U0127188

藝術文獻集成

法書要録

〔唐〕張彦遠

浙江人民美術出版社

圖書在版編目（ＣＩＰ）數據

法書要録／(唐)張彦遠撰；武良成，周旭點校 .—杭州：
浙江人民美術出版社，2019.12
（藝術文獻集成）
ISBN 978-7-5340-7483-7

Ⅰ.①法… Ⅱ.①張… ②武… ③周… Ⅲ.①漢字－書
法理論－中國－古代 Ⅳ.①J292.1

中國版本圖書館CIP數據核字(2019)第152709號

法書要録

〔唐〕張彦遠 撰

武良成　周　旭 點校

責任編輯　霍西勝　張金輝　羅仕通
責任校對　余雅汝　於國娟
裝幀設計　劉昌鳳
責任印製　陳柏榮

出版發行　浙江人民美術出版社
　　　　　（浙江省杭州市體育場路347號）
網　　址　http://mss.zjcb.com
經　　銷　全國各地新華書店
製　　版　浙江時代出版服務有限公司
印　　刷　三河市嘉科萬達彩色印刷有限公司
版　　次　2019年12月第1版·第1次印刷
開　　本　880mm×1230mm　1/32
印　　張　11.625
字　　數　164千字
書　　號　ISBN 978-7-5340-7483-7
定　　價　69.80圓

點校説明

《法書要録》十卷，唐張彦遠撰，我國第一部書法學論著總集。集録東漢至唐元和年間書法理論文章及著名法書三十餘篇，均照録原文，另有未見原文者存其目，或疑「無關書法」者亦存目不録。《四庫全書總目》稱：「其書采摭繁富，漢以來佚文緒論，多賴以存。《自序》謂好事者得此書及《歷代名畫記》，書畫之事畢矣，殆非誇飾也。」時至今日，此書仍然是書法藝術和書學史研究的重要文獻，并對古典文學和文字學的研究也有一定的參考價值。

張彦遠，生卒年不詳，字愛賓，唐河東蒲州（今山西永濟）人。高祖嘉貞、曾祖延賞、祖父弘靖三世爲相，故其家有「三相張家」之稱。其父張文規任桂管觀察使「少耽墨妙」。張彦遠自幼亦愛好書畫，工字學，隸書外喜作八分書，精于鑒别書畫，又博學有文辭，有《山行詩》、《三祖大師碑陰記》等詩文傳世，著有《法書要録》十卷、《歷

代名畫記》十卷。歷任舒州刺史、左僕射補闕、祠部員外郎、大理卿。

《法書要録》自唐以來的流傳情況現已不能詳考，保存下來的版本主要有：

（一）明正德、嘉靖間刊本，存國家圖書館、上海圖書館、北京文物局、無錫圖書館等處；（二）《王氏書苑》本（簡稱「《王氏》本」），明萬曆間刻。是本草率竟功，校勘質量較差；（三）《津逮秘書》本（簡稱「《津逮》本」），明末清初間刻，此本參考了當時所能見到的其他版本，校勘較爲精良，是後世傳播最爲廣泛、使用最爲普遍的版本；（四）《四庫全書》本（簡稱「四庫本」）；（五）《學津討原》本（簡稱「《學津》本」），清嘉慶間刻，與四庫本均出自《津逮》本。另，《津逮》本中提及有「宋本」，今未見其相關著録信息。除上述刻本外，另有一些散見的鈔本，見藏於國家圖書館、內蒙古圖書館等單位。

《法書要録》又有幾種整理本，較爲重要的有：（一）范祥雍校本（人民美術出版社一九八四年出版），以《津逮》本爲底本，參稽衆本，校勘嚴謹，校記詳審，學術價值頗高；（二）洪丕謨校本（上海書畫出版社一九八六年出版），以《津逮》本爲底本，以

《學津》本參校，承襲之訛未能訂正。（三）劉石校本（遼寧教育出版社一九九八年出版），以《津逮》本爲底本，參考衆本，兼引范校本成果，校記較之范本削繁存簡，擇要而録。

此次整理以《津逮》本爲底本，參考以上諸本及相關文獻，并吸取范祥雍校本的部分校勘成果，重在校是非，訂訛脱，以期作出簡潔而不失準確的本子。整理中，底本誤而據他本改正者，一律文後出校。底本不誤及底本與他本文字相異但文意可通者，不改底本文字，於校記中著録有價值的異文。避諱字、形近字徑改，異體字不予保留，但涉及人名、地名酌情保留。本書卷首篇目名稱與正文篇名多有不同，爲存其貌，新製目録以底本卷首目録爲是，正文篇名不變。

還需特別説明的是本書卷十收録了《二王書記》，是王羲之與王獻之法帖的釋文，這也是對二王法帖釋文較早的著録。但這些帖文傳録至今，多有雜亂，甚至脱漏。今參考他本做了增補、訂訛。在其所著《以王羲之爲中心之法帖研究》（二玄社，一九六〇年）一書中，日本學者中田勇次郎校勘稱「大王法帖」四百四十三件，

「小王法帖」十八件，今據此對卷十法帖以阿拉伯數字依次標序（增補者未計），以便使用。

本書整理所用參考書目如下：《墨池編》（簡稱「《墨池》」，雍正十一年刻本），《書苑菁華》（簡稱「《書苑》」，汪汝瑮刻本），《魏書》（中華書局一九七四年點校本），《太平御覽》（簡稱「《御覽》」，中華書局影印《四部叢刊三編》本），《太平廣記》（簡稱「《廣記》」，中華書局汪紹楹校本），《十七帖》（宋拓本），《淳化閣法帖》（簡稱《閣帖》，宋拓本）。

點校者

二〇一二年三月

目録

一

序

彦遠家傳法書名畫，自高祖河東公收藏珍秘，河東公書迹俊異，尤能大書。《本

傳》云：「不因師法，而天姿雄勁。」定州《北嶽碑》爲好事所傳。曾祖魏國公少稟師訓，妙

合鍾、張，尺牘尤爲合作。大父高平公幼學元常，自鎮蒲、陝，迹類子敬。及處臺司，

乃同逸少。書體三變，爲時所稱。金帛散施之外，悉購圖書、古來名迹，存於篋笥。

元和十三年，憲宗累訪珍迹，當時不敢緘藏，遂皆進獻。長慶初，又於關州散失，傳家

所有，十無一二。先君尚書，少耽墨妙，備盡楷模。彦遠自幼至長，習熟知見，竟不能

學一字，夙夜自責。然而收藏鑒識，有一日之長，因采掇自古論書凡百篇，勒爲十卷，

名曰《法書要錄》。又別撰《歷代名畫記》十卷。有好事者得余二書，書畫之事畢矣，

豈敢言具哉！

原書目録

<div align="right">

唐　　河東張彦遠集

明　　海虞毛　晋校

</div>

三

〔一〕「張懷瓘書估」，「估」原作「話」，從正文改。

〔二〕此句後又有「法書要録目」等八句，《王氏》本「總目終」後無此八句。除「法書要録目」句外，其餘七句又見本書卷六末，從《王氏》本不録。

法書要録卷一

後漢趙壹非草書

余郡士有梁孔達、姜孟穎者，皆當世之彥哲也。然慕張生之草書，過於希顏、孔焉。孔達寫書以示孟穎，皆口誦其文，手楷其篇，無怠倦焉。於是後學之徒，競慕二賢，守令作篇，人撰一卷，以爲秘玩。余懼其背經而趨俗，此非所以弘道興世也。又想羅、趙之所見嗤沮，故爲説草書本末，以慰羅、趙，息梁、姜焉。

竊覽有道張君所與朱使君書，稱正氣可以銷邪，人無其釁，妖不自作，誠可謂信道抱真、知命樂天者也。若夫褒杜、崔，沮羅、趙，忻忻有自臧之意者，無乃近於矜伐，賤彼貴我哉！

夫草書之興也，其於近古乎？上非天象所垂，下非河、洛所吐，中非聖人所造。

蓋秦之末，刑峻網密，官書煩冗，戰攻并作，軍書交馳，羽檄紛飛，故爲隸草，趣急速耳，示簡易之指，非聖人之業也。但貴删難省煩，損複爲單，務取易爲易知，非常儀也，故其贊曰「臨事從宜」。而今之學草書者，不思其簡易之旨，直以爲杜、崔之法，龜龍所見也。其攣扶柱桎，詰屈尨乙，不可失也。齗齒以上，苟任涉學，皆廢倉頡、史籀，競以杜、崔爲楷，私書相與，庶獨就書，云適迫遽，故不及草。草本易而速，今反難而遲，失指多矣。

凡人各殊氣血、異筋骨，心有疏密，手有巧拙，書之好醜，在心與手，可强爲哉？若人顏有美惡，豈可學以相若耶？昔西施心疹，捧胸而矉，衆愚效之，祇增其醜；趙女善舞，行步媚蠱，學者弗獲，失節匍匐。夫杜、崔、張子，皆有超俗絕世之才，博學餘暇，游手於斯。後世慕焉，專用爲務。鑽堅仰高，忘其罷勞。夕惕不息，仄不暇食。十日一筆，月數丸墨。領袖如皂，唇齒常黑。雖處衆坐，不遑談戲，展指畫地，以草劇壁，臂穿皮刮，指爪摧折，見鰓出血，猶不休輟。然其爲字，無益於工拙，亦如效矉者之增醜、學步者之失節也。且草書之人，蓋伎藝之細者耳。鄉邑不以此較能，朝廷不

以此科吏，博士不以此講試，四科不以此求備，徵聘不問此意，考績不課此字。徒善字既不達於政，而拙草無損於治。推斯言之，豈不細哉！夫務內者必闕外，志小者必忽大。俯而捫虱，不暇見天。天地至大，而不見者，方銳精於蟣虱，乃不暇焉。

第以此篇研思銳精，豈若用之於彼七經。稽曆協律，推步期程。探賾鈎深，幽贊神明。鑒天地之心，推聖人之情。析疑論之中，理俗儒之諍。依正道於邪說，儕雅樂於鄭聲。興至德之和睦，弘大倫之玄清。窮可以守身遺名，達可以尊主致平。以茲命世，永鑒後生，不以淵乎！

晋王右軍自論書

吾書比之鍾、張，當抗行，或謂過之。張草猶當雁行。張精熟過人，臨池學書，池水盡墨。若吾耽之若此，未必謝之。後達解者，知其評之不虛。吾盡心精作亦久，尋諸舊書，惟鍾、張故爲絕倫，其餘爲是小佳，不足在意。去此二賢，僕書次之。須得書意轉深，點畫之間皆有意，自有言所不盡，得其妙者，事事皆然。平南、李式論君不

謝。平南，即右軍叔平南將軍王廙也。李式，晉侍中。

晉衛夫人筆陣圖

夫三端之妙，莫先乎用筆；六藝之奧，莫匪乎銀鈎。昔秦丞相斯見周穆王書，七日興嘆，患其無骨。蔡尚書入鴻都觀碣，十旬不返，嗟其出羣。故知達其源者少，闇於其理者多。近代以來，殊不師古，而緣情棄道，纔記姓名，或學不該贍，聞見又寡，致使成功不就，虛費精神。自非通靈感物，不可與談斯道。今刪李斯《筆妙》，更加潤色，總七條，并作其形容，列事如左，貽諸子孫，永爲模範，庶將來君子，時復覽焉。

筆要取崇山絕仞中兔毛，八九月收之，其筆頭長一寸，管長五寸，鋒齊腰强者。

其硯取煎涸新石，潤澀相兼，浮津耀墨者。其墨取廬山之松烟，代郡之鹿膠，十年已上，强如石者爲之。紙取東陽魚卵，虛柔滑淨者。凡學書字，先學執筆，若真書，去筆頭二寸一分；若行草書，去筆頭三寸一分執之。下筆點畫〔二〕，芟波屈曲，皆須盡一身之力而送之。若初學，先大書，不得從小。善鑒者不寫，善寫者不鑒。善筆力者多

骨，不善筆力者多肉。多骨微肉者謂之筋書，多肉微骨者謂之墨豬。多力豐筋者聖，

無力無筋者病。一一從其消息而用之。

一如千里陣雲隱，隱然其實有形。

、如高峰墜石磕，磕然實如崩也。

丿陸斷犀象。

乀百鈞弩發。

丨萬歲枯藤。

乁崩浪雷奔。

𠃌勁弩筋節。

右七條《筆陣出入斬斫圖》。執筆有七種：有心急而執筆緩者，有心緩而執筆急者。若執筆近而不能緊者，心手不齊，意後筆前者敗。若執筆遠而急，意前筆後者勝。又有六種用筆：結構圓備如篆法，飄颺灑落如章草，凶險可畏如八分，窈窕出入如飛白，耿介特立如鶴頭，鬱拔縱橫如古隸。然心存委曲，每爲一字，各象其形，斯造

妙矣，書道畢矣。永和四年，上虞製記。

王右軍題衛夫人筆陣圖後

夫紙者，陣也。筆者，刀稍也。墨者，鍪甲也。水硯者，城池也。心意者，將軍也。本領者，副將也。結構者，謀略也。颺筆者，吉凶也。出入者，號令也。屈折者，殺戮也。夫欲書者，先乾研墨，凝神静思，預想字形大小、偃仰、平直、振動，令筋脉相連，意在筆前，然後作字。若平直相似，狀如算子，上下方整，前後齊平，此不是書，但得其點畫爾。昔宋翼常作此書，翼是鍾繇弟子，繇乃叱之。翼三年不敢見繇，即潛心改迹，每作一波，常三過折筆；每作一點，常隱鋒而爲之；每作一橫畫，如列陣之排雲；每作一戈，如百鈞之弩發；每作一點，如高峰墜石；屈折如鋼鈎；每作一牽，如萬歲枯藤；每作一放縱，如足行之趣驟。翼先來書惡，晉太康中，有人于許下破鍾繇墓，遂得《筆勢論》。翼乃讀之，依此法學，名遂大振。欲真書及行書，皆依此法。若欲學草書，又有別法。須緩前急後，字體形勢，狀等龍蛇，相鈎連不斷。仍須

法書要録

一〇

棱側起復，用筆亦不得使齊平大小一等。每作一字，須有點處，且作餘字。總竟，然後安點。其點須空中遙擲筆作之。其草書，亦復須篆勢、八分、古隸相雜，亦不得急，令墨不入紙。若急作，意思淺薄，而筆即直過。惟有章草及章程、行狎等不用此勢，但用擊石波而已。其擊石波者，缺波也。又八分更有一波，謂之隼尾波，即鍾公《泰山銘》及《魏文帝受禪碑》中已有此體。

夫書，先須引八分、章草入隸字中，發人意氣。若直取俗字，不能先發。羲之少學衛夫人書，將謂大能。及渡江北游名山，比見李斯、曹喜等書，又之許下，見鍾繇、梁鵠書，又之洛下，見蔡邕《石經》三體書，又于從兄洽處見張昶《華嶽碑》，始知學衛夫人書，徒費年月耳。羲之遂改本師，仍于眾碑學習焉，遂成書爾。

時年五十有三，惑恐風燭奄及，聊遺教于子孫耳，可藏之，千金勿傳。

　　宋羊欣采古來能書人名齊王僧虔錄。

臣僧虔啓：昨奉敕，須古來能書人名，臣所知局狹，不辦廣悉。輒條疏上呈羊欣

所撰録一卷，尋案未得，續更呈聞。謹啓。

秦丞相李斯。

秦中車府令趙高。　右二人，善大篆。

秦獄吏程邈，善大篆。得罪，始皇囚于雲陽獄。增減大篆體，去其繁複。始皇善之，出爲御史，名書曰「隸書」。

扶風曹喜，後漢人，不知其官。善篆隸，篆小異李斯，見師一時。

陳留蔡邕，後漢左中郎將。善篆隸，采斯、喜之法。真定《宜父碑》文猶傳於世，篆者師焉。

杜陵陳遵，後漢人，不知其官。善篆隸。每書，一座皆驚。時人謂爲「陳驚座」。

上谷王次仲，後漢人，作八分楷法。

師宜官，後漢不知何許人、何官。能爲大字方一丈，小字方寸千言。《耿球碑》是宜官書，甚自矜重。或空至酒家，先書其壁，觀者雲集，酒因大售，俟其飲足，削書而退。

安定梁鵠，後漢人，官至選部尚書。得師宜官法，魏武重之，常以鵠書懸帳中，宮殿題署，多是鵠手。

陳留邯鄲淳，爲魏臨淄侯文學。得次仲法，名在鵠後。

毛弘，鵠弟子。今秘書八分，皆傳弘法。又有左子邑，與淳小異，亦有名。

京兆杜度，爲魏齊相，始有草名。

安平崔瑗，後漢濟北相，亦善草書。平苻堅，得摹崔瑗書。王子敬云：「極似張伯英。」瑗子寔，官至尚書，亦能草書。

弘農張芝，高尚不仕，善草書，精勁絕倫。家之衣帛，必先書而後練。臨池學書，池水盡墨。每書云「匆匆不暇草書」。人謂爲「草聖」。芝弟昶，漢黃門侍郎，亦能草。今世云芝草者，多是昶作也。

姜詡、梁宣、田彥和及司徒韋誕，皆英弟子，并善草，誕書最優。誕字仲將，京兆人，善楷書，漢魏宮館寶器，皆是誕手寫。魏明帝起凌雲臺，誤先釘榜而未題，以籠盛誕，轆轤長絙引之，使就榜書之。榜去地二十五丈，誕甚危懼，乃擲其筆，比下焚

之。[二]仍誠子孫，絶此楷法，著之家令。官至鴻臚少卿。誕子少季，亦有能稱。

羅暉、趙襲，不詳何許人，與伯英同時，見稱西州。而矜許自與，衆頗惑之。伯英

與朱寬書，自叙云：「上比崔、杜不足，下方羅、趙有餘。」

河間張超，亦善草，不及崔、張。

劉德昇，善爲行書，不詳何許人。

潁川鍾繇，魏太尉。同郡胡昭，公車徵。二子俱學于德昇，而胡書肥，鍾書瘦。

鍾書有三體：一曰銘石之書，最妙者也；二曰章程書，傳秘書，教小學者也；三曰行

狎書，相聞者也。三法皆世人所善。繇子會，鎮西將軍，絶能學父書。改易鄧艾上

事，皆莫有知者。

河東衛覬，字伯儒，魏尚書僕射。善草及古文，略盡其妙。草體微瘦，而筆迹精

熟。覬子瓘，字伯玉。爲晉太保。采張芝法，以覬法參之，更爲草稿。草稿是相聞書

也。瓘子恒，亦善書，博識古文。

燉煌索靖，字幼安，張芝姊之孫，晉征南司馬，亦善草書。

陳國何元公，亦善草書。

吳人皇象，能草，世稱「沉著痛快」。

滎陽陳暢，晉秘書令史。善八分。晉宮觀城門，皆暢書也。

滎陽楊肇，晉荊州刺史。善草隸。潘岳誄曰：「草隸兼善，尺牘必珍。足無輟

行，手不釋文。翰動若飛，紙落如雲。」肇孫經，亦善草隸。子恕，東郡太守。孫預，荊州刺史。三世善草稿。

晉齊王攸，善草行書。

京兆杜畿，魏尚書僕射。弟定，子公府，能名同式。

泰山羊忱，晉徐州刺史。羊固，晉臨海太守。并善行書。

江夏李式，晉侍中。善隸草。

晉中書院李充母衛夫人，善鍾法，王逸少之師。

琅邪王廙，晉平南將軍、荊州刺史。能章楷，傳鍾法。

晉丞相王導，善稿行。廙從兄也。

王恬，晉中將軍、會稽內史。善隸書。導第二子也。

王洽，晋中書令、領軍將軍。衆書通善，尤能隸行。從兄羲之云：「弟書遂不減吾。」恬弟也。

王珉，晋中書令，善隸行。洽少子也。

王羲之，晋右將軍、會稽内史。博精群法，特善草。羊欣云：「古今莫二。」廣兄子也。

王獻之，晋中書令。善隸、稿，骨勢不及父，而媚趣過之。羲之第七子也。兄玄之、徽之，兄子淳之，并善草行。

王允之，衛軍將軍、會稽内史，亦善草行。舒子也。

太原王濛，晋司徒左長史，能草隸。子修，琅邪王文學，善隸行。與羲之善，故殆窮其妙。早亡，未盡其美。子敬每省修書云：「咄咄逼人。」

王綏，晋冠軍將軍、會稽内史。善隸行。

高平郗愔，晋司空、會稽内史。善章草，亦能隸。郗超，晋中書郎，亦善草。愔子也。

弟也。

潁川庾亮，晉太尉。善草行。庾翼，晉荊州刺史，善隸行，時與羲之齊名。亮

陳郡謝安，晉太傅。善隸行。

高陽許靜民，鎮軍參軍。善隸草。羲之高足。

晉穆帝時，有張翼善學人書。寫羲之表，表出，經日不覺。後云：「幾欲亂真。」

會稽隱士謝敷、胡人康昕，并攻隸草。

飛白本是宮殿題八分之輕者，全用楷法。吳時張弘，好學不仕，常著烏巾，時人號爲「張烏巾」。此人特善飛白，能書者鮮不好之。自秦至晉，凡六十九人。

傳授筆法人名

蔡邕受於神人而傳之崔瑗及女文姬，文姬傳之鍾繇，鍾繇傳之衛夫人，衛夫人傳之王羲之，王羲之傳之王獻之，王獻之傳之外甥羊欣，羊欣傳之王僧虔，王僧虔傳之蕭子雲，蕭子雲傳之僧智永，智永傳之虞世南，世南傳之歐陽詢，[三]詢傳之陸柬之，

柬之傳之姪彥遠，彥遠傳之張旭，旭傳之李陽冰，陽水傳徐浩、顏真卿、鄔肜、韋玩、崔邈，凡二十有三人。文傳終於此矣。

南齊王特進答齊太祖論書啓

僧虔啓：恩眷罔已，賜示古迹十一帙。或其人可想，或其法可學，愛玩彌日，暫得忘其沉疴。輒率短見，并述舊聞，具如別箋。民間所有，帙中所無者，或有不好。今奉別目二十三卷，追懼乖誤，伏深悚息。

吳大皇帝書　　　吳景帝書　　　吳歸命侯孫皓

晉安帝　　　亡高祖丞相導　　　亡曾祖領軍洽

亡從祖中書令珉　　　韋仲將　　　張芝

索靖　　　張翼　　　衛伯儒

右十二卷，故州民王僧虔奉。

南齊王僧虔論書

宋文帝書，自謂不減王子敬。時議者云：「天然勝羊欣，功夫不及欣。」

王平南廙是右軍叔，自過江東，右軍之前，惟廙為最。畫為晉明帝師，書為右軍法。

亡曾祖領軍洽與右軍書云：「俱變古形，不爾，至今猶法鍾、張。」右軍云：「弟書遂不減吾。」

亡從祖中書令珉，筆力過於子敬。《書舊品》云：「有四匹素，自朝操筆，至暮便竟。首尾如一，又無誤字。子敬戲云：『弟書如騎騾駸駸，恒欲度驊騮前。』」庾征西翼書，少時與右軍齊名。右軍後進，庾猶不忿。在荊州與都下書云：「小兒輩乃賤家雞，皆學逸少書。須吾還，當比之。」

張翼書右軍自書表，晉穆帝令翼寫題後答右軍。右軍當時不別，久方覺，云：「小子幾欲亂真。」

張芝、索靖、韋誕、鍾會、二衞，并得名前代。古今既異，無以辨其優劣，惟見筆力驚絕耳。

張澄書，當時亦呼有意。

郗愔章草，亞于右軍。

晉齊王攸書，京洛以爲楷法。

李式書，右軍云：「是平南之流，可比庾翼。王濛書，亦可比庾翼。」

陸機書，吳士書也。無以較其多少。

庾亮書，亦能入録。

亡高祖丞相導，亦甚有楷法，以師鍾、衞，好愛無厭。喪亂狼狽，猶以鍾繇《尚書宣示帖》衣帶過江。後在右軍處，右軍借王敬仁。敬仁死，其母見脩平生所愛，遂以入棺。

郗超草書，亞于二王。緊媚過其父，骨力不及也。

桓玄書，自比右軍，議者未之許，云可比孔琳之。

謝安亦入能流，殊亦自重，乃爲子敬書稿中散詩。得子敬書，有時裂作校紙。

羊欣、丘道護，并親授於子敬。欣書見重一時，行草尤善，正乃不稱。

孔琳之書，天然絕逸，極有筆力，規矩恐在羊欣後。丘道護與羊欣俱面授子敬，故當在欣後。丘殊在羊欣前。

范曄與蕭思話同師羊欣，然范後背叛，皆失故步，名亦稍退。

蕭思話全法羊欣，風流趣好，殆當不減，而筆力恨弱。

謝靈運書乃不倫，遇其合時，亦得入流。昔子敬上表多于中書雜事中，皆自書，竊易真本，相與不疑。元嘉初，方就索還。《上謝太傅殊禮表》亦是其例。親聞文皇説此。

謝綜書，其舅云：「縈潔生起，實爲得賞。」至不重羊欣，欣亦憚之。書法有力，恨少媚好。

顏騰之、賀道力，并便尺牘。

康昕學右軍草，亦欲亂真，與南州識道人作《右軍書贊》。

孔琳之書，放縱快利，筆道流便，二王後略無其比。但工夫少，自任，故未得盡其

妙，故當劣於羊欣。

謝靜、謝敷，并善寫經，亦入能境。居鍾毫之美，邁古流今，是以征南還有所得。

辱告并五紙，〔四〕舉體精雋靈奧，執玩反覆，不能釋手。雖太傅之婉媚玩好，領軍

之靜逸合緒，〔五〕方之蔑如也。昔杜度殺字甚安，而筆體微瘦；崔瑗筆勢甚快，而結字

小疏。居處二者之間，亦猶仲尼方于季、孟也。夫「工欲善其事，必先利其器」。伯

喈非流紈體素，不妄下筆。若子邑之紙，研染輝光；仲將之墨，一點如漆；伯英之

筆，窮神靜思。妙物遠矣，遐不可追。遂令思挫於弱毫，數屈於陋墨，言之使人於邑。

若三珍尚存，四寶斯觀，何但尺素信札，動見模式，將一字徑丈，方寸千言也。承天涼

體豫，復欲繕寫一賦，傾遲暉采，心目俱勞。承閱覽秘府，備睹群迹。崔、張歸美於逸

少，雖一代所宗，僕不見前古人之迹，計亦無以過於逸少。

錄。然觀前世稱目，竊有疑焉。崔、杜之後，共推張芝。仲將謂之「筆聖」。伯玉得

其筋，巨山得其骨。索氏自謂其書「銀鈎蠆尾」，談者誠得其宗。劉德昇爲鍾、胡所

師，[六]兩賢并有肥瘦之斷。元鳴獲釘壁之玩，師宜致酒簡之多，此亦不能止。長胤《狸骨》，右軍以爲絕倫，其功不可及。由此言之，而向之論，或至投杖。聊呈一笑，不妄言耳。

鍾公之書，謂之盡妙。鍾有三體：一曰銘石書，最妙者也；二曰章程書，世傳秘書，教小學者也；三曰行狎書，行書是也。三法皆世人所善。

張超，字子并，河間人。衛覬字伯儒，河東人。爲魏尚書僕射，謚敬侯。善草及古文，略盡其妙。草體如傷瘦，而筆迹精殺，亦行於代。子瓘，字伯玉，晋司空、太保，爲楚王所害。瓘采張芝草法，取父書參之，更爲草稿，世傳其善。瓘子恒，字巨山，亦能書。

索靖，字幼安，燉煌人，散騎常侍張芝姊之孫也。傳芝草而形異，甚矜其書，名其字勢曰「銀鈎蠆尾」。

韋誕，字仲將，京兆人。善楷書。漢魏宮觀題署，多是誕手。魏明帝起凌雲臺，先釘榜未題，籠盛誕，轆轤長絙引上，使就榜題。榜去地將二十五丈，誕危懼，誡子孫

絕此楷法，又著之家令。官至鴻臚。

宋王愔文字志目三卷<small>未見此書，唯見其目，</small>[七]<small>今錄其目。</small>

上卷目

古書有三十六種：古文篆，[八]大篆，象形篆，科斗篆，小篆，刻符篆，[九]摹篆，隸書，署書，殳書，[一〇]繆篆，鳥書，尚方篆，鳳篆，魚書，龍書，騏驎書，龜書，蛇書，仙人書，雲書，芝英書，金錯書，十二時書，垂露篆，倒薤篆，偃波篆，蚊脚篆，草書，楷書，飛書，填書，稿書，行書，蟲書，懸針書。[一一]

古今小學。三十七家，一百四十七人。書勢五家。

中卷目

秦、吳六十人：李斯，程邈，胡毋敬，趙高，司馬相如，張敞，嚴延年，漢元帝，史

游、劉向、孔光、爰禮、揚雄、陳遵、杜林、劉睦、衛宏、[二一]劉黨、曹喜、杜度、王次仲、班固、徐幹、賈魴、賈逵、左姬、許慎、[二三]唐綜、曹壽、崔寔、尹珍、羅暉、趙襲、崔瑗、皇甫規妻、蔡邕、張芝、蘇班、劉德昇、師宜官、張超、李巡、張昶、梁鵠、張紘、毛弘、左伯、姜詡、梁宣、鍾繇、張昭、蘇林、張揖、胡昭、魏武帝、邯鄲淳、衛規、杜恕、諸葛融。

下卷目

魏、宋六十人：韋誕、張揖、郭淮、韋熊、來敏、鍾會、皇象、何曾、傅玄、韋弘、辛曠、魏徽、諸葛瞻、楊肇、岑泉、張弘、朱育、江偉、司馬攸、陳暢、滿爽、楊經、呂忱、[二四]衛恒、衛宣、裴興、孫皓、杜預、向秦、[二五]裴邈、張柄、[二六]張越、羊忱、索靖、牽秀、羊固、辟閭訓、王導、庾翼、王蒙、[二七]荀輿、王廙、李式、劉紹、王循、王裕、[二八]王羲之、衛夫人、李欽、王怡、[二九]郗愔、任靖、王獻之、李韞、張彭祖、謝安、王珉、桓玄。

梁蕭子雲啓 蕭子雲自云善效鍾元常、王逸少而微變字體。常答敕云：

臣子雲奉敕、使臣寫《千字文》、今已上呈。臣昔不能拔賞、隨世所貴、規模子

敬，多歷年所。三十六著《晉史》一部，[二〇]至《二王列傳》，欲作論草隸法，言不盡意，遂不能成，止論飛白一勢而已。十餘年來，始見《敕旨論書》一卷，商略筆勢，洞達字體。又以逸少不及元常，猶子敬不及逸少。因此研思，方悟隸式，始變子敬，全法元常，迨今以來，自覺功進。此禀自天論，臣先來猶恨已無臨池之勤，又不參聖旨之奥。仰延明詔，伏增悚息。侍中國子祭酒南徐州太守臣子雲啓上。

校勘记

〔一〕「下筆點畫」，原本「畫」上有「墨」字，從《書苑》刪。

〔二〕「比下焚之」，「比」原作「以」，從《書苑》改。

〔三〕「世南傳之歐陽詢」，原本「傳之」下有「授于」二字，從《墨池》、《書苑》刪。

〔四〕「辱告并五紙」，范祥雍校語（以下稱「范校」）：「『辱告』以下，原本與上文連接。《墨池》、《書苑》并別爲一篇，題作《論書》。朱長文云：『此篇當是僧虔與人書耳。張彦遠《要録》與前篇合爲一，非也。』據此，則《要録》原不分篇。今但另提起行。」

〔五〕「領軍之静逸合緒」，「合」原作「答」，從《墨池》、《書苑》改。

〔六〕「劉德昇爲鍾胡所師」，「德」原作「得」，從《墨池》、《書苑》改。

〔七〕「唯見其目」，原本脱此四字，據《王氏》本、《墨池》、《書苑》補。

〔八〕「古文篆」，范校：「原本析爲古文、篆二種，按篆爲統稱。此下并列各種篆書，例不應單舉。今從《墨池》、《書苑》合之。」

〔九〕「刻符篆」，「符」原作「小」，從《墨池》、《書苑》改。

〔一〇〕「殳書」，原本脱「殳」字，從《墨池》、《書苑》補。

〔一一〕范校：「原本脱『蟲書』、『懸針書』二種，按目稱『三十六種』，實只三十四種，即依原來古文篆誤析爲二計之，亦止三十五種。仍不符，顯有脱。今從《墨池》、《書苑》補。」

〔一二〕「衛宏」，「宏」原作「寵」，從《墨池》、《書苑》改。

〔一三〕「許慎」，「慎」原作「填」，從《墨池》、《書苑》改。

〔一四〕「吕忱」，「忱」原作「悦」，從《墨池》、《書苑》改。

〔一五〕「向秦」，「秦」，《墨池》、《書苑》并作「泰」，本書庾肩吾《書品》亦作「向泰」。

〔一六〕「張柄」，《墨池》、《書苑》并作「張炳」，本書庾肩吾《書品論》亦作「張炳」。

〔一七〕「王蒙」，「蒙」當作「濛」，「王濛」見《古來能書人名》。

〔一八〕「王裕」，本書庾肩吾《書品》、唐張懷瓘《二王等書録》均作「王洽」。范校：「疑當作『王洽』，『洽』、『裕』二字形近而譌。」

〔一九〕「王怡」，范校：「《墨池》目無此名，疑當作『王恬』，『恬』、『怡』二字形近而譌。」

〔二〇〕「三十六著晉史一部」，「三十六」，《梁書・蕭子雲傳》作「二十六」。

法書要録卷二

梁中書侍郎虞龢[一]論書表

臣聞爻畫既肇，文字載興。六藝歸其善，八體宣其妙。厥後群能間出，泊乎漢、魏，鍾、張擅美，晋末二王稱英。羲之書云：「頃尋諸名書，鍾、張信爲絶倫，其餘不足存。」又云：「吾書比之鍾、張，當抗行。張草猶當雁行。」羊欣云：「羲之便是小推張，不知獻之自謂云何？」欣又云：「張字形不及右軍，自然不如小王。」謝安嘗問子敬：「君書何如右軍？」答云：「故當勝。」安云：「物論殊不爾。」子敬答曰：「世人那得知。」夫古質而今妍，數之常也；愛妍而薄質，人之情也。鍾、張方之二王，可謂古矣，豈得無妍質之殊？且二王暮年皆勝於少，父子之間，又爲今古。子敬窮其妍妙，固其宜也。然優劣既微，而會美俱深，故同爲終古之獨絶，百代之楷式。桓玄耽玩，不

能釋手，乃撰二王紙迹，雜有縑素，正、行之尤美者，各爲一帙，常置左右。及南奔，雖甚狼狽，猶以自隨。擒獲之後，莫知所在。劉毅頗尚風流，亦甚愛書，傾意搜求，及將敗，大有所得。盧循素善尺牘，尤珍名法。西南豪士，咸慕其風。人無長幼，翕然尚之。家贏金幣，競遠尋求。於是京師、三吳之迹，頗散四方。羲之爲會稽，獻之爲吳興，故三吳之近地，偏多遺迹也。又是末年遒美之時，中世宗室諸王尚多，素嗜貴游，不甚愛好，朝廷亦不搜求。人間所秘，往往不少。新渝惠侯雅所愛重，懸金招買，不計貴賤。而輕薄之徒，銳意摹學，以茅屋漏汁染變紙色，加以勞辱，使類久書，真僞相糅，莫之能別。故惠侯所蓄，多有非真。然招聚既多，時有佳迹，如獻之《吳興》二箋，足爲名法。孝武亦纂集佳書，都鄙士人多有獻奉，真僞混雜。謝靈運母劉氏，子敬之甥。故靈運能書，而特多王法。

臣謝病東皋，游玩山水，守拙樂靜，求志林壑，造次之遇，遂紆雅顧。預陝泛之游，參文詠之末，其諸佳法，恣意披覽，愚好既深，稍有微解。及臣遭遇，曲沾恩誘。漸漬玄猷，朝夕諮訓，題勒美惡，指示媸妍，點畫之情，昭若發蒙。于時聖慮未存草

體，凡諸教令，必應真正。小不在意，則僞謾難識；事事留神，則難爲心力。及飛龍之始，戚藩告釁，方事經略，未遑研習。及三年之初，始玩寶迹，既科簡舊秘，再詔尋求景和時所散失。及乞左右嬖幸者，皆原往罪，兼賜其直。或有頑愚，不敢獻書，遂失五卷，多是戲學。伏惟陛下爰凝睿思，淹留草法，擬效漸妍，賞析彌妙。旬日之間，轉求精秘，字之美惡，書之真偽，剖判體趣，窮微入神。機息務閑，從容研玩，乃使使三吳、荊湘諸境，窮幽測遠，鳩集散逸。及群臣所上，數月之間，奇迹云萃。詔臣與將前將軍巢尚之、司徒參軍事徐希秀、淮南太守孫奉伯科簡二王書，評其品題，除猥錄美，供御賞玩。遂得游目瓌翰，展好寶法，錦質繡章，爛然畢睹。

大凡秘藏所録，鍾繇紙書六百九十七字，張芝縑素及紙書四千八百廿五字，年代既久，多是簡帖。張昶縑素及紙書四千七十字，毛弘八分縑素書四千五百八十八字，索靖紙書五千七百五十五字，鍾會書五紙四百六十五字，是高祖平秦川所獲，以賜永嘉公主，俄爲第中所盜，流播始興。及泰始開運，地無遁寶，詔龐、沈搜索，遂乃得之。

又有范仰一作師。恒獻上張芝縑素書三百九十八字，希世之寶，潛采累紀，隱迹于二

王，耀美于盛辰。別加繕飾，在新裝二王書所錄之外。由是拓書，悉用薄紙，厚薄不均，輒好縐起。范曄裝治卷帖小勝，猶謂不精。孝武使徐爰治護，隨紙長短，參差不同，具以數十紙爲卷，披視不便，不易勞茹。善惡正草，不相分別。今所治繕，悉改其弊。孝武撰子敬學書戲習，十卷爲帙。傳云「戲學」而不題。或真行、章草，雜在一紙，或重作數字，或學前輩名人能書者。曾不披簡，卷小者數紙，大者數十。巨細差懸，不相匹類。是以更裁減，以二丈爲度。亦取小王書古詩、賦、贊、論，或草或正，言無次第者，入「戲學部」。其有惡者，悉皆刪去。卷既調均，書又精好。

義之所書紫紙，多是少年臨川時迹，既不足觀，亦無取焉。今拓書皆用大厚紙，泯若一體同度，剪截皆齊，又補接敗字，體勢不失，墨色更明。凡書雖同在一卷，要有優劣。今此一卷之中，以好者在首，下者次之，中者最後。所以然者，人之看書，必銳於開卷，懈怠於將半，既而略進，次遇中品，賞悦留連，不覺終卷。又舊書目帙無次第，諸帙中各有第一至于第十，脱落散亂，卷帙殊等。今各題其卷帙所在，與目相應，

雖相涉入，終無雜謬。又舊以封書紙次相隨，草、正混糅，善惡一貫。今各隨其品，不從本封條目紙行。凡最字數，皆使分明，一毫靡遺。二王縑素書珊瑚軸二帙二十四卷，紙書金軸二帙二十四卷，紙書玳瑁軸五帙五十卷，皆互帙金題玉躞織成帶。又有書扇二帙二卷，又紙書飛白章草二帙十五卷，并飾檀軸。又紙書戲學一帙十二卷，玳瑁軸。此皆書之冠冕也。自此以下，別有三品書，凡五十二帙，五百二十卷，悉飾檀軸。又羊欣縑素及紙書，亦選取其妙者爲十八帙，一百八十卷，皆漆軸而已。二王新入書，各裝爲六帙六十卷，別充備預。又其中入品之餘，各有條貫，足以聲華四宇，價傾五都，天府之名珍，盛代之偉寶。

陛下淵昭自天，觸理必鏡。凡諸思制，莫不妙極。乃詔張永更製御紙，緊潔光麗，輝日奪目。又合秘墨，美殊前後，色如點漆，一點竟紙。筆則一二簡毫，專用白兔，大管豐毛，膠漆堅密。草書筆悉使長毫，以利縱舍之便。兼使吳興郡作青石圓硯，質滑而停墨，殊勝南方瓦石之器。縑素之工，殆絕於昔。王僧虔尋得其術，雖不及古，不減郗家所製。二王書，獻之始學父書，正體乃不相似。至於絕筆章草，殊相

擬類。筆迹流懌，宛轉妍媚，乃欲過之。義之書在始未有奇殊，不勝庾翼、郗愔，迨其

末年，乃造其極。嘗以章草答庾亮，亮以示翼，翼嘆服。因與義之書云：「吾昔有伯

英章草書十紙，過江亡失，常痛妙迹永絕。忽見足下答家兄書，煥若神明，頓還舊

觀。」舊説義之罷會稽，住蕺山下，一老嫗捉十許六角竹扇出市，王聊問一枚幾錢，云

直二十許。右軍取筆書扇，扇爲五字。嫗大悵惋云：「舉家朝餐，惟仰於此，何乃書

壞！」王云：「但言王右軍書，字索一百。」入市，市人競市去。姥復以十數扇來請書，

王笑不答。 又云：義之常自書表與穆帝，帝使張翼寫效，一毫不異，題後答之。義之

初不覺，更詳看，乃嘆曰：「小人幾欲亂真。」又義之性好鵝，山陰曇𤫩一作釀。村有一

道士，養好鵝十餘，王清旦乘小船故往，意大願樂，乃告求市易，道士不與，百方譬説

不能得，道士乃言：「性好道，久欲寫《河上公老子》，縑素早辦，而無人能書。府君若

能自屈，書《道》、《德》經各兩章，便合群以奉。」義之便住半日，爲寫畢，籠鵝而歸。

又嘗詣一門生家，設佳饌，供億甚盛，感之，欲以書相報，見有一新棐床一作材。几，至

滑净，乃書之，草、正相半。門生送王歸郡，還家，其父已刮盡。生失書，驚懊累日。

桓玄愛重書法，每讌集，輒出法書示賓客。客有食寒具者，仍以手捉書，大點污。後出法書，輒令客洗手，兼除寒具。子敬常箋與簡文十許紙，題最後云：「民此書甚合，願存之。」此書爲桓玄所寶，高祖後得以賜王武剛，未審今何在。謝奉起廟，悉用棐材，右軍取棐，書之滿床，奉收得一大簧。子敬後往，謝爲說右軍書甚佳，而密已削作數十棐板，請子敬書之，亦甚合。奉并珍録。奉後孫履分半與桓玄，用履爲揚州主簿。餘一半，孫恩破會稽，略以入海。

羲之爲會稽，子敬七八歲，學書，羲之從後掣其筆不脱，嘆曰：「此兒書後當有大名。」子敬出戲，見北館新泥堊壁白净，子敬取帚沾泥汁書方丈一字，觀者如市。羲之見嘆美，問所作，答云「七郎」。羲之作書與親故云：「子敬飛白大有意。」是因於此壁也。有一好事年少，故作精白紗裓，著詣子敬。子敬便取書之，草、正諸體悉備，兩袖及褾略周。年少覺王左右有凌奪之色，掣裓而走。左右果逐之，及門外，鬥争分裂，少年纔得一袖耳。子敬爲吳興，羊欣父不疑爲烏程令，欣時年十五六，書已有意，爲子敬所知。子敬往縣，入欣齋，欣衣白新絹裙畫眠，子敬因書其裙幅及帶。欣覺，

歡樂，遂寶之。後以上朝廷，中乃零失。子敬門生以子敬書種蠶，後人于蠶紙中尋取，大有所得。謝安善書，不重子敬，每作好書，必謂被賞，安輒題後答之。

朝廷秘寶名書，久已盈積。太初狂迫，乃欲一時燒除。左右懷讓者苦相譬説，乃止。臣見衛恒《古來能書人録》一卷，時有不通，今隨事改正。并寫《諸雜勢》一卷，

今新裝二王鎮書定目各六卷，又羊欣書目六卷，鍾、張等書目一卷，文字之部備矣。謹詣省上表并上録勢新書以聞。六年九月，中書侍郎臣虞龢上。

梁武帝觀鍾繇書法十二意

平謂橫也。

直謂縱也。

均謂間也。

密謂際也。

鋒謂端也。

力謂體也。

輕謂屈也。

決謂牽掣也。

補謂不足也。

損謂有餘也。

巧謂布置也。

稱謂大小也。

字外之奇，文所不書。世之學者宗二王、元常逸迹，曾不睥睨。義之有過人之論，後生遂爾雷同。元常謂之古肥，子敬謂之今瘦。今古既殊，肥瘦頗反，如自省覽，有異衆説。張芝、鍾繇，巧趣精細，殆同機神。肥瘦古今，豈易致意？真迹雖少，可

三六

得而推。逸少至學鍾書，勢巧形密。及其獨運，意疏字緩。譬猶楚音習夏，不能無楚。過言不悒，未爲篤論。又子敬之不逮逸少，猶逸少之不逮元常。學子敬者如畫虎也，學元常者如畫龍也。余雖不習，偶見其理，不習而言，必慕之歟。聊復自記，以補其闕。非欲明解，强以示物也。儻有均思，思盈半矣。

陶隱居與梁武帝論書啓

奉旨，左右中書復稍有能者，惟用喜贊。[二]夫以含心之茲，實俟夾鍾吐氣。今既自上體妙，爲下理用成工。每惟申鍾、王論于天下，進藝方興，所恨微臣沉朽，不能鑽仰高深，自懷嘆慕。前奉神筆三紙，并今爲五。非但字字注目，乃畫畫抽心。日覺勁媚，轉不可說。以譬昔歲，不復相類，正此即爲楷式，何復多尋鍾、王。臣心本自敬重，今者彌增愛服。俯仰悦豫，不能自已。啓。

適復蒙給二卷，伏覽褾帖，皆如聖旨。既不顯垂允少留，不敢久停。已就摹素者一段未畢，不赴今信。紙卷先已經有，兼多他雜，無所復取，亦請俟俱了日奉送。兼

此諸書，是篇章體，臣今不辨，復得修習，惟願細書如《樂毅論》、《太師箴》例，依仿以寫經傳，永存置題中精要而已。

梁武帝答書

近二卷欲少留，差不爲異。紙卷是出裝書，既須見，前所以付耳。無正，可取備於此。及欲更須細書如《論》、《箴》例。逸少迹無甚極細書，《樂毅論》乃微粗健，恐非真迹。《太師箴》小復方媚，筆力過嫩，書體乖異。上二者已經至鑒，其外便無可付也。

陶隱居又啓

《樂毅論》愚心近甚疑是摹，而不敢輕言。今旨以爲非真，竊自信頗涉有悟。箴咏吟贊，過爲淪弱，許靜素段，遂蒙永給，仰銘矜獎，益無喻心。此書雖不在法例，而致用理均，背間細楷，兼復兩玩。　先于都下偶得飛白一卷，云是逸少好迹，臣不嘗別

見，無以能辨，惟覺勢力驚絕，謹以上呈。于臣非用，脫可充閣，願仍以奉上。臣昔于馬澄處見逸少正書目録一卷，澄云：「右軍《勸進》、《洛神賦》諸書十餘首，皆作今體，惟《急就篇》二卷，古法緊細。」近脫憶此語，當是零落，已不復存。澄又云：「帖注出裝者，皆擬賚諸王及朝士。」臣近見三卷，首帖亦謂久已分。本不敢議此，正復希於三卷中一兩條，更得預出裝之例耳。天旨遂復頓給完卷，下情益深悚息。近初見卷題云第二十三四，已欣其多。今者賜書卷第，遂至二百七十，愧訝無已。天府如海，非一瓶所汲，量用息心。前後都已蒙見大小五卷，于野拙之分，實已過幸。若非殊恩，豈可觸望。愚固本博涉而不能精，昔患無書可看，乃願作主書令史。晚愛隸法，又羨典掌之人，常言人生數紀之内，識解不能周流天壤。區區惟充恣五欲，實可恥愧。每以爲得作才鬼，亦當勝於頑仙，至今猶然，始欲翻然之。自無射以後，國政方殷，山心兼默，不敢復以閑虛塵觸。謹于此題事，故遂成煩黷。伏願聖慈，照録誠懅。

梁武帝又答書

又省別疏，云「故當宜微以著賞，此既勝事，風訓非嫌」云云，然非所習，[三]聊試略言。夫運筆邪則無芒角，執手寬則書緩弱。點掣短則法擁腫，點掣長則法離漸。畫促則字勢橫，畫疏則字形慢。拘則乏勢，放又少則。純骨無媚，純肉無力。少墨浮澀，多墨笨鈍。比并皆然，任意所之，自然之理也。若抑揚得所，趣舍無違，值筆廉斷，觸勢峰鬱，揚波折節，中規合矩，分間下注，濃纖有方，肥瘦相和，骨力相稱，婉婉曖曖，視之不足，棱棱凜凜，常有生氣，適眼合心，便爲甲科。眾家可識，亦當復由串耳；六文可工，亦當復由習耳。一聞能持，一見能記，且古且今，不無其人。大抵爲論，終歸是習。程邈所以能變書體，爲之舊也；張芝所以能善書，工學之積也。既舊既積，方可以肆其談。吾少來乃至不嘗畫甲子，無論於篇紙。老而言之，亦復何謂。此直正足見嗤於當今，貽笑於後代。遂有獨冠之言，覽之背熱，隱真於是乎累真矣。此直一藝之工，非吾所謂勝事；此道心之塵，非吾所謂無欲也。

陶隱居又啓

二卷中有雜迹，謹疏注如別，恐未允衷。[四]并竊所摹者，亦以上呈。近十餘日，情慮悚悸，無寧涉事，遂至淹替，不宜復待。填畢，餘條并非用，惟《叔夜》、《威輦》二篇，是經書體式，追以單郭爲恨。伏按卷上第數，甚爲不少，前旨惟有四卷，此書似是宋元嘉中撰集，當由自後，多致散失。逸少有名之迹，不過數首，《黃庭》、《勸進》、《像贊》、《洛神》，此等不審猶得存不？

第二十三卷。今見有十二條在別紙。按此卷是右軍書者，惟有八條。前《樂毅論》書乃極勁利，而非甚用意，故頗有壞字。《太師箴》、《大雅吟》，用意甚至，而更成小拘束，乃是書扇題屏風好體。其餘五片，無的可稱。

「臣濤言」一紙，此書乃不惡，而非右軍父子，不識誰人迹，又似是摹。

「治廉瀝」一紙，凡二篇，并是謝安、衞軍參軍任靖書。後又「治廉瀝狸骨方」一紙。是子敬書，亦似摹迹。

右四條，非右軍書。

二十四卷。今見有二十一條在。按此卷是右軍書者，惟有十一條，并非甚合迹，兼多漫抹，于摹處難復委曲。

前「黃初三年」一紙、是後人學右軍。「繆襲告墓文」一紙、是許先生書。「抱憂懷痛」一紙、是張澄書。「五月十一日」一紙、是摹王珉書，被油。「尚想黃綺」一紙、「遂結滯」一紙、凡二篇，并後人所學，甚拙惡。「不復展」一紙、是子敬書。「便復改月」一紙、是張翼書。

「五月十五日縡白」一紙、亦是王珉書。「治咳方」一紙。是謝安書。

右十一條非右軍書。[五]

伏恐未垂許以區別，今謹上許先生書、任靖書如別，比方即可知。王珉、張澄、謝安、張翼書，公家應有。

梁武帝又答書

省區別諸書，良有精賞。所異所同所未可知，悉可不耳。「給事黃門」二紙爲任

靖書，觀其送靖書，[六]諸字相附近。彼二紙，靖書體解離，便當非靖書，要復當以點畫波撇論，極諸家之致。此亦非可倉卒運于毫楮，且保拙守中也。許、任二迹并摹者并付反。[七]右三紙正書。二十六日至，嗣公。

陶隱居又啓

啓：伏覽書用前意，雖止二六，而規矩必周，後字不出二百，亦褒貶大備。一言以蔽，便書情頓極。使元常老骨，更蒙榮造；子敬懦肌，不沉泉夜。逸少得進退其間，則玉科顯然可觀。若非聖證品析，恐愛附近習之風，永遂淪迷矣。伯英既稱草聖，元常寔自隸絕。論旨所謂，殆同璿機神寶，曠世以來莫繼。斯理既明，諸畫虎之徒，當日就輟筆。反古歸真，方弘盛世。愚管見預聞，喜佩無屆。比世皆高尚子敬。子敬、元常，繼以齊名，貴斯式略。海內非惟不復知有元常，于逸少亦然。非排棄所可，涅而無緇，不過數紙。今奉此論，自舞自蹈，未足逞泄日月。願以所摹，竊示洪遠、思曠。此二人皆是均思者，必當贊仰踴躍，有盈半之益。臣與洪遠雖不相識，從

子詡，以學業往來，故因之有會。但既在閣，恐或以應聞知。摹者所采字，大小不甚均調，熟看乃尚可，恐竟意大殊，此篇方傳千載，故宜令迹隨名偕，老益增美。晚所奉三旨，伏循字迹，大覺勁密。竊恐既以言發意，意則應言而新。[八]手隨意運，筆與手會，故意得諧稱。下情歡仰，寶奉愈至。世論咸云江東無復鍾迹，常以嘆息。比日竚望，中原廓清，《太丘》之碑，可就摹采。今論旨云：「真迹雖少，可得而推。」是猶有存者，不審可復幾字？既無出見理，冒願得工人摹填數行。脫蒙見此，實爲過幸。又逸少學鍾，勢巧形密，勝於自運，不審此例復有幾紙？垂旨以《黃庭》、《像贊》等諸文，可更有出給理？自運之迹，今不復希，請學鍾法，仰惟殊恩。

梁武帝又答書

鍾書乃有一卷，傳以爲真。意謂悉是摹學，多不足論。有兩三行許似摹，微得鍾體。逸少學鍾的可知，近有二十許首，此外字細畫短，多是鍾法。今始欲令人帖裝，未便得付。來月日有竟者，當遣送也。

陶隱居又啓

逸少自吳興以前諸書，猶爲未稱。凡厥好迹，皆是向在會稽時永和十許年中者。從失郡告靈不仕以後，略不復自書。皆使此一人，世中不能別也。見其緩異，呼爲末年書。逸少亡後，子敬年十七八，全放此人書，故遂成與之相似。今聖旨標題，足使衆識頓悟，于逸少無復末年之譏。阮研，近聞有一人學研書，遂不復可別。臣比郭摹所得，雖粗寫字形，而無復其用筆迹勢。不審前後諸卷，一兩條謹密者，可得在出裝之例？復蒙垂給至年末間不？此澤自天，直以啓審，非敢必覿。

梁庾元威論書

所學正書，宜以殷鈞、范懷約爲主，方正循紀，修短合度。所學草書，宜以張融、王僧虔爲則，體用得法，意氣有餘，章表箋書，於斯足矣。

夫才能則關性分，耽嗜殊妨大業。但令緊快分明，屬辭流便，字不須體，語輒投

聲。若以「己」、「已」莫分，「東」、「柬」相亂，則兩王妙迹，二陸高才，頃來非所用也。

王延之有言曰：「勿欺數行尺牘，即表三種人身。」豈非一者學書得法，二者作字得體，三者輕重得宜。意謂猶須言無虛出，斯則善矣。近何令貴隔，勢傾朝野，聊爾疏漏，遂遭「十穢」之書。今聊存兩事，書曰：有寒士自陳簡於掌選詩云：伎能自寡薄，支葉復單貧。柯條濫垂景，木石詎知晨。狗馬雖難畫，犬羊誠易馴。效嚬終未似，學步豈如真。寔云亂朝緒，是曰斁彝倫。俗作於茲混，人途自此沌。

離合之詩，由來久矣。不知譏刺，[九] 爰加稱贊，是其第六穢也。近來貴宰，于二品清宦進，不假手作書，而筆迹過鄙無法度。彼恭拜，忽云：「永感答人借車，還白，不具。」真本流傳，合朝耻辱，是其第七穢也。以此而言，書何容易。且梁制：與平吉人箋書，有增懷語者，不得答書。許乃告絕。私弔答中，彼此言感思乖錯者，州望須刺大中正，處入清議，終身不得仕。盛名年少，宜留意勉之。

余見學阮研書者，不得其骨力婉媚，唯學擘拳委盡，學薄紹之書者，不得其批研淵微，徒自經營嶮急。晚途別法，貪省愛異。濃頭纖尾，斷腰頓足「一」、「八」相似，

「十」、「小」難分，屈「等」如「匀」，變「前」爲「草」，咸言祖述王、蕭，無妨日有訛謬。「星」不從「生」，「籍」不從「耒」。[一〇]許慎門徒，居然喔噱；衛恒子弟，寧不傷嗟。詿誤衆家，豈宜改習。書字之興，由來尚矣。沮誦、倉頡，黃帝史也。周宣王時，柱下史史籀始著籀書。今六八之法雖存，十五之篇亡矣。及秦相李斯，破大篆爲小篆，造《倉頡》七章；中車府令趙高，造《爰歷》六章；太史胡毋敬，造《博學》七章。後人分五十五章爲《三倉》上卷。至哀帝元嘉中，揚子雲作《訓纂》，記《滂喜》爲中卷。和帝永元中，賈升郎更續記《彥盤音。均》爲下卷。皆是記字，字出衙人，故人稱爲《三倉》也。

夫《倉》、《雅》之學，儒博所宗。自景純注解，轉加敦尚。漢晉正史及古今字書并云《倉頡》九篇是李斯所作。今竊尋思，必不如是，其第九章論豨、信、京、劉等，郭云：「豨、信是陳豨、韓信，京、劉是大漢，西土是長安。」此非讖言，豈有秦時朝宰，談漢家人物？ 牛頭馬腹，先達何以安之？江左碩儒相傳，[一二]梁初復有任昉及沈約，悉未有譏駁，余忽橫議，實不自許，敬俟明哲，定其可否。而字《韻集》、《方言》、《廣

雅》，〔一二〕凡録字者十有四家。許慎穿鑿賈氏，乃奏《説文》；曹産開拓許侯，爰成《字苑》。《説文》則形聲具舉，《字苑》則品類周悉。追悟典墳，字弗全體。《周禮》以「雞斯」爲「笄縰」，《禮記》以「相近」爲「禳祈」，致令衆議叢殘，音辭驕斥。蓋由程邈變隷，流傳未一。鄭公《詩譜》，頗顯其源。且書文一反，草木相從，凡五百六十七部，合一萬五千九百一十五字。即日世中所行，十分裁一，而今點畫失體，深成怪也。近有居士阮孝緒，撰《古今文字》三卷，窮搜正典；次丹陽五官丘陵撰《文字指要》二卷，精加摘發。惟此兩書，可稱要用。余少值明師，留心字法，所以坐右作午置字，不依義、獻妙迹，不逐陶、葛名方作菰羮。不敦《晉書》，不循《韻集》，爰以淺見，輕述字府。自謂此文，或均螢露。齊末王融圖古今雜體，有六十四書，少年崇仿，家藏紙貴。而鳳魚蟲鳥，是七國時書，元常皆作隷書，故貽後來所詰。湘東王遣沮陽令韋仲定爲九十一種，次功曹謝善勛增其九法，合成百體。其中以八卦書爲一，以太極爲兩法，〔一三〕徑丈一字，方寸千言。大上止傳可爾，鬼書惟有業殺。刁斗出于古器，爾尋由乎内典。散隷露書，終是飛白。意謂此等并非通論，今所不取。余經爲正階侯書

十牒屏風，作百體，間以采墨。當時眾所驚異，自爾絕筆，惟留草本而已。其百體者，

懸針書、垂露書、秦望書、汲冢書、金鵲書、玉文書、鵠頭書、虎爪書、倒薤書、偃波書、

幡信書、飛白篆、古頑書、籀文書、奇字、繆篆、制書、列書、日書、月書、風書、雲書、星

隸、填隸、蟲食葉書、科斗書、署書、胡書、蓬書、相書、天竺書、轉宿書、一筆篆、飛白

書、一筆隸、飛白草、古文隸、橫書、楷書、小科隸，此五十種皆純墨。璽文書、節文書、

篆、麒麟篆、仙人篆、科斗蟲篆、雲篆、蟲篆、魚篆、鳥篆、龍篆、龜篆、虎篆、鸞篆、龍虎

真文書、符文書、芝英隸、花草隸、幡信隸、鍾鼓隸、鍾鼓，《隸釋》作鍾鼎。龍虎篆、鳳魚

隸、鳳魚隸、麒麟隸、仙人隸、科斗隸、雲隸、蟲隸、魚隸、鳥隸、龍隸、龜隸、鸞隸、蛇龍

文隸書、龜文書、鼠書、牛書、虎書、兔書、龍草書、蛇草書、馬書、羊書、猴書、雞書、犬

書、豕書，此十二時書。已上五十種皆彩色。其外復有大篆、小篆、銘鼎、摹印、刻符、

石經、象形、篇章、震書、到書、反左書等。及宋中庶宗炳出九體書，所謂縑素書、簡奏

書、箋表書、弔記書、行狎書、槭書、稿書、半草書、全草書。此九法，極真、草書之次第

焉。刪捨之外，所存猶一百二十體。張芝始作一筆飛白書，此于「井」、「冊」等字爲

妙，所以唯云一筆飛白書，則無所不通矣。反左書者，大同中東宮學士孔敬通所創，余見而達之，于是座上酬答，諸君無有識者，遂呼爲衆中清閒法。今學者稍多，解者益寡，敬通又能一筆草書，一行一斷，婉約流利，特出天性，頃來莫有繼者。宗炳又造畫瑞應圖，千古卓絕。王元長頗加增定，乃有虞舜獮鳶、周穆狻猊、漢武神鳳、衛君舞鶴、五城、九井、螺杯、魚硯、金縢、玉英、玄圭、朱草等，凡二百一十物。余經取其善草出于藍，而實世中未有。復于屏風上作雜體篆二十四種，寫凡百名，將恐一筆郢子，嘉禾、靈禽瑞獸、樓臺器服可爲玩對者，盈縮其形狀，參詳其動植，制一部焉。此乃青凡百屏風，傳者逾謬，并懷嘆息。《世本》云：「史皇作圖，黃帝臣也。」其唐虞之文章，夏后之鼎象，則圖畫之宗焉。其後繪事逾精，丹青轉妙，乃有釘女心痛，圖魚獺集，敬君以之亡婦，王嬙由此失身。近代陸綏，足稱畫聖。所聞談者，一筆之外，僅可蟬雀。顧長康稱爲三絕，終是半癡人耳。雜體既資於畫，所以附乎書末。

梁庾肩吾書品論

玄靜先生曰：予遍求邃古，逖訪厥初，書名起于玄洛，字勢發于倉史。故遺結繩，取諸爻，象諸形，會諸人事，未有廣此緘縢，深茲文契。是以一畫加大，天尊可知；二力增土，地卑可審。日以君道，則字勢圓；月以臣輔，則文體缺。及其轉注、假借之流，指事、會意之類，莫不狀範毫端，形呈字表。開篇玩古，則千載共朝；削簡傳今，則萬里對面。記善則惡自削，書賢則過必改。玉曆頌正而化俗，帝載陳言而設教。變通不極，日用無窮。與聖同功，參神并運。爰泊中葉，捨繁從省，漸失穎川之言，竟逐雲陽之字。若乃鳥迹孕于古文，壁書存于科斗。符陳帝璽，摹調蜀漆。署表宮門，銘題禮器。魚猶捨鳳，鳥已分蟲。仁義起于麒麟，威形發于龍虎。雲氣時飄五色，仙人還作兩童。龜若浮溪，蛇如赴穴。流星疑燭，垂露似珠。芝英轉車，飛白掩素。參差倒薤，既思種柳之謠；長短懸針，復想定情之製。蚊脚傍低，鵠頭仰立。填飄板上，繆起印中。波回墮鏡之鸞，楷顧雕陵之鵲。并以篆籀重復，見重昔時。或巧能售

酒，或妙令鬼哭。信無昧之奇珍，非趣時之急務。且具錄前訓，今不復兼論。惟草正

疏通，專行於世。其或繼之者，雖百代可知。尋隸體發源，秦時隸人下邳程邈所作，

始皇見而重之。以奏事繁多，篆字難製，遂作此法，故曰「隸書」。今時正書是也。草

勢起于漢時，解散隸法，用以赴急，本因草創之義，故曰「草書」。建初中，京兆杜操

始以善草知名，今之草書是也。余自少迄長，留心茲藝，敏手謝于臨池，銳意同于削

板。而蓺山之扇，竟未增錢；凌雲之臺，無因誡子。求諸故迹，或有淺深，輒删善草

隸者一百二十八人。〔一四〕伯英以稱聖居首，法高以追駿處末。推能相越，小例而九，

引類相附，大等而三。復爲略論，總名《書品》。

　　張芝伯英　　鍾繇元常　　王羲之逸少

右三人，上之上。

論曰：隸既發源秦史，草乃激流齊相。跨七代而彌遵，將千載而無革。誠開博

者也。均其文，總六書之要；指其事，籠八體之奇。能拔篆籀于繁蕪，移楷真于重

密。分行紙上，類出繭之蛾；結畫篇中，似聞琴之鶴。峰嶠間起，瓊山慚其斂霧；漪

瀾遞振，碧海愧其下風。抽絲散水，定其下筆；倚刀欠尺，驗於成字。真、草既分於星芒，烈火復成於珠佩。或橫牽豎掣，或濃點輕拂。或將放而更留，或因挑而還置。詹君端策，故以述其變化；《英》、《韶》傾耳，無以察其音聲。殆善射之不注，妙斫輪之不傳。是以鷹爪含利，出彼兔毫；龍管潤霜，游茲蠆尾。學者鮮能具體，窺者罕得其門。若探妙測深，盡形得勢。烟華落紙將動，風彩敏思藏于胸中，巧意發于毫銛。

疑神化之所爲，非人世之所學。惟張有道、鍾元常、王右軍其人也。張工帶字欲飛。

夫第一，天然次之，衣帛先書，稱爲草聖。鍾天然第一，功夫次之，妙盡許昌之碑，窮極鄴下之牘。王工夫不及張，天然過之；天然不及鍾，工夫過之。羊欣云：「貴越群品，古今莫二。兼撮眾法，備成一家。」若孔門以書，三子入室矣。允爲上之上。

右五人，上之中。

崔瑗子玉　杜度伯度　師宜官　張昶文舒　王獻之子敬

論曰：崔子玉擅名北中，迹罕南度。世有得其摹者，王子敬見之稱美，以爲功類伯英。杜度濫觴於草書，取奇於漢帝。詔復奏事，皆作草書。師宜官《鴻都》爲最，

能大能小。文舒聲劣於兄，時云亞聖。子敬泥帚，早驗天骨，兼以掣筆，復識人工，一

字不遺，兩葉傳妙。此五人，允爲上之中。

右九人，上之下。

索靖幼安　梁鵠孟皇　韋誕仲將　皇象休明　胡昭孔明

鍾會士季　衛瓘伯玉　荀輿長胤　阮研文幾

論曰：幼安斂蔓舅氏，抗名衛令。孟皇盡筆力，字入帳中。仲將不妄染毫，必

須張筆而左紙，[一五]孔明動見模楷，所爲胡肥而鍾瘦。休明斟酌二家，驅駕八絶。士

季之範元常，猶子敬之禀逸少，而功拙兼效，真、草皆成。伯玉遠慕張芝，近參父迹。

長胤《狸骨方》，擬而難逌。阮研居令觀古，盡窺衆妙之門，雖復師王祖鍾，終成別構

一體。此九人，允爲上之下。

張超子并　郭伯道　劉德昇君嗣　崔寔子真　衛夫人茂猗

李式景則　庾翼稚恭　郗愔方回　謝安安石　王珉季琰

桓玄敬道　羊欣敬元　王僧虔　孔琳之彥琳　殷鈞

右十五人，中之上。

論曰：子并崔家州里，頗相仿效，可謂醬醢於鹽，冰寒于水。伯道里居朝廷，遠討其迹。德昇之妙，鍾、胡各采其美。子真俊才，門法不墜。李妻衛氏，自出華宗。景則毫素流靡，稚恭聲彩遒越。郗愔、安石，草、正并驅；季琰、桓玄，筋力俱駿。羊欣早隨子敬，最得王體。孔琳之聲高宋氏，王僧虔雄發齊代。殷鈞頗耽著愛好，終得肩隨。此二十五人，允爲中之上。

魏武帝曹操，孟德　　　　孫皓吳主元宗　　衛覬伯儒　　左子邑字子邑

衛恒巨山　杜預元凱　王廙世將　張彭祖　任靖　韋昶文休

王脩敬仁　　張永　范懷約　　吳休尚　施方泰

右十五人，中之中。

論曰：魏帝筆墨雄贍，吳主體裁綿密。伯儒兼敘隸草，子邑分鑣梁邯。巨山三世，元凱累葉。王廙爲右軍之師，彭祖取義之之道。任靖矯名，文休題柱。敬仁清舉，致畏逼之詞。張、范遞時，俱東南之美。施、吳鄴下，同年後萃。此十五人，允爲

中之中。

羅暉叔景〔一六〕 趙襲元嗣 劉興 張昭 陸機士衡

朱誕 王導 庾亮元規 王洽敬和 郗超景興 張翼

宋文帝姓劉,名義隆 康昕 徐希秀 謝朓玄暉 劉繪

陶隱居名弘景,字通明 王崇素

右十八人,中之下。

論曰:叔景、元嗣,并稱四州。劉興之筆札,張昭之無懈。陸機以弘才掩迹,朱誕以偏藝流聲。王導則列聖推能,庾亮則群公挹功。王洽以下,并通諸法。郗超以晚年取譽。張翼善效。宋帝、康昕、希秀,孤生。謝朓、劉繪,文宗書範,近來少前。陶隱居仙才翰彩,狀於山谷;王崇素靡倫篇筆,〔一七〕傳於里閈。此十八人,允爲中之下。

姜詡 梁宣 魏徵〔一八〕文成〔一九〕 韋秀 鍾輿 向泰

羊忱 晉元帝景文 識道人 范曄蔚宗 宋炳 謝靈運

蕭思話　薄紹之 敬叔　齊高帝　庾黔婁　費元瑤

孫奉伯　王薈　羊祐〔二〇〕 叔子

右二十人，下之上。

論曰：此二十人，并擅毫翰，動成楷則，殆逼前良，見希後彥。允爲下之上。

楊經　諸葛融　楊潭　張炳　岑淵　張輿〔二一〕　王濟

李夫人　劉穆之 道和　朱齡石　庾景休　張融 思光

褚元明　孔敬通　王籍 文海

右十五人，下之中。

論曰：此十五人，雖未窮字奧，書尚文情。披其叢薄，非無香草；視其涯岸，皆

有潤珠。故遺斯紙，以爲世玩。允爲下之中。

衛宣　李韞　陳基　傅廷堅　張紹　陰光　韋熊

張暢　曹任　宋嘉　裴邈　羊固　傅夫人

辟閭訓　謝晦　徐羨之　孔閭　顏寶光

周仁皓　張欣泰　張熾　僧岳道人　法高道人

右二十三人，下之下。

論曰：此二十三人，皆五味一和，五色一彩。視其雕文，非特刻鵠；人人下筆，寧止追響。遺迹見珍，餘芳可折。誠以驅馳并駕，不逮前鋒，而中權後殿，各盡其美。

允爲下之下。

今以九例，該此衆賢。猶如玄圃積玉，炎洲聚桂，其中實相推謝，故有茲多品，然終能振此鱗翼，俱上龍門。儻後之學者，更隨點曝云爾。

袁昂古今書評

王右軍書，如謝家子弟，縱復不端正者，爽爽有一種風氣。

王子敬書，如河洛間少年，雖有充悦，而舉體沓拖，殊不可耐。

羊欣書，如大家婢爲夫人，雖處其位，而舉止羞澀，終不似真。

徐淮南書，如南岡士大夫，徒好尚風範，終不免寒乞。

阮研書，如貴冑失品次叢悴，不復排突英賢。

王儀同書，如晉安帝，非不處尊位，而都無神明。

施肩吾書，如新亭傖父，一往見似揚州人，共語便音態出。

陶隱居書，如吳興小兒，形容雖未成長，而骨體甚駿快。

殷鈞書，如高麗使人，抗浪甚有意氣，滋韻終乏精味。

袁崧書，如深山道士，見人便欲退縮。

蕭子雲書，如上林春花，遠近瞻望，無處不發。

曹喜書，如經論道人，言不可絕。

崔子玉書，如危峰阻日，孤松一枝，有絕望之意。

師宜官書，如鵬羽未息，翩翩自逝。

韋誕書，如龍威虎振，劍拔弩張。

蔡邕書，骨氣洞達，爽爽有神。

鍾司徒書，字十二種意，意外殊妙，實亦多奇。

邯鄲淳書，應規入矩，方圓乃成。

張伯英書，如漢武帝愛道，憑虛欲仙。

索靖書，如飄風忽舉，鷙鳥乍飛。

梁鵠書，如太祖忘寢，觀之喪目。

皇象書，如歌聲繞梁，琴人捨徽。

衛恒書，如插花美女，舞笑鏡臺。

孟光禄書，如崩崖，人見可畏。

李斯書，世爲冠蓋，不易施平。

張芝經奇，鍾繇特絕，逸少鼎能，獻之冠世。四賢共類，洪芳不滅。羊真孔草，蕭

行范篆，各一時絕妙。

右二十五人，自古及今，皆善能書。奉敕遣臣評古今書，臣既愚短，豈敢輒量江

海？但聖旨委臣，斟酌是非，謹品字法如前，伏願照覽，謹啓。普通四年二月五日，

内侍中尚書令袁昂啓。

敕旨：「具之，如卿所評。」臣謂鍾繇書意氣密麗，若飛鴻戲海，舞鶴游天，行間茂密，實亦難過。蕭思話書走墨連綿，字勢屈強，若龍跳天門，虎卧鳳閣。薄紹之書字勢蹉跎，如舞女低腰，仙人嘯樹，乃至揮毫振紙，有疾閃飛動之勢。臣淺見無聞，暗於明滅，寧敢謬量山海？以聖命自天，不得不斟酌過失是非，[一二]如獲湯炭。

智永題右軍樂毅論後

《樂毅論》者，正書第一。梁世模出，天下珍之。自蕭、阮之流，莫不臨學。陳天嘉中，人得以獻文帝，帝賜始興王。王作牧境中，既以見示。吾昔聞其妙，今睹其真，閱玩良久，匪朝伊夕。始興薨後，仍屬廢帝。廢帝既歿，又屬餘杭公主。公主以帝王所重，恒加寶愛，陳世諸王，皆求不得。及天下一統，四海同文。處處追尋，累載方得。此書留意運工，特盡神妙。其間書誤兩字，不欲點除，遂雌黃治定，然後用筆。陶隱居云：「《大雅吟》、《樂毅論》、《太師箴》等，筆力鮮媚，紙墨精新。」斯言得之矣。釋智永記。

後魏江式論書表

臣聞庖犧氏作，而八卦列其畫；軒轅氏興，而靈龜彰其彩。古史倉頡，覽二象之文，觀鳥獸之迹，別創文字，以代結繩，用書契以紀事。宣之王庭，則百工以敘；載之方册，則萬品以明。迄於三代，厥體頗異，雖依類取制，未能悉殊倉氏矣。故《周禮》八歲入小學，保氏教國子以六書：一曰指事，二曰諧聲，三曰象形，四曰會意，五曰轉注，六曰假借。蓋倉頡之遺法也。及宣王太史籀著《大篆》十五篇，與古之或同或異，時人即謂之籀書。孔子修六經，左丘明述《春秋》，皆以古文，厥意可得而言。

其後七國殊軌，文字乖别。暨秦兼天下，丞相李斯乃奏罷不合秦文者。斯作《倉頡篇》，中車府令趙高作《爰歷篇》，太史胡毋敬作《博學篇》，皆取史籀大篆，或頗省改，所謂小篆者也。於是秦燒經書，滌除舊典，官獄繁多，以趨約易，始用隸書，古文由此息矣。隸書者，始皇時衙吏下邽程邈附於小篆所作也。[二三]世人以邈徒隸，即謂之「隸書」。

故秦有八體：一曰大篆，二曰小篆，三曰刻符書，四曰蟲書，五曰摹印，六

曰署書，七日殳書，八日隸書。

漢興，有尉律學，復教以籀書，又習以八體，試之課最，以爲尚書史。書或有字不正，輒舉劾焉。又有草書，莫知誰始，考其形畫，雖無厥誼，亦是一時之變通也。孝宣時，召通《倉頡篇》者，張敞從受之，涼州刺史杜鄴、沛人爰禮、講學大夫秦近亦能言之。孝平時，徵禮等百餘人説文字於未央，以禮爲小學元士。黃門侍郎揚雄采以作《訓纂篇》。及亡新居攝，自以運應制作，使大司空甄豐校文字之部，頗改定古文。時有六書：一曰古文，孔子壁中書也；二曰奇字，即古文而異者；三曰篆書，云小篆也；四曰佐書，秦隸書也；五曰繆篆，所以摹印也；六曰鳥蟲，所以書幡信也。壁中書者，魯共王壞孔子宅而得《尚書》、《春秋》、《論語》、《孝經》也。又北平侯張蒼獻《春秋左氏傳》，書體與孔氏壁中書又類，即前代之古文矣。

後漢郎中扶風曹喜，號曰工篆，小異斯法，而甚精巧。自是後學，皆其法也。又詔侍中賈逵修理舊文，殊藝異術，王教一端，苟有可以加于國者，靡不悉集。逑即汝南許慎古學之師也。

後慎嗟時人之好奇，嘆俗儒之穿鑿，愐文毀於凡譽，痛字敗於庸

説，詭更任情，變亂於世，故撰《説文解字》十五篇。首一終亥，各有部居。苞括六藝群書之詁，評釋百代諸子之訓。天地山川，草木鳥獸，昆蟲雜物，奇怪珍異，王制禮儀，世間人事，莫不畢載。可謂類聚群分，雜而不越，文質彬彬，最可得而論也。左中郎將陳留蔡邕采李斯、曹喜之法，爲古今雜形，詔於太學立石碑，刊載五經，題書楷法多是邕書也。後開鴻都，書盡其能，莫不雲集。於時諸方獻篆，無出邕者。

魏初，博士清河張揖著《埤倉》、《廣雅》、《古今字詁》，究諸《埤》《廣》，綴拾遺漏，增長事類，抑亦于文爲益者也。然其《字詁》，方之許篇，古今體用，或得或失矣。陳留邯鄲淳亦與揖同時，博開古藝，特善《倉》、《雅》，許氏字指，八體六書，精究閑理，有名于揖，以書教諸皇子。又建三字石經於漢碑之西，其文蔚焕，三體復宣。校之《説文》，篆、隸大同，而古字少異。又有京兆韋誕、河東衛覬二家，并號能篆，當時樓觀榜題、寶器之銘，悉是誕書。咸傳之子孫，世稱其妙。

晋世義陽王典祠令任城呂忱表上《字林》六卷，[二四]尋其況趣，附托許慎《説文》。而按偶章句，隱別古籀奇惑之字，文得正隸，不差篆意。忱弟静別仿故左校令

李登《聲類》之法，作《韻集》五卷，使宫、商、角、徵、羽各爲一篇，而文字與兄便是魯、衛，音讀楚、夏，時有不同。

皇魏承百王之季，紹五運之緒，世易風移，文字改變。篆形謬錯，隸體失真。俗學鄙習，復加虛造。巧談辯士，以意爲疑。炫惑于時，難以釐改。傳曰：以衆非，非行正言。信哉得之於斯情矣。乃曰追來爲歸，巧言爲辯，小兔爲�，神蟲爲蠱，如斯甚衆，皆不合孔氏古書、史籀大篆、許氏《説文》、《石經》三字也。凡所開卷，莫不惆悵，爲之咨嗟。夫文字者，六藝之宗，王教之始，前人所以垂後，今人所以識古。故曰「本立而道生」。孔子曰：「必也正名。」又曰：「述而不作。」《書》曰：「予欲觀古人之象。」皆言遵循舊文，而不敢穿鑿也。

臣六世祖瓊，家世陳留，往晋之初，與從父應元俱受學于衛覬，古篆之法，《埤倉》、《雅》、《言》、《説文》之誼，當時并收善譽。而祖至太子洗馬，出爲馮翊郡，值洛陽之亂，避地河西，數世傳習，斯業所以不墜。世祖太延中皇風西被，牧犍内附，[二五]臣亡祖文威杖策歸國，奉獻五世傳掌之書，古篆八體之法，時蒙襃録，敍列于儒林，官

班文省，家號世業。暨臣闇短，識學庸薄，漸漬家風，有忝無顯。但逢時來，恩出願外，得承澤雲津，側沾漏潤，驅馳文閣，參預史官，題篆宮禁，猥同上哲。既竭愚短，欲罷不能，是以敢藉六世之資，奉遵祖考之訓，竊慕古人之軌，企踐儒門之轍，輒求撰集古來文字，以許慎《説文》爲主，爰采孔氏《尚書》、《五經》音注、《籀篇》、《爾雅》、《三倉》、《凡將》、《方言》、《通俗文字》、《埤倉》、《廣雅》、《古今字詁》、《三字石經》、《字林》、《韻集》，諸賦文字有六書之誼者，以類編聯，文無重複，統爲一部。其古籀、奇字，俗隸諸體，咸使班於篆下，各有區別。詁訓假借之誼，各隨文而解；音讀楚、夏之聲，并逐字而注。其所不知者，則闕如也。脱蒙遂許，[二六]冀省百氏之觀，而周文字之域，典書秘書。所須之書，乞垂敕給付；并學士五人嘗習文字者，助臣披覽；書生五人，專令抄寫。[二七]付中書、黃門、國子祭酒一月一監，評議疑隱，庶無訛謬。所撰名目，伏聽明旨。詔曰：「可如所請，并就太常，兼教八分書史也。其有所須，依請給之，名目待書成重聞。」

式於是撰集字書，號曰《古今文字》，凡四十篇，大體依許氏爲本，上篆下隸。

校勘记

〔一〕「梁中書侍郎虞龢」，「梁」，范校：「按張懷瓘《二王書録》謂宋明帝詔虞龢、巢尚之、徐希秀、孫奉伯等編次《二王書迹》，竇蒙《述書賦注》亦云：『宋中書侍郎虞龢上明皇帝表。』皆指此文。稽之内容亦合，則『梁』字顯誤，當作『宋』。」

〔二〕「惟用喜贊」，「用」原作「周」，從《王氏》本及《墨池》改。

〔三〕「然非所習」，「非」原作「則」，從《墨池》、《書苑》改。

〔四〕「恐未允衷」，原本「衷」字上有「愚」字，從《王氏》本、《墨池》、《書苑》删。

〔五〕「右十一條非右軍書」，原本「十一」作「十」，從《王氏》本及《書苑》改。

〔六〕「觀其送靖書」，「其」，《墨池》、《書苑》作「所」。

〔七〕「許任二迹并摹者并付反」，「反」原作「及」，從《墨池》、《書苑》改。

〔八〕「意則應言而新」，原本脱「意」字，從《墨池》、《書苑》補。

〔九〕「不知譏刺」，「刺」原作「剥」，從《墨池》改。

〔一〇〕「籍不從末」，「末」原作「來」，從《墨池》、《書苑》改。

〔一〕「江左碩儒相傳」，「傳」原作「係」，從《墨池》、《書苑》改。

〔二〕「而字韻集方言廣雅」，范校：「按字下疑脫『林』字，《字林》爲晉呂忱所著。」

〔三〕「以太極爲兩法」，原本脫「極」字，從《墨池》、《書苑》補。

〔一四〕「輒刪善草隸者一百二十八人」按：後文所列人數共一百二十三人。此「八」字當作「三」。

〔一五〕「必須張筆而左紙」，原本無「必」字與「而」字，從《墨池》、《書苑》補。

〔一六〕「羅暉」，原本誤作「暐」，從《墨池》、《書苑》改。

〔一七〕「王崇素靡倫篇筆」，原本作「王崇素繪靡篇書筆」，從《墨池》、《書苑》改。

〔一八〕「魏徵」，范校：「據王愔《文字志目》，疑當作『魏徵』。」

〔一九〕「文成」，原本作「玄成」，據《墨地》、《書苑》改。

〔二○〕「羊祐」，范校：「《書苑》作『羊祜』。按羊祜字叔子，《晉書》有傳。但祐是晉初人，不應列於最後。疑羊祐或別有其人。」

〔二一〕「張興」，范校：「《墨池》、《書苑》并作『裴興』。按王愔《文字志目》有『裴興』，或是。」

〔二二〕「不得不斟酌過失是非」，原本第二「不」字脱，從《書苑》補。

〔二三〕「始皇時衙吏下邽程邈附於小篆所作也」，「下邽」，本書江式《論書表》、張懷瓘《書斷》作「下邳」，庾肩吾《書品》作「下邳」。《書苑》及《魏書・藝術傳》作「下杜」。許慎《説文解字序》作「下杜」。

〔二四〕「晋世義陽王典祠令任城吕忱表上字林六卷」，「城」原作「誠」，從《墨池》、《書苑》及《魏書》改。

〔二五〕「祠」原作「詞」，從《魏書》改。

〔二六〕「牧犍内附」，「犍」原作「捷」，從《墨池》、《書苑》及《魏書》改。

〔二六〕「脱蒙遂許」，原本脱「遂」字，從《墨池》、《書苑》及《魏書》補。

〔二七〕「專令抄寫」，「抄」原作「招」，從《墨池》、《書苑》及《魏書》改。

法書要録卷三

唐虞世南書旨述

客有通玄先生，好求古迹，爲余知書啓之發源，審以藏否。曰：「予不敏，何足以知之？今率以聞見，隨紀年代，考究興亡，其可爲元龜者，舉而敍之。古者畫卦立象，造字設教，爰置形象，肇乎倉、史。仰觀俯察，鳥迹垂文。至於唐虞，煥乎文章，暢于夏殷，備乎秦漢。洎周宣王史史籀，[一]循科斗之書，采倉頡古文，綜其遺美，別署新意，號曰『籀文』，或謂『大篆』。秦丞相李斯，改省籀文，適時簡要，號曰『小篆』，善而行之。其倉頡象形，傳諸典策，世絕其迹，無得而稱。其籀文、小篆，自周秦以來，猶或參用，未之廢黜。或刻于符璽，或銘于鼎鐘，或書之旌鉞，往往人間時有見者。夫言篆者，傳也；書者，如也；述事，契誓者也；字者，孳也，孳乳浸多者也。而根之

所由，其來遠矣。」

先生曰：「古文、籀篆，曲盡而知之，愧無隱焉。隸草攸止，今則未聞，願以發明，用祛昏惑。」曰：「至若程邈傳隸體，因之罪隸，以名其書樸略，[二]微而歷祀增損，亟以湮淪。而淳、喜之流，[三]亦稱傳習，首變其法，巧拙相沿，未之超絕。史游制于《急就》，創立草稿而不之能。崔、杜析理，雖則豐妍，潤色之中，失于簡約。伯英重以省繁，飾之銛利，加之奮逸，時言『草聖』，首出常倫。鍾太傅師資德昇，馳騖曹、蔡，仿學而致一體，真楷獨得精研。而前輩數賢，遞相予盾，事則恭守無捨，儀則尚有瑕疵，失之斷割。逮乎王廙、王洽、逸少、子敬，剖析前古，無所不工。八體六文，必揆其理，俯于衆美，會滋簡易，制成今體，乃窮奧旨。」先生曰：「於戲！三才審位，日月燭明，固資異人，一敷而化。不然者，何以臻妙？無相奪倫，父子聯鑣，軌範後昆。」

先生曰：「書法玄微，其難品繪。今之優劣，神用無方。小學疑迷，惕然將寤。而旨述之義，其可聞乎？」曰：「無讓繁詞，敢以終序。」

晋右軍王羲之書目正書，行書。

<div align="right">褚遂良撰</div>

正書都五卷共四十帖。

第一，樂毅論。四十四行，書付官奴。

第二，黃庭經。六十行，與山陰道士。

第三，東方朔贊。書與王脩。〔四〕

第四，周公東征。十一行。年月日朔小字。十四行，自誓文。尚想黃綺。七行。墓田

丙舍。伍行。

第五，羲之死罪，前因李叔夷。四行。琅邪臨沂。三行。羲之頓首頓首，一日相

省。四行。行三一之法。四行。尚書宣示孫權所求。八行。臣言琅邪新廟。四行。晋

侯佟。六行。

行書都五十八卷〔五〕

第一，永和九年。二十八行，《蘭亭序》。纏利害。二十二行。

第二，爰有猗人。九行。庚新婦。五行。九月二十三日，羲之八日書。八行。十一月七日，羲之報，知少麛。伍行。十二月六日，羲之報，一昨因暨主簿書。六行。臣義之言，伏惟皇太后。七行。臣義之言，嚴寒不審。四行。臣義之言，伏惟陛下。五行。臣義之言，伏惟皇太后。七行。雨涼，佳，得書。五行。問庶子哀摧。四行。

第三。

第四，七月二十五日，羲之頓首，期晚生不有。六行。五月二十四日，羲之頓首，二旬哀悼。五行。〔六〕羲之報，曹妹。五行。羲之頓首，違遠亡嫂積年。八行。昨殊不散。三行。殷中軍奄忽哭之。三行。

第五，羲之死罪，亡兄靈柩。七行。五月七日，羲之頓首頓首，昨便斬草，亡嫂尚停此。十行。期小女四歲，暴疾不救。五行。秋中，諸感切懷。五行。

第六，羲之白，不審尊體比復如何。五行。得示，慰吾頻以服散。三行。二十三

日，發至長安。八行。羲之死罪，不審何定尚扶持。四行。適遠告承如常。五行。

第七，羲之頓首，舅夭歿。四行。羲之頓首，奄承遘難。五行。羲之頓首，君眼目。

五行。六月十五日，羲之頓首，大行皇帝崩。四行。大行皇帝。五行。月半增感傷，奈

何。四行。

第八，謝新婦，春日感傷。七行。羲之死罪，無亦永往。七行。謝范新婦，得富春

還疏。十行。向書至也，須君至射堂。四行。

第九，五月二十七日，州民王羲之死罪，比夏交。十一行。羲之死罪，苟、葛各一

國佐命之宗。十七行。君須復以何散懷。七行。

第十，七月十三日告離得兄弟。五行。延期官奴小女。七行。不圖禍痛，乃將至

此。二行。日月如馳，嫂棄背。五行。行近遣書，想即至。二行。此書慰也，汝不可。

六行。

第十一，羲之頓首，快雪時晴。六行。未復知問晴快，即轉勝。七行。去血有損不

堪耿。三行。月行復半，痛傷兼摧。三行。

第十二，六月十七日告循紀。四行。柳氄比問賊。五行。足下猶未佳。四行。義之頓首，卿佳不，家中猶爾。八行。

第十三，遍熱既歲一旦盛農。[七]五行。知齡家祖可悲慰。九行。山下多日不復意問。十行。晚復熱，想足下。八行。

第十四，都下二十六日書云，中郎。五行。近絕不得新婦諸叔問。十行。九月十七日，義之報，且行因孔侍中。八行。既逼近羸劣。六行。

第十五，想大小悉佳。十行。謝新婦，賢從弟。八行。隔日不知問二旬哀傷。七行。

第十六，省書，知定疑來。二十六行。痛惜敬和，寢息在心。九行。群從彫落將盡。十行。

第十七，報恒何如。七行。有一帖云：義之報，恒何如。二月二日，汝歸母。二行。雖問和篤疾。十一行。此粗平安。

第十八，二十二日，羲之報，近得書。五行。毒熱癗疒未甚耿耿。足下可

不？吾眼少劣。四行。再昔來熱如小有覺。十行。

第十九，官奴小女。十行。一月二十五日。四行。大熱，得告。五行。汝中冷，褚

侯遂至薨。二行。

第二十，過此燥鱟肉。四行。去龍牙復下。七行。向欲力視汝。五行。姊告慰馳

情。五行。晚來復何如。三行。兄安厝情事長畢。五行。

第二十一，十九日，羲之頓首。明二旬增感。七行。十月十五日，羲之頓首，月半

哀傷。八行。得示，知，義之報。五行。

第二十二，安西復問。二十六行。忽然夏中。九行。

第二十三，得阿遮書。七行。二十五日告期。六行。二十日告姜。三行。知慶等

三行。二十七日告姜氏母子。五行。得書知卿。四行。

第二十四，初月一日，羲之報，忽然改年。六行。卿各何以先贏。四行。此上下不

可耳，出外。六行。六日告姜，復雨始晴。五行。書未去，得疏爲慰。五行。

第二十五，行復二旬，傷悼情深。　五行。　義之死罪，難信非箋。　五行。　九月二十五

日，義之頓首，便涉冬。　六行。　夫人遂善平康也。　三行。　義之頓首，節至，遠感。　五行。

過一旬，尋念傷悼。　四行。　五月九日，義之頓首頓首，雖未敘。　五行。

第二十六，敬祖足下如常，慰之。　五行。　義之頓首頓首，從兄雖篤疾。　五行。　轉

熱，想足下耳。　七行。　王逸少頓首，晚佳也。　七行。

第二十七，八月十七日，義之報。　五行。　三十日告姜。　九行。　二十二日告姜。　五

行。　三十日，義之頓首，報。　五行。　信還之夜下。　七行。

第二十八，曹丁妹。　七行。　未審大周婘。　七行。　劫事當速。　五行。

第二十九，二十九日告仲宗。　五行。　十四日告劉氏女。　六行。　人理之故。　四行。

十一月二十六日，已摧退。　二行。　月行復旬感傷。　七行。　有哀慘。　七行。　送此鯉魚。

二行。　諸婦小兒輩。　三行。

第三十，義之愛報。　七行。　復想婘安和。　九行。　得書，知汝問。　九行。

第三十一，十一月十三日，義之頓首，末春哀痛。　六行。　三月十九日，義之頓首，末春哀痛。

義之自想上下悉佳。五行。八月十五日具疏，義之再拜。六行。

第三十二，義之頓首，月半，感慕抽切。五行。改月，感慕抽痛，當奈何。六行。昨歡宴，可謂意。五行。

第三十三，張博士定何日去。四行。八月二十六日告仲宗。十行。雨無復解足下可耳。五行。六月義之報，至節哀感。四行。初月一日告姜，忽此年。四行。

第三十四，極有眷意。四行。九月十八日，義之報，近問。七行。司州葬送。六行。

第三十五，十四日告期明月半。十三行。十三日義之報，月向半。四行。承上下不和反側。六行。過一旬哀痛兼至。八行。昨暮遣信，值足下以行。七行。諸哀毒兼至，終日切心。七行。乃復送塵勞汝。四行。[八]

第三十六。

第三十七，得示，慰之。吾迎不快。五行。九月二十五日，義之報，禍出不圖。六行。陰寒，足下各可不？八行。五月二日，告胡毋甥幸。六行。夏中節除感遠兼傷。四行。

第三十八，四月五日，羲之報。五行。七日告期痛念玄度。十行。妹轉佳慶不，乃啼不？三行。知靜婢猶未佳，懸心。二行。治墓下皆以集也。三行。

第三十九，三月十三日，羲之頓首頓首，過二旬哀悼。三行。羲之頓首頓首，想冬盛念，一旦感嘆并哀窮。十行。十一月十八日，羲之頓首頓首，冬月感嘆兼傷。六行。

第四十，十月二十二日，羲之頓首頓首，賢從隕逝。四行。想家悉佳。九行。吾未得便得效。四行。吏轉輒與寬休。六行。

第四十一，二月州民王羲之死罪。六行。向書至也，得示，承尊夫人轉平和。七行。五月十日義之報，夏中感遠。六行。時見賢子君家平。三行。前郡内及兄子家比有。五行。

第四十二，四月二日，羲之頓首頓首，初月感懷。七行。得示，慰之。足下克致，行。

義之白，服見仲熊。七行。知汝故爾欲食。三行。僧遠遂佳也。三行。脯五夾。七行。義之死罪，不當有六行。

第四十三，紙一千。五行。

桂。四行。〔九〕

第四十四，不知遠妹定何當至。八行。從兄弟一旦哀窮。四行。昨遣書，今日至也。四行。

第四十五，知足下得吾書。七行。前比遣信。七行。想應妹普平安。七行。臘遂佳也，懸念。八行。比承至也，得二書。四行。得二日書，具足下問。四行。足下在蕪湖。九行。不圖哀禍頻仍。五行。

第四十六。

第四十七，道祖重能行。二行。十月二十日，羲之頓首，節近歲終。六行。節除，諸感兼哀。四行。四月二十日，羲之頓首，二旬期等小祥。五行。新歲月感傷。四行。[一〇]

第四十八，羲之頓首，一旦公除。四行。羲之頓首，從弟子。四行。歲盡諸感。五行。

第四十九，四月九日，羲之頓首，報臘日。七行。得二謝書，司州喪。六行。二月六日，義之報，昨書悉。四行。上下如常不？五行。承都開清和。五行。

第五十，二月二十五日，羲之頓首，一日有書。九行。事情無所不至，惟有長嘆。五行。

雨後無已，不審體中各何如。九行。知賢弟并毀頓。三行。

第五十一，羲之頓首頓首，何圖禍痛。五行。縣白張白騎遂自猜疑。七行。晴便寒，想轉勝。七行。六月十九日，羲之報，仲熊夭折。三行。仲熊雖篤疾，豈圖奄忽。四行。

第五十二，汝母子比佳不？六行。十八日羲之頓首。四行。敬祖雖久疾，謂其年少。八行。五月二十七羲之報。五行。五月十一日，羲之敬問，得旦書。三行。吾賢之常事耳。四行。

第五十三，閏二月二十五日，羲之白。四行。向書想至。四行。八月十四日告父。四行。許玄度昨宿。四行。七月六日，羲之頓首。五行。省告猶示。三行。修年雖篤。七行。

第五十四，六月十六日，羲之頓首。八行。羲之死罪告終。十一行。二十九日義之頓首，昨。六行。九月二十八日，羲之頓首。九行。九月二十八日，羲之頓首，昨。六行。

第五十五，前使還有書猥。九行。義之頓首，二孫女。四行。四日義之頓首，昨感

寒。五行。八月二十五日，義之白，頓首。五行。得書爲慰，汝轉平復。六行。

第五十六，周氏上下悉佳。六行。亡王等便以去十月禫。四行。卿汝母子粗平

安。八月。九月十三日，義之頓首，追傷切割。六行。

第五十七，義之頓首，尋念痛惋。八行。長風一日哀窮。五行。得信知問。五行。

敬祖雖久疾。四行。初月五日，義之頓首，忽然此年。六行。

第五十八，省別具懷。五行。阿康少壯。四行。范中書奄至此。二行。妹復小進

退。五行。義之頓首，昨暮兒疏。十一行。

唐初有史目，實此之標目，蓋其類也。未見草書目。

晉右軍王義之正書、行書目。貞觀年河南公褚遂良中禁西堂臨寫之際，便錄出。

唐李嗣真書品後 [二] 張彥遠以李公之品甚有當處，過事詞采，不如直置評品。量效

袁品之作，又不具人代，爲淺學者未深曉。

昔倉頡造書，天雨粟，鬼夜哭，亦有感矣。蓋德成而上，謂仁義禮智；藝成而下，

謂射御書數。吾作《詩品》，猶希聞偶合神交，自然冥契者，是才難也。及其作《畫評》，而登逸品數者四人，故知藝之爲末，信矣。雖然，若超吾逸品之才者，亦當復絕於終古，無復繼作。故斐然有感，而作《書評》。雖不足對揚王休，弘闡神化，亦名流之美事，與夫飽食終日，博奕猶賢，不其遠乎！項籍云：「書足記姓名。」此狂夫之言也。嗟爾後生，必乏經國之才，又無干城之略，庶幾勉夫斯道。近代虞秘監、歐陽銀青、房、褚二僕射，陸學士、王家令、高司衛等亦并由此，術無所間然。其中亦有更無他技，而俯拾朱紱如此，則雖慚君子之盛烈，[二]苟非莘野之器，箕山之英，亦何能作戒凌雲之臺，拂衣碑石之際。今之馳騖，去聖逾遠，徒識方圓，而迷點畫，猶莊生之嘆盲者，易象之談日中，終不見矣。太宗與漢王元昌、褚僕射遂良等，皆受之於史陵。褚首師虞，後又學史，乃謂陵曰：「此法更不可教人，是其妙處也。」陸學士柬之受於虞秘監，虞秘監受於永禪師，皆有體法。今人都不聞師範，又自無鑒局，雖古迹昭然，永不覺悟。而執燕石以爲寶，玩楚鳳而稱珍，不亦謬哉！其議于品藻，自王愔以下，王僧虔、袁、庾諸公已言之矣，而或未周。今采諸家之善，聊指同異，以貽諸好事。其

前品已定，則不復銓列。素未曾入，有可措者，亦後云爾。太宗、高宗，皆稱神札，吾

所伏事，何敢寓言。始于秦氏，終唐世，凡八十一人，〔二三〕分爲十等。

逸品五人

李斯小篆

右小篆之精，古今妙絶。秦望諸山及皇帝玉璽，猶夫千鈞強弩，萬石洪鐘。豈徒

學者之宗匠，亦是傳國之遺寶。

張芝草　鍾繇正　羲之三體及飛白　獻之草書，行書，半草

右四賢之迹，揚庭效技，策勛底績，神合契匠，冥運天矩，皆可稱曠代絶作。而

鍾、張則筋骨有餘，膚肉未瞻；逸少則加減太過，朱粉無設。同夫披雲睹日，芙蓉出

水，求其盛美，難以備諸。然伯英章草似春虹飲澗，落霞浮浦；又似渥霧沾濡，繁霜

搖落。元常正隸如郊廟既陳，俎豆斯在；又比寒澗閒豁，〔二四〕秋山嵯峨。右軍正體

如陰陽四時，寒暑調暢，岩廊宏敞，簪裾肅穆。其聲鳴也，則鏗鏘金石；其芬郁也，則

氛氳蘭麝，其難徵也，則縹緲而已仙；其可觀也，則昭彰而在目：可謂書之聖也。若草行雜體，如清風出袖，明月入懷，瑜瑾爛而五色，黼繡摛其七采，故使離朱喪明，子期失聽，可謂草之聖也。其飛白猶霧縠捲舒，烟雲炤灼，長劍耿介而倚天，勁矢超忽而無地，可謂飛白之仙也。又如松岩點黛，翁鬱而起朝雲；飛泉漱玉，灑散而成暮雨。既離方以遁圓，亦非絲而異帛，趣長筆短，差難縷陳。子敬草書，逸氣過父，如丹穴鳳舞，清泉龍躍，倏忽變化，莫知所成，或蹴海移山，或翻濤簸嶽。故謝靈運謂云「公當勝右軍」，誠有害名教，亦非徒語也。而正書、行書，如田野學士，越參朝列，非不稽古憲章，乃時有失體處。[一五] 舊説稱其轉研去鑒，疏矣。然數公者，皆有神助，若喻之制作，其《雅》、《頌》之流乎！

評曰：元常每點多異，羲之萬字不同，後學者恐徒傷筋膂耳。然右軍肇變古質，理不應減鍾，故云「或謂過之」。庾翼每不服逸少，曾得伯英十紙，喪亂遺失，常恨妙迹永絶。及後見逸少與亮書，[一六]曰：「今見足下答家兄書，煥若神明，頓還舊觀。」又曾書壁而去，子敬密拭之而更別題。右軍還，觀之，曰：「吾去時

真大醉。」子敬乃心服之。然右軍終無敗累，子敬往往失落，及其不失，則神妙無方，亦可謂之草聖矣。

贊曰：倉頡造書，鬼哭天廩。史籀湮滅，陳倉藉甚。秦相刻銘，爛若舒錦。鍾張義獻，超然逸品。

上上品二人

程邈隸　崔瑗小篆

右程君首創隸則，模範煥于丹青。崔氏爰效李斯，點畫皆如鐵石。傳之後裔，厥功亦茂。此外鐫勒，去之無乃敻乎？若校之文章，則《三都》、《二京》之比。

上中品七人

蔡邕　索靖　梁鵠　鍾會　衛瓘　韋誕　皇象

右自王、崔以降，更無超越，此數君書雅勁于韋、蔡、皇、衛草迹，殆亞于二王。

鍾、索遺迹雖少，吾家有小鍾正書《洛神賦》，河南長孫氏雅所珍好，用子敬草書書數紙易之。索有《月儀》三章，觀其趣況，大爲遒竦，無愧珪璋特達，猶夫聶政、相如，千載凛凛，爲不亡矣。又《毋丘興碑》，云是索書，比蔡《石經》，無相假借。蔡公諸體，惟《范巨卿碑》風華艷麗，古今冠絶。王簡穆云：「無可以定其優劣，亦何勞品書者乎！」

上下品一十二人

崔寔章草〔一七〕　郗鑒　王廙　衛夫人正　王洽　郗愔　李式　庾翼　羊欣

歐陽詢　虞世南　褚遂良

右，逸少謂領軍「弟書不減吾」，吾觀可有十紙，信佳作矣。體裁用筆，全似逸少，虛薄不倫。右軍藻鑒，豈當虛發，蓋欲假其名譽耳。前品措之中下，豈所謂允愈望哉！崔、衛素負高名，王、庾舊稱拔萃。崔章書甚妙，衛正體尤絶。世將楷則，遠類義之，猶有古制；稚恭章草，頗推筆力，不謝子真。郗、李縱邁，過於羊欣；歐陽草

書，難與競爽，如旱蛟得水，饞兔走穴，筆勢恨少；善於鑴勒及飛白諸勢，如武庫矛

戟，雄劍森森。虞世南蕭散灑落，真草惟命，如羅綺嬌春，鵷鴻戲沼，故當子雲之上。

褚氏臨寫右軍，亦爲高足，豐艷雕刻，盛爲當今所尚，但恨乏自然，功勤精悉耳。

評曰：蟲篆者，小學之所宗，草隸者，士人之所尚。近代君子，故多好之，或時

有可觀耳。然許靜之迹，殆不減小令，常嘆云：「小鍾書初不留意，試作之，乃不可

得，研之彌久，如有仿佛，乃知有畫龍之感耳。安可厚誣乎！」此群英允居上流三品，

其中銓鑒，不無優劣。

贊曰：程邈隸體，崔公篆勢。梁李蔡索，郗皇韋衛。羊習獻規，褚傳義制。邈乎

天壤，光厭來裔。

中上品七人

張昶文舒[一八]　　衛恒　　杜預　　張翼　　郗嘉賓　　阮研　　漢王元昌

右文舒《西嶽碑》文，但覺妍冶，殊無骨氣，庾公置之七品。張翼代義之草奏，雖

曰「小人幾乎亂真」，更乃編之乙科，涇渭混淆，奇難品會。至於衛、杜之筆，流傳多矣。縱任輕巧，流轉風媚，剛健非有餘，便媚少儔匹。嘉賓與王、庾相將，是則高手。顏黃門有言：「阮交州、蕭國子、陶隱居各得右軍一體，故稱當時之冠絕。」然蕭公力薄，終不迨阮。漢王作獻之氣勢，或如舞劍，往無鄰幾。

中中品十二人

謝安　康昕　桓玄　丘道護　許靜　蕭子雲　陶弘景　釋智永　劉珉

房玄齡　陸柬之　王知敬

右謝公縱任自在，有螭盤虎踞之勢；康昕巧密精勤，有翰飛鶯咮之體。桓玄如驚蛇入草，銛鋒出匣；劉珉比顛波赴壑，狂澗爭流。隱居穎脫，得書之筋髓，如麗景霜空，鷹隼初擊；道護謬登高品，迹乃浮漫。陸柬之學虞草體，用筆則青出於藍，故非子雲之徒。正隸功夫恨少，不至高絕也。智永精熟過人，惜無奇態矣。房司空雕文抱質，王家令碎玉殘金。房如海上雙鵁，王比雲間孤鶴。

評曰：古之學者，皆有師法。今之學者，但任胸懷，無自然之逸氣，有師心之獨往。偶有能者，時見一點；忽有不悟者，終身瞑目。而欲乘款段，度越驊騮，其亦難矣！吾嘗告勉夫後生曰：「古嘆知音希，可爲絕弦者也。」

贊曰：西嶽張昶，江東阮研。銀鷹貞白，鐵馬桓玄。衛杜花散，安康綺鮮。元昌陸柬，名後身先。

中下品七人

孫皓　張超　謝道韞　宗炳〔一九〕　宋文帝　齊高帝　謝靈運

右孫皓，吳人，酣暢驕其家室，雖欲矜毫，亦復平矣。張如郢中少年，乍入京輦，縱有才辯，蓋亦可知。謝韞是王凝之之妻，雍容和雅，芬馥可玩。宋文帝有子敬風骨，超縱狼藉，翕煥爲美。康樂往往驚遒，高帝時時合興。知慕韓、彭之豹變，有異張、桓之拾青。宗炳放逸屈攝，頗效康、許，量其直置孤梗，是靈運之流。

下上品十三人

陸機　袁崧　李夫人　謝朓　庾肩吾　蕭綸　王褒　斛斯彥明　房彥謙

殷令名　張大隱　藺静文　錢毅

右士衡以下，時然合作，踦雜不論，或類蚌質珠胎，乍比金沙銀礫。陸平原、李夫人猶帶古風，謝吏部、庾尚書創得今韻。邵陵王、王司空是東陽之亞，房司隷、張益州參小令之體。藺生正書，甚爲鮮緊，殊有規則。錢氏小篆、飛白，寬博敏麗，太宗貴之。斛斯筆勢，咸有由來。司隷宛轉，頗稱流悦，皆籍名美。殷氏擅聲題署，代有其人。嗟乎！有天才者，或未能精之；有神骨者，則其功虛棄，但有佳處，豈忘存録。

下中品十人

范曄　蕭思話　張融思光〔二〇〕　梁簡文帝　劉邈　王晏　周顒　王崇素

釋智果　虞綽

右范如寒雋之士，亦不可棄；蕭比遁世之夫，時或堪采。思光要自標舉，蓋無足褒；簡文拔群貴勝，猶難繼作。劉黃門落花從風，王中書奇石當徑。彥倫意則甚高，迹少俊銳。崇素時象麗人之姿，智果頗似委章之質。虞綽鋒穎迅健，亦又次之矣。

下下品七人

劉穆之　褚淵　梁武帝　梁元帝　沈君理　陳文帝　張正見

評曰：前品云「蕭思話如舞女低腰，仙人嘯樹」，[一二] 亦則仙矣。又云「張伯英如漢武學道，憑虛欲仙」，終不成矣。商權如此，不亦謬乎！吾今品藻，亦未能至當，若有異於是。

回輕快，練倩有力，孝元風流，君理放任，亦後來之所習，非先達之所營。吾黨論書，右數君亦稱筆札，多類效嚬。猶枯林之青秀一枝，比眾石之孤生片琰。就中彥其顛倒衣裳，白圭之玷，則庶不為也。後來君子，儻為鑒焉。

贊曰：蚌質懷珠，銀璙蘊礫。陸謝參踪，蕭王繼迹。思話仙才，張融賞擊。如彼

枯秀，眾多群石。

唐武平一徐氏法書記

先賢所評，子敬之比逸少，猶士季之比元常，言去之遠矣。故二王之迹，歷代寶之。梁大同中，武帝敕周興嗣撰《千字文》，使殷鐵石模次羲之之迹，以賜八王。右軍之書，咸歸梁室。屬侯景之亂，兵火之後，多從湮缺，而西臺諸宮，尚積餘寶。元帝之死，一皆自焚。歷周至隋，初并天下，大業之始，後主頗求其書，往往有獻之者。及隋之季，王師入秦，又於洛陽擒二偽主，兩京秘閣之寶，揚都扈從之書，皆爲我有。太宗於右軍之書，特留睿賞。貞觀初，下詔購求，殆盡遺逸。萬機之暇，備加執玩。《蘭亭》、《樂毅》，尤聞寶重。嘗令拓書人湯普徹等拓《蘭亭》，賜梁公房玄齡已下八人。及太宗晏駕，本入玄宮。至高宗，又敕馮承素、諸葛貞拓《樂毅論》及雜帖數本，賜長孫無忌等六人，在外方有。普徹竊拓以出，故在外傳之。洎大聖天后御極也，尤爲寶嗇。平一韶齔之歲，見育宮中，切睹先后閱法書數軸，將拓以賜藩邸。時見宮人出

六十餘函于億歲殿曝之，多裝以鏤牙軸紫羅褾，云是太宗時所裝。其中有故青羅褾、玳瑁軸者，云是梁朝舊迹，褾首各題篇目、行字等數，章草書多于其側帖以真字楷書。

每函可二十餘卷，別有一小函，可有十餘卷。于所記憶者，是扇書《樂毅》、《告誓》、《黃庭》，當時私訪所主女學，問其函出盡否，答云「尚有」，未知幾許。至中宗神龍中，貴戚寵盛，宮禁不嚴，御府之珍，多入私室。先盡金璧，次及書法。嬪主之家，因此擅出。或有報安樂公主者，主於內出二十餘函，駙馬武延秀久踐虜庭，無功于此，宗御筆于後題之，嘆其雄逸。太平公主聞之，遽于內取數函及《樂毅》等小函以歸。登時去牙軸紫褾，易以漆軸黃麻紙，褾題云特健樂，云是虜語。其書合作者，時有太徒聞二王之迹，强學寶重，乃呼薛稷、鄭愔及平一評其善惡。諸人隨事答稱，爲上者延秀之死，側聞睿宗命薛稷擇而進之，薛竊留佳者十數軸。薛之敗也，爲簿錄官所盜。

平一任郴州日，與太平子薛崇胤堂兄崇允連官，說太平之敗，崇胤懷《樂毅》等七軸，請崇允托其叔駙馬璹貽岐王，以求免戾。此書因歸邸第。崇胤弟崇簡，娶梁宣

王女，主家王室之書，亦爲其所有。後獲罪，謫五溪，書歸御府，而朝士王公，亦往往有之。豫州刺史東海徐公嶠之、季子浩，并有獻之之妙，待詔金門，家多法書。見托，斯題其篇目、行字，列之如後。詹事張庭珪之家，抑其次也。

唐徐浩論書

《周官》内史教國子六書，書之源流，其來尚矣。程邈變隸體，邯鄲傳楷法，事則樸略，未有功能。厥後鍾善真書，張稱草聖。右軍行法，小令破體，皆一時之妙。近古蕭、永、歐、虞，頗傳筆勢。褚、薛已降，自《郇》不譏矣。然人謂虞得其筋，褚得其肉，歐得其骨，當矣。夫鷹隼乏彩，而翰飛戾天，骨勁而氣猛也，翬翟備色，而翺翔百步，肉豐而力沉也。若藻曜而高翔，書之鳳凰矣。歐、虞爲鷹隼，褚、薛爲翬翟焉。歐陽率更云：「蕭書出於章草。」頗爲知言。然歐陽飛白，曠古無比。

浩自言：余年在齠齔，便工翰墨，力不可强，勤而愈拙。區區碑石之間，矻矻几案之上，亦古人所耻，吾豈忘情耶？「德成而上，藝成而下。」則殷鑒不遠，何學書

爲？必以一時風流，千里面目，斯亦愈於博弈，亞于文章矣。

初學之際，宜先筋骨，筋骨不立，肉何所附？用筆之勢，特須藏鋒。鋒若不藏，

字則有病。病且未去，能何有焉？字不欲疏，亦不欲密。亦不欲大，亦不欲小。小

長令大，大蹙令小。疏肥令密，密瘦令疏。斯其大經矣。筆不欲捷，亦不欲徐，亦不

欲平，亦不欲側。側豎令平，平峻使側，[二三]捷則須安，徐則須利，如此則其大較矣。

張伯英臨池學書，池水盡墨；永師登樓不下，四十餘年。張公精熟，號爲「草聖」；

永師拘滯，終著能名。以此而言，非一朝一夕所能盡美。俗云：「書無百日工。」蓋悠悠

之談也，宜白首攻之，豈可百日乎！

唐徐浩古迹記

自伏羲畫八卦，史籀造籀文，李斯作篆書，程邈起隸法，王次仲爲八分體，漢章帝

始爲章草名，厥後流傳，工能間出。史籀《石鼓文》、崔子玉篆《呂望》、《張衡碑》，李

斯《嶧山》、《會稽山碑》，蔡邕鴻都《三體石經》、八分《西嶽》、《光和》、《殷華》、《馮

《敦》等數碑，并伯喈章草，并爲曠絶。及張芝章草，鍾繇正楷，時莫其先。衛瓘、索靖章草，王羲之真行、章草，桓玄草，謝安、王獻之、羊欣、王僧虔、孔琳之、薄紹之真行草，永禪師、蕭子雲真草，虞世南、歐陽詢、褚遂良、果師、述師真行草，陸柬之臨書「臣先祖故益州九隴縣尉贈吏部侍郎師道，臣先考故洛州刺史贈左常侍嶠之」真行草，皆名冠古今，無與爲比。齊、梁以後，傅秘此書，跋尾徐僧權、唐懷充、姚懷珍、滿騫、朱異等署名。太宗皇帝肇開帝業，大購圖書，寶於內庫，鍾繇、張芝、芝弟昶、王羲之父子書四百卷，及漢、魏、晉、宋、齊、梁雜迹三百卷。貞觀十三年十二月，裝成部帙，以「貞觀」字印印縫，命起居郎臣褚遂良排署如後：

司空許州都督趙國公臣無忌。

開府儀同三司尚書左僕射太子少師梁國公臣玄齡。

特進尚書左僕射申國公臣士廉。

特進鄭國公臣徵。

逆人侯君集初同署。犯法後揩印。[二三]

中書令駙馬都尉安德郡開國公臣楊師道。

左衛大將軍武陽縣開國公臣李大亮。

光禄大夫禮部尚書河間王臣孝恭。

光禄大夫民部尚書莒國公臣唐儉。

兼太常卿扶陽縣開國男臣韋挺。

從十三年書更不出，外人莫見。直至大定中，則天太后賞納言狄仁傑能書，仁傑云：「臣自幼以來，不見好本。只率愚性，何由得能。」則天乃内出二王真迹二十卷，遣五品中使示諸宰相，看訖，表謝，登時將入。至中宗時，中書令宗楚客奏事承恩，乃乞大小二王真迹，敕賜十二卷，大小各十軸，楚客遂裝作十二扇屏風，以褚遂良《閒居賦》、《枯樹賦》爲脚，因大會貴要，[二四]張以示之。時薛稷、崔湜、盧藏用廢食嘆美，不復宴樂。安樂公主婿武延秀在坐，歸以告公主曰：「主言承恩，未爲富貴。適過宗令，別得賜書。」及明謁見，頗有怨言。帝令開緘，傾庫悉與之。一席觀之，輟餐忘食。太平公主取五帙五十卷，別造胡書延秀復會賓客，舉櫃令看，分散朝廷，無復寶惜。

四字印縫。宰相各三十卷，將軍駙馬各十卷，自此內庫真迹，散落諸家。太平公主愛《樂毅論》，以織成袋盛置，作箱裏。及籍沒後，有咸陽老嫗竊舉袖中，縣吏尋覺，遽而奔趁，嫗乃驚懼，投之竈下，香聞數里，不可復得。天寶中，臣充使訪圖書，有商胡穆聿在書行販古迹，往往以織成褾軸得好圖書。臣奏直集賢，令求書畫。玄宗開元五年十一月五日，收綴大小二王真迹，得一百五十八卷。大王正書三卷，《黃庭經》第一，《畫贊》第二，《告誓》第三。臣以爲《畫贊》是僞迹，不近真。行書一百五卷，并不著名姓帖。草書一百五十卷，以前得君書第一。小王書都三十卷，正書兩卷。《論語》一卷，并注一卷，寫成爲第一。

跋尾排署如後：

右散騎常侍崇文館學士舒國公臣褚無量。

秘書監兼侍讀昭文館學士上柱國常山縣公臣馬懷素。

開府儀同三司上柱國梁國公臣姚崇。

銀青光祿大夫行中書侍郎同中書門下平章事監修國史上柱國許國公臣頲。〔二五〕

銀青光祿大夫守吏部尚書兼侍中監修國史上柱國廣平郡開國公臣璟。

至十七年，出付集賢院，拓二十本，賜皇太子諸王學。十九年收入內。十八年十

二月二十八日，尚書左丞相集賢大學士燕國公張說薨。明年二月，以中書令蕭嵩為

大學士，令訪二王書，乃於滑州司法路琦家得羲之正書扇書一卷，是貞觀十五年五月

五日揚州大都督駙馬都尉安德郡開國公楊師道進。其褾是碧地織成，褾頭一行闊一

寸，黃色織成，云「晉右將軍王羲之正書卷第四」兼小王行書三紙，非常合作，亦既

進奉。賜路琦絹二百匹，蕭嵩二百匹，其書還出，令集賢院拓賜太子以下。

及潼關失守，內庫法書皆散失。初，收城後，臣又充使搜訪圖書，收獲二王書二

百餘卷。訪《黃庭經》真迹，或云張通儒將向幽州，莫知去處。侍御史、集賢直學士

史惟則奉使晉州，推事所在，博訪書畫，懸爵賞待之。時趙城倉督隱沒公貨極多，推

案承伏，遂云「有好書，欲請贖罪」。惟則索看，遂出扇書《告誓》等四卷，并二王真迹

四卷。問其得處，云：「祿山下將過向太原，停於倉督家三月餘日。某乙祇供稱意，

有懷悅之心，乃留此書相贈。」惟則將至闕下，肅宗賜絹百匹，擢授本縣尉。臣從中書

舍人兼尚書右丞集賢學士副知院事改國子祭酒，尋黜廬州長史。承前偽迹，臣所棄者，盡被收買，皆獲官賞，不復簡退，人莫知之。及吐蕃入寇，圖籍無遺，時有真迹，代無鑒者，詐偽莫分。臣今暮年，心惛眼暗，恐先朝露，敢舉所知。其別書人，謹錄如左。[二六]前試國子司業兼太原縣令寶蒙，蒙弟檢校戶部員外即宋汴節度參謀寶泉，并久游翰苑，皆好圖書，辨偽知真，無出其右。臣長男璥，臣自教授，幼勤學書，在于真行，頗知筆法，使定古迹，亦勝常人。其餘士庶之間，應有精別之者，臣所未見，非欲自媒。天高聽畢，伏希俯察。建中四年三月日。

唐何延之蘭亭記

《蘭亭》者，晉右將軍會稽內史琅邪王羲之字逸少所書之詩序也。右軍蟬聯美冑，蕭散名賢，雅好山水，尤善草隸。以晉穆帝永和九年暮春三月三日，宦游山陰，與太原孫統承公、孫綽興公、廣漢王彬之道生、陳郡謝安安石、高平郗曇重熙、太原王蘊叔仁、釋支遁道林，并逸少子凝、徽、操之等四十有一人，修祓禊之禮，揮毫製序，興樂

而書，用蠶繭紙、鼠鬚筆，遒媚勁健，絕代更無。凡二十八行，三百二十四字，有重者皆構別體。就中「之」字最多，乃有二十許個，變轉悉異，遂無同者，其時乃有神助。及醒後，他日更書數十百本，無如被襖所書之者。右軍亦自珍愛，寶重此書，留付子孫傳掌，至七代孫智永。

永即右軍第五子徽之之後，安西成王諮議彥祖之孫，廬陵王胄昱之子，陳郡謝少卿之外孫也。與兄孝賓俱捨家入道，俗號永禪師。禪師克嗣良裘，精勤此藝，常居永欣寺閣上臨書，所退筆頭，置之於大竹簏，簏受一石餘，而五簏皆滿。凡三十年，于閣上臨得真草《千文》，好者八百餘本，浙東諸寺各施一本，今有存者，猶直錢數萬。孝賓，改名惠欣。兄弟初落髮時，住會稽嘉祥寺，寺即右軍之舊宅也。後以每年拜墓便近，因移此寺。自右軍之墳及右軍叔薈已下塋域，并置山陰縣西南三十一里蘭渚山下。梁武帝以欣、永二人皆能崇於釋教，故號所住之寺為永欣焉。事見《會稽志》。

禪師年近百歲乃終，其遺書并付弟子辯才。辯才俗姓袁氏，梁司空昂之玄孫。辯才博學工文，琴棋書畫皆得其妙。每臨禪師之書，逼真亂本。

辯才嘗于所寢方丈梁上鑿其暗檻，以貯《蘭亭》，保惜貴重，甚于禪師在日。

至貞觀中，太宗以聽政之暇[二七]，銳志玩書，臨寫右軍真草書帖，購募備盡，唯未得《蘭亭》。尋討此書，知在辯才之所，乃降敕追師入內道場供養，恩賚優洽。數日後，因言次乃問及《蘭亭》，方便善誘，無所不至。辯才確稱，往日侍奉先師，實嘗獲見，自禪師歿後，薦經喪亂墜失[二八]，不知所在。既而不獲，遂放歸越中。後更推究，不離辯才之處。又敕追辯才入內，重問《蘭亭》。如此者三度，竟靳固不出。上謂侍臣曰：「右軍之書，朕所偏寶。就中逸少之迹，莫如《蘭亭》。求見此書，勞于寤寐[二九]。此僧耆年，又無所用，若爲得一智略之士，以設謀計取之。」尚書右僕射房玄齡奏曰：「臣聞監察御史蕭翼者，梁元帝之曾孫。今貫魏州莘縣，負才藝，多權謀，可充此使，必當見獲。」太宗遂詔見翼，翼奏曰：「若作公使，義無得理，臣請私行詣彼，須得二王雜帖三數通。」太宗依給。

翼遂改冠微服，至湘潭，隨商人船下，至于越州，又衣黃衫，極寬長潦倒，得山東書生之體。日暮入寺，巡廊以觀壁畫，過辯才院，止于門前。辯才遙見翼，乃問曰：

「何處檀越？」翼乃就前禮拜云：「弟子是北人，將少許蠶種來賣，歷寺縱觀，幸遇禪師。」寒溫既畢，語議便合。因延入房內，即共圍棋、撫琴、投壺、握槊、談說文史，意甚相得。乃曰：「白頭如新，傾蓋若舊，今後無形迹也。」便留夜宿，設堈面、藥酒、茶果等。江東云「堈面」，猶河北稱「甕頭」，謂初熟酒也。酬樂之後，請各賦詩。辯才探得「來」字韻，其詩曰：「初醞一堈開，新知萬里來。披雲同落莫，步月共徘徊。夜久孤琴思，風長旅雁哀。非君有秘術，誰照不然灰。」蕭翼探得「招」字韻，詩曰：「邂逅款良宵，殷勤荷勝招。彌天俄若舊，初地豈成遙。酒蟻傾還泛，心猿躁似調。誰憐失群翼，長苦葉風飄。」妍蚩略同，彼此諷味，恨相知之晚，通宵盡歡。明日乃去，辯才云：「檀越閒即更來此。」翼乃載酒赴之，興後作詩，如此者數四。詩酒為務，其俗混然，遂經旬朔。翼示師梁元帝自畫《職貢圖》，師嗟賞不已，因談論翰墨。翼曰：「弟子先門皆傳二王楷書法，弟子又幼來耽玩，今亦有數帖自隨。」辯才熟詳之曰：「是即是矣，然未佳善。貧道有一真迹，頗亦殊常。」翼曰：「何帖？」辯才曰：「《蘭亭》。」翼佯笑曰：

「數經亂離，真迹豈在？必是響拓僞作耳。」辯才曰：「禪師在日保惜，臨亡之時，親付于吾。付受有緒，那得參差？可明日來看。」及翼到，師自于屋梁上檻內出之。翼見訖，故駁瑕指纇曰：「果是響拓書也。」紛競不定。

自示翼之後，更不復安于梁檻上，并蕭翼二王諸帖，并借留置于几案之間。辯才時年八十餘，每日於窗下臨學數遍，其老而篤好也如此。自是翼往還既數，童弟等無復猜疑。後辯才出赴靈汜橋南嚴遷家齋，翼遂私來房前，謂弟子曰：「翼遺却帛子在床上。」童子即爲開門，翼遂于案上取得《蘭亭》及御府二王書帖，便赴永安驛，告驛長凌愬曰：「我是御史，奉敕來此，有墨敕，可報汝都督齊善行。」善行即寶建德之婿，在僞夏之時爲右僕射，以用吾黃門盧江節公及隋黃門侍郎裴矩之策，[三〇]舉國歸降我唐，由此不失貴仕，遥授上柱國金印綬綬，封真定縣公。于是善行聞之，馳來拜謁。蕭翼因宣示敕旨，具告所由。善行走使人召辯才，辯才仍在嚴遷家，未還寺，遽見追呼，不知所以。又遣散直云：「侍御須見。」及師來見，御史乃是房中蕭生也。蕭翼報云：「奉敕遣來取《蘭亭》。《蘭亭》今得矣，故喚師來取別。」辯才聞語，身便絶

倒,良久始蘇。

翼便馳驛而發,至都奏御,太宗大悦。以玄齡舉得其人,賞錦綵千段。擢拜翼爲員外郎,加入五品,賜銀瓶一、金鏤瓶一、瑪瑙碗一,并實以珠;内厩良馬兩匹,兼寶裝鞍轡;莊宅各一區。太宗初怒老僧之秘吝,俄以其年耄,不忍加刑,數日後,仍賜物三千段,穀三千石,便敕越州支給。辯才不敢將入已用,回造三層寶塔。塔甚精麗,至今猶存。老僧用驚悸患重,不能强飯,唯歠粥,歲餘乃卒。

帝命供奉拓書人趙模、韓道政、馮承素、諸葛貞等四人各拓數本,以賜皇太子、諸王近臣。貞觀二十三年,聖躬不豫,幸玉華宮含風殿,臨崩,謂高宗曰:「吾欲從汝求一物,汝誠孝也,豈能違吾心耶?汝意如何?」高宗哽咽流涕,引耳而聽,受制命。太宗曰:「吾所欲得《蘭亭》,可與我將去。」及弓劍不遺,同軌畢至,隨仙駕入玄宫矣。

今趙模等所拓,在者,一本尚直錢數萬也。人間本亦稀少,代之珍寶,難可再見。

吾嘗爲左千牛,時隨牒適越,航巨海,登會稽,探禹穴,訪奇書,名僧處士,猶倍諸郡,固知虞預之著《會稽典録》,人物不絶,信而有徵。其辯才弟子玄素,俗姓楊氏,

華陰人也，漢太尉之後。六代祖侁期爲桓玄所害，子孫避難，潛竄江東，後遂編貫山陰，即吾之外氏近屬，今殿中侍御史場之族。

長安二年，素師已年九十二，視聽不衰，猶居永欣寺永禪師之故房，親向吾說。

聊以退食之暇，略疏其始末，庶將來君子，知吾心之所存，付永、彭年。明、察微。溫、抱直。超令叔。等兄弟，其有好事同志須知者，亦無隱焉。

于時歲在甲寅季春之月上巳之日，感前代之修禊而撰此記。主上每暇隙，留神術藝，迹逾華聖，偏重《蘭亭》。僕開元十年四月二十七日任均州刺史，蒙恩許拜掃。至都，承訪所得委曲，緣病不獲詣闕，遣男昭成皇太后挽郎吏部常選騎都尉永寫本進，其日奉日曜門宣敕，內出絹三十匹賜永，于是負恩荷澤，手舞足蹈，捧戴周旋，光駭閭里。僕踡天聞命，伏枕懷欣，殊私忽臨，沉痾頓減，輒題卷末，以示後代。

唐褚河南拓本樂毅記

貞觀十三年四月九日，奉敕內出《樂毅論》，是王右軍真迹，令將仕郎直弘文館

馮承素模寫，賜司空趙國公長孫無忌、開府儀同三司尚書左僕射梁國公房玄齡、特進尚書左僕射申國公高士廉、吏部尚書陳國公侯君集、特進鄭國公魏徵、侍中護軍安德郡開國公楊師道等六人，于是在外乃有六本，并筆勢精妙，備盡楷則。褚遂良記。

唐崔備壁書飛白蕭字記

壁書「蕭」字者，梁侍中蕭子雲之所飛白也。張懷瓘《書斷》云：「飛白書，變楷制也。」宮殿題署，勢大則徑丈，字宜輕微不滿。」韓晉公領浙西之歲得於建鄴佛寺，置之南徐官舍，坊函以屋壁，俯瞰坐隅。及晉公入贊廟謨，啓于私第，朱方官吏俟其代者，完葺舊府，坊壔故堂。吏人以壁字昏蒙，方以堊掃塗上。時故殿中李侍御士舉爲部從事，以晉公翰墨，代無等儔，自護壁書，施拓于下，耽玩研味，略無已時，士舉重焉，給而方得。及士舉府除職停，寓壁字于小吏之舍。至甲申歲，士舉爲江西從事，通好江淮。時李評事約盛閱圖書，以示寮友。士舉方以壁字言于座中，李君因而求之。士舉云：「得卿皇象、羊欣、蕭綸各一帖，大鄭畫屏一扇，即輟與之。不爾，當自持去。」李君富于圖

書，酷好遐異，遂以所求三帖并法士畫屏一扇易焉。後十餘日，壁書自吳負來，士舉于道病卒。向若李君不閱雅迹，即壁字爲朽壤于小吏之家。逸品絕前賢之迹，固知興亡繼絕，後不乏人，工極藝精，中必有物。加以子雲與國同姓，所書「蕭」字，圍捲側掠，體法備焉。信衆賢之妙門，實後代之茂范。其飛白書起於蔡中郎，蔡邕待詔門下，見役人以堊帚成字，心有悅焉，歸而爲飛白書。漢末魏初，皆以題署宮闕。蕭子良撰《古今書體》云：「飛白書，熹平年飾治鴻都門，〔三二〕于時蔡邕方撰《聖皇篇》。」其後張敬禮、王逸少、子敬并稱妙絕，子雲曲盡其法。歐陽率更云：「蕭侍中飛白，輕濃得中，如蟬翼掩素。」其爲前賢所重如此。

嗟乎！景嶠此書，〔三三〕今訪天下絕矣。惟此「蕭」字，在乎舊都，三百年間竟無頽圮，俾後之傳授，似陰有保持。余與李君，寓家南徐，鄰而友善，獲睹妙迹。感其將壞之壞，晉公出之，方絕之迹，李君維之。用徵其事，故以字志之。

唐李約壁書飛白蕭字贊

梁侍中蕭子雲書，祖述鍾、王，備該眾體，始變蔡、張、二王飛白古法，妙絶冠時，

古法飛少白多，其體猶拘八分。故王僧虔云：「飛白是八分之輕者。」自子雲變而飛多。今但據飛多

者，即非子雲之前而不妨，後人亦有效古飛少者。子雲又作小篆飛白。雖名存傳記，而迹絶簡

素，惟建鄴古壁，餘此「蕭」字焉。韓晋公鑒古善書，聞之嗟異，遷之于南徐，置于海

榴堂座右之壁。又獲齊竟陵王蕭子良龍爪書十五字。置于招隱寺。以侍中之迹妙極，故留以親

玩。余後獲之，載以入洛，書之故實，事之本末，中書舍人張公、崔監察備撰記詳焉。

余少好圖書，耽嗜奇古，由此雖志業不立，而性莫能遷。非不干求爵禄，心憒時

事，以與名疏；非欲乖時好尚，養疴守獨，所見遂僻。僻則僻矣，與夫酣湎聲妓，并走

權利者，俱亡羊也，亡則孰多？余每閱玩此迹，而圖書之光，如逢古人，似得良友，加

以琴酒静暢，書齋畫閒，榮富賤貧，是日何在？至若尋翰墨輕濃之勢，窮點畫分布之

能，與日彌深，隨見逾妙。嗟夫！昔賢垂不朽之藝，知傳寶于後世；後人睹妙絶之

迹，見得意于當時。名齊日月，情契古今。傳曰：「游于藝。」藝可已乎？知者相賀，比獲《蘭亭》之書。世情觀之，未若野人之塊。不闕于世，在世爲無用之物。苟適余意，于余則有用已多。乃作贊曰：

昔創飛白，蔡氏所得。起于堊帚，播于翰墨。張王繼作，子雲精極。壁昏蠹素，墨古池色。翻飛露白，乍輕乍濃。翠箔映雪，羅衣從風。崩雲委地，游霧縈空。撥剌勢動，蟉蟠氣雄。昆池駭鯨，時門鬥龍。攢毫疊孔，或橫或縱。層層陣雲，森森古松。君子況德，高人比踪。抱素自潔，含章内融。逸疑方外，縱在矩中。密而不離，疏而有容。藝通造化，比象無窮。子雲臣梁，「蕭」字逾貴。點畫均豐，姿形端異。迹絕繭素，名空傳記。明徵褒貶，惟此一字。

唐高平公蕭齋記

隴西李君約于江南得蕭子雲壁書飛白「蕭」字，以筆勢驚絕，遂匣而寶之。其遇之之由，則君之贊序與崔監察備論之詳矣。君與字俱載舟還洛陽仁風里第，思所以

盡其瞻玩，藏置之宜。謂箱櫝臨視不時，又有緘啓動搖之變，遂建精室，陷列于垣，復本書之意，得遙睇之美。寂對虛牖，勢若飛驚，雖烟霧交飛，龍鸞縈動，輕施翻揚，微雲捲舒，不能狀也。

李君以至行雅操著名當時，逍遙道樞，脫落榮利，識洞物表，神交古人，而風致之餘，特精楷隸，所得魏晉已降名書秘迹多矣。以不越於尺素之間，未爲殊珍也。蓋壁字奇踪，意象所得，非常域也，故異而室之，文而志之。夫「蕭」之爲言也，切然而清；于文也，蔚然而整。宜乎銘壁，宜乎命齋。「蕭齋」之名，于此字俱傳矣。

校勘记

〔一〕「洎周宣王史史籀」，「周」原作「思」，從《墨池》、《書苑》改。

〔二〕「以名其書樸略」，「名」原作「明」，從《墨池》、《書苑》改。

〔三〕「而淳喜之流」，「喜」原作「善」，從《墨池》、《書苑》改。

〔四〕「書與王脩」，「王脩」原作「王循」，本書卷九張懷瓘《書斷》下云：「王脩，字敬仁，濛之

子也，著作郎。善隸，求右軍書，乃寫《東方朔畫贊》與之。」從改。

〔五〕「行書都五十八卷」「行」原作「草」，從《墨池》改。

〔六〕「五行」，原本脫「五」字，從《墨池》改。

〔七〕「遍熱既宜盛農」，范校：「《墨池》作『遍熱既宜盛農』，按岁不成字，當是宜字誤析爲『岁一』二字，寫即『宜』字，本作宜，且字似是衍文，『遍』疑『遍』字之形訛。」

〔八〕「四行」，原本脫「四」字，從《墨池》補。

〔九〕「四行」，原本脫「四」字，從《墨池》補。

〔一〇〕「四行」，原本脫「四」字，從《墨池》補。

〔一一〕「唐李嗣真書品後」，《墨池》、《書苑》并作「書後品」，本卷目録作「書後品」，卷首總目又作「後書品」。

〔一二〕「則雖慚君子之盛烈」，原本脫「慚」字及「子」字，從《墨池》、《書苑》補。

〔一三〕「凡八十一人」，范校：「後文所列共八十二人，『一』疑是『二』之誤。」

〔一四〕「又比寒澗閴豁」，「豁」原作「壑」，從《墨池》、《書苑》改。

〔一五〕「乃時有失體處」，「失」原作「漢」，從《墨池》、《書苑》改。

〔一六〕「及後見逸少與亮書」，原本脱「後見」二字，從《墨池》、《書苑》補。

〔一七〕「章草」，原本脱「章」字，從《墨池》、《書苑》補。

〔一八〕「文舒」，「文」原作「大」，從《王氏》本改。

〔一九〕「宗炳」，「宗」原作「宋」，從《墨池》、《書苑》改，下同。

〔二〇〕「思光」，「思光」原作「文舒」，從《王氏》本改。

〔二一〕「前品云蕭思話如舞女低腰仙人嘯樹」，范校：「按此二句，袁昂《古今書評》乃評薄紹之語。」

〔二二〕「平峻使側」，「峻」原作「竣」，從《墨池》、《書苑》改。

〔二三〕「犯法後揩印」，「揩印」，《墨池》、《書苑》并作「除却」。

〔二四〕「因大會貴要」，「會」原作「人」，從《墨池》、《書苑》及《御覽》改。

〔二五〕「銀青光禄大夫行中書侍郎同中書門下平章事監修國史上柱國許國公臣頲」，范校：「原本無『臣』字，依例當有。從《墨池》、《書苑》補。」

〔二六〕「謹録如左」，「左」原作「右」，從《墨池》、《書苑》改。

〔二七〕「太宗以聽政之暇」，「聽」原作「德」，從《墨池》、《書苑》及《廣記》改。

〔二八〕「荐經喪亂墜失」，「荐」原作「存」，從《王氏》本、《墨池》及《廣記》改。

〔二九〕「勞于窹寐」，「勞」原作「營」，從《墨池》、《書苑》及《廣記》改。

〔三〇〕「以用吾黃門廬江節公及隋黃門侍郎裴矩之策」，「黃門廬江」之「黃」原作「曾」，從《書苑》改。

〔三一〕「熹平年飾治鴻都門」，「飾」原作「節」，從《書苑》改。

〔三二〕「景嶠此書」，范校：「按當作『喬』，蕭子雲字景喬。」

法書要録卷四

唐張懷瓘書估

有好事公子，頻紆雅顧，問及自古名書，頗爲定其差等。曰：「可謂知書矣。」夫丹素異好，愛惡罕同，若鑒不圓通，則各守封執，是以世議紛糅，何不製其品格，豁彼疑心哉！且公子貴斯道也，感之，乃爲其估，貴賤既辨，優劣了然。因取世人易解，遂以王羲之爲標準。如大王草書字直一百，五字乃敵一行行書，三行行書敵一行真正，偏帖則爾。至如《樂毅》、《黄庭》、《太師箴》、《畫贊》、《累表》、《告誓》等，但得成篇，即爲國寶，不可計以字數，或千或萬，惟鑒別之精粗也。他皆仿此。

近日有鍾尚書紹京，亦爲好事，不惜大費，破産求書，計用數百萬錢，惟市得右軍行書五紙，不能致真書一字。崔、張之迹，固乃寂寥矣，惟天府之内，僅有存焉。如小

王書所貴合作者，若稿行之間有興合者，則逸氣蓋世，千古獨立，家尊纏可爲其弟子爾。子敬年十五六時，常白逸少云：「古之章草，未能宏逸，頗異諸體。今窮僞略之理，極草縱之致，不若稿行之間，于往法固殊，大人宜改體。」逸少笑而不答。及其業成之後，神用獨超，天姿特秀，流便簡易，志在驚奇，峻險高深，起自此子。然時有敗累，不顧疵瑕，故減於右軍行書之價。可謂子爲神俊，父得靈和。父子真行，固爲百代之楷法。

然文質相沿，立其三估；貴賤殊品，置其五等。

三估者，篆籀爲上估，鍾、張爲中估，羲、獻爲下估。上估但有其象，蓋無其迹。中估乃曠世奇迹，可貴可重。有購求者，宜懸之千金。或時不尚書，薰猶同器，假如委諸衢路，猶可字價千金。其杜度、崔瑗，可與伯英價等，然志乃尤古，力亦微大，惟妍媚不逮於張芝。衛瓘可與張爲弟，索靖則雄逸過之。且如右軍真書妙極，又人間切須，是以價齊中估。古遠稀世，非無降差。崔、張、玉也，逸少，金也。大賈則貴其玉，小商乃重其金。膚淺之人，多任其耳，但以王書爲最，真草一概，略無差殊，豈悟右軍之書，自有十等。

黃帝史　周宣史　鍾繇　張芝　王羲之　崔瑗　衛瓘

索靖　王獻之

以上九人第一等。

蔡邕　張昶　荀勖　皇象　韋誕　鍾會

度德比義，并崔、張之亞也，可微劣右軍行書之價。以上六人第二等。

曹喜　邯鄲淳　羅暉　趙襲　崔寔[一]　劉德昇　師宜官　梁鵠

胡昭　荀爽　張彭祖　張弘　傅玄　魏武帝　曹植　吳孫皓

應璩　徐幹　張昭　嵇康　何曾　衛覬　杜預

孫權　　　衛恒　衛夫人　衛玠　李式

楊肇　樂廣　劉恢　司馬攸

王敦　郗鑒　郗愔　韋昶　桓玄　王翼　王導　王洽

王珉　謝安　庾翼等

或奇材見拔，或絕世難求，并庶幾右軍草書之價。以上四十三人第三等。

張嘉　庾亮　郗超　王珣　戴若思　衛瓘　僧惠式　王脩

張翼　戴安道　王玄之　王凝之　王徽之　王操之　孫興公　王允之

宋文帝　宋孝武　康昕　王僧虔　謝靈運　羊欣　薄紹之　孔琳之

蕭思話　張永　蕭子良　齊高帝　蕭子雲等

互有得失，時見高深，絕長續短，智永力勁，可敵右軍草書三分之一。以上二十

九人第四等。

張越　張融　陶弘景　阮研　毛喜　僧智永　虞世南　歐陽詢

褚遂良等

可敵右軍草書四分之一。以上九人第五等。

以上率皆估其甚合者，其不會意，數倍相懸。大凡雖則同科，物稀則貴。今妍古

雅，漸次陵夷，自漢及今，降殺百等，貴遠賤近，淳漓之謂也。凡九十六人，列之如右。

五等之外，蓋多賢哲，聲聞雖美，功業未遒，空有望于屠龍，竟難成于畫虎。不入流

品，深慮遺材。天寶十三載正月十八日。

夫翰墨之美，多以身後騰聲。二王之書，當世見貴。獻之嘗與簡文帝十紙，題最後云：「下官此書甚合作，願聊存之。」此書爲桓玄所寶，玄愛重二王，不能釋手，乃選縑素及紙書正行之尤美者，各爲一帙，常置左右。及南奔，雖甚狼狽，猶以自隨。將敗，并投于江。

晉代裝書，真草渾雜，背紙皺起。范曄裝治，微爲小勝。宋孝武又使徐爰治護，十紙爲一卷，明帝科簡舊秘，并遣使三吳，鳩集散逸，詔虞龢、巢尚之、徐希秀、孫奉伯等更加編次，咸以二丈爲度。二王縑素書珊瑚軸二帙二十四卷，紙書金軸二帙二十四卷，又紙書玳瑁軸五帙五十卷，并金題玉躞織成帶；又扇書二卷，又紙書飛白、章草二帙十五卷，并牙檀軸；又紙書戲字一帙十二卷，并書之冠冕也。自此以下，別有三品書，[二]凡五十二帙，五百二十卷，并牙檀軸。其新購獲者爲六帙一百二十卷，既經喪亂，多所遺失。

唐張懷瓘二王等書録

一二〇

齊高帝朝，書府古迹惟有十二帙，以示王僧虔，仍更就求能者之迹。僧虔以帙中所無者，得張芝、索靖、衛伯儒、吳大皇帝、景帝、歸命侯、王導、王洽、王珉、張翼、桓玄等十卷。其與帙中所同者，王恬、王珣、王凝之、王徽之、王允之，并奏入秘閣。

梁武帝尤好圖書，搜訪天下，大有所獲，以舊裝堅强，字有損壞，天監中敕朱异、徐僧權、唐懷允、姚懷珍、沈熾文析而裝之，更加題檢。二王書大凡七十八帙，七百六十七卷，并珊瑚軸、織成帶、金題玉躞。侯景篡逆，藏在書府，平侯景後，王僧辯搜括，并送江陵。承聖末，魏師襲荊州，城陷，元帝將出大小二王遺迹，遺後閣舍人高善寶焚之，吳越寶劍，并將斫柱，乃嘆曰：「蕭世誠遂至於此，文武之道，今夜窮乎！」歷代秘寶，并爲煨燼矣。周將于謹、普六茹忠等捃拾遺逸凡四千卷，將歸長安。

大業末，煬帝幸江都，秘府圖書，多將從行，中道船没，大半淪棄，其間得存，所餘無幾。弑逆之後，并歸宇文化及，至遼城，爲竇建德所破，并皆亡失。留東都者，後入王世充。世充平，始歸天府。

貞觀十三年，敕購求右軍書，并貴價酬之。四方妙迹，靡不畢至。敕起居郎褚遂良、校書郎王知敬等，于玄武門西長波門外科簡，内出右軍書相共參校，令典儀王行真裝之。梁朝舊裝紙見存者，但裁剪而已。右軍書大凡二千二百九十紙，裝爲十三帙，一百二十八卷。真書五十紙，一帙八紙，隨本長短爲度；行書二百四十紙，四帙四十卷，四尺爲度；草書二千紙，八帙八十卷，以一丈二尺爲度，并金縷雜寶裝軸、織成帙。其書每縫皆用小印印之，其文曰「貞觀」。大令書不之購也，天府之内，僅有存焉。

古之名書，歷代帝王莫不珍貴。齊、宋已前，大有散失。及梁武帝鳩集所獲，尚不可勝數，并珊瑚軸、織成帙、金題玉躞。二王書大凡一萬五千紙。元帝狂悖，焚燒將盡。文皇帝盡價購求，天下畢至。大王真書惟得五十紙，行書二百四十紙，草書二千紙，并以金寶裝飾。今天府所有，真書不滿十紙，行書數十紙，草書數百紙，共有二百一十八卷。張芝一卷，張昶一卷，并旃檀軸、錦褾而已。既所不尚，散在人間，或有進獻，多堆于翰林雜書中，玉石混居，薰蕕同器。然書惟不易，不以寶之則工，棄之則

拙。豈徒書也，人亦如之，用舍行藏，言行之間，不可玷缺，亦猶蘭桂雖在幽隱，不以

無人知而不芳也。

往在翰林中見古鐘二枚，高二尺，圍尺餘，上有古文三百許字，記夏禹功績，字皆

紫磨金鈿，光彩射人，似大篆而神彩驚人，非其時不敢聞奏，然棄于泥土中久，與瓦礫

同也。然濫吹之事，其來久矣。且如張翼及僧惠式效右軍，時人不能辯。近有釋智

永臨寫草帖，幾欲亂真。至如宋朝多學大令，其康昕、王僧虔、薄紹之、羊欣等亦欲混

其臭味，是以二王書中多有僞迹。好事所蓄，尤宜精審。儻所寶同乎燕石，翻爲有識

所嗤也。乾元三年五月日。

唐張懷瓘書議

昔仲尼修《書》，始自堯舜。堯舜王天下，煥乎有文章。文章發揮，書道尚矣。

夏殷之世，能者挺生。秦漢之間，諸體間出。玄猷冥運，妙用天資。追虛捕微，鬼神

不容其潛匿；而通微應變，言象不測其存亡。奇寶盈乎東山，明珠溢乎南海。其道

有貴而稱聖，其迹有秘而莫傳。理不可盡之于詞，妙不可窮之于筆。非夫通玄達微，

何可至于此乎？乃不朽之盛事，故敘而論之。夫草木各務生氣，不自埋没，況禽獸

乎？況人倫乎？猛獸鷙鳥，神彩各異，書道法此。其古文、篆籀，時穽行用者，皆闕

而不議。議者真正、稿草之間，或麟鳳一毛，龜龍片甲，亦無所不録。其有名迹俱顯

者一十九人，列之於後：

崔瑗　張芝　張昶　鍾繇　韋誕　皇象　嵇康　衛瓘　衛夫人

索靖　謝安　王導　王敦　王廙　王洽　王珉　王羲之　王獻之

然則千百年間，得其妙者，不越此十數人。〔三〕各能聲飛萬里，榮擢百代。雖逸少

筆迹遒潤，獨擅一家之美，天質自然，風神蓋代。且其道微而味薄，固常人莫之能

學；其理隱而意深，固天下寡于知音。昔爲評者數家，既無文詞，則何以立説，何爲

取象其勢。仿佛其形，似知其門，而未知其奥，是以言論不能辨明。夫于其道不通，

出其言不斷，加之詞寡典要，理乏研精，不述賢哲之殊能，況有丘明之新意，悠悠之

説，不足動人。夫翰墨及文章至妙者，皆有深意，以見其志，覽之即令了然。若與面

會，則有智昏菽麥，混白黑于胸襟；若心悟精微，圖古今于掌握。玄妙之意，出于物類之表；幽深之理，伏于杳冥之間。豈常情之所能言，世智之所能測。非有獨聞之聽，獨見之明，不可議無聲之音、無形之相。夫誦聖人之語，不如親聞其言；評先賢之書，必不能盡其深意。有千年明鏡，可以照之不陂；琉璃屏風，可以洞徹無礙。今雖錄其品格，豈獨稱其材能。皆先其天性，後其習學。縱異形奇體，輒以情理一貫，終不出于洪荒之外，必不離于工拙之間。然智則無涯，法固不定，且以風神骨氣者居上，妍美功用者居下。

真書：逸少第一，元常第二，世將第三，子敬第四，士季第五，文舒第六，〔四〕茂弘第七。

行書：逸少第一，子敬第二，元常第三，伯英第四，伯玉第五，季琰第六，敬和第七，茂弘第八，安石第九。

章書：子玉第一，伯英第二，幼安第三，伯玉第四，逸少第五，士季第六，子敬第七，休明第八。

草書，伯英創立規範，得物象之形，均造化之理。然其法太古，質不剖斷，以此爲

少也。有椎輪草意之妙，後學得漁獵其中，宜爲第一。

草書：伯英第一，叔夜第二，子敬第三，處沖第四，世將第五，仲將第六，士季第

七，逸少第八。

或問曰：「此品之中，諸子豈能悉過於逸少？」答曰：「人之材能，各有長短。諸

子于草，各有性識，精魄超然，神彩射人。逸少則格律非高，功夫又少，雖圓豐妍美，

乃乏神氣，無戈戟銛鋭可畏，無物象生動可奇，是以劣於諸子。」得重名者，以真行故

也。舉世莫之能曉，悉以爲真草一概。若所見與諸子雷同，則何煩有論？今製品

格，以代權衡，于物無情，不饒不損，惟以理伏，頗能面質。冀合規于玄匠，殊不顧于

聾俗。夫聾俗無眼有耳，但聞是逸少，必闇然懸伏，何必須見？見與不見，一也。雖

自謂高鑒，旁觀如三載嬰兒，豈敢斟量鼎之輕重哉！伯牙、子期，不易相遇。造章甫

者，當售衣冠之士，本不爲於越人也。

然草與真有異，真則字終意亦終，草則行盡勢未盡。或烟收霧合，或電激星流，

以風骨爲體，以變化爲用。有類雲霞聚散，觸遇成形；龍虎威神，飛動增勢。岩谷相傾于峻險，山水各務于高深。囊括萬殊，裁成一相。或寄以騁縱橫之志，或托以散鬱結之懷，雖至貴不能抑其高，雖妙算不能量其力。是以無爲而用，同自然之功；物類其形，得造化之理。皆不知其然也。可以心契，不可以言宣。觀之者，似入廟見神，如窺谷無底。俯猛獸之牙爪，逼利劍之鋒芒。肅然危然，方知草之微妙也。

子敬年十五六時，嘗白其父云：「古之章草，未能宏逸。今窮僞略之理，極草蹤之致，不若稿行之間，于往法固殊。大人宜改體。且法既不定，事貴變通，然古法亦局而執。」子敬才高識遠，行草之外，更開一門。夫行書非草非真，離方遁圓，在乎季孟之間。兼真者，謂之真行；帶草者，謂之行草。子敬之法，非草非行，流便於行，草又處其中間，無藉因循，寧拘制則，挺然秀出，務于簡易，情馳神縱，超逸優游，臨事制宜，從意適便。有若風行雨散，潤色開花，筆法體勢之中，最爲風流者也。逸少秉真行之要，子敬執行草之權。父之靈和，子之神俊，皆古今之獨絕也。世人雖不能甄別，但聞二王，莫不心醉。是知德不可偶立，名不可虛成。然荆山之下，玉石參差。

或價賤同于瓦礫，或價貴重于連城。其八分，即二王之右也。

子敬歿後，羊、薄嗣之。宋、齊之間，此體彌尚，謝靈運尤爲秀傑。近者虞世南亦工此法。或君長告令，公務殷繁，可以應機，可以赴速；或四海尺牘，千里相聞，迹乃含情，言惟敘事。披封不覺，欣然獨笑，雖則不面，其若面焉。妙用玄通，鄰于神化。

然此論雖不足搜索至真之理，亦可謂張皇墨妙之門。但能精求，自可意得，思之不已，神將告之。理與道通，必然靈應，有志小學，豈不勉歟！古之名手，但能其事，不能言其意。今僕雖不能其事，而輒言其意。諸子亦有所不足，或少運動及險峻，或少波勢及縱逸，學者宜自損益也。異能殊美，莫不備矣。然道合者，千載比肩，若死而有知，豈無神交者也。逸少草有女郎材，無丈夫氣，不足貴也。賢人君子，非愚于此，而智于彼，知與不知，用與不用也。書道亦爾，雖賤于此，或貴于彼，鑒與不鑒也。智能雖定，賞遇在時也。嵇叔夜身長七尺六寸，美音聲，偉容色，雖土木形體，而龍章鳳姿，天質自然，加以孝友溫恭，吾慕其爲人。常有其草寫《絶交書》一紙，非常寶惜，有人與吾兩紙王右軍書不易。近于李造處見全書，了然知公平生志氣，若與面焉。

後有達識者，[五]覽此論當亦悉心矣。夫知人者智，自知者明。論人才能，先文而後墨。羲、獻等十九人皆兼文墨。乾元元年四月日，張懷瓘述。

唐張懷瓘文字論

論曰：文字者總而爲言，若分而爲義，則文者祖父，字者子孫。察其物形，得其文理，故謂之曰「文」。文也者，其道煥焉。母子相生，孳乳寖多，因名之爲「字」。題于竹帛，則目之曰「書」。字之與書，理亦歸一。因文爲用，相須而成。日月星辰，天之文也；五嶽四瀆，地之文也；城闕朝儀，人之文也。字之與書，理亦歸一。因文爲用，相須而成。名言諸無，宰制群有。何幽不貫，何遠不經。可謂事簡而應博。範圍宇宙，分別川原，高下之可居，土壤沃瘠之可殖，是以八荒籍矣。[六]紀綱人倫，顯明政體。[七]君父尊嚴，而愛敬盡禮；長幼班列，而上下有序。是以大道行焉。闡《典》、《墳》之大猷，成國家之盛業者，莫近乎書。其後能者，加之以玄妙，故有翰墨之道光焉。世之賢達，莫不珍貴。

時有吏部蘇侍郎晉，兵部王員外翰，俱朝端英秀，詞場雄伯。謂僕曰：「文章雖

法書要錄卷四

一二九

久游心，翰墨近甚留意。若此妙事，古來少有知者，今擬討論之。欲造《書賦》，兼與公作《書斷》後序。王僧虔雖有賦，王儉製其序，殊不足動人。如陸平原《文賦》，實爲名作，若不造其極境，無由伏後世人心。若不知書之深意與文若爲差別，雖未窮其精微，[八]粗知其梗概。公試爲薄言之。」僕答曰：「深識書者，惟觀神彩，不見字形。若精意玄鑒，則物無遺照，何有不通？」王曰：「幸以木石言之。」僕曰：「文則數言，乃成其意；書則一字，已見其心。可謂簡易之道。欲知其妙，初觀莫測，久視彌珍。從心者爲上，從眼者爲下。先其草創立體，後其因循著名。雖書已緘藏，而心追目極，情猶眷眷者，是爲妙矣。然須考其發意所由，[九]從心者爲象。同乎糟粕，其味可知。不由靈臺，必乏神氣。其形領者，其心不長。雖功用多而有聲，終性情少而無明，風神隱而難辨。有若賢才君子，立行立言，言則可知，行不可見。自非冥心玄照，閉目深視，則識不盡矣。可以心契，非可言宣。」別經旬月後見，乃有愧色，云：「書道亦大玄妙，翰與蘇侍郎初并輕忽之，以爲賦不足言者，今始知其極難下語，不比于《文賦》。書道尤廣，雖沉思多日，言不盡意，竟不能成。」僕謂之曰：「員外用心尚疏。在

萬事皆有細微之理，而況乎書？凡展臂曰尋，倍尋曰常，人間無不盡解。若智者出乎尋常之外，入乎幽隱之間，追虛捕微，探奇掇妙，人縱思之，則盡不能解。用心精粗之異，有過于是，心若不有異照，口必不能異言，況有異能之事乎？請以此理推之。」

後見蘇云：「近與王員外相見，知不足賦也。説云引喻少語，不能盡會通之識，更共觀張所商榷先賢書處，有見所品藻優劣。二人平章，遂能觸類比興，意且無限，言之無涯，古昔已來，未之有也。若其為賦，應不足難。」蘇且説之，因謂僕曰：「看公于書道無所不通，自運筆固合窮于精妙，何為與鍾、王頓爾遼闊？公且自評書至何境界，與誰等倫？」僕答曰：「天地無全功，萬物無全用，妙理何可備該？常嘆書不盡言，僕雖知之于言，古人得之于書。且知者博于聞見，或能知；得者非假以天資，必不能得。是以知之與得，又書之比言，俱有雲塵之懸。所令自評，敢違雅意？夫鍾、王真行，一今一古，各有自然天骨，猶千里之迹，邈不可追。今之自量，可以比于虞、褚而已。其草，諸賢未盡之得，惟張有道創意物象，近于自然，又精熟絕倫，是其長也。其書勢不斷絕，上下鈎連，雖能如鐵并集，若不能區別二家，尊幼混雜，百年檢探，可知

是其短也。夫人識在賢明，用在斷割。不分涇渭，餘何足云？僕今所制，不師古法。

探文墨之妙有，索萬物之元精。以筋骨立形，以神情潤色。雖迹在塵壤，而志出雲霄。靈變無常，務于飛動。或若擒虎豹，有強梁拏攫之形，執蛟螭，見蚴蟉盤旋之勢。探彼意象，入此規模。[一〇]忽若電飛，或疑星墜。氣勢生乎流便，精魄出于鋒芒。如觀之，欲其駭目驚心，蕭然凜然，殊可畏也。數百年內，方擬獨步其間，自評若斯，僕未審如何也。」蘇笑曰：「令公自評，何乃自飾。文雖矜耀，理亦兼通。達人不已私，盛德亦微損。」

其後僕賦成，往呈之，遇褚思光、萬希莊、包融并會，眾讀賦訖，多有賞激。蘇謂三子曰：「晋及王員外俱造《書賦》，歷旬不成。今此觀之，固非思慮所際也。」萬謂僕曰：「文與書被公與陸機已把斷也，世應無敢為賦者。」蘇曰：「此事必然也。」包曰：「知音省文章，所貴言得失。其何為競悅耳而諛面也？己賦雖能，豈得盡善？無今而乏古。論書道，則妍華有餘；考賦體，則風雅不足。纔可共梁，已來并轡，未得將宋已上齊驅。此議何如？」褚曰：「誠如所評，賦非不能，然于張當分之中，乃小

小者耳。其《書斷》三卷，實爲妙絕。猶蓬山滄海，吐納風雲，禽獸魚龍，于何不有？見者莫不心醉。後學得漁獵其中，實不朽之盛事。」

唐朝敘書録

貞觀六年正月八日，命整理御府古今工書鍾、王等真迹，得一千五百一十卷。至十年，太宗嘗謂侍中魏徵曰：「虞世南死後，無人可與論書。」徵曰：「褚遂良下筆遒勁，甚得王逸少之體。」太宗即日召令侍書。嘗以金帛購求王羲之書迹，天下争齎古書，詣闕以獻。當時莫能辨其真僞，遂良備論所出，一無舛誤。

十四年四月二十二日，太宗自爲真草書屏風以示群臣，筆力遒勁，爲一時之絶。初購求人間書，凡真行二百九十紙，裝爲七十卷。草二千紙，裝爲八十卷。每聽覽之暇，得臨玩之。

嘗謂朝臣曰：「書學小道，初非急務。時或留心，猶勝棄日。凡諸藝業，未有學而不得者也。病在心力懈怠，不能專精耳。朕少時爲公子，頻遭陣敵，義旗之始，乃平寇亂。執金鼓，必自指揮。觀其陣，即知其強弱。每取吾弱對其強，以吾強對其弱。敵

犯吾弱，追奔不逾百數十步，吾擊其弱，必突過其陣。自背而反擊之，無不大潰。多

用此制勝，思得其理深也。今吾臨古人之書，殊不學其形勢，唯在求其骨力；及得其

骨力，而形勢自生耳。然吾之所爲，皆先作意，是以果能成也。」

有性識者爲學士。内出書，命之令學。十數年間，海内從風矣。

至十八年二月十七日，召三品已上，賜宴于玄武門，太宗操筆作飛白書，衆臣乘酒就

太宗手中競取，散騎常侍劉洎登御床，引手，然後得之。其不得者，咸稱洎登御床，罪

當死，請以付法。太宗笑曰：「昔聞婕妤辭輦，今見常侍登床。」

龍朔二年四月，上自爲書與遼東諸將，謂許敬宗曰：「許圉師常自愛書，可于朝

堂開示。」圉師見甚驚喜，私謂朝官曰：「圉師見古迹多矣。魏晉以後，唯稱二王。然

逸少多力而少妍，子敬多妍而少力。今觀聖迹，兼絶二王，鳳翥鸞回，實古今書

聖也。」

神功元年五月，上謂鳳閣侍郎王方慶曰：「卿家多書，合有右軍遺迹。」方慶奏

曰：「臣十代再從伯祖羲之書，先有四十餘紙，貞觀十二年太宗購求，先臣并以進訖，

惟有一卷見在，今進。臣十一代祖導、十代祖洽、九代祖珣、八代祖曇、七代祖僧綽、六代祖仲寶、五代祖騫、高祖規、曾祖褒、并九代三從伯祖晉中書令獻之已下二十八人書共十卷，并進。」上御武成殿示群臣，仍令中書舍人崔融爲《寶章集》以敘其事，復以《集》賜方慶，當時舉朝以爲榮也。

唐韋述敘書錄

開元十六年五月，内出二王真迹及張芝、張昶等真迹，總一百五十卷，付集賢院，令集字拓進。尋且依文拓兩本進内，分賜諸王。後屬車駕入都，却進真本，竟不果進集字。〔二〕

自太宗貞觀中搜訪王右軍等真迹，出御府金帛，重爲購賞，由是人間古本，紛然畢進。帝令魏少師、虞永興、褚河南等，定其真僞。右軍之迹，凡得真行二百九十紙，裝爲七十卷；草書二千紙，裝爲八十卷；小王及張芝等，亦各隨多少，勒爲卷帙。以「貞觀」字爲印，印縫及卷之首尾。其草迹，又令河南真書小字帖紙影之。其古本，

亦有是梁、隋官本者。梁則滿騫、徐僧權、沈熾文、朱异、隋則江總、姚察等署記其後。太宗又令魏、褚等卷下更署名記。其後《蘭亭》一時相傳云將入昭陵玄宫，長安、神龍之際，太平、安樂公主奏借出外拓寫，《樂毅論》因此遂失所在。

開元五年，敕陸元悌、魏哲、劉懷信等檢校换褾，分一卷爲兩卷，總見在有八十卷，餘并墜失。元悌等又割去前代名賢押署之迹，惟以己之名氏代焉。上自書「開元」二字爲印，以印記之。

右軍書凡一百三十卷，小王二十八卷，張芝、張昶書各一卷。右軍真行書唯有《黄庭》、《告誓》等四卷存焉。蕭令尋奏滑州人家藏右軍扇上真書《宣示》及小王行書《白騎遂》等二卷，敕命滑州給驛齎書本赴京。其書扇有貞觀舊褾織成題字，奉進，上書本留内，賜絹一百匹以遣之，竟亦不問得書所由。

唐盧元卿法書録

晋平南將軍荆州刺史琅邪王廙字世將書一卷。

沈熾文　滿騫　徐僧權

貞觀十三年十二月十九日起居郎臣褚遂良。

司空許州都督趙國公臣無忌。

開府儀同三司尚書左僕射太子少師梁國公臣玄齡。

特進尚書右僕射申國公臣士廉。

特進鄭國公臣徵。

吏部尚書公。　逆人侯君集名初同署，犯法後揩名。　尚書字已不似有而暗。〔一三〕

中書令駙馬都尉安德郡開國公臣楊師道。

左衛大將軍武陽縣開國公臣李大亮。

光祿大夫戶部尚書莒國公臣唐儉。

光祿大夫禮部尚書河間郡王臣李孝恭。〔一四〕

刑部尚書彭城縣開國公臣劉德威。

兼太常卿扶陽縣開國男臣韋挺。

少府監安昌縣開國男臣馮長命。

銀青光禄大夫行尚書左丞濟南縣開國男臣康皎。

齊高帝姓蕭氏諱道成字紹伯書一卷。

開元五年十一月五日陪戎副尉臣張善慶裝。

文林郎直秘書省臣王知逸監。

宣義郎行左司禦率府錄事參軍臣劉懷信監。

宣德郎行左驍衛倉曹參軍臣陸元悌監。

承議郎行右金吾衛長史臣魏哲監。

右散騎常侍崇文館學士上柱國舒國公臣褚無量。

秘書監侍讀昭文館學士上柱國常山縣開國公臣馬懷素〔一五〕

開府儀同三司上柱國梁國公臣姚崇。

銀青光禄大夫行中書侍郎同中書門下平章事監修國史上柱國許國公臣蘇頲。

銀青光禄大夫守吏部尚書兼侍中監修國史上柱國廣平郡開國公臣宋璟。

右按工部侍郎韋公云：貞觀中搜訪王右軍等真迹，出御府金帛，重爲購賞。人間古本，紛然畢集。太宗令魏少師、虞永興、褚河南等定其真僞，右軍之迹凡得真行二百九十紙，裝爲七十卷；草書二千紙，裝爲八十卷。小王、張芝等亦合少多，勒爲卷帙。以「貞觀」字爲印，印縫及卷之首尾。其草迹，又令河南真書小字帖紙影之。其古本，亦有是梁、隋官本者。梁則滿騫、徐僧權、沈熾文、朱異，隋則江總、劉懷信等檢校等記。太宗又令魏、褚等卷下更署名記。開元五年，敕陸元悌、魏哲、姚察等署標，分一卷爲兩卷，總見在有八十卷，餘并墜失。元悌等又割去前代名賢押署，以己名氏代焉。上自書「開元」二字爲印記之。王右軍書凡一百三十卷，小王二十八卷，張芝、張昶書一卷。

徐會稽云：太宗大購圖書，內庫有鍾繇、張芝、張昶、王羲之父子書四百卷，及漢、魏、晉、宋、齊、梁雜迹三百卷。貞觀十三年十二月裝成部帙。以「貞觀」字印縫，命起居郎褚遂良排署。元卿見建中已後翰林中雜迹，用「翰林」印印縫，茹蘭芳等署名。又云：貞元十一年正月，于都官郎中竇泉興化宅見王廙書、鍾會書各一卷，武都

公李造押名。又兩卷并古錦褾、玉軸，每卷十餘人。書內一卷開皇十八年押署，有内

史薛道衡署名。前後所見貞觀十三年及開元五年書法跋尾題署人名或人數不同，今

具如前。建中二年正月二十一日，知書樓直官臣劉逸江、賀遂奇等，檢校副使掖庭令臣茹蘭芳、副

使内寺伯臣宋游瓌，是雜迹卷上錄。元和三年四月五日。

晋右將軍會稽内史贈金紫光禄大夫琅邪王羲之字逸少書一卷四帖。

貞觀十四年三月二十三日臣蔡擸裝。

特進尚書右僕射上柱國申國公臣士廉。

特進鄭國公臣徵。

逆人侯君集。 犯法後揩印。

中書令駙馬都尉安德郡開國公臣楊師道。

右屯衛將軍上柱國通川縣開國男臣姜行本。

起居郎臣褚遂良。

開府儀同三司尚書左僕射太子少師上柱國梁國公臣玄齡。〔二六〕

右前件卷，是官庫目録第三十，共四帖，都一百六十一字，玳瑁軸、古錦褾，有「貞觀」印字及李氏印。謹具跋尾如前。

元和三年四月六日，盧元卿記。

校勘记

〔一〕「崔寔」，「寔」原作「湜」，從《墨池》、《書苑》改。

〔二〕「別有三品書」，「三」原作「二」，按虞龢《論書表》亦作「三品」，今從《墨池》、《書苑》改。

〔三〕「不越此十數人」，原本「十數」二字倒，從《書苑》改。

〔四〕「文舒第六」，「舒」原作「静」，《書苑》作「文舒」，按「文舒」乃張昶之字，當是，從改。

〔五〕「後有達識者」，「識」原作「志」，從《墨池》、《書苑》改。

〔六〕「是以八荒籍矣」，「八」原作「大」，從《墨池》、《書苑》改。

〔七〕「顯明政體」，原本脱「政體」二字，從《墨池》補。

〔八〕「雖未窮其精微」，原本脱「未」字，從《墨池》、《書苑》補。

〔九〕「然須考其發意所由」「須」原作「雖」，從《墨池》、《書苑》改。「發」原作「法」，從《墨池》改。

〔一〇〕「入此規模」「入」原作「如」，從《墨池》、《書苑》改。

〔一一〕「又人間有善書者」「間」原作「同」，從《書苑》改。

〔一二〕「竟不果進集字」，原本脫「集字」二字，從《墨池》、《書苑》改。

〔一三〕「尚書字已不似有而暗」，「不」《墨池》、《書苑》并作「下」。范校：「按『不』字疑是『下』字之形誤。」

〔一四〕「光禄大夫禮部尚書河間郡王臣李孝恭」「李孝恭」原作「李恭」，從《書苑》改。

〔一五〕「秘書監侍讀昭文館學士上柱國常山縣開國公臣馬懷素」，「馬」原作「馮」，從四庫本改。

〔一六〕「開府儀同三司尚書左僕射太子少師上柱國梁國公臣玄齡」，范校：「此題銜《墨池》、《書苑》并在申國公高士廉銜之前，當是。」

法書要錄卷五

述書賦上

<div align="right">前檢校刑部員外郎竇臮撰</div>

<div align="right">檢校國子司業竇蒙注定</div>

古者造書契，代結繩，初假達情，浸乎競美。自時厥後，迭代沿革，樸散務繁，源流遂廣，漸備楷法，區別妍蚩。洎于我唐天寶末，國有寇難，府庫傾覆，散墜閭閻，而興復京都，所司徵購，得其歸者蓋寡矣。余至德中，往往偶見。袪積年之遐想，該此生之新觀，雖欣鄙夫之幸遇，實爲吾君之痛惜。恨沉草莽，上達無階，因記彼而固求，願沽諸而善價。然爲監臨動靜，公私貿遷，徒暫披玩，終歸他室。今記前後所親見者，并今朝自武德以來迄于乾元之始，翰墨之妙可入品流者，咸亦書之。周一人：史籀。秦一人：李斯。漢二人：蔡邕、杜操。魏五人：韋誕、虞松、司馬師、司馬昭、鍾會。吳二人：皇象、賀劭。晋六十三人：齊獻王、元帝、成帝、康帝、孝武帝、武陵王、會稽王、楊肇、山濤、嵇康、張翰、

蔡克、顧榮、劉琨、孔瑜、陶侃、熊遠、應詹、卞壺、劉超、謝藻、庾亮、庾懌、庾翼、庾準、郗鑒、郗愔

郗曇、郗超、郗儉之、郗恢、謝尚、謝奕、謝安、王導、王劭、王珉、王羲之、王獻之、王廙、王濛、王述、丁

潭、[一]何克、劉訥、劉琰、張澄、劉璞、張翼、桓溫、桓玄、江灌、沈嘉、劉璨、劉廞、范汪、范甯、諸葛長

民、劉穆之、溫放之、楊羲、宋斌。宋二十五人：武帝、文帝、孝武帝、明帝、南平王、海陵王、謝靈運、謝

方明、張茂度、張永、羊欣、孔琳之、薄紹之、王敬弘、王思玄、顏峻、桓護之、蕭思話、龐秀之、巢尚

之、裴松之、徐爰、江僧安、賀道力。齊十五人：齊高帝、武帝、竟陵王、褚淵、褚賁、徐孝嗣、王僧虔、王

慈、王志、王儉、劉撝、顧寶光、胡楷之、徐希秀、張融。梁二十一人：武帝、簡文帝、邵陵王、孝元帝、蕭

確、蕭子雲、王克、陸杲、任昉、傅昭、朱异、王籍、殷鈞、阮研、王褒、蕭特、庾肩吾、陶弘景、江蒨、周弘

讓、范懷約。陳二十一人：武帝、文帝、煬帝、沈后、新蔡王、廬陵王、永陽王、桂陽王、釋智永、智果、江

總、徐陵、沈君理、袁憲、毛喜、蔡景歷、蔡徵、顧野王、伏知道、謝頠。[二]賀朗。北齊一人：外五代祖劉

珉。隋五人：劉玄平、房彥謙、盧昌衡、趙文深、趙孝逸。唐四十五人：神堯皇帝、文武聖皇帝、則天

武后、睿宗、開元皇帝、漢王元昌、岐王元範、李懷琳、歐陽詢、歐陽通、虞世南、虞纂、虞焕、褚遂良、陸

柬之、薛稷、房玄齡、殷仲容、王知敬、王紹宗、孫過庭、張旭、賀知章、徐嶠之、徐浩、李造、韓擇木、田

琦、衛包、蔡有鄰、鄭遷、李權、李樞、李平鈞、王維、王縉、史惟則、李陽冰、家舅繪、姨兄明若山、宋璟、

蕭誠、張從申、呂向、長兄蒙、馬氏妻劉秦姝等，〔三〕應親見者所言。并錯綜優劣，直道公論。或理盡名言，即外假興喻；雖闕標舊品，而畢寄斯文。刊訛誤于形聲，定目存于指掌。其所不睹，空居名額，并世所傳拓者，不敢憑推，一皆略焉。其詞曰：

嘗考古而閱史，病賤目而貴耳。述勛庸而任人，揮翰墨而由己。則知親矚延想，如見君子。量風雅之足憑，奚捲舒之能已。古猶今也，斯得美矣。雖六藝之末曰書，而四人之首曰士。書資士以為用，士假書而有始。豈特長光價于一朝，適容貌于千里。王羲之書戴山姥竹角扇五字，字索百錢，人競買去。梁元帝書亦云：「千里之面首，轉覺為能矣。」

篆則周史籀，秦李斯，漢有蔡邕，當代稱之。俱遺芳刻石，永播清規。籀之狀也，若生動而神憑，通自然而無涯。遠則虹紳結絡，邇則瓊樹離披。斯之法也，馳妙思而變古，立後學之宗祖。如殘雪滴溜，映朱檻而垂冰；蔓木含芳，貫綠林以直繩。伯喈三體，八分二篆。榮載鸞弧，電轉星散。纖逾植髮，峻極層巘。周秦漢之三賢，余目驗之所先。石雖貞而云亡，紙可寄而保傳。

史籀，周宣王時史官，著大篆，教學童。岐州雍城

南有周宣王獵碣十枚，并作鼓形，上有篆文，今見打本。吏部侍郎蘇勖敘記卷首云：「世咸言筆迹存者，李斯最古。不知史籀之迹，近在關中，即其文也。」李斯，上蔡人，終秦丞相，作小篆書《嶧山碑》，後其石毀失，土人刻木代之，與斯石上本差稀。又至德中，安史敗後，四從弟沼于河陽清水渠下得傳國璽，其文曰：「受命于天，既壽永昌。」點畫皆隱起作龍鳥狀，側文小篆曰：「魏所受漢傳國璽。」背上蟠螭一角折，鼻尖有黃疵瑕。按驗譜牒，乃無差舛，云斯所書。蔡邕，字伯喈，陳留人，終後漢左中郎將。今見打本《三體石經》四紙。石既尋毀，其本最稀。惟《棱隽》及《光和》等碑，時時可見。

草分章體，肇起伯度。時君重而立名，自我存而作故。挈波循利，創質畜怒。杜操，字伯度，京兆人，終後漢齊相。章帝貴其迹，詔上章表，故號「章草」。今見章草書五行。魏之仲將，奮藻獨步。或迸泉湧溢，或錯玉班賦。迹遺情忘，契入神悟。然而負才藝，履危懼。膏明自煎，鬢髮改素。生非其代，痛惜不過。名徵格高，復見叔茂。體裁簡約，肌骨豐姘。如空凝斷雲，水泛連鷺。韋誕，字仲將，京兆人，終魏光祿大夫。時凌雲臺成，先誤釘榜。明帝使誕坐籠，以鹿盧引上就書，去地二十五丈，及下，鬢髮皓然。虞松，字叔茂，會稽人，終魏中書令、大司農。今見綠紙草書具姓名一紙。〔四〕十一行也。挹子元之瓌迹，高子上之雄神。量蘊文儒，才苞古真。或寄詞達禮，任道懷仁。或仰則鍾繇，平視衛臻。如晴郊駟

一四六

馬，維岳降神。司馬師，字子元，河内人，終魏録尚書事、大司馬、忠武公。及炎受禪，追尊曰景皇帝。今見王書帶名一紙，十二行。弟昭，字子上，終魏相國、録尚書事，封文王，追尊文皇帝。今見正書具姓名兩紙，共一十二行。觀士季之軌轍，審鍾家之超越。將遺古而借能，與象賢而蹈拙。如後生之可畏，實氣蓋于前哲。鍾會，字士季，潁川人，繇子，終魏征西將軍。今見帶名行書一紙，八行。吳則廣陵休明，朴質古情。難以窮真，非可學成。似龍蠖蟄啓，伸盤復行。皇象，字休明，廣陵人，終侍中、吳青州刺史。今見帶名章草帖一表，七行，并寫《春秋》哀公上第二十九卷首元年，餘自二年至十三年盡尾足。其紙每一大幅有一縫線聯合之，陸元凱押尾云：〔五〕「此是繭紙，緊薄有脉，似樺皮，以諸繭比類，殊有異者也。」賀氏興伯，同時共體。瘠而不疏，逸而置禮。等殊皇、賀，品類兄弟。賀邵，字興伯，吳興人，終吳太子太傅。見章草書帶名一帖，五行。

司馬氏之受禪，炎爲帝祖。偉哉齊王，手迹目睹。翰墨之外，仁賢是優。重則突兀嵩華，輕則參差斗牛。司馬攸，字大猷，文帝第二子，武帝弟，封齊獻王，官至侍中、大司馬，今見正書帶名凡四段，共三紙，書有「痛惜羊祜」之言。晋姓司馬，國犯先諱，不言晋也。逮乎龍化東

遷，景文興嗣。　天然俊傑，毫翰英異。　元帝之用筆可觀，世瑜之呈規仰似。　如發硎

刃，虎駭鷹眙。　懦夫喪精，劍客得志。元帝諱睿，字景文，東朝中興之主。當東遷，謠曰：「五

馬浮渡江，一馬化為龍。」即其人也。　今見潛淵正書具姓名一紙，[六]七行，兼雜批約有十處。　成帝

則生知草意，穎悟通諳。　光使畏魄，青疑過藍。　勁力外爽，古風內含。　若雲開而乍睹

旭日，泉落而懸歸碧潭。　成帝諱衍，字世祿，元帝孫，明帝子。庚氏内今見草批謝草張澄啓七行。

康帝則幼少閑慢，迥出凡境。　駟馬安車，不尚馳騁。　康帝諱岳，字世同，成帝弟。　今見行書

批劉訥啓四紙，共七行。　真率孝武，不規不矩。　氣有餘高，體無所主。　若露滋蔓草，風送

驟雨。　孝武帝，諱曜，字昌明，簡文子。　今見行書一紙，又兩帖等雜批六處，共有二十一行也。　赳赳

道叔，遠逸邁俗。　全姓名而孰多，議風度而不足。　元子憚其威武，吾徒遵其軌躅。　武

陵王，諱晞，字道叔，明帝弟。　今見具姓名正書一紙，三行。　道子雅薄，綿密纖潤。　露輕藏沈，

假曲躓峻。　猶尺水之含眾象，小山之擬萬仞。　會稽王道子，孝武帝子。　今見具姓名行書一

紙，凡七行。　季初則隱姓名，展纖勁。　寫拓共傳，賞能之盛。　猶鋸牙鈎爪，超越陷穽。

楊肇，字季初，滎陽人，晉荊州刺史，今見草書一紙，十行，有古署榜，無姓名，今共傳拓之。　巨源正

書，樸略仍餘。染翰忘筌，寄情得魚。若披堅草澤，匿銳茅廬。山濤，字巨源，河內人，晉侍中司徒。今見正書帶名一帖，四行。叔夜才高，心在幽憤。允文允武，令望令問。精光照人，氣格凌雲。力舉巨石，芳逾衆芬。嵇康，字叔夜，譙國人，晉中散大夫。今見帶名行書一紙，五行。季鷹有聲，古貌磅礴。雖無名驗，攀附張、索。芝、靖。如凝陰斷雲，垂翅一鶚。張翰，字季鷹，吳郡人，晉大司馬掾。今見草書一帖，三行。有古榜口，滿騫押尾。子尼簡約，片月孤峰。千歲之下，森森古容。蔡克，字子尼，陳郡人，晉成都王掾。子謨，過江食蟹遇毒者，本朝尚書僕射。今見帶名草書一帖，四行。彥先尚質，無而不有。猶崆峒之上，世俗誰偶。顧榮，字彥先，吳郡人，晉驃騎將軍。今見草書帶名三帖，共有十二行。越石偉度，紕糠翰墨。如伐樹而愛人，似問鼎而在德。劉琨，字越石，中山人，晉太尉。今見行書半紙，具姓名，五行。敬思、敬康，二孔殊芳。思行則輕利峭峻，類驚虯逸駿；康草則古質鬱紆，如落翩摧枯。孔侃，字敬思，會稽人，晉大司農。今見具名行書一紙，七行。孔瑜字敬康，會稽人，車騎將軍。今見具姓名一紙，三行。雍容士衡，季孟公旅。肌骨閑媚，精神慢舉。如辭山登朝，混迹雜處。陶侃，字士衡，秣陵人，晉侍中大將軍。今見帶名正書一紙，十行。孝文剛斷，謹

正援毫。古雖拙利，今稱且高。如貴冑之躍駿，武賁之操刀。熊遠，字孝文，豫章人，晉大

將軍長史。今見具姓名正書啓七紙。思遠則稿草懸解，筆墨無在。真率天然，忘情罕逮。

猶群雀之飛廣厦，小魚之戲大海。應詹，字思遠，汝南人，晉鎮南大將軍。今見草表帶名二紙，

共十七行。望之之草，緊古而老。落紙筋槃，分行羽抱。如充仞多士，交連雜寶。卞

壺，字望之，濟陰人，晉侍中、驃騎大將軍。今見帶名草書一紙，共六行。體大法殊，實推世逾。

禀天然而自強，亂帝劉而見拘。猶朝廷宿舊，年德相趨。劉超，字世逾，琅邪人，晉衛尉零

陵忠侯。今見帶名正書一帖，三行。超手筆與元帝相類，自職居近密，遂絕其與外人所交之書也。

叔文法鍾，纖薄精練。用筆雖巧，結字未善。似漸陸之遵鴻，等窺巢之乳燕。謝藻，字

叔文，會稽人，晉中書侍郎。今見具姓名正書啓兩段，合爲一紙，五行。其半先在官，半在外，及得之，

勘合如一。得新故異也。

博哉四庾，茂矣六郗。三謝之盛，八王之奇。至如强骨慢轉，逸足難追。斷蓬

征，蔓葛垂。任縱盤薄，是稱元規。庾亮，字元規，潁川人，晉太尉。今見草書五紙，行帖共八

行，具姓名草書又一紙，十一行。遺古效鍾，叔豫高踪。雖穩密而傷浮淺，猶葉公之愛畫

龍。庾懌，字叔豫，潁川人，晉衛將軍。今見正行書帶名一紙，四行。積薪之美，更覽稚恭。名

齊逸少，墨妙所宗。善草則鷹搏隼擊，工正則劍鍔刀鋒。愧時譽之未盡，覺知音而罕

逢。其荒蕪快利，彥祖爲容，似較狡兔于大野，任平陂之所從。懌與翼并是亮弟。庾準，字彥祖，希子，亮

軍。今見草書四紙，共二十六行。具姓名正書一帖，三行。

孫，晉豫州刺史。今見具姓名草書一紙，凡八行。道徽之豐茂宏麗，下筆而剛決不滯。揮翰

墨而厚實深沈，等漁父之乘流鼓枻。高平奕葉，盛德遺能。方回重熙，接翼嗣興。回

則章健草逸，發體廉棱。若冰釋泉湧，雲奔龍騰。密壯奇姿，撫迹重熙。若投石拔

距，怒目揚眉。景興當年，曷云世乏。正草輕利，脫略古法。迹因心而謂何，爲吏士

之所多。惜森然之俊爽，嗟葳蕤于中和。處約、道胤，家之後俊。狂草勢而兄優，謹

正書而弟潤。俱始登于學次，慚一虧于九仞。郗鑒，字道徽，高平人也，晉太宰。今見草書

三紙，共十七行。曇，字重熙。并鑒子。憕，晉司空，見章草書寫父雜表一首，四十三

行;，草書八紙。曇，晉中郎將，今見具姓名草書一紙，四行。郗超，字景興，憕子，晉臨海太守。今見

具姓名行草書共四紙。郗儉之，字處約，晉太子率更令。今見具姓名草書兩紙。郗恢，字道胤，晉鎮

軍將軍。今見具姓名草書及行書共兩紙。處約、道胤，并是曇子。謝氏三昆，尚草特峻。猶注

飛澗之瀑溜，投全牛之虛刃。達士逸迹，乃推無奕。毫翰云爲，任興所適。能事雅

量，末歸安石。至夫蘊虛靜，善草正。方圓自窮，禮法拘性。猶恒德之仁智，應物之

軀鏡。恨其心懼景興，書輕子敬。塞盟津而捧土，損智力有餘病。謝尚，字仁祖，陳郡

人，晋散騎常侍。今見具姓名草書一紙，六行。謝奕，字無奕，晋鎮西將軍。今見帶名行書一紙，六

行。謝安，字安石，尚弟，晋侍中太傅。今見具姓名正書二紙，三十行。安得獻之書，時斷作紙夾焉。

業盛琅邪，茂弘厥初。眾能之一，乃草其書。將以潤色前範，遺芳後車。風棱載蓄，

高利有餘。類賈勇之武士，等相驚之戲魚。有子敬倫，迹存目驗。以古窺今，調涉浮

艷。尚期羽翼鴻漸，芝蘭香染。與兄拓而弟真，將奢也而寧儉。繩繩宜爾，傑出季

琰。露鋒芒而豁懷，傍禮樂而無檢。猶搏扶搖而坐致，超峻極而非險。王導，字茂弘，

琅邪人，晋丞相，謚曰文獻公。今見具姓名草書兩紙，共六行。王劭，子敬倫，即導子，晋車騎將軍。

今見具姓名草書一紙，六行。兄即恬、洽，不見真迹。洽子珉，字季琰，晋中書令。今見具姓名草書一

紙，凡八行。然則窮極奧旨，逸少之始。虎變而百獸跧，風加而眾草靡。肯綮游刃，神

明合理。雖興酣蘭亭，墨仰池水。《武》未盡善，《韶》乃盡美。猶以爲登泰山之崇高，知群阜之迤邐。逮乎作程昭彰，褒貶無方。穠不短，纖不長。信古今之獨立，豈末學而能揚。幼子子敬，創草破正。雍容文經，踴躍武定。態遺妍而多狀，勢縣己而靡罄。天假神憑，造化莫竟。象賢雖乏乎百中，偏悟何慚乎一聖。斯二公者，能知方祁氏之奚午，天性近周家之文武。誠一字而萬殊，且含規而孕矩。然而真迹之稱，獨標俣俣。

忘本世心，余所不取。何哉？且得于書法，失于背古。是知難與之渾樸言，可以爲礱斫主矣。王羲之，字逸少，晉右軍將軍。前後多見行草書，唯正書世上稀絶。幼子獻之，字子敬，晉中書令。今世上多見行書獨步，不可具舉迹書之。書稱二王，輒加真字之。餘雖超越者，并通謂之絶迹，蓋俗學之意也。溫溫伯輿，亦扇其風。風流之表，軒冕之中。骨體慢正，精彩沖融。已高天然，恨乏其功。如承奕葉之貴胄，備夙訓之神童。王廞，字伯輿，粵若太原之英，二子間生。仲祖慕元常之則，懷祖通文獻之情。方言慕而我愧，即導孫、薈子，晉司徒左長史。今見帶名草書一紙，七行。

言慕鍾繇。比叔文而彼榮。比叔文，即謝藻。習所通而不及，言通王導。參放之而先鳴。

參溫放之。結束體正，肆力專成。猶棟梁富于合抱，巧匠斫而未精。即王濛也。高利迅

薄，連屬欹傾。猶鳥避羅而勢側，泉激石而分橫。即王述也。王濛，字仲祖，太原人，晉金紫

光祿大夫。今見具姓名正書一紙，二行。王述，字懷祖，太原人，晉尚書令、藍田侯。今見具姓名草書

一紙，三行。若夫反古不忘，吾推世康。似無逸少，如稟元常。猶落太階之薨莢，掇秘

府之芸芳。丁潭，字世康，會稽人，固孫，彌子，晉散騎常侍。今見正、草書各一紙，共十行。次道

淳實，寡于風彩。自是雄姿，翰墨具在。如士大夫之京華游處，參貴冑而膚質未改。

何克，字次道，廬江人，庾亮舅，晉侍中司空。今見帶名行書，三行。行仁靡雜，唯鍾是師。悅端

閑于高軌，能終始于清規。雖帶偏薄，亦能鄰幾。若鳳雛始備于五彩，長松僅攀乎一

枝。劉訥，字行仁，琅邪人，晉散騎常侍。今見康帝啓四紙，共有三十五行也。真長則草含稚恭

之厚爽，正邁越石之羈束。輕浮森峭，穠媚藻縟。落衆木于秋杪，狎群鷗于水曲。劉

琰，字真長，沛郡人，晉丹陽尹。今見具姓名行書及草各一帖，共六行。國明勵躬，鍾氏餘風。

壯利纖薄，守雌知雄。如道門之子，仙路時通。張澄，字國明，吳郡人，嘉之子，晉光祿大夫。

今見咸康八年帶名正書上成帝啓一紙，七行。狗歔子成，徇迹過名。正隸敦實，稾草沈輕。

元常高風，雖疏復呈。猶不考擊之鐘鼓，含律呂之音聲。劉璞，字子成，南陽人，晉光禄勛，即得道南嶽魏夫人之子。夫人魏舒女，父義，晉河内修武令。今見具姓名行書及草兩紙，共二十行。君祖馳驟，藝忝令譽。窮正驗草，而罕逮其能。作僞亂真，而未可爲據。正企鍾而悠邈，草師王而莫著。與夫敬仁道群，王脩、江灌。時穆帝令翼寫王右軍手表，帝自批後，右軍殆不能別，久乃悟。張翼，字君祖，下邳人，晉東海太守。或拔茅以連茹。猶鋭意鵬舉，致身鷹鸇。

悟云：「小人幾欲亂真。」今見具姓名正草書總三帖，共十六行。元子正草，厚而不倫。若遺翰墨，猶帶真淳。似山林之樂道，非玉帛之能親。敬道耽玩，鋭思毫翰。依憑右軍，志在凌南郡宣武公。今見具行草書帶名四紙，共三十行。桓溫，字元子，譙國人，尋子，晉丞相大司馬亂。草狂逸而有度，正疏澀而猶懍。如浴鳥之畏人，等驚波之泛岸。桓玄，字敬道，溫子，歷晉義興太守，自署丞相，僭號曰楚。今見帶名正行草書總十紙，共六十行。道群閑慢，氣格自充。始習新制，全移古風。與伯興之合極，王廞。若子敬之童蒙。猶富禮樂之世冑，備神彩于厥躬。江灌，字道群，陳留人，晉侍中中護軍。今見帶名行書一紙，七行。長茂草勢，既捷而疏。慕王不及，獨斷所如。猶鷙鳥擊搏而失中，因蹭蹬于古墟。沈嘉，字長

法書要録卷五

一五五

茂，吳郡人，晉吳興太守。今見具姓名草書，共三行。元寶剛直，兩王之次。骨正力全，軌範

宏麗。凌突子敬，病于輕肆。同變武而習文，若訪龍而獲驥。劉瓌之，字元寶，沛國人，晉

御史中丞、義城伯。今見帶名行書，九行。季舒纖勁，循古有禮。遇稀難評，唯署一啓。孔

廠，〔七〕字季舒，會稽人，晉光祿大夫。今見書名啓一紙也。順陽筆精，吾見玄平。近瞻元常，

俯視國明。張澄。利且掩薄，能多似生。如班輸之運斧，乏棟梁以經營。范汪，字玄平，

順陽人，晉安北將軍。今見具姓名正書謝賜瓜啓四行矣。武子正筆，頗全古質。去凡忘情，任

樸不失。猶高人之與釋子，志諼道而秉律。范甯，字武子，汪子，晉中書侍郎。今見帶名正書

啓三紙，共二十一行。長民則全效子敬，便于性分。宏逸生于天機，眾妙總而獨運。凌

所師而小薄，壯若已而不紊。猶豁其流而冰開，殷其響而雷奮。諸葛長民，琅邪人，晉輔

國將軍，宣城內史。今見具姓名行書一紙，六行。慢正諼德，高踪絕

塵。若昂藏博達之士，賽謂朝廷之臣。劉穆之，字道和，東莞人，晉侍中司徒，今見具姓名行

書一紙，六行。放之率爾，草健筆力。豈忘保持，足見準則。猶片錦呈巧，細流不極。

温放之，太原人，嶠子，晉黃門侍郎。今見草書具姓名二行。楊真人之正行，兼淳熟而相成。

方圓自我，結構遺名。如舟楫之不繫，混寵辱以若驚。真人諱義，弘農人，今見行書帶名六行。宋斑詭緊，足光利用。習古者或以爲輕，日新者必因而重。猶樸散而分形器，務成而立賦頌。宋斑，廣平人，晉相府參軍。今見行書具姓名凡四行。

宋武德興，法含古初。見答道和之啓，未披有位之書。觀其逸毫巨麗，載兆虎變。高蹈莫究其涯，雄風于焉已扇。猶金玉鑛璞，包露貴賤。劉裕，字德興，彭城人，翹子，晉太尉中書監，封宋公，後受禪稱宋武帝。今見帶名批劉穆之啓兩紙，共六行矣。皇矣文帝，天知正隷。舉已達于縱橫，攀王媚于緊細。獻之。向精專而習熟，幾可與之興替。尚瞻擊水之鵬摶，且并聞天之鶴唳。文帝，諱義隆，武帝第三子。今見帶名正行書兩帖，共七行，雜批五處，共有二十行也。孝武則武威戢難，翰墨馳聲。雖稟訓而已高，恨一簣而未成。徒忌人之賢己，異及父之令名。王僧虔書，用拙筆以自容。與思話而雄強，追彥琳而愧恥。蕭思話、孔琳之。若夷狄之佳麗，慕顏容于桃李。孝武帝，諱駿，字休龍，文帝第三子。今見帶名正書啓十行，又行書都四紙，共十三行。太宗徽音，用壯之心。遺棄鄙野，不無高深。明帝，諱彧，字休炳，孝武帝弟。今快突俗工，匠古鄰今。冠祖梨之下果，怯鸞鳳之珍禽。

見帶名行書四紙，并批雜啓等，共八行也。南平休玄，筆力自全。幼齒結構，老成天然。比

夫鳥在鷇，龍潛泉。符彩卓爾，文詞粲然。南平王鑠，字休玄，文帝第四子。今見帶名啓正書

兩行。休茂尚沖，已工法則。長于用筆結字，短于精神骨力。性靈可觀，運用未極。

猶鳧雛鵠子，初備羽翼。海陵王休茂，文帝第十四子。今見正書帶名啓四行，姚懷珍押尾。後

見三謝兩張，連輝并俊。若夫小王風範，骨秀靈運。快利不拘，威儀或擴。猶飛湍激

矢，電注雷震。謝靈運，陳郡人，宋侍中秘書監。今見帶名行書七行。方明寬和，隱媚且潤。

如幽閑女德，禮教士胤。謝方明，陳郡人，惠連父，宋會稽太守。今見帶名正書籤三行也。茂度

逸翰，景初清規。或大言而峻薄，景初對文帝云：「臣恨二王不得臣之體。」或寡譽而崎奇

王僧虔書，用拙筆以自容。并心輕兩王，迹及宗師。擬鶴鳴而子和，殊鯉退而學詩。張茂

度，吳郡人，敞子，宋會稽太守。今見具姓名行草書兩紙，共十行。張永，字景初，茂度子，宋征西將

軍。今見正行草書五紙，共三十行矣。敬元則親得法于子敬，雖時移而間出。手稽無方，

心敏奧術。虛礴而不忘本分，縱橫而粗得師骨。遇其合時，仿佛唐突。猶圖騏驥而

莫展，塑真仙而非實。爾後王、羊謬同，衆靡餘風。彥琳、敬叔，允執厥中。孔則愈于

緊速，病于乾偏。超舉之餘，窺羊及肩。猶蓬瀛心想，濩武風傳。競其豐利，又睹薄

氏。纖圓克成，骨力猶稚。精彩潤密，乃誠莫貳。掩友凌師，抑亦其次。雖鎗無金

價，而珉實玉類。羊欣，字敬元，泰山人，不疑子，宋中散大夫，與丘道護同授獻之筆法。今見正行

草具姓名書二十餘紙，凡六七卷。所言「王、羊謬同」，諺云：「買王得羊，不失所望。」言虛也。孔琳

之，字彥琳，會稽人，宋太常卿。今見具姓名行書四紙，共二十八行。薄紹之，字敬叔，丹陽人，宋給

事中，與楊、孔并師小王。今見具姓名正、行書三紙，共二十行。淮水茂族，敬弘不墜。故朝餘

風，翰墨兼至。既約古而任逸，亦遺能而獨駛。猶創埏植于昔人，全樸略而成器。王

敬弘，琅邪人，導孫，桓玄姊夫，宋侍中左光禄大夫。今見具姓名草書一紙，四行也。蔓衍枝派，思

玄不忘。穩厚而無法度，淳和而蓄鋒芒。猶君子自適，順時行藏。王思玄，琅邪人，宋南

康太守。今見具姓名行書，三行。顏氏儒門，士遜墨妙。大令典則，中散氣調。薄首孔

肩，體格惟肖。如驚弦履險，避地膺峭。顏竣，字士遜，琅邪人，延之子，宋右將軍、東揚州刺

史。今見具姓名行書一紙，五行。言「薄首孔肩」，則獻之、羊欣、紹之、琳之。桓公護之，神凝筆

遲。富雅景，乏士規。猶門寒道高，衣薜言時。桓護之，字彥宗，洛陽人，宋寧朔將軍。今見

具姓名行書一紙，四行。翩翩正祖，恭己法則。師資小王，深入閫域。安知逸氣，未詳筆

力。猶驥異真龍，紫非正色。駱簡，字正祖，丹陽人，宋鉅野令。今見行書一紙，五行。有姚懷

珍、徐僧權等押尾。思話綿密，緩步娉婷。任性工隸，師羊過青。似鳧鷗雁鶩，游戲沙

汀。蕭思話，蘭陵人，宋征西將軍、丹陽尹，今見帶名正書啓兩紙，共十三行；具姓名行書三行。二

王變古，法有所屬。兢兢秀之，斂翰謹束。如仙童樂静，不見可欲。龐秀之，宋江州刺

史。今見正書具姓名啓一紙，十行。仲遠循常，鬻衰邁俗。企彦琳之牆仞，遵茂度之軌躅。

張茂度。今見正書具姓名啓一紙，十行。仲遠循常，鬻衰邁俗。巢尚之，字仲遠，魯國人，宋寧朔將軍。今見帶名行

書七行。世期旁通，崛強斷利。參方回之章法，郗愔。得敬元之草意。羊欣。匪庖丁之

解牛，同君子之不器。裴松之，字世期，河東人，宋散騎常侍、太中大夫。今見具姓名章草書慰勞

文一卷，二十四行。長玉靡慢，神閑態穠。荷小王之偉質，錯明帝之高踪。執德而風塵

不雜，發言而禮儀攸從。徐爰，字長玉，琅邪人，本名瑗，避傅亮諱除「玉」。宋太中大夫。今見

正書具姓名上明帝啓一紙，五行。江侯僧安，捷利而乾。貌兼輕媚，體出多端。猶廣庭之

卉木，小苑之峰巒。江僧安，陳留人，宋太子中庶子。今見具姓名行書一紙，八行。道力草雄，

圓轉不窮。壯自躬之體格，疲逸少之遺風。猶立言而逍遙出世，驗迹乃夙夜在公。

賀道力，會稽人，宋吳興令。今見具姓名章書二紙，共二十行。齊高則文武英威，時來運歸。

挺生紹伯，墨妙翰飛。觀乎吐納僧虔，擠排子敬。昂藏鬱拔，勝草負正。猶力稽牛

刀，水展龍性。蕭道成，字紹伯，蘭陵人，永之子，宋右僕射太尉，封十郡爲王，及受禪即位，稱齊高

帝。今見具姓名行草書及雜批三十餘紙。

膽。莫顧程式，率繇胸襟。能騁逸氣，未忘童心。若橫波束薪，泛濫淺深。武帝，諱賾，

字宣遠，高帝長子。今見帶名行草書及雜批等十餘紙。子良則能知未善，心遠迹邈。家風若

遺，古則翻鄙。雖有力而無體，將從真而自美。猶土階茅茨，儉德之始。竟陵王子良，

武帝子，今見帶名行書，四行。彥回無節，筆翰亦爾。決利不拘，足用而已。如拔楓柳，抑

亦杞梓。褚淵，字彥回，河南人，宋末與高帝同掌樞密，後齊臺建，以佐命功，受司徒中書監。今見

具姓名草書二紙，共一十三行。蔚先忠良，自我名揚。老成不虧，和雅允臧。若窮隱肥

遁，志傲侯王。褚賁，字蔚先，淵之子，齊秘書監。因父憂免職，便不仕，時人以爲恥父失節于宋

室，遂爾屏居。今見正書啓具姓名一紙，凡八行。非禮不言，從容始昌。如碩德君子，道義

難量。而盛德有素，筆精源長。徐孝嗣，字始昌，東海人，齊太尉，尚書令。今見正書啓共二紙。

簡穆父子，載茂餘芳。僧虔則密緻豐富，得能失剛。鼓怒駿爽，阻圓任強。然而神高

氣全，耿介鋒芒。發卷伸紙，滿目輝光。才行兼而雙絶，名實副而特彰。如運籌決

勝，威震殊方。伯寶、次道，并資義訓。兄則雜太祖、高帝。而外兼，稟家君于已分；弟

則纖薄無滯，過庭益俊。并能寬閑墨妙，逸速毫奮。比達士與君子，人不知而不愠。弟

仲寶同夫季舒，署名莫窺牆仞。王僧虔，琅邪人，曇首子，齊尚書令、簡穆公。今見正書具姓名

啓二，并行書共十五紙。王慈，字伯寶；王志，字次道；并僧虔子。慈，齊侍中冠軍，今見具姓名行書

兩紙，共二十五行。弟志，齊侍中、吏部尚書，今見具姓名行書三帖，共七行。王儉，字仲寶，僧綽子，

齊尚書令。今見署名啓，行字而已，與孔琰同。琰字季舒。茂謙則壯而不密，騁志恒俗。輕師

模、任縱欲。如勇夫格獸，徑越林麓。劉攄，字茂謙，彭城人，齊太子洗馬、御史中丞。今見行

書兩紙，共二十行。寶光楷之，同調合韻。差池去就，羽翮齊振。依蕭附王，道成、僧虔。

俱曰慕藺。論骨氣而胡壯，驗精神而顧峻。猶柳岸之先春，得地連于河潤。顧寶光，

吳郡人，齊司徒左西掾。今見具姓名行書兩紙，共二十行。胡楷之，南昌人，齊度支尚書。今見帶名

行書一紙，八行。希秀之迹，敬叔之倫。薄紹之。正則謹促有度，草則拘檢靡伸。如儉德君子，清朝士人。徐希秀，琅邪人，齊驍騎將軍。今見具姓名行書、草書兩紙，共十二行。思光逸才，揮翰無滯。超寶光之力，從僧虔之制。越恒規而涉往，出衆格而靡繼。如塞路蓬轉，摩霄鳶唳。張融，字思光，吳郡人，齊司徒左長史。今見具姓名草書一紙，九行。

梁則高祖叔達，恢弘厥躬。泯規矩，合童蒙。文勝質而辭寡，明察衆而理窮。猶巧匠琢玉，心愜雕蟲。蕭衍，字叔達，蘭陵人，順之子，齊左僕射、征東將軍，封梁王，及受禪即位，稱梁武帝。今見帶名行書及制草雜批等四十餘紙。簡文慕鍾，不瑕有害。傲景喬而含古，蕭子雲。肩邵陵而去泰。簡文帝，諱綱，字世纘，武帝第三子。今見帶名正書啓四紙，并寫禪師碑文六紙，及行書四行。世調則氣吞元常，若置度內。方之惠達，蕭特。旨趣猶昧。擅時譽而徒高，考遺踪而罕逮。邵陵王綸，字世調，武帝第六子。今見帶名行書三紙。孝元不拘，快利睢盱。習寬疏于一體，加緊薄而小殊。惟數君之翰墨，稱去聲。天倫之友于。皆可比蘭菊殊芳，鴻雁異軀。孝元帝，諱繹，字世誠，武帝第七子。今見具姓名行書一十五行。仲正則寬而壯，鴻密。婆娑蹣跚，綽約文質。稟庭訓而微過，任天然而自逸。若衆山之連峰，探仙洞而不

一。蕭確，字仲正，綸子，梁廣州刺史、永安侯。今見具姓名行草書兩紙，一十五行。景喬則潤色鍾門，性情勵己。豐媚輕巧，纖慢旖旎。《詩》雖易其《國風》，賜豈賢于夫子？猶鸞窺鏡而鼓翼，虎不咥而履尾。蕭子雲，字景喬，蘭陵人，梁侍中、國子祭酒。今見正書具姓名啓及臨右軍書共三十行，又見草書六十餘紙。名劣筆健，乃逢王克。通流未精，疏快不冘。猶腐儒宿士，運用自得。〔八〕王克，琅邪人，梁尚書僕射。今見具姓名草書四行，有胡昂印尾。陸杲迅熟，騁捷遺能。任縱便，無風棱。如郊坰羽獵，翻掀奔騰。陸杲，吳郡人，梁光祿大夫、揚州大中正。今見具姓名草書，九行。體雜閑利，睹夫彥昇。構牽掣而無法，任胸懷而足憑。猶注懸泉。咽凝冰。任昉，字彥昇，樂安人，梁吏部侍郎，掌著作。今見具姓名草書五行。茂遠捷銳，足以自給。彥和連環，迅不可及。如過雨之奔簹雷，飛燎之赫原隰。傅昭，字茂遠，北地人，梁秘書監、金紫光祿大夫，貞子。今見具姓名草書一紙，二十一行。朱异，字彥和，吳郡人，中領軍右僕射。今見具姓名草書一紙，十三行。文海緊快，勢逸氣高。未忘俗格，銳意操刀。猶樂成名于朝野，嗤遁迹于蓬蒿。王籍，字文海，琅邪人，僧虔子，梁左塘令。今見具姓名草書，凡八行。季和慢速，風規所屬。圓轉頗通，骨氣未足。殷鈞，字季和，陳郡人，梁國子祭酒。今見行草書兩帖，共

有一紙三行。文機纖潤，穩正利草。輙媚橫流，姿容美好。若其抑阮褒殷，庶幾同塵。似

泉激溜于懸磴，木垂條于晚春。阮研，字文機，陳留人，梁交州刺史。今見具姓名正行草書五十餘

紙。惟子深與惠達，總景喬之幼志。俱親拂毫，同陪結字。深正穩而寡力，達草寬而豐

意。或比父而疏省，或過師而巧媚。誰與別其羅紈，且欲同乎篋笥。王褒，字子深，琅邪

人，規子，梁尚書僕射。蕭特，字惠達，子雲子，梁海鹽令。今見正行草書具姓名共有二十六紙。肩吾

通塞，并乏天性。工歸文華，拙見草正。徒聞師阮，阮研。何至遼復。使鉛刀之均鋒，稱

并利而則佞。庾肩吾，字子慎，新野人，梁度支尚書。今見具姓名行書三紙。通明高爽，緊密自

然。擺闔宋文，峻削阮研。載窺逸軌，不讓真仙。猶龍髯鶴頸，奮舉雲天。陶弘景，字通

明，丹陽人。隱居山林，武帝追諡貞白先生。[九] 今見具姓名正行書一十二行。彦淵氣懦，任力或

滯。猶翩短風高，升沉靡制。江蒨，字彦淵，濟陽人，梁吏部侍郎。今見具姓名行書一紙三行。弘

讓迅快，放誕可觀。利疾速，著輕乾。若星居僻陋，木蔓樛盤。周弘讓，汝南人，弘正弟。今

見草書七行，有胡昂押尾。蠢蠢懷約，任己作制。若孤陋儒生，辛勤一藝。范懷約，吳郡人，梁

東宮侍書。今見正書寫《正覽》一卷，并具姓名行書一紙。[一〇]

爰及陳氏，霸先創業。盤桓有威，牢落無則。等王師憑怒，挫衄攻劫。嗟文、煬

而不知，徒染毫而敗法。陳霸先，潁川人，文讚子，歷梁司空丞相，封爲陳公，後受禪即位，稱陳武

帝。今見批沈格啓行書四行。文帝，諱蒨，字子華，武帝子。見批陸瓊行書三行。煬帝，諱叔寶，字元

秀，宣帝子。今見帶名行書一紙。沈氏后德，名標婺華。允光親署，獨美可嘉。如晚晴陣

雲，傍日殘霞。煬帝后，沈氏，吳興人，君理之女。今見署啓一紙。婺華，后字。叔齊鬱然，署押

而已。伯仁軟慢，尺牘近鄙。欽榮之之勁舉，雖師心而入流。高疏壯浪，復睹伯謀

并如策馬馳逐，葦航泛浮。新蔡王叔齊，字子蕭，煬帝弟，官至侍中國子祭酒。見署名書一紙。

盧陵王伯仁，字壽之，煬帝子，官至光祿大夫、中武將軍。今見帶名行書四行。永陽王伯智，字榮

之，盧陵王弟，官至左翊將軍。今見帶名行書七行。桂陽王伯謀，字深之，永陽王弟，官至丹陽尹。今

見帶名行書五行。智永、智果、禪林筆精。天機淺而恐泥，志業高而克成。或拘凝重，

蕭索家聲。或利凡通，周章擅名。猶能作緬門之領袖，爲當代之準繩。并如君子勵

躬于有道，高人保志而居貞。會稽永欣寺僧智永，俗姓王氏，右軍孫。今見具真草《千文》數本，

并帶名草書二紙。僧智果，會稽人，帶名草書一紙。坡陁總持，獨步方外。甘率性而衆異，非

接武于興會。若時違隱淪，卒不冠帶。江總持，濟陽人，陳尚書令。今見具姓名草書一紙三行。

孝穆鄙重，剛毅任拙。徐陵，字孝穆，東海人，陳左僕射。今見正書帶名啓一紙。仲倫則快速無度，馳突不疏。尺題已終，筆勢仍餘。似逸籠檻之眾鳥，恣飛鳴之所如。沈君理，字仲倫，吳興人，陳尚書、吏部郎中、駙馬都尉。今見具姓名草書一紙。德章率爾，流浪急速。骨氣乍高，風神入俗。符縱志而失道，等潰河與顛木。袁憲，字德章，陳郡人，陳右僕射。今見具姓名草書兩行，有胡昂印尾。快哉伯武，心空手敏。古風若遺，令範惟允。如平郊逸驥，晚景飛隼。毛喜，字伯武，滎陽人，陳吏部尚書。今見具姓名行草書三紙。

翩翩濟陽，茂世希祥。任樸無聞，適俗不忘。父輕而迅，子凜而剛。蔡景歷，字茂世，濟陽人，陳度支尚書。今見具姓名行草書三紙。子徵，字希祥，陳中書令。今見具姓名草書二紙。接武隨波，雷同野王。如異礧肥之挺質，俱竹柏之凌霜。顧野王，字希馮，陳黃門侍郎領大著作。今見具姓名草書二紙。知道則寬疏弛慢，無可取則。削凡常，病窒塞。猶岸陸縱獺，艱辛騁力。伏知道，昌平人，陳鎮北長史。今見具姓名草書三紙。含茂悠悠，荐臻同德。迫時季而陵替，俱道喪于翰墨。徒麋鹿爲後先，非勝負可差忒。

謝嘏，字含茂，陳郡人，陳中書令。今見具姓名草書三紙。賀氏曰朗，雖非動人。不事筆力，猶

阻學貧。 三者若官游旅泊，衣化風塵。賀朗，會稽人，陳秘書監，今見具姓名行書三紙。

文深、孝逸，獨慕前踪。至師子敬，如欲登龍。有宋、齊之面貌，無孔、薄之心胸。

趙文深，天水人，後周爲書學博士，書迹爲時所重。孝逸，湯陰人，隋四門助教，深師右軍，逸效大令，

甚有功業。當平梁之後，王褒入國，舉朝貴胄皆師于褒，唯此二人獨負二王之法。俱入隋，臨二王之

迹，人間往往爲貨耳。

今見具姓名草書十二紙。

蕭條北齊，浩汗仲寶。劣克凡正，備法緊草。退師右軍，歘爾谿道。究千變而得

一，乘薄俗而居老。如海岳高深，青分孤島。劉珉，字仲寶，彭城人，彥英子，北齊三公郎中。

隋則玄平嗣芳，訛熟名揚。彥謙草力，浮緊循常。糟粕右軍之化，依稀夫子之

牆。皆如益星榆之眾象，無月桂之孤光。劉玄平，珉之子，高道，隋贈貞範先生。今見具姓名

行書二紙。 房彥謙，清河人，司隸刺史，今見具姓名草書十紙。昌衡跌宕，率爾而作。雖蔑法

而或乖，乃謿衷而不怍。 似野笋成竹，長風隕籜。 盧昌衡，字子均，范陽人，隋侍中，贈司空。

父道虔，子均，隋禮部侍郎、太子左庶子。今見具姓名行書二紙。

〔一〕「丁潭」，原本作「卞潭」，從《墨池》、《書苑》改。

〔二〕「碬」，「謝碬」原作「瑕」，從下文及《陳書》改。

〔三〕「姝」，「馬氏妻劉秦姝等」，「姝」原作「殊」，從宋本《書苑》改。

〔四〕「綠」，「今見綠紙草書具姓名一紙」，「綠」原作「隸」，從宋本《書苑》改。

〔五〕「陸」，「陸元凱押尾云」，「陸」原作「六」，從《墨池》改。

〔六〕「淵」，「今見潛淵正書具姓名一紙」，「淵」原作「潤」，從《墨池》改。

〔七〕「劉」，「孔廞」原作「劉」，從下文及《書斷》改。

〔八〕「捷」，「孔」「捷」原作「捷」，從《墨池》、《書苑》改。

〔九〕「貞」，「武帝追謚貞白先生」，「貞」原作「真」，從《墨池》、《書苑》改。

〔一〇〕「并具姓名行書一紙」，原本下有「一宋本上卷從此止」八字，不見于《王氏》本，當係毛氏案語。案宋本《書苑》即於此分卷。

法書要録卷六

述書賦下

我巨唐之膺休，一六合而闢幽。武功定，文德修。高祖運龍爪，陳睿謀。自我雄其神貌，冠梁代之徽猷。神堯皇帝，隴西李氏，諱淵，仕隋，官至殿內少監、右驍衛將軍、大丞相，封唐王。及受禪即位，革隋爲唐。又王右軍書柱作爪形，時觀者號爲龍爪書。高祖師王褒得妙，故有梁朝風格焉。太宗則備集王書，聖鑒旁啓。雖躋間井，未登階陛。質詎勝文，貌能全體。兼風骨，總法禮。文武皇帝，諱世民，神堯子，當貞觀年中，鳩集二王真迹，徵求天下，并充御府。武后君臨，藻翰時欽。順天經而永保先業，從人欲而不顧兼金。則天皇后，沛國武氏土蒦女，臨朝稱尊號曰「大周金輪皇帝」。時鳳閣侍郎石泉王公方慶，即晉朝丞相導十世孫，有累代祖父書迹，保傳于家，凡二十八人，緝成十一卷。后墨制問方慶，方慶因而獻焉。后不欲奪志，遂盡模寫留內，其本加寶飾錦續，歸還王氏。人到于今稱之。右史崔融撰《王氏寶章集序》，具紀其事。

睿宗垂文，規模尚古。飛五雲而在天，運三光以窺戶。睿宗皇帝，天皇第四子，性淳和，好

書史，尚古質，書法正體，不樂浮華。開元應乾，神武聰明。風骨巨麗，碑版崢嶸。思如泉開元

而吐鳳，筆爲海而吞鯨。諸子多藝，天寶之際。迹且師于翰林，嗟源淺而波細。自諸王殿下已下，多效吳嗣、

天寶皇帝，仁孝慈和，兼負英斷，好圖畫，少工八分書及章草，殊異英特。開元中，八分書北京義堂、西岳華山、東岳封禪碑，雖有當時院中學士共

李涂，雖有工夫，不能高遠。

相摹勒，然其風格大體，皆出自聖心。漢王童年，自得書意。夙承羲、獻，守法不二。漢王元

昌，文皇帝弟。惠文靡倦，博好敦勸。恨夫有始無終，灰燼成空。苟懼存而投閣，徒榮

沒而升宮。尚可謂梁園筆壯，樂府文雄。累聖重光之盛業，六書一藝之精工。非所

以抑至人之徇己，服勇士以雕蟲。責繁聲于《韶》、《濩》，徵艷色于蒼穹者也。岐王元

範，追册惠文太子，開元皇帝弟，時天府圖書爲張昌宗竊換，張氏誅後，歸薛稷，稷歿，爲王所得，初不

聞奏，後慮焉，乃盡焚之。言樂府文雄者，王多能好事，有文詞，特爲歌者所唱。爰有懷琳，厥迹疏

壯。假他人之姓字，作自己之形狀。高風甚少，俗態尤多。吠聲之輩，或浸餘波。李

懷琳，洛陽人，國初時好爲僞迹。其《大急就》稱王書，及七賢書假云薛道衡作敘，及竹林叙事，并衛

夫人「咄咄逼人」，嵇康《絕交書》，并懷琳之僞迹也。有姓謝名道士者，能爲繭紙，嘗書《大急就》兩本，各十紙，言詞鄙下，跋尾分明，徐、唐、沈、范、踪迹烜赫，勞茹裝背，持以質錢。貞觀中，敕頻搜尋，彼之錢主封以詣闕，太宗殊喜，賜縑二百匹。懷琳乃上別本，因得待詔文林館。故在內之本，有「貞觀」印焉。頃年在右相林甫家，後本在張懷瓘處，尋轉易與李起居。若乃出自三公，一家面首，

歐陽在焉，不顧偏醜。頤翹縮爽，了梟黔紇。如地隔華戎，屋殊戶牖。學有大小夏侯，書有大小歐陽。父掌邦禮，子居廟堂。隨運變化，爲龍爲光。歐陽詢，長沙人，紇之子，幼孤。陳中書令江總收養。書出于北齊三公郎中劉珉，官至率更令，太常少卿。子通，亦能繼美。

與貞白而德鄰。如層台緩步，高謝風塵。篆、煥嗣聖，體多拘檢。如彼琲珫，亂其琬琰。煥授武官，在仗宿衛。初，隋有猛將來護兒，子恒、濟，皆負才學，入唐，繼登三仕。故陸元方所云：「來護兒兒把筆，虞世南兒帶刀。」言物極則反，一至于此也。河南專精，克儉克勤。伏膺

拜納言，封渤海公。永興超出，下筆如神。不落疏慢，無慚世珍。然則壯文幾而老成，

琰。虞世南，會稽人，荔之子，迹居四公之上，官至秘書監，贈禮部尚書，封永興公。子篆、孫煥，皆能繼世。

《告誓》，銳思猗文。恐無成于畫虎，將有類于效顰。雖價重衣冠，名高內外。澆漓

後學，而得無罪乎！少保師褚，菁華却倍。超石鼠之效能，愧隋珠之掩額。陸柬之，吳郡人，仁公子，虞氏之出，官爲著作郎。薛稷，河東人，太子少保。房喬，字玄齡，清河人，彥謙子，官至司空，贈太尉、文昭公。

諸遂良，河南人，兼愛子，尚書左僕射、河南公。兼愛，名亮，東都人。柬之效虞，疏薄不逮。

訛。[一]精神乏氣，胸臆餘波。若蘋萍異品，共泛中河。房文昭則雅而能和，穩而不殷公、王公，兼正兼署。大乃有則，小非無據。騏驎將騰，鸞鳳欲翥。題二榜而迹在，嘆百川而身去。殷仲容，陳郡人，不害之孫，令名之子，奕世工書，尤善書額，官至禮部郎中。

書汴州安業寺額，京師褒義、開業、資聖寺、東京太僕寺、靈州神馬觀額皆精妙古。王知敬，[二]太原人，門傳孝義，工正行，善署書，與殷同工而異曲，兼草書。弟知慎，工圖畫。兄官至秘書少監，當時雙絕，與仲容齊肩。天后詔一人署一寺額，仲容題資聖，知敬題清禪，俱爲獨絕。洛川長史德政二貢碑在脩行寺東南角，即知敬之迹，極峻利豐秀。清禪、資聖寺，至今路人識者，駐馬往觀。普濟度寺，即父令名手踪，皆爲後代程式。王秘監則首未全貞，尊道重德。或終紙而結字，或重模而足遵句反。[三]墨瀋落風規，雄壯氣力。播清譽而祖述，屢見賞于有識。如曲圃鴻飛，芳園桂植。王紹宗，琅邪人，脩禮子，官至秘書少監。虔禮凡草，閭閻之

風。千紙一類，一字萬同。如見疑于冰冷，甘没齒于夏蟲。

孫過庭，字虔禮，富陽人，右衛
胄曹參軍。張長史則酒酣不羈，逸軌神澄。回眸而壁無全粉，揮筆而氣有餘興。若遺
能于學知，遂獨荷其顛稱。張旭，吳郡人，左率府長史，俗號張顛。雖宜官售酒，子敬運帚。
遐想邇觀，莫能假手。拘素屏及黃卷，則多勝而寡負。猶莊周之寓言，于從政乎何
有。後漢師宜官工書，嗜酒，每遇酒肆，輒書于壁。顧觀，酒因大售，計價償足而滅之。王子敬以帚
泥書壁，觀者如市。已上皆言旭之可比。湖山降禮，狂客風流。落筆精絶，芳詞寡儔。如
春林之絢彩，實一望而寫憂。邕容省闥，高逸豁達。解朝服而歸鄉，斂霓裳而辭闕。
賀知章，字維摩，會稽永興人，太子洗馬，德仁之孫，少以文詞知名，工草隸書，進士及第，歷官太常少
卿、禮部侍郎、集賢學士、太子右庶子、兼皇太子侍讀、檢較工部侍郎，遷秘書監、太子賓客、慶王侍讀。
知章性放善謔，晚年尤縱，無復規檢。年八十六，自號四明狂客。每興酣命筆，好書大字，或三百言，
或五百言，詩筆唯命，問有幾紙，報十紙，紙盡，語亦盡；二十紙、三十紙，紙盡，語亦盡。忽有好處，與
造化相爭，非人工所到也。天寶二年，以老年上表，請入道，歸鄉里，特詔許之。重令入閤，諸皇以下
拜辭，上親製詩序，令所司供帳、百寮餞送，賜詩敍別。知章表謝，手詔答曰：「卿儒才舊業，德著老
成。方欲乞言以光東序，而乃高蹈世表，歸心妙門。雖雅意難違，良深耿嘆。眷言離祖，是用贈詩

宜保松喬，慎行李也。兒子等常明執經，故令親別。尊師之義，何以謝焉？」仍拜其子典設郎，曾爲朝散大夫、本郡司馬，〔四〕以伸侍養。知章以羸老，乘輿而往，到會稽，無幾老終。元年冬十二月詔曰：「故越州千秋觀道士賀知章，神清志逸，學富才雄。挺會稽之美箭，蘊崑岡之良玉。故飛名仙省，待詔龍樓。顧追二老之奇蹤，克遂四明之狂客。允協初志，脫落朝衣。駕青牛而不還，狎白鷗而長往。舟壑靡息，人琴兩忘。推舊之懷，有深追悼。宜加縟禮，式展哀榮。可贈兵部尚書者也。」廣平之子，令範之首。姱姹鍾門，逶迤王後。武都先覺，翰墨泉藪。子敬、元常，得門窺牖。侍中、簡穆，異代同友。于孔門而升堂，惜顏子之不壽。徐嶠之，東海人，廣平太守。子浩，中書舍人、國子祭酒。李造，隴西人，武都公。言「侍中、簡穆」，即子雲、僧虔。韓常侍則八分中興，伯喈如在。《光和》之美，古今迭代。〔五〕昭刻石而成名，類神都之冠蓋。韓擇木，昌黎人。工部尚書，歷右散騎常侍。赫赫許昌，翰苑文房。徵前賢而少對，當聖代而難方。田琦，雁門人，德平之孫，工八分、小篆、署書，圖畫寫洪崖子張氳《雲樓》并《雪木》行于世，官歷陝令、豫、蘄、許等州刺史。兼裝背。有孫栖梧，尤妙其事。德平，武德功臣，拜兵部尚書。衛包、蔡鄰，功夫亦到。出于人意，乃近天造。衛包，京兆人，工八分、小篆，通字學，兼象緯之術。官至

尚書郎。蔡有鄰，濟陽人，善八分，本拙弱，至天寶之間，遂至精妙。相衛中多其迹。滎陽昆弟，內外光華。揮毫美麗，自是一家。幼弟曰逾，丹青大誇。信砎玉而剖石，即揀金而披砂。鄭遷及弟邁、遇，并工八分。崔氏出，中書令湜之甥，遷官至浚儀尉。季弟逾，善山水，天寶中知名梁、宋。溫良之德，書畫兼美。誠依仁以游藝，同上善之若水。皇室李權，工八分；弟樞，工小篆；姪平鈞，亦善小篆，兼妙山水，并冠絕一時。平鈞富詞學，江陵掾史。詩入國風，筆超神迹。[六]李將軍世稱高絕，淵微已過；薛少保時許美潤，英粹合極。[七]右丞王維，字摩詰，琅邪人，詩通《大雅》之作，山水之妙，勝于李思訓。弟太原少尹縉，文筆泉藪，善草隸書，功超薛稷。二公名望，首冠一時，時議論詩則曰王維、崔顥，論筆則曰王縉、李邕。祖詠、張說，不得預焉。幼弟紞，有兩兄之風，閨門之內，友愛之極。史侍御惟則，心優世業。階乎籀篆，古今折衷。大小應變，如因高而矚遠，俯川陸而必見。史惟則，廣陵人，殿中侍御史，即諫議大夫白之子。白善飛白。通家世業，趙郡李君。《嶧山》并鷙，宣父同群。洞于字學，古今通文。家傳孝義，意感風雲。李陽冰，趙郡人，父雍門湖城令，家世住雲陽，承白門作尉。冰兄弟五人，皆負詞學，工于小篆，初師李斯《嶧山碑》，後見仲尼《吳

季札墓志》，便變化開闔，如虎如龍，勁利豪爽，風行雨集，文字之本，悉在心胸，識者謂之倉頡後身。

瀣子垱、冰子騰，并詞場高第。幼子曰廣，勤學孝義，以通家之故，皆同子弟也。延安君則快速不

滯，若懸流得勢。三原君則婉媚巧密，似垂楊應律。吾舅諱繪，彭城人也，延安都督。姨兄

鍾而體流。宋儋，字藏諸，廣平人，高尚不仕，戶部侍郎宇文融薦授秘書省校書郎。作鍾體而側戾，

放踪，迹不副名。開元末，舉場中後輩多師之。李璆，隴西人，御史大夫傑之兄子，性速達，輕財重義，

筆路緊媚，亦有聲于代，爲狄宇清、李漸所師。員外蕭公，名成于薛。安西變體，光潤愉悅。

蕭公名誠，蘭陵人，梁之後，起家奉禮郎。開元初，時尚褚、薛，公爲之最。拜右司員外郎。善造班石

文紙，用西山野麻及虢州土縠，五色光滑，殊勝。子彭。張氏四龍，名揚海內。中有季弟，功

夫少對。右軍風規，下筆斯在。張從申，長史，文場擢第。弟從師、監察御史；從儀，灼然有

才；一步不窺。意多拓書，工正行書。握管用筆，其于結密，近古所少。恨於歷覽不多，聞見遂寡。右軍之

外，志業精絕。呂公歐、鍾相雜，自是一調。雖則筋骨乾枯，終是

精神嶮峭。其于小楷，尤更巧妙。呂向，東平人，開元初，上《美人賦》，忤上。時張說作相，諫

曰：「夫鶿拳脅君，[八]愛君也。陛下縱不能用，容可殺之乎？使陛下後代有惆諫之名，而向得敢諫之直，與小子爲便耳。不如釋之。」于是承恩特拜補闕，賜彩百段，衣服銀章朱綬，翰林待詔。頻上賦頌，皆在諷諫。兼皇太子文章及書，官至給事中、中書舍人、刑部侍郎。文詞學業，當代莫比。有子曰廣、聰利俊秀，有吏才，拜監察御史。

吾兄則書包雜體，首冠衆賢。手關目瞥，瞬息彌年。馬家劉氏，臨效逼斥。安西《蘭亭》，貌奪真迹。如宓妃遺形于巧素，再見如在之古昔。翰林書人劉秦妹，歸馬氏。

比夫得道家之深旨，習閭風而欲仙。家兄蒙，字子全，司議郎、南安都護。徐僧權，中山人。滿騫，富陽人。姚懷珍，武康人。陳延祖，長城人。

繁多乃懷充、懷珍，稀少乃延祖、胤祖。唐懷充，晋昌人。姚懷珍，武康人。陳延祖，長城人。范胤祖，順陽人。熾文時有，何妥近睹。雖正姓名，美其傲古。恨連書于至寶，無尺牘之行伍。沈熾文，武康人。何妥，外國人，翅子，梁中書侍郎，名作當時書證。

押署縫尾，則僧權似長松掛劍，滿騫如盤石卧虎。

印驗則玉斫胡書，[三]毋馼，太平公主武氏家玉印有四胡書，[九]今多墨塗，存者蓋寡。梵云「三毋馼」四字也。[一〇]金鑴篆字。少能全一，多不越四。國署年名，家標望地。獨行龜

益，龜益即魏王恭家印。并設寶橐。寶橐 范陽功曹寶橐書印。貞觀開元，文止于二。貞觀

開 元太宗、玄宗所用印。陶安、東海、徐、李所秘。陶安 東海徐祭酒嶠之印，李起居造印。萬

言方寸，方寸 萬言未詳。翰囿攸類。軌飛 出出 出出延王友寶永書印。張氏永保，張氏永保張懷瓘印。

任氏言事。任氏 言事未詳。古小雌文，東朝周顗。顗 周東晉僕射周顗印。審定寶蒙，寶蒙 審定議郎

寶蒙書印。亭侯襲貴。安國 亭侯〔二〕未詳。猗歟劉鄭，猗歟 劉鄭未詳。門承貂珥。義仰彭城，

彭城侯書畫印 金部郎中劉繹書印。鄴、周印異。鄴侯圖書刻章 周昉相國鄴侯李泌印，宣州長史周昉印。或

有慚于稽古，諒無乏于雅致。

宋虞龢《表》聞于明皇帝，齊簡穆《書》答于竟陵王。《表》稱委盡，《書》乃備詳。

宋中書侍郎虞龢上明皇帝表，論古今妙迹，正、行、草、楷，紙色、標軸，真偽、卷數，無不畢備。表本行

于世，真迹故起居舍人李造得之，齊司空、簡穆公琅邪王僧虔答景陵王子良書，序古善書人，評議無不

至當，本行于世，其真迹今御史大夫黎翰得之。藻鑒則梁高祖巧而未博，武帝時撰《書評》。邵陵王博而未至。

蕭繪亦撰《書評》。庾中庶失品格，拘以文華，梁庾肩吾撰《書品論》。傅五兵比亡年，廣于職位。

梁傅昭撰《書法目錄》。名錄編于司馬，隋蜀王府司馬姚最撰《名書錄》。善狀集于散騎。

左散騎常侍姚思廉集《善書人名狀》。李亞相著藻飾之繁，右御史大夫李嗣真撰《書品》。張兵曹擅習玩之利。〔二〕率府兵曹、鄂州長史張懷瓘撰《十體書斷》上中下。

考數公之著稱，多約傳而立記。余不敏于登高，豈虛言而求備。敢直筆于親睹，非偏

譽于所嗜也。

我小司空，韋公曰述。職該藝府，才同史筆。茂族挺生，聖朝間出。若乃闡異聞

之旨，接片善之勤。則必忘疲吐握，不間風塵。所談而改觀成市，所寶而增價爲珍。

小擅聲于自我，大推美于其人。彼凡百而馳名既往，遇此公而其德唯新。可謂千載

一時，孤標絕倫矣。韋述，京兆人，尚書工部侍郎。及乎驗德力之工拙，知古今之優劣。

余稽古而玩能，因假能而有說。匪徒姓名記錄，面首超越。相質披文，虛空歲月者

矣。是用相如慕藺，撫新迹而忘懷；豈甘賜也望回，抱趑時出處，備展名節。其或萃傅岩鍾紹京，南康人，中書令，光祿大夫。聚寶捐金，川流海納。而會穎川，家伯諱瓚，邠王司馬，耽玩達旨，固求不匱。歸右史李造拂鏡旁通，傾心善價。而入補闕。席巽，安定人，右補闕。心專務得，家業或遺。祭酒、徐浩法則道存，徵求非利。翰林之尋繹，張懷瓘兄弟懷瓘，盛王府司馬，并翰林待詔，俱好無厭，亦能臆斷。烏臺、潘履慎，滎陽人，監察御史。克遵能事，采玩芳猷。粉署之敦閱。蔡希寂，濟陽人，金部郎中。習學潤身，假借盈愜。欣給事之道弘，族兄紹，給事中，志弘雅道，不倦虛求。仰議郎之區別。家兄銳思窮源，增輝改觀。韓生委輸，韓滉，穎川人，給事中，委質慮遠，推誠道博。滕昇，歙州婺源縣令。取捨若流，通利泉藪。張氏旁求，懷瓘，海陵人，皇鄂州司馬，利無推斥，道在專精。陸家胥悅。陸曜，吳郡人，卷緝餘芳，事窮前志。釋朏超彼岸，東京福先寺僧良朏，新羅人，俗姓林氏，遇捐衣鉢，逸冠儕流。梅仙行無轍。高志直，渤海人，同官尉。氣合古風，利加能事。溫播金聲，溫晁，太原人，國子簿。悉心景慕，徒衆博求。崔含冰潔。崔曼倩，清河人，鄠縣尉。浩汗經營，見如不及。若驚陳、趙，陳閱，穎川人，陳王府長史。趙微明，天水人。或志敦習學，或自悅古能，習玩之無斁也。賈勇徐、

薛。徐守行，東海人，監察御史。薛邕，河東人，郎中。或推古招致，或究能詮拔，并求之不已。關、

郭雙奮飛，關偁，隴西人。郭暉，太原人。或規規耽好，或楚楚傳寫。潘、袁兩傾竭。潘淑，會稽

人。袁明，陳郡人。或披尋洽道，或耽藉樂貧。簪纓布素，申道間設。既輻輳而川流，并觀

光于後哲。速珠玉之無脛，可得略而言曰。

長安則穆聿、聿，咸陽隴右人，[一三]少以販書爲業，後至德中，因告許徵搜古迹，并強括石泉公

家則天皇后所還書功，白身受金吾長史，改名祥，乘危射利。王昌遼東人，詞諞智狡。[一四]導其源，

葉豐、括州人，貌恭性僻。田穎長安人，志凡識滯。委其軀。必拾遺市駿，懷寶飛鼑。洛陽

則杜福、河南人，論熟行巧。劉翌洛陽人，節苦心廉。窮彌固，齊光、河南人，道寡業微。趙晏

河内人，智專別識。此四人者，洛陽販書者。皆誇目動利，寔繁有若無。《詩》不

云乎「匪斧」，《語》有之曰「反隅」。若或徵數子之運用，甘千里之殊途。則我雞犬而

無來無往，子衣裳而不曳不裾。成一家之憬彼，睽四海之友干。言通貨利。

事符道因，心與日親。幾變灰律，涉歷冬春。互爲賓主，往返周秦。左翊吾兄，

業窮幽遠。名錫，同州別駕。龍興張揖，道契貞淳。與潘淑獻書，拜官，今任龍興縣尉。雅興

閉關以隨扣，古風開卷以襲人。不然者，何窮獨而恣怡悅，何市朝而貪隱淪。言尚往

來。眾矣森然，往哲來賢。一朝而星羅入眼，百代而雲披及肩。身已沒兮若休，迹遺

芳而可傳。彼金印玉璽，豐碑貨泉。蟲篆制而八分間矣，正隸興而稿草行焉。不可

量乎所睹，又何極乎備宣。若乃流譽前代，效績當年。錄軍機而羽括鷹隼，述國命而

發揮貂蟬。通親友以感節，啓咨謀以聞天。接武波委，嗣芳鱗連。則余不讓于賦頌，

敢分媸而別妍。恃乎幼好而晚知之至熟也，曲察而直言之，而無愧者。將拭目而眾

別輕言，人掌而百憂俱寫。[一五] 其藤苔縑縠，側理蜀幅。[一六] 花麻黃絢，緇赭紺綠。淪

壓而邇蠹亡文，蓄非其人，雖邇朝亦朽蠹。保持而遠完卷。處之得地，雖遠古亦完全。上

智所以懸解，直曉。中庸所以交戰。疑之。取迷伊他，貽笑鄙賤。則有烏絲縹首，紫璽

露面。好丹時更，悲素色變。狀玄豹之霧隱，規雕虎之風扇。雖置水彌旬，移裝屢

遍。益深沈于直質，乃容易于覽見。嗟乎！捨不疑于古疏，高聳。[一七] 取憑假于俗

眩。眩惑。誘淺情于末興，肆凡賞而留盼。何其妄哉！寧知立法而虧真，作德而還

淳。忘情是悅，代有其人。言定是非。必也易背以時，時在正夏。受彩無欺。敏洽和之

妙道，得潤軟之成規。用麵調適，候陰以成。疏密苦樂，殊形異宜。厚薄完蠹。上約下豐，始增末裨。接上下前後例。沽將實名，位充合離。改折署榜餘地。或附卷均端，足使其夷。薄而蠹者。或鳴砧妥帖，然後呈姿。厚而完者。探尋源流，志逸肥遁。緝合翦截，鸞躬勞不悶。明齊短長，闇結分寸。誠忽忽于或躁，袪恨恨之遺恨。至如虹縈絲帶，鸞舞錦標。青間綾文，出之衣表。檀心醦首，金映銀絡。舒囊貌妍，撫卷香作。多此飾類，又難詳備。并言檢討裝背也。若乃見稀意欲，雖可棄而崑山片玉。玩久壓充，雖可寶而紈扇秋風。競捨茲而易彼，誇視審而聽聰。或芟穢于匪迹，或喪真于矜工。夥哉耳誤，眇矣目窮。因既原乎識量，遂懸別其淹通。已分流而茲在，徒并鶩而爭雄。言申博易。假使作僞心勞，亂真首出。昧目童幼，摧殘紙筆。終令君子棄瑕以拔材，壯士斷腕以全質。期補勞于得喪，勵采莩于始卒。子猷之竹在焉，曷可無其一日。言務弘道。夫喻大始于事卑，方崇極于類聚。況物著公器，賞推善主。異清白而非弓裘，豈孫謀而紹宗祖。仰如堯禪舜，舜命禹。道必貴乎聲同，天無親而德輔。歸可保于授受，靡自私而禦侮。故知乖其趨者，則密戚而心捐；合其軌者，則舉儲而掌傳。

亮玉帛之利末，[一八]望吾徒之義先。先言傳付，後總樂成以終也。至其罷琴閑堂，散褒虛牖。閱新連之卷軸，傾舊滿之樽酒。暢懷古而遺形，荷逢時以濡首。炎涼所寄，偃仰無咎。烟積孤松，春過五柳。想薛蘿而在眼，狎鸞鳳而盈手。善鄰得朋，知我益友。暗遺名利，卧度卯酉。遂志願兮苟若斯，生可憑兮死不朽。雖金翠溢目，陶匏聒耳。徒潤色于多歡，實無階于競美。賢賢易色，勿藥有喜。茅居食貧，陋巷飲水。誓將敦素業而畢矣，振清風而何已。

亂曰：資樂道兮善莫大，佐玄覽兮寄所賴。芝蘭滿室兮遺美芳，朋友忘言兮古人會。想賢玩迹儼如在，史册悠悠幾千載。

大曆四年七月點發行朱，尋繹精嚴，痛摧心骨。其人已往，其迹今存。追想容輝，涕淚嗚咽。[一九]

議郎竇蒙

五言題此賦

受命別家鄉，思歸每斷腸。季江留被住，子敬與琴亡。吾弟當平昔，才名荷寵光。作詩通小雅，獻賦擅長楊。流傳三千里，悲啼百萬行。庭前紫荊樹，何日再

芬芳。

述書賦語例字格

實 蒙

吾第四弟尚輦君字靈長，[二〇]翰墨厠張、王，文章凌班、馬。詞藻雄贍，草隸精深。平生著碑志、詩篇、賦頌、章表凡十餘萬言，較其巨麗者，有天寶所獻《大同賦》、《三殿蹴鞠賦》，以諷興諫諍爲宗，以匡君救時爲本。帝乃咨爾，可編筴書，中使王人，榮曜戚里，龍章鳳篆，寵錫儒門。及乎晚年，又著《述書賦》，總七千六百四十言。精窮旨要，詳辨秘義，無深不討，無細不因，徵五典、三墳、九丘、八索，《詩》、《騷》、《禮》、《易》、《文選》、《詞林》，猶不盡所知。故別結語立言，曲申幽奧，一字一句，數義旁通。尚輦君學究天人，才通詁訓，注解分析，皆憑史傳。注有未盡，在此例中；因言稱爵，句則兩字三字，五言四言。而于其以之間，或六或八；改時革命之際，舉意有未窮，出此格上。凡古今時哲，正文呼字，尊貴長老，各言其親。或取便引官，或一相從。慮學者致疑，仍施朱點發此。則語之理例，別有字格存焉。凡一百二十言，

并注二百四十句，且褒且貶，還同謚法。披文感切，撫己崩摧。手迹宛然，如向來之

放筆；天才卓爾，成千載之分襟。孝義銘心，言笑在目。一枝先折，痛貫肝腸；一眼

先枯，哀纏骨髓。

右語例。

述書賦凡七十四首六十言，并注二百四十句。

不倫前濃後薄，半敗半成。

天然鴛鴻出水，更好儀容。

體裁一舉一措，盡有憑據。

有意志立乃就，非工不精。

草電掣雷奔，龍蛇出没。

聖理絕名言，潛以意得。

能千種風流曰能。

古除去常情曰古。

枯槁欲北還南，氣脉斷絶。

質樸天仙玉女，粉黛何施。

意態回翔動静，厥趣相隨。

正衣冠踏拖，若正若行。

章草中楷古，蹴踏擺行。

文經天緯地，可大可久。

妙百般滋味曰妙。

逸縱任無方曰逸。

忘情鵬鷃向風，自成騫翥。

礧砠錯綜雕文，方申巧妙。

專成直師一家，今古不雜。

行劍履趨鏘，如步如驟。

神非意所到，可以識知。

武回戈挽弩，拉虎拏豹。

精功業雙極曰精。

高超然出衆曰高。

偉精彩照射曰偉。老無心自達曰老。喇超能越妙曰喇。

嫩力不副心曰嫩。薄闕于圓備曰薄。強筋力露見曰強。

穩結構平正曰穩。快興趣不停曰快。沈深而意遠曰沈。

緊團合密緻曰緊。慢舉思閑詳曰慢。浮若無所歸曰浮。

密間不容髮曰密。淺涉于俗流曰淺。豐筆墨相副曰豐。

茂字外精多曰茂。實氣感風雲曰實。輕筆道流便曰輕。

瘠瘦而有力曰瘠。疏違犯陰陽曰疏。拙不依緻巧曰拙。

艷少古多今曰艷。纖文過于質曰纖。貞骨清神正曰貞。

重質勝于文曰重。峻頓挫穎達曰峻。潤旨趣調暢曰潤。

險不期而然曰險。怯下筆不猛曰怯。畏無端羞澀曰畏。

妍逶迤并行曰妍。媚意居形外曰媚。訛藏鋒隱迹曰訛。

細運用精深曰細。熟過猶不及曰熟。雄別負英威曰雄。

雌氣候不足曰雌。飛若滅若沒曰飛。爽蕭穆飄然曰爽。

動如欲奔飛曰動。

成一家體度曰成。

禮動合典章曰禮。

法宣布周備曰法。

典從師約法曰典。

則可以傳授曰則。

偏唯守一門曰偏。

乾無復光輝曰乾。

滑遂乏風彩曰滑。

駃波瀾驚絕曰駃。

閑孤雲生遠曰閑。

拔輕駕超殊曰拔。

放流浪不窮曰放。

鬱勝勢鋒起曰鬱。

秀翔集難名曰秀。

束興致不弘曰束。

穠五味皆足曰穠。

峭峻中勁利曰峭。

散有初無終曰散。

質自少妖妍曰質。

魯本宗澄泊曰魯。

肥龜臨洞穴，沒而有餘。

瘦鶴立喬松，長而不足。

壯力在意先曰壯。

寬疏散無檢曰寬。

麗體外有餘曰麗。

宏裁制絕壯曰宏。

右字格。

大曆十年龍集乙卯二月乙丑，陝州大都督府夏縣尉竇士初校，檢校國子司業、太

原縣令竇蒙甫校。

述書賦附[二二]

論朝代自周至唐一十三代。

論工書史籀等一百九十八人。

論署證徐僧權等八人。

論印記太平公主等十一家。

論徵求保玩韋述等二十六人。

論利通貨易穆聿等八人。

校勘记

〔一〕「房文昭則雅而能和穩而不訛」，「雅而能和穩而不訛」原作「雅而和隱乃訛」，從《學津》本、《墨池》、《書苑》改。

〔二〕「王知敬」，「敬」原作「微」，從《王氏》本、《墨池》、《書苑》改。

〔三〕「遵句反」，「遵」原作「道」。范校：「《書苑》作『遵』。按《廣韻》『足』字有『子句切』

〔四〕「曾爲朝散大夫本郡司馬」，「曾爲」原作「曾子爲」，據《舊唐書・賀知章傳》，「子」爲

音，「道」字聲不合，「子」與「遵」同聲紐，今從改。」

衍文，删去。

〔五〕「古今迭代」，「迭」原作「遠」，從《墨池》、《書苑》改。

〔六〕「詩人國風筆超神迹」，此八字，原本作「詩興人神畫筆雄精」，從《墨池》、《書苑》改。

〔七〕「英粹合極」，此四字，原本作「合極不如」，從《學津》本、《墨池》、《書苑》改。

〔八〕「夫鷲拳脅君」，「拳」原作「權」，從《墨池》、《書苑》改。

〔九〕「太平公主武氏家玉印有四胡書」，「胡」原作「明」，從《墨池》、《書苑》改。

〔一〇〕「梵云三貌毋駄四字也」，「梵」原作「又」，从《書苑》改。

〔一一〕「安國亭侯」，「亭」原作「寧」，從《書苑》改。

〔一二〕「張兵曹擅習玩之利」，「擅」原作「粗」，從《墨池》、《書苑》改。

〔一三〕「咸陽隴右人」，「隴右」原作「寵店」，從《墨池》、《書苑》改。

〔一四〕「詞謊智狡」，原本「謊」、「狡」分別作「荒」、「役」，從《墨池》、《書苑》改。

〔一五〕「入掌而百憂俱寫」，原本脱「俱」字，從《墨池》、《書苑》改。

〔一六〕「側理蜀幅」，范校：「『側』，原本作『衡』，從《墨池》、《書苑》改。按側理，紙名。」

〔一七〕「高聳」，原文「高」入正文，「聳」脫，從《墨池》、《書苑》補正。

〔一八〕「亮玉帛之利末」，「帛」原作「白」，從《墨池》、《書苑》改。

〔一九〕此句末，《王氏》本及《書苑》并有竇蒙五言詩一首，從補。

〔二○〕「吾第四弟尚輦君字靈長」，「字」原作「子」，從《墨池》、《書苑》改。

〔二一〕此條及以下六句同見總目。

法書要錄卷七

張懷瓘書斷上并序

昔庖犧氏畫卦以立象，軒轅氏造字以設教，至于堯舜之世，則煥乎有文章。其後盛于商、周，備夫秦、漢，固夫所由遠矣。

文章之爲用，必假乎書；書之爲徵，期合乎道。故能發揮文者，莫近乎書。若乃思賢哲于千載，覽陳迹于縑簡，謀猷在覿，作事粲然，言察深衷，使百代無隱，斯可尚也。及夫身處一方，含情萬里，標拔志氣，黼藻精靈，披封睹迹，欣如會面，又可樂也。

爾其初之微也，蓋因象以瞳曨，眇不知其變化。[一] 範圍無體，應會無方。考冲漠以立形，齊萬殊而一貫。合冥契，吸至精。資運動于風神，頤浩然于潤色。爾其終之彰也，流芳液于筆端，忽飛騰而光赫。或體殊而勢接，若雙樹之交葉；或區分而氣運，

似兩井之通泉。麻蔭相扶，津澤潛應。離而不絕，曳獨繭之絲；卓爾孤標，竦危峰之石。龍騰鳳翥，若飛若驚。電烻燿燬，離披爛熳。翕如雲布，曳若星流。朱焰綠烟，乍合乍散。飄風驟雨，雷怒霆激，呼吁可駭也。信足以張皇當世，軌範後人矣。至若磻磈竦骨，裨短截長，有似夫忠臣抗直，補過匡主之節也；矩折規轉，却密就疏，有似夫孝子承順，慎終思遠之心也；耀質含章，或柔或剛，有似夫哲人行藏，知進知退之行也。

固其發迹多端，觸變成態。或分鋒各讓，或合勢交侵。亦猶五常之與五行，雖相剋而相生，亦相反而相成。豈物類之能象賢，實則微妙而難名。《詩》云：「鐘鼓欽欽，鼓瑟鼓琴，笙磬同音。」是之謂也。使夫觀者玩迹探情，循由察變，運思無已，不知其然。環寶盈矚，坐啓東山之府；明珠曜掌，頓傾南海之資。雖彼迹已緘，而遺情未盡。心存目想，欲罷不能。非夫妙之至者，何以及此？

且其學者，察彼規模，采其玄妙，技由心付，暗以目成。或筆下始思，困于鈍滯；或不思而製，敗于脫略。心不能授之于手，手不能受之于心。雖自己而可求，終杳茫

而無獲，又可怪矣。及乎意與靈通，筆與冥運。神將化合，變出無方。雖龍伯挈鼇之勇，不能量其力；雄圖應籙之帝，不能抑其高。幽思入于毫間，逸氣彌于宇內。鬼出神入，追虛捕微，則非言象筌蹄所能存亡也。

夫幼童而守一藝，白首而後能言，固不可恃才曜識，以爲率爾可知也。且知之不易，得之有難，千有餘年，數人而已。

昔之評者，或以今不逮古，質于醜妍。推察疵瑕，妄增羽翼。自我相物，求諸合己。悉爲鑒不圓通也。亦由蒼黃者唱首，冥昧者唱聲。風議混然，罕詳孰是。及兼論文字始祖，各執異端，臆説蜂飛，竟無稽古，蓋眩如也。

懷瓅質蔽愚蒙，識非通敏。承先人之遺訓，或紀録萬一。輒欲芟夷浮議，揚榷古今。拔狐疑之根，解挐之結。考窮乖謬，敢無隱于昔賢；探索幽微，庶不欺于玄匠。爰自黃帝史倉頡，[三]迄于皇朝黃門侍郎盧藏用，[三]凡三千二百餘年，書有十體源流，學有三品優劣，今敘其源流之異，著十贊一論。較其優劣之差，爲神、妙、能三品。人爲一傳，亦有隨事附者，通爲一評，究其臧否，分成上中下三卷，名曰《書斷》。其目

録如此，庶儒流君子，知小學亦務焉。

卷上

古文　大篆　籀文　小篆　八分　隸書　章書　行書　飛白　草書　作書九

人附者四人　贊十首　論一首

卷中

三品總目　優劣　神品十二人　傳附九人　妙品三十九人

卷下

能品三十五人　傳附二十九人　凡一百七十四人　評一首

古文

案古文者，黃帝史倉頡所造也，頡首四目，通于神明。仰觀奎星圓曲之勢，俯察龜文鳥迹之象，博采眾美，合而爲字，是曰「古文」。《孝經援神契》云「奎主文章，倉頡仿象」是也。

夫文字者，總而爲言，包意以名事也；分而爲義，則文者祖父，字者子

孫，得之自然，備其文理。象形之屬，則謂之文；因而滋蔓，母子相生，形聲、會意之屬，則謂之字。字者，言孳乳寖多也。題之竹帛謂之書。書者，如也、舒也、著也、記也。著明萬事，記往知來。名言諸無，宰制群有。何幽不貫，何往不經。實可謂事簡而應博，豈人力哉！《易》曰：「上古結繩以治，後世聖人易之以書契。」夫至德之道，化其性于未然之前；結繩之教，懲其罪于已然之後。故大道衰而有書，利害萌而有契。契為信不足，書為言立徵。書者，決斷萬事也。凡文書相約束皆曰契。契亦誓也，諸侯約信曰「誓」。故《春秋傳》曰：「王叔氏不能舉其契。」是知契者，書其信誓之言，而盟之濫觴，君臣之大約也。亦謂刻木剖而分之，君執其左，臣執其右，即昔之銅虎竹使，〔四〕今之銅魚，并契之遺象也。皇甫謐曰：「黃帝史倉頡造文字，記言行，策藏之，名曰『書契』。」故知黃帝導其源，堯、舜揚其波，是有虞、夏、商、周之書，神化典謨，垂範萬世。及周公相成王，申明禮樂，以加朝祭服色尊卑之節，又造《爾雅》，宣尼、卜商，增益潤色，釋言暢物，略盡訓詁。及秦用小篆，焚燒先典，古文絕矣。漢文帝時，秦博士伏勝獻古文《尚書》，時又有魏文侯樂人竇公，年二百八十歲，獻古

文《樂書》一篇。以今文考之，乃《周官》之《大司樂》章也。及武帝時，魯恭王壞孔子宅，壁內石函中得《孝經》、《尚書》等經。宣帝時，河內女子壞老子屋，得古文二篇。晋咸寧五年，汲郡人不準盜發魏安釐王家，得冊書千餘萬言，或寫《春秋經傳》、《易經》、《論語》、《夏書》、《周書》、《瑣語》、《大曆》、《梁丘藏》、《穆天子傳》及《魏史》至安釐王二十年，其書隨世變易，已成數體。其《周書》論楚事者最妙，于是古文備矣。甄酆删定舊文，制爲六書，一曰古文，即此也，以壁中書爲正。周幽王時，又有省古文者，今汲家書中多有是也。滕公家内得石銘，人無識者，惟叔孫通云：「此古文科斗書也。」科斗者，即上古之別名也。〔五〕衛恒《古文贊》云：「黄帝之史，沮誦、倉頡。眺彼鳥迹，始作書契。紀綱萬事，垂法立制。觀其措筆綴墨，用心精專。中正循檢，矩折規旋。其曲如弓，其直如弦。矯然特出，若龍騰于川。森爾下頹，若雨墜于天。信黄唐之遺迹，爲六藝之範先。篆籀蓋其子孫，隸草乃其曾玄。」倉頡，即古文之祖也。

贊曰：邈邈倉公，軒轅之始。創製文字，代彼繩理。粲若星辰，鬱爲綱紀。千齡萬類，如掌斯視。生人盛德，莫斯之美。神章靈篇，自兹而起。

大篆

案大篆者，周宣王太史史籀所作也，或云柱下史始變古文，或同或異，謂之爲「篆」。篆者，傳也，傳其物理，施之無窮。甄酆定六書，三曰「篆書」；八體書法，一曰「大篆」。又《漢書・藝文志》云：「《史籀》十五篇。」并此也。以史官製之，用以教授，謂之「史書」，凡九千字。秦趙高善篆，教始皇少子胡亥書。又漢元帝、[六]王遵、嚴延年并工史書是也。秦焚書，惟《易》與史篇得全。《呂氏春秋》云：「倉頡造大篆。」非也。若倉頡造大篆，則置古文何地？所謂籀篆，蓋其子孫是也。蔡邕《大篆贊》云：「體有大篆，巧妙入神。或象龜文，或比龍鱗。紆體放尾，長翅短身。延頸負翼，狀似凌雲。」

史籀，即大篆之祖也。

贊曰：古文玄胤，太史神書。千類萬象，或龍或魚。何詞不録，何物不儲。懌思通理，從心所如。如彼江海，大波洪濤。如彼音樂，干戚羽旄。

籀文

案籀文者，周太史史籀之所作也，與古文、大篆小異。後人以名稱書，謂之「籀文」。《七略》曰：「史籀者，周時史官，教學童書也。與孔氏壁中古文異體。」甄酆定六書，二曰「奇字」是也。其迹有《石鼓文》存焉，蓋諷宣王畋獵之所作，今在陳倉。

李斯小篆，兼采其意。史籀，即籀文之祖也。

贊曰：體象卓然，殊今異古。落落珠玉，飄飄纓組。倉頡之嗣，小篆之祖。以名稱書，遺迹石鼓。

小篆

案小篆者，秦始皇丞相李斯所作也。增損大篆，異同籀文，謂之「小篆」，亦曰「秦篆」。始皇二十年，始并六國，斯時爲廷尉，乃奏罷不合秦文者，于是天下行之。畫如鐵石，字若飛動，作楷、隸之祖，爲不易之法。其銘題鍾鼎，及作符印，至今用焉。

則《離》之六二：「黃離元吉，得中道也。」斯雖草創，遂造其極矣。蔡邕《小篆贊》云：

「龜文斜列，[七]櫛比龍鱗。隤若黍稷之垂穎，蘊若蟲蛇之棼縕。若絕若連，似水露緣絲，[八]凝垂下端。遠而望之，象鴻鵠群游，絡繹遷延。研桑不能數其詰曲，離婁不能睹其隙間。般、倕揖讓而辭巧，籀、誦拱手而韜翰。摘華艷于紈素，爲六藝之範先也。」李斯，即小篆之祖也。

贊曰：李君創法，神慮精微。鐵爲肢體，虯作驂騑。江海森漫，山嶽巍巍。長風萬里，鸞鳳于飛。

八分

案八分者，秦羽人上谷王次仲所作也。王愔云：「次仲始以古書方廣，少波勢，建初中，以隸草作楷法，字方八分，言有模楷。」又蕭子良云：「靈帝時，王次仲飾隸爲八分。」二家俱言後漢，而兩帝不同。且靈帝之前，工八分者非一，而云方廣，殊非隸書。既言古書，豈得稱隸。若驗方廣，則篆籀有之。變古爲方，不知其謂也。案《序仙記》云：「王次仲，上谷人，少有異志，少年入學，屢有靈奇。年未弱冠，變倉頡書爲

今隸書。始皇時官務煩多，得次仲文簡略，赴急疾之用，甚喜，遣使召之，三徵不至，始皇大怒，制檻車送之，于道化爲大鳥，出在檻外，翻然長引，至于西山，落二翮于山上，今爲大翮、小翮山，山上立祠，水旱祈焉。」又魏《土地記》云：「沮陽縣城東北六十里，有大翮、小翮山。」又楊固《北都賦》云：「王次仲匿術于秦皇，落雙翮而沖天。」案數家之言，明次仲是秦人，既變倉頡書，即非效程邈隸也。案蔡邕《勸學篇》「上谷王次仲初變古形」是也。始皇之世，出其數書，小篆古形，猶存其半。八分已減小篆之半，隸又減八分之半，然可云子似父，不可云父似子，故知隸不能生八分矣。本謂之楷書，楷者，法也，式也，模也。孔子曰：「今世行之，後世以爲楷式。」或云：「後漢亦有王次仲，爲上谷太守，非上谷人。」又楷隸初制，大範幾同，故後人惑之，學者務之，蓋其歲深，漸若八字分散，又名之爲八分。時人用寫篇章，或寫法令，亦謂之章程書。故梁鵠云「鍾繇善章程書」是也。夫人才智有所偏工，取其長而捨其短。諺曰：「《韓詩》鄭《易》掛著壁。」且二王八分，即掛壁之類，唯蔡伯喈乃造其極焉。王次仲，即八分之祖也。

贊曰：仙客遺範，靈姿秀出。奮研揚波，金相玉質。龍騰虎踞兮勢非一，交戟橫戈兮氣雄逸，楷之爲妙兮備華實。

隸書

案隸書者，秦下邽人程邈所造也。邈字元岑，始爲衙縣獄吏，得罪始皇，幽繫雲陽獄中，覃思十年，益大小篆方圓而爲隸書三千字，奏之，始皇善之，用爲御史。[九]以奏事繁多，篆字難成，乃用隸字，以爲隸人佐書，故名「隸書」。蔡邕《聖皇篇》云：「程邈刪古立隸文。」甄酆六書，其四曰「佐書」是也。秦造隸書，以赴急速，爲官司刑獄用之，餘尚用小篆焉。漢亦因循，至和帝時，賈魴撰《滂喜篇》，以《倉頡》爲上篇，《訓纂》爲中篇，《滂喜》爲下篇，所謂《三倉》也，皆用隸字寫之，隸法由茲而廣。酈道元《水經》曰：「臨淄人發古冢，得銅棺，前版外隱起爲字，言齊太公六世孫胡公之棺也。惟三字是古，餘同今隸書，證知隸字出古，非始于秦時。」若爾，則隸法當先于大篆矣。案胡公者，齊哀公之弟靖胡公也。五世六公，計一百餘年，當周穆王時也。又

二百餘歲，至宣王之朝，大篆出矣。又五百餘載，至始皇之世，小篆出焉，不應隸書而效小篆。然程邈所造書籍共傳，酈道元之説未可憑也。案八分則小篆之捷，隸亦八分之捷。漢陳遵字孟公，京兆杜陵人，哀帝之世，爲河南太守，善隸書，與人尺牘，主皆藏之以爲榮，此其創開隸書之善也。爾後鍾元常、王逸少各造其極焉。蔡邕《隸書勢》曰：「鳥迹之變，乃惟佐隸。蠲彼繁文，崇兹簡易。修短相副，異體同勢。焕若星陳，鬱若雲布。纖波濃點，錯落其間。若鐘簴設張，庭燎飛烟；似崇臺重宇，層雲冠山。遠而望之，若飛龍在天；近而察之，心亂目眩。」成公綏《隸書勢》曰：「蟲篆既繁，草稿近僞。適之中庸，莫尚于隸。」程邈，即隸書之祖也。

贊曰：隸合文質，程君是先。乃備風雅，如聆管弦。長毫秋勁，素體霜妍。摧鋒劍折，落點星懸。乍發紅焰，旋凝紫烟。金芝瓊草，萬世方傳。

章草

案章草者，漢黄門令史游所作也。衛恒、李誕并云：「漢初而有草法，不知其

二〇四

誰。」蕭子良云：「章草者，漢齊相杜操始變稿法。」非也。王愔云：「漢元帝時，史游作《急就章》，解散隸體，粗書之。漢俗簡墮，漸以行之。」是也。此乃存字之梗概，損隸之規矩，縱任奔逸，赴俗急就，因草創之義，謂之「草書」，惟君長告令臣下則可。

後漢北海敬王劉穆善草書，光武器之。明帝為太子，尤見親幸，甚愛其法。及穆臨病，明帝令為草書尺牘十餘首，此其創開草書之善也。至建初中，杜度善章草，見稱于章帝。上貴其迹，詔使草書上事。魏文帝亦令劉廣通草書上事。蓋因章奏，後世謂之「章草」。惟張伯英造其極焉。韋誕云：「杜氏傑有骨力，而字畫微瘦，惟劉氏之法，書體甚濃，結字工巧，時有不及。張芝喜而學焉，轉精其巧，可謂草聖，超然絕後，獨步無雙。」崔瑗《草書勢》云：「書契之興，始自頡皇。寫彼鳥迹，以定文章。觀其法象，俯仰有儀。方不中矩，應時諭指，周旋卒迫。兼功并用，愛日省力。絕險之變，豈必古式。圓不副規。抑左揚右，望之若崎。鸞企鳥峙，志意飛移。狡獸暴駭，將奔未馳。狀似連珠，絕而不離。畜怒怫鬱，放逸生奇。騰蛇赴穴，頭沒尾垂。機要微妙，臨時從宜。」懷瓘案：章草之書，字字區別。張芝變為今草，如其流速，拔茅連茹，〔一〇〕上下牽連。或借上字之下，而為下字

之上。奇形離合，數意兼包。若懸猿飲澗之象，鈎鎖連環之狀。神化自若，變態不窮。呼史游草爲章，因張伯英草而謂也。亦猶篆，周宣王時作，及有秦篆，分別而有大小之名。魏晉之時，名流君子，一概呼爲草，惟知音者，乃能辨焉。章草即隸書之捷，草亦章草之捷也。案杜度在史游後一百餘年，即解散隸體，明是史游創焉。史游，即章草之祖也。

贊曰：史游制草，始務急就。婉若迴鸞，攖如舞袖。遲迴縑簡，勢欲飛透。敷華垂實，尺牘尤奇。并功惜日，學者爲宜。

行書

案行書者，後漢穎川劉德昇所作也。即正書之小僞，務從簡易，相間流行，故謂之「行書」。王愔云：「晉世以來，工書者多以行書著名，昔鍾元常善行狎書。」是也。爾後王羲之、獻之，并造其極焉。獻之常白父云：「古之章草，未能宏逸，頓異真體。合窮僞略之理，極草縱之致，不若稿行之間，于往法固殊也，大人宜改體。」觀其騰烟

煬火，則迴禄喪精；覆海傾河，則玄冥失馭。天假其魄，非學之功。若逸氣縱橫，則

義謝于獻；若簪裾禮樂，則獻不繼義。雖諸家之法悉殊，而子敬最爲遒拔。夫古今

人民，狀貌各異，此皆自然妙有，萬物莫比。惟書之不同，可庶幾也。故得之者先稟

于天然，次資于功用；而善學者乃學之于造化，異類而求之。固不取乎似本，而各挺

之自然。王珉《行書狀》云：「邈乎嵩、岱之峻極，爛若列宿之麗天。偉字挺特，[二]奇書秀出。揚

波騁藝，餘好宏逸。虎踞鳳跱，龍伸蠖屈。資胡氏之壯傑，兼鍾公之精密。總二妙之所長，盡要蔑乎

文質。[二]詳覽字體，究尋筆迹。粲乎偉乎，如圭如璧。宛若盤螭之仰勢，翼若翔鸞之舒翮。或乃放

手飛筆，雨下風馳。綺靡婉婉，縱橫流離。」劉德昇，即行書之祖也。

　　贊曰：非草非真，發揮柔翰。星劍光芒，雲虹照爛。鸞鶴嬋娟，風行雨散。劉子

濫觴，鍾胡彌漫。

飛白

案飛白者，後漢左中郎將蔡邕所作也。王隱、王愔并云：「飛白變楷製也，本是

宮殿題署，勢既徑丈，字宜輕微不滿，名爲『飛白』。」王僧虔云：「飛白，八分之輕者。」雖有此說，不言起由。按漢靈帝熹平年詔蔡邕作《聖皇篇》，篇成，詣鴻都門上，時方修飾鴻都門，伯喈待詔門下，見役人以堊帚成字，心有悅焉，歸而爲飛白之書。

漢末魏初，并以題署宮閣。其體有二，創法于八分，窮微于小篆，自非蔡公設妙，豈能詣此？可謂勝寄冥通，縹眇神仙之事也。張芝草書，得易簡流速之極；蔡邕飛白，得華艷飄蕩之極。字之逸越，不復過此二途。邇後羲之、獻之，并造其極，其爲狀也，輪困蕭索，則《虞頌》以嘉氣非雲；離會飄流，則《曹風》以麻衣似雪。盡能窮其神妙也。衛恒祖述飛白，而造散隸之書，開張隸體，微露其白，拘束于飛白，蕭洒于隸書，處其季孟之間也。劉彥祖《飛日贊》云：「倉頡觀鳥，悟迹興文。名繁類殊，有革有因。世絕常妙，索草鍾真。爰有飛白，貌艷藝珍。若乃較析毫芒，纖微和惠。素翰冰鮮，蘭墨電製。直準箭飛，屈擬蠖勢。」梁武帝謂蕭子雲言：「頃見王獻之書，白而不飛，卿書飛而不白，可斟酌爲之，令得其衷。」子雲乃以篆文爲之，雅合帝意。既栝鏃而羽，則遠而益深。雖創法于八分，實窮微于小篆。其後歐陽詢得之。蔡伯喈，即飛白之祖也。

贊曰：妙哉飛白，祖自八分。有美君子，潤色斯文。絲縈箭激，電繞雪雰。淺如流霧，濃若屯雲。舉衆仙之奕奕，舞群鶴之紛紛。誰其覃思，於戲蔡君。

草書

案草書者，後漢徵士張伯英之所造也。梁武帝《草書狀》曰：「蔡邕云：『昔秦之時，諸侯爭長，簡檄相傳，望烽走驛。以篆隸之難，不能救速，遂作赴急之書，蓋今草書是也。』余疑不然。創制之始，其閒者鮮，且此書之約略，既是蒼黃之世，何粗魯而能識之？」又云：「杜氏之變隸，亦由程氏之改篆。其先出自杜氏，以張爲祖，以衛爲父，索爲伯叔，二王爲兄弟，薄爲庶息，羊爲僕隸者。」懷瓘以爲諸侯爭長之日，則小篆及楷隸未生，何但于草。蔡公不宜至此，誠恐後誣。案杜度漢章帝時人，元帝朝史游已作草，又評羊、薄等，未曰知書也。歐陽詢與楊駙馬書章草《千文》，批後云：「張芝草聖，皇象八絕。并是章草，西晉悉然。迨乎東晉，王逸少與從弟洽變章草爲今草，韻媚宛轉，大行于世，章草幾將絕矣。」懷瓘案，右軍之前，能今草者不可勝數，諸君之

说，一何孟浪。欲杜衆口，亦猶躡履滅迹，扣鐘銷音也。」又王愔云：「稿書者，若草非草，草行之際者。」非也。案稿亦草也，因草呼稿，正如真正書寫而又塗改，亦謂之草稿，豈必草行之際，謂之草者。蓋取諸渾沌，天造草昧之意也，文而爲本法此也。故孔子曰「籀謹草創之」是也。楚懷王使屈原造憲令，草稿未成，上官氏見欲奪之。又董仲舒欲言災異，草稿未上，主父偃竊而奏之，并是也。如淳曰：「所作起草爲稿。」

姚察曰：「草猶粗也，粗書爲本曰『稿』。」蓋草書之文，祖出于此，因于起草。自杜度妙于章草，崔瑗、崔寔父子繼能，羅暉、趙襲亦法此藝。襲與張芝相善，芝自云：「上比崔、杜不足，下方羅、趙有餘。」然伯英學崔、杜之法，温故知新，因而變之，以成今草，轉精其妙。字之體勢，一筆而成，偶有不連，而血脉不斷。及其連者，氣候通而隔行。唯王子敬明其深指，故行首之字，往往繼前行之末，世稱一筆書者起自張伯英，即此也。實亦約文該思，應指宣言，列缺施鞭，飛廉縱彎也。伯英雖始草創，遂造其極。索靖《草書狀》云：「聖皇御世，隨時之宜。倉頡既工，書契是爲。損之草隷，以崇簡易。草書之狀也，宛若銀鈎，飄若驚鸞。舒翼未發，若舉復安。于是多才之英，篤藝之彦。役心精

微，眹思文憲。守道兼權，觸類生變。離析八體，靡形不判。聘辭放手，雨行冰散。高音翰屬，溢越流漫。著絕藝于紈素，垂百代之殊觀。

贊曰：草法簡略，省繁錄微。譯言宣事，如矢應機。霆不暇發，電不及飛。徵士已沒，道愈光輝。明神在享，其靈有歆。斯藝漫流，終古無絕。

論曰：夫卦象所以陰騭其理，文字所以宣載其能。卦則渾天地之窈冥，秘鬼神之變化；文能以發揮其道，幽贊其功。是知卦象者，文字之祖，萬物之根。眾學分鑣，馳騖不息。或安其所習，毀所不見，終以自蔽也。固須原心反本，無漫學焉。今欲稽其濫觴，不可遵諸子之非，棄聖人之是。

先賢說文字所起，與八卦同作，又云八卦非伏羲自重。夫《易》者太古之書，夫子之文章，可得而聞也。彌綸乎天地，錯綜乎四時，究極人神，盛德大業也。子曰：「學以聚之，問以辨之。」蓋欲討論根源，悉其枝派。自仲尼沒而微言絕，諸儒之說，是或不經。左丘明恥之，愧無獨斷之明，以釋天下之惑。孔安國云：「宓羲造書契，代結繩。」非也。厥初生人，君道尚矣。應而不求，爲而不恃，執大象也。迨乎伏羲氏

作,始定人道,辨乎臣子,伏而化之,結繩而治。故孔子曰:「三皇伯世,叶神無文。《易》

洛書紀命,〔二二〕頡字胥合。」又班固云:「庖犧繼天而王,為百王先。」并是也。《易》

曰:「庖犧氏之王天下也,作結繩而為網罟,以畋以漁,蓋取諸離。」「離者,麗也。日

月麗乎天,百穀草木麗乎地,重明以麗乎正,乃化成天下。」「離也者,明也,萬物皆相

見,南方之卦也。」聖人南面而聽天下,向明而理,蓋取諸此也。」庖犧、神農氏沒,軒轅

氏作,始造圖書、禮樂、度數、甲子、律曆。自開闢之事,皆先聖傳流于口,黃帝已後,

紀錄言之。無幾,故《春秋》、《國語》唯發明五帝。太史公敘黃帝、顓頊以下事。孔

子撰《書》,始自堯、舜,尚年月闕然。詩人所述,起乎虞氏,其可知也。巢、燧之時,

淳一無教,故言上古昔者,俱是伏義、神農之時。言後世聖人者,即黃帝、堯、舜之際。《易》

曰:「上古結繩以理,後世聖人易之以書契。」此猶太陽一照,眾星沒矣。《史

記》及《漢書》皆云:「文王重八封為六十四卦。」又《帝王世紀》及孫盛等以為神農、

夏禹重之,并非也。夫八卦雖理象已備,尚隱神功。引而伸之,始通變吉凶,成其妙

用,觸類而長,天下之能事畢矣。故《易》曰:「聖人立象以盡意,設卦以盡情。」」八

卦成列，象在其中矣；因而重之，爻在其中矣；剛柔相推，變在其中矣。」伏義自重之驗也。又曰：「昔者聖人之作《易》也，觀變于陰陽而立卦，發揮于剛柔而生爻。是以立天之道，曰陰與陽；立地之道，曰柔與剛；立人之道，曰仁與義。兼三才而兩之，故《易》六畫而成卦，六位而成章。」又伏義自重之驗也。若以後世聖人易之以書契，謂伏義，即昔者聖人之作《易》也，謂誰矣？則知伏義自重八卦，不造書契，焕乎可明，不至疑惑也。

又曰：「河出圖，洛出書，聖人則之。」孔安國云：「河圖、八卦，是洛之九疇。」馬融、王蕭、姚信等并云：「得河圖而作《易》。」《禮含文嘉》曰：「伏義則龜書，乃作八卦。」并乘流而逝，不討其源，滋誤後生，深可嘆息。去聖久矣，百家眾言，自古非一。正史之書，不經宣尼筆削，則未可全是，況儒者臆說耶？悠悠萬載，是非互起。一犬吠形，百犬吠聲；一人措虛，百人傳實。按龍圖出河、龜書出洛，今或云「法龍圖而作卦」，或云「則龜書而畫之」，假欲遵之，何者爲是？案《左傳》庖犧氏有龍瑞，以龍紀官，非得八卦，八卦若先列于河圖，又文王等重之，則伏義何功于《易》也？又夫子

不言因圖而畫卦，自黃帝、堯、舜及周公攝政時皆得圖書，河以通乾出天苞，洛以流川

吐地符，是知有聖人膺運，則河、洛出圖、書，何必八卦、九疇。九疇者，天始錫禹，而

黃帝已獲洛書。《易》曰：「蓍龜神物，聖人則之。」然伏羲豈則蓍龜而作《易》？言

聖人者，通謂後世《易》經三古，不獨指伏羲也。夫蓍龜者，或悔吝有憂虞之象，或得

失有吉凶之徵，或否泰有陰陽之辭，或剛柔有變通之理。若河圖洛書者，或天地彝倫

之法，或帝王興亡之數，或山川品物之制，或治化合神之符，故聖人則之而已。孔子

曰：「河不出圖，洛不出書，吾已矣夫！」是也。

故知文字之作，確乎權輿，十體相沿，互明創革，萬事皆始自微漸，至于昭著。

《春秋》則寒暑之濫觴，爻畫則文字之兆朕。其十體內或先有萌牙，今取其昭彰者爲

始祖。夫道之將興，自然玄應。前聖後聖，合矩同規。雖千萬年，至理斯會。天或垂

範，或授聖哲，必然而出，不在考其甲之與乙耶！案道家相傳，則有天皇、地皇、人皇

之書，各數百言，其文猶在，像如符印，而不傳其音指。審爾則八卦已爲雲孫矣，[一四]

況古文乎！且戎狄異音各貌，會于文字，其指不殊。禽獸之情，悉應若是，觀其趣

向，不遠于人，其有知方來，辨音節，非智能而及，復何所學哉！則知凡庶之流，有如草木鳥獸之類，或蘊文章，又霹靂之下，乃時有字。或錫覯之瑞，往往銘題。以古書考之，皆可識也，夫豈學之于人乎！又詳釋典，或沙劫已前，或他方怪俗，云爲事況，與即意無殊。是知天之妙道，施于萬類一也，但所感有淺深耳，豈必在乎羲、軒、周、孔將釋、老之教乎！況論篆籀將草隸之後先乎！縷而分之則如彼，總而言之其若此也。

校勘記

〔一〕「眇不知其變化」「知」原作「如」，從《墨池》改。

〔二〕「黃帝史倉頡」原本作「黃帝史籀倉頡」。按范校：「按史籀爲周宣王史官，不當次在倉頡之前，此籀字疑是衍字。」據下文《古文》知范說爲是，「籀」字刪去。

〔三〕「迄于皇朝黃門侍郎盧藏用」「朝」原作「明」，從《墨池》改。

〔四〕「即昔之銅虎竹使」「虎竹」原作「竹虎」，從《墨池》、《書苑》正。

〔五〕「即上古之別名也」，「上古」，《墨池》、《書苑》并作「古文」。

〔六〕「又漢元帝」，「元」原作「文」，從《墨池》、《書苑》改。

〔七〕「龜文斜列」，「斜」字，《王氏》本、《墨池》、《書苑》并作「鍼」。

〔八〕「似水露緣絲」，原本脱「水」字，從《王氏》本、《墨池》補。

〔九〕「用爲御史」，「爲」原作「惟」，從《墨池》、《書苑》改。

〔一〇〕「拔茅連茹」，「連」原作「其」，從《墨池》、《書苑》改。

〔一一〕「偉字挺特」，「偉」原作「緯」，從《墨池》、《書苑》改。

〔一二〕「盡要蔑乎文質」，「要蔑」，《墨池》、《書苑》并作「衆美」。

〔一三〕「洛書紀命」，「書」原作「乙」，從《墨池》改。

〔一四〕「審爾則八卦已爲雲孫矣」，「已」原作「未」，從《墨池》改。

法書要録卷八

張懷瓘書斷中

我唐四聖，高祖神堯皇帝、太宗文武聖皇帝、高宗天皇大聖皇帝，鴻猷大業，列乎册書。多才能事，俯同人境。翰墨之妙，資以神功。開草隸之規模，變張、王之今古。盡善盡美，無得而稱。今天子神武聰明，制同造化。筆精墨妙，思極天人。或頌德銘勛，函耀金石；或恩崇惠縟，載錫侯王。赫矣光華，懸諸日月，然猶進而不已。惟奥惟玄，非區區小臣所敢揚述。

神品二十五人：

大篆一人：史籀。

籀文一人：史籀。

小篆一人：李斯。

八分一人：蔡邕。

隸書三人：鍾繇、王羲之、王獻之。

行書四人：王羲之、鍾繇、王獻之、張芝。

章草八人：張芝、杜度、崔瑗、索靖、衛瓘、王羲之、王獻之、皇象。

飛白三人：蔡邕、王羲之、王獻之。

草書三人：張芝、王羲之、王獻之。

妙品九十八人：

古文四人：杜林、衛宏、[二]邯鄲淳、衛恒。

大篆四人：李斯、趙高、蔡邕、邯鄲淳。

小篆五人：曹喜、蔡邕、邯鄲淳、崔瑗、衛瓘。

八分九人：張昶、皇象、邯鄲淳、韋誕、鍾繇、師宜官、梁鵠、索靖、王羲之。

隸書二十五人：張芝、鍾會、蔡邕、邯鄲淳、衛瓘、韋誕、荀輿、謝安、羊欣、王洽、

王珉、薄紹之、蕭子雲、宋文帝、衛夫人、胡昭、曹喜、謝靈運、王僧虔、孔琳之、陸柬之、褚遂良、虞世南、釋智永、歐陽詢。

行書十六人…劉德昇、衛瓘、王珉、謝安、王僧虔、胡昭、鍾會、孔琳之、虞世南、阮研、王洽、羊欣、薄紹之、歐陽詢、陸柬之、褚遂良。

章草八人…張昶、鍾會、韋誕、衛恒、郗愔、張華、魏武帝、釋智永。

飛白五人…蕭子雲、張弘、韋誕、歐陽詢、王廙。

草書二十二人…索靖、衛瓘、嵇康、張昶、鍾繇、羊欣、薄紹之、鍾會、衛恒、荀輿、桓玄、謝安、孔琳之、王珉、王洽、謝靈運、張融、阮研、王僧虔、歐陽詢、虞世南、釋智永。

能品一百七人…

小篆十二人…衛覬、班固、皇象、張弘、許慎、韋誕、傅玄、蕭子雲、劉紹、張弘、范

大篆五人…胡昭、嚴延年、韋昶、班固、歐陽詢。

古文四人…張敞、衛覬、衛瓘、韋昶。

曄、歐陽詢。

八分三人……毛弘、左伯、王獻之。

隸書二十三人……衛恒、張昶、王廙、庾翼、郗愔、王濛、衛覬、張彭祖、阮研、陶弘景、王脩、王褒、王恬、李式、傅玄、楊肇、王承烈、庾肩吾、薛稷、孫過庭、高正臣、釋智果、盧藏用。

行書十八人……宋文帝、司馬攸、釋智永、蕭子雲、蕭思話、齊高帝、陶弘景、漢王元昌、王導、王承烈、孫過庭、高正臣、裴行儉、王智敬、王脩、盧藏用、薛稷、釋智果。

章草十五人……羅暉、趙襲、徐幹、庾翼、張超、王濛、衛覬、崔寔、蕭子雲、杜預、陸柬之、歐陽詢、王承烈、王知敬、[二]裴行儉。

飛白一人……劉紹。

草書二十五人……王導、何曾、楊肇、郗愔、庾翼、司馬攸、李式、宋文帝、蕭子雲、陸柬之、宋令文、齊高帝、謝朓、庾肩吾、蕭思話、范曄、孫過庭、梁武帝、王知敬、裴行儉、釋智果、盧藏用、高正臣、王廙、王愔。

右包羅古今，不越三品。工拙倫次，追至數百。且妙之企神，非徒步驟。能之仰妙，又甚規隨。每一書之中，優劣爲次；一品之內，復有兼并。至如神品，則李斯、杜度、崔瑗、皇象、衛瓘、索靖，各惟得其一；史籀、蔡邕、鍾繇得其二；張芝得其三；逸少、子敬并各得其五。考多之類少，妙之況神，又上下差降，昭然可悉也。他皆仿此。後所傳則當品之內，時代次之。或有紀名而不評迹者，蓋古有其傳，今絕其書，粗爲斟酌，列于品第，但備其本傳，無別商榷。然十書之外，乃有龜、蛇、麟、虎、雲、龍、蟲、鳥之書，既非世要，悉所不取也。

神品

周史籀，宣王時爲史官，善書，師模倉頡古文。夫倉頡者，獨蘊聖心，啓冥演幽，稽諸天意，功侔造化，德被生靈，可與三光齊懸，四序終始，何敢抑居品列。始籀，以爲聖迹湮滅，失其真本，今所傳者，纔仿佛而已，故損益而廣之，或同或異，謂之爲「篆」，亦曰「史書」。加之銛利鈎殺，自然機發，信爲篆文之權輿，非至精，孰能與于

此。窮物合數，變類相召，因而以化成天下也，故其稱謂無方，亦難得而備舉。今妙迹雖絕于世，考其遺法，肅若神明，故可特居神品。又作籀文，其狀邪正體，則《石鼓文》存焉。乃開闊古文，暢其戚銳，但折直勁迅，有如鏤鐵。而端姿旁逸，又婉潤焉。若取于詩人，則《雅》、《頌》之作也，亦所謂楷、隸曾高，字書淵藪。使放小學者漁獵其中，[三]籀大篆、籀文入神。

秦李斯，楚上蔡人，少從孫卿學帝王術，西入秦，位至丞相。胡亥立，趙高譖之，要斬，夷三族。斯妙大篆，始省改之以爲小篆。著《倉頡》七篇，雖帝王質文，世有損益，終以文代質，漸就澆漓。則三皇結繩，五帝畫象，三王肉刑，斯可況也。古文可爲上古，大篆爲中古，小篆爲下古。三古爲實，草隸爲華。妙極于華者羲、獻，精窮于實者籀、斯。始皇以和氏之璧琢而爲璽，令斯書其文，今《泰山》、《嶧山》、《秦望》等碑，并其遺迹，亦謂傳國之偉寶，百代之法式。斯小篆人神，大篆入妙也。

後漢杜度，字伯度，京兆杜陵人，御史大夫延年曾孫。章帝時爲齊相，善章草，雖史游始草書，傳不紀其能，又絕其迹。創其神妙，其唯杜公。韋誕云：「杜氏傑有骨

力，而字畫微瘦。」崔氏法之，書體甚濃，結字工巧，時有不及。張芝喜而學焉，轉精其

巧，可謂草聖，超前絕後，獨步無雙。張芝自謂上比崔、杜不足，下方羅、趙有餘，誠則

尊師之辭，亦其心肺間語。伯英損益伯度章草，亦猶逸少增減元常真書，雖潤色精于

斷割，意則美矣。至若高深之意，質素之風，俱不及其師也。然各爲今古之獨步。蕭

子良云：「本名操，爲魏武帝諱，改爲度。」非也。案蔡邕《勸學篇》云：「齊相杜度，美

守名篇。」漢中郎不應預爲武帝諱也。

　　崔瑗，字子玉，安平人，曾祖蒙，父騊，子玉。官至濟北相，文章蓋世，善章草，師

于杜度，點畫之間，莫不調暢。伯英祖述之，其骨力精熟過之也。索靖乃越制特立，

風神凜然，其雄勇過之也。以此有謝于張、索。一本云：「師于杜度，媚趣過之，點畫精微，

神變無礙，利金百煉，美玉天姿，可謂冰寒于水也。」袁昂云：「如危峰阻日，孤松一枝。」王隱

謂之草賢。晉平符堅，得摹子玉書。王子敬云：「張伯英極似之。」其遺迹絕少，又妙

小篆，今有《張平子碑》。以順帝漢安二年卒，年六十六。子玉章草入神，小篆入妙。

　　張芝，字伯英，燉煌人，父煥，爲太常，徙居弘農華陰。伯英名臣之子，幼而高操，

勤學好古，經明行修，朝廷以有道徵，不就，故時稱「張有道」，實避世潔白之士也。

好書，凡家之衣帛，皆書而後練。尤善章草書，出諸杜度。崔瑗云：「龍驤豹變，青出于藍。」又創爲今草，天縱尤異，率意超曠，無惜是非，若清澗長源，流而無限，縈回崖谷，任于造化。至于蛟龍駭獸，奔騰拏攫之勢，心手隨變，窈冥而不知其所如，是謂達節也已。精熟神妙，冠絕古今，則百世不易之法式，不可以智識，不可以勤求。若達士游乎沉默之鄉，鸞鳳翔乎大荒之野。韋仲將謂之「草聖」，豈徒言哉！遺迹絕少，故褚遂良云：「鍾繇、張芝之迹，不盈片素。」韋誕云：「崔氏之肉，張氏之骨。」其章草《金人銘》可謂精熟至極。其草書《急就章》字皆一筆而成，合于自然，可謂變化至極。羊欣云：「張芝、皇象、鍾繇、索靖，時并號『書聖』，然張勁骨豐肌，德冠諸賢之首。」斯爲當矣。其行書則二王之亞也。又善隸書。以獻帝初平中卒。伯英章草、草行入神，隸書入妙。

蔡邕，字伯喈，陳留圉人。父棱，徐州刺史，有清行，謚貞定。[四]伯喈官至左中郎將，封高陽侯。儀容奇偉，篤孝博學，能畫，又善音律，明天文、數術、災變。卒見問，

無不對。工書絕世，尤得八分之精微。體法百變，窮靈盡妙，獨步今古。又創造飛白，妙有絕倫，動合神功，真異能之士也。董卓用天下名士，而邕一日七遷，光照榮顯，顧寵彰著。王允誅卓，收伯喈，付廷尉，以獻帝初平三年死于獄中，年六十一。揺紳諸儒，莫不流涕。伯喈八分、飛白入神，大篆、小篆、隸書入妙。女琰，甚賢明，亦工書。

魏鍾繇，字元常，潁川長社人也。祖皓，至德高世。父迪，黨錮不仕。元常才思通敏，舉孝廉尚書郎，累遷尚書僕射、東武亭侯。魏國建，遷相國。明帝即位，遷太傅。繇善書，師曹喜、蔡邕、劉德昇。真書絕世，剛柔備焉。點畫之間，多有異趣，可謂幽深無際，古雅有餘，秦漢以來，一人而已。雖古之善政遺愛，結于人心，未足多也。尚德哉若人！其行書則義之、獻之之亞，草書則衛、索之下，八分則有《魏受禪碑》，稱此爲最。太和四年薨，八十矣。元常隸行入神，八分入妙。

吳皇象，字休明，廣陵江都人也，官至侍中。工章草，師于杜度。先是有張子并，于時有陳良輔，并稱能書。然陳恨瘦，張恨峻，休明斟酌其間，甚得其妙，與嚴武等稱

八絕，世謂沉著痛快。抱朴云：「書聖者，皇象。」懷瓘以爲右軍隸書，以一形而衆相，

萬字皆別；休明章草，雖相衆而形一，萬字皆同：各造其極。則實而不樸，文而不

華，其寫《春秋》，最爲絕妙。八分雄才逸力，乃相亞于蔡邕，而妖冶不逮，通議傷于

多肉矣。　休明章草入神，八分入妙，小篆入能。

晋衛瓘，字伯玉，河東安邑人。父覬，魏侍郎。瓘弱冠仕魏爲尚書郎，入晋爲尚

書令。善諸書，引索靖爲尚書郎，號一臺二妙。時議放手流便過索，而法則不如之。

嘗云：「我得伯英之筋，恒得其骨，靖得其肉。」伯玉采張芝法，取父書參之，遂至神

妙。天姿特秀，若鴻雁奮六翮，飄飄乎清風之上。率情運用，不以爲難。後爲侍中、

司空。　楚王瑋矯詔害之。元康元年卒，七十二。章草入神，小篆、隸、行草入妙。

索靖，字幼安，燉煌龍勒人，張伯英之離孫。[五] 父湛，北地太守。幼安善章草書，

出于韋誕，峻險過之。有若山形中裂，水勢懸流，雪嶺孤松，冰河危石，其堅勁則古今

不逮。或云「楷法則過于衛瓘」，然窮兵極勢，揚威耀武，觀其雄勇，欲陵于張，何但

于衛。　王隱云：「靖草書絕世，學者如雲。」是知趣者皆然，勸不用賞。時人云：「精

熟至極，索不及張．，妙有餘姿，張不及索。」蕭子良云：「其形甚異，又善八分、韋、鍾之亞。」《毋丘興碑》是其遺迹也。

王羲之，字逸少，琅邪臨沂人。祖正，尚書郎。父曠，淮南太守。逸少骨鯁高爽，不顧常流，與王承、王沉爲王氏三少。太安二年卒，年六十，贈太常。章草入神，草入妙。初度浙江，便有終焉之志。昇平五年卒，年五十九。贈金紫光禄大夫，加常侍。尤善書草、隸、八分、飛白、章、行，備精諸體，自成一家法，千變萬化，得之神功，自非造化發靈，豈能登峰造極。然割析張公之草，而濃纖折衷，乃愧其精熟．，損益鍾君之隸，雖運用增華，而古雅不逮。至研精體勢，則無所不工，亦猶鍾鼓云乎，《雅》、《頌》得所。觀夫開襟應務，若養由之術，百發百中，飛名蓋世，獨映將來。其後風靡雲從，世所不易，可謂冥通合聖者也。起家秘書郎，累遷右軍將軍、會稽内史。初度隸、行草書、章草、飛白俱入神，八分入妙。妻郗氏，甚工書。有七子，獻之最知名。玄之、凝之、徽之、操之、并工草隸。凝之妻謝道韞有才華，亦善書，其爲舅所重。

獻之，字子敬，逸少第七子，累遷中書令，卒。初娶郗曇女，離婚後，尚新安愍公

主。無子，唯一女，後立爲安僖皇后。后亦善書。以后父追贈侍中、特進、光禄大夫、

太宰。尤善草隷，幼學于父，次習于張，後改變制度，別創其法，率爾師心，[六]冥合天

矩。觀其逸志，莫之與京。至于行草興合，如孤峰四絶，迥出天外，其峭峻不可量也。

爾其雄武神縱，靈姿秀出。臧武仲之智，卞莊子之勇。或大鵬搏風，長鯨噴浪，懸崖

墜石，驚電遺光。察其所由，則意逸乎筆，未見其止。蓋欲奪龍蛇之飛動，掩鍾、張之

神氣。惜其陽秋尚富，縱逸不羈。天骨未全，有時而瑣。人有求書，罕能得者。雖權

貴所逼，了不介懷。偶其興會，則觸遇造筆，皆發于衷，不從于外，亦由或默或語，即

銅輾伯華之行也。初，謝安請爲長史。太康中，新起太極殿，安欲使子敬題榜，以爲

萬世寶，而難言之，乃説韋仲將題凌雲臺事。子敬知其指，乃正色曰：「仲將，魏之大

臣，寧有此事？使其若此，知魏德之不長。」安遂不之逼。子敬五六歲時學書，右軍

潛于後掣其筆，不脱，乃嘆曰：「此兒當有大名。」遂書《樂毅論》與之。學竟，能極小

真書，可謂窮微入聖。筋骨緊密，不減于父。如大則尤直而少態，豈可同年。唯行草

之間，逸氣過也。及論諸體，多劣于右軍。總而言之，季孟差耳。子敬隷、行、草、章

草、飛白五體俱入神，八分入能。或謂小王爲小令，非也。子敬爲中書令，太康十一年卒于官，年四十三。族弟珉代居之，至十三年而卒，年三十八。時謂子敬爲大令，季琰爲小令。〔七〕

妙品

秦胡毋敬，本櫟陽獄吏，爲太史令，博識古今文字，亦與程邈、李斯省改大篆，著《博學篇》七章，覃思舊章，博采衆訓。時趙高爲中車府令，善史書，教始皇少子胡亥書及獄律法令，亥私幸之，作《爰歷篇》六章。漢興，總合爲《倉頡篇》。

後漢杜林，字北山，扶風茂陵人，涼州刺史，鄴之子，位至司空，尤工古文，過于鄴也。故世言小學由杜公。嘗于西河得漆書古文《尚書》一卷，寶玩不已，每困厄，自以爲不能濟于亂世，常抱經嘆曰：「古文之學，將絕于此。」初衛宏方造林，未見，則暗然而服。及會面，林以漆書示宏曰：「常以此道將絕，何意東海衛君復能傳之，是道不墜于地矣。子曰：『德不孤，必有鄰。』豈虛也哉！」光武建平中卒。靈帝時，劉陶

删定古文、今文《尚書》，號《中文尚書》，以北山本爲正。陶亦工古文，是謂「就有道而正」焉。

衛宏，字次仲，東海人，官至給事中。修古學，善屬文，作《尚書訓指》。師于杜林，後之學者，古文皆祖杜林、衛宏也。

曹喜，字仲則，扶風平陵人，明帝建初中爲秘書郎。篆隸之工，收名天下。蔡邕云：「扶風曹喜，建初稱善。」衛恒云：「喜善篆，小異于李斯。」邯鄲淳師焉，略究其妙。韋誕師淳而不及也。善懸針、垂露之法，後世行之。仲則小篆，隸書入妙，雖賀彦先沉潛，乃青雲之士也。

劉德昇，字君嗣，潁川人。桓、靈之時，以造行書擅名。雖以草創，亦豐研美。風流婉約，獨步當時。胡昭、鍾繇并師其法，世謂鍾繇行狎書是也。而胡書體肥，鍾書體瘦，亦各有君嗣之美。

師宜官，南陽人。靈帝好書，徵天下工書于鴻都門，至數百人，八分稱宜官爲最。大則一字徑丈，小乃方寸千言，甚矜其能。性嗜酒，或時空至酒家，書其壁以售之，觀

者雲集，酤酒多售，則鑱去之。後爲袁術將命。鉅鹿《耿球碑》，術所立，是宜官書也。

梁鵠字孟皇，安定烏氏人，少好書，受法于師宜官，以善八分知名。舉孝廉爲郎，靈帝重之，亦在鴻都門下。遷幽州刺史。魏武甚愛其書，常懸帳中，又以釘壁，以爲勝宜官也。時邯鄲淳亦得次仲法，淳宜爲小字，鵠宜爲大字，不如鵠之用筆盡勢也。

張昶，字文舒，伯英季弟，爲黃門侍郎。尤善章草，家風不墜，奕葉清華，書類伯英，時人謂之「亞聖」。至如筋骨天姿，實所未逮。若華實兼美，可以繼之。衛恒云：「姜孟穎、梁孔達、田彥和及韋仲將之徒，皆張之弟子，各有名于世，并不及文舒。」又極工八分，況之蔡公，長幼差耳。華嶽廟前一碑，建安十年刊也。《祠堂碑》，昶造并書。後鍾繇鎮關中，題此碑後云：「漢故給事黃門侍郎、華陰張府君諱昶，字文舒，造此文。」又題碑頭云：「時司隸校尉、侍中、東武亭侯、潁川鍾繇字元常書。」又善隸，以建安十一年卒。文舒章草入妙，隸入能。

魏武帝姓曹氏，諱操，字孟德，沛國譙人。尤工章草，雄逸絕倫，年六十六薨。張

華云：「漢安平崔瑗子寔、弘農張芝弟昶并善書，而魏武亞焉。」子植，字子建，亦工書。

邯鄲淳，字子淑，潁川人。志行清潔，才學通敏。初爲臨淄王傅，累遷給事中。自杜林、衛宏以來，古文泯絶，由淳復著。衛恒云：「魏初傳古文者，出於邯鄲淳。蔡邕采斯、喜之法爲古今雜形，然精密閑理不如淳也。」梁鵠云：「淳得次仲法，韋誕師淳而不及也。」袁昂云：「應規入矩，方圓乃成。」張華云：「邯鄲淳善隸書。」子淑古文、小篆、八分、隸書并入妙。

胡昭，字孔明，潁川人。少而博學，不概榮利，有夷、皓之節。甚能史書，真行又妙。衛恒云：「昭與鍾繇并師于劉德昇，俱善草行，而胡肥鍾瘦，書牘之迹也，動見模楷。」羊欣云：「胡昭得其骨，索靖得其肉，韋誕得其筋。」張華云：「胡昭善隸書，茂先與荀勗共整理記籍，立書博士，置弟子教習，以鍾、胡爲法。」嘉平二年公車徵，會卒，年八十九。孔明隸行入妙，大篆入能。

韋誕，字仲將，京兆人，太僕端之子，官至侍中。伏膺于張芝，兼邯鄲淳之法，諸書并善，尤精題署。明帝時凌雲臺初成，令誕題榜，高下異好，宜就加點正，因致危懼，頭鬢皆白。既以下，戒子孫無爲大字楷法。袁昂云：「仲將書如龍拏虎踞，劍拔弩張。」張華云：「京兆韋誕子熊、潁川鍾繇子會，并善隸書。」初，青龍中，洛陽許鄴三都宮觀始成，詔令仲將大爲題署，以爲永制。給御筆墨，皆不任用。因曰：「蔡邕自矜能書，兼斯、喜之法，非流紈體素，不妄下筆。夫工欲善其事，必先利其器，若用張芝筆、左伯紙及臣墨，兼此三具，又得臣手，然後可以建勁丈之勢，方寸千言。」然草迹之妙，〔八〕亞乎索靖也。嘉平五年卒，年七十五。八分、隸、章、飛白入妙，小篆入能。

兄康，字元將，亦工書；子熊，字少季，亦善書。時人云：「名父之子，不有二事。」世所美焉。

嵇康，字叔夜，譙國銍人，官至中散大夫。奇才不群，身長七尺八寸，而土木形骸，不自藻飾，未嘗見其疾聲朱顏。人以爲龍章鳳姿，天質自然，恬静寡欲，學不師受，博覽該通，以爲君子無私，心不措乎是非，〔九〕而行不違乎道。叔夜善書，妙于草

制，觀其體勢，得之自然，意不在乎筆墨。若高逸之士，雖在布衣，有傲然之色。故知臨不測之水，使人神清；登萬仞之岩，自然意遠。鍾會譖康，就刑，年四十四，太學生三千人請爲師，不許。

鍾會，字士季，元常少子，官至司徒。咸熙元年，衛瓘誅之，年四十。書有父風，稍備筋骨，美兼行草，尤工隸書，遂逸致飄然，有凌雲之志，亦所謂「劍則干將、莫耶」焉。會嘗詐爲荀勗書，就勗母鍾夫人取寶劍。會兄弟以千萬造宅，未移居，勗乃潛畫元常形像，會兄弟入見，便大感慟。勗畫亦會之類也。會隸、行草、章草入妙。

吳處士張弘，字敬禮，吳郡人，篤學不仕，恒着烏巾，時號「張烏巾」。并善篆隸，其飛白妙絕當時，飄若雲游，激如驚電，飛仙舞鶴之態有類焉。自作《飛白序勢》，備說其美也。歐陽詢曰：「飛白張烏巾冠世，其後逸少、子敬亦稱妙絕。」敬禮飛白入妙，小篆入能。

晋張華，字茂先，范陽人。父平，後漢漁陽太守。茂先官至司空、壯武公，博涉群書，盈萬餘卷。高才達識，天文、數術，無所不精。善章草書，體勢尤古。度德比義，

嵇叔夜之倫也。

衛恒，字巨山，瓘之仲子，官至黃門侍郎。瓘嘗云：「我得伯英之筋，恒得其骨。」巨山善古文，得汲冢古文，論楚事者最妙。恒嘗玩之，作《四體書勢》，并造散隸書。元康中，楚王瑋害之，年四十。古文、章草、草書入妙，隸入能。弟宣，善篆及草，名亞父兄。宣弟庭，亦工書。子仲寶、叔寶，俱有書名。四世家風不墜也。

衛夫人，名鑠，字茂猗，廷尉展之女弟，恒之從女，汝陰太守李矩之妻也。隸書尤善規矩。鍾公云：「碎玉壺之冰，爛瑤臺之月。」婉然芳樹，穆若清風。」右軍少常師之。永和五年卒，年七十八。子克，爲中書郎，亦工書。先有扶風馬夫人，大司農皇甫規之妻也，有才學，工隸書。夫人寡，董卓聘以爲妻，夫人不屈，卓殺之。

王廙，字世將，琅邪臨沂人。祖覽。父正，尚書郎。導從父之弟也。官至平南將軍、荊州刺史、侍中，逸少之叔父。工于草隸、飛白，祖述張、衛遺法，自過江，右軍之前，世將書與荀勖畫爲明帝師。其飛白，志氣極古，垂雕鶚之翅羽，類旌旗之捲舒。時人云：「王廙飛白，右軍之亞。」永昌元年卒，年四十七。世將飛白入妙，隸入能。

郗愔，字方回，高平金鄉人。父鑒，太尉，草書卓絶，古而且勁。方回官至司空。善衆書，雖齊名庾翼，不可同年。其法遵于衛氏，[一〇]尤長于章草。纖穠得中，[一一]意態無窮，筋骨亦勝。王僧虔云：「郗愔章草，亞于右軍。」太元六年卒，年七十二。

方回章草入妙，草隸入能。妻傅氏，善書。子超，字景興，小字嘉賓，亦善書。

王洽，字敬和，導第四子。理識明敏，拜駙馬都尉，累遷中書令。書兼諸法，于草尤工。落簡揮毫，有郢匠乘風之勢。雖卓然孤秀，未至運用無方。而右軍云：「弟書遂不減吾。」飾之過也。昇平三年卒，年四十四。敬和隸行草入妙。妻荀氏，亦善書。

謝安，字安石，陳郡陽夏人。十八徵著作郎，辭疾，寓居會稽，與王逸少、許詢、桑門支遁等游處十年，累遷尚書僕射。太元十年卒，贈太傅，謚文靖公，年六十六。人皆比之王導，謂文雅過之。學草，正于右軍，右軍云：「卿是解書者，然知解書者尤難。」安石尤善行書，亦猶衛洗馬，風流名士，海內所瞻。王僧虔云：「謝安得入能書品錄也。」安石隸行草入妙。兄尚，字仁祖。弟萬，字萬石，并工書。

王珉，字季琰，洽之少子，官至中書令。工隸及行草，金劍霜斷，崎嶔歷落，時謂

小王之亞也。自導至珉，三世善書，時人方之杜、衛二氏。嘗書四匹素，自朝操筆，至暮便竟，首尾如一，又無誤字。子敬戲云：「弟書如騎驟，駸駸欲度驊騮前。」斯可謂弓善矢良，兵利馬疾，突圍破的，難與爭鋒。隸行入妙。妻汪氏，善書。兄珣，亦善書。

桓玄者，溫之子，為義興太守，篡晉，伏誅。嘗慕小王，善于草法。譬之于馬，則肉翅已就，蘭筋初生。奮怒而馳，日可千里。洸洸赳赳，實亦武哉。非王之武臣，即世之刺客。列缺吐火，共工觸山，尤剛健倜儻。夫水火之性，各有所長。火能外光，不能內照；水能內照，不能外光。若包五行之性，則可謂通矣。嘗與顧愷之論書，至夜不倦。愷之，字長康，善書，小名虎頭，時人號為三絕：癡、書、畫也。彥遠案：長康三絕者，才絕、畫絕、癡絕，書非癡數也。

宋文帝，姓劉，諱義隆，彭城人，武帝第三子。善隸書，次及行草，規模大令，自謂不減于師，雖庶幾德音，引領長望，尚遼遠矣。然才位發揮，亦可謂「倬彼雲漢，為章于天」。時論以為天然勝羊欣，工夫恨少。是亦天然可尚，道心唯微，探索幽遠，若泠

泠水行，有岩石間真聲。帝隸書入妙，行草入能。

羊欣，字敬元，泰山南城人，官至中散大夫、義興太守。師資大令，時亦衆矣。非無雲塵之遠，若親承妙旨，入于室者，唯獨此公。亦猶顏回與夫子，有步驟之近。撅若嚴霜之林，婉似流風之雪。驚禽走獸，絡繹飛馳。亦可謂王之藎臣，朝之元老。沈約云：「敬元尤善于隸書，子敬之後，可以獨步。」時人云：「買王得羊，不失所望。」今大令書中，風神恍者，往往是羊也。元嘉十九年卒，年七十三。敬元隸行草入妙。時有丘道護，親師于子敬，殊劣于羊欣。謝綜亦善書，不重敬元，亦憚之云：「力少媚好。」又有義興康昕與南州惠式道人，俱學二王，轉以己書貨之，世人或謬寶此迹，亦或謂爲羊。歐陽通云：「式道人，右軍之甥，與王無別。」

薄紹之，字敬叔，丹陽人，官至給事中。善書，憲章小王，風格秀異，若干將出匣，光芒射人；魏武臨戎，縱橫制敵。其行草倜儻，時越羊欣。若用力取之，則真正懸隔。敬叔隸行草入妙。

謝靈運，會稽人。祖玄，父煥。靈運官至秘書監、侍中、康樂侯，模憲小王，真草

俱美。石蘊千年之色，松低百尺之柯。雖不逮師，歐風吐雲，簸蕩川嶽，其亦庶幾。

虞龢云：「靈運，子敬之甥，故能書，特多王法。」王僧虔云：「子敬上表多在中書雜事中，靈運竊寫易其真本，相與不疑。元嘉初，帝就索，始進。親聞文皇說此。」元嘉十年，年四十九，以罪棄廣州市。隸草入妙。

虞龢云：「靈運，子敬之甥，故能書，特多王法。」王僧虔云：「孔琳之放縱快利，筆迹流便，二王已後，略無其比。但工夫少，太自任，故當劣于羊欣。」斯言俞矣。

孔琳之，字彥琳，會稽山陰人。父廞，彥琳官至祠部尚書。善草行，師于小王，稍露筋骨。飛流懸勢，則呂梁之水焉。時稱曰：「羊真孔草。」又以縱快比于桓玄。

王僧虔，琅邪臨沂人。曾祖洽，父曇首。官至司空。善書，宋文帝見其書素扇，嘆曰：「非唯迹逾子敬，方當器雅過之。」後孝武帝欲擅書名，僧虔不敢顯迹，大明之世，常用拙筆書，以此見容。虞龢云：「僧虔尋得書術，雖不及古，不減郗家所制。」然述小王尤尚古，宜有豐厚淳樸，稍乏妍華。若溪澗含冰，岡巒被雪，雖甚清肅，而寡于風味。子曰：「質勝文則野。」是之謂乎？永明三年卒。僧虔隸行入妙，草入能。一

齊王僧虔，琅邪臨沂人。曾祖洽，父曇首。官至司空。善書，宋文帝見其書素扇

景平元年卒，年五十五。行草入妙。妻謝氏，亦善書。

本云：「隸行草入妙。」子慈，亦善隸書。謝超宗嘗問慈曰：「卿書何當及尊公？」慈曰：

「我之不得仰及，猶雞之不及鳳。」時人以爲名答。

張融，字思光，吳郡人。祖禕，父暢。思光官至司徒左長史。博涉經史，早標孝

行，書兼諸體，于草尤工，而時有稽古之風，寬博有餘，嚴峻不足，可謂有文德而無武

功。然齊、梁之際，殆無以過。或有鑒不至深，見其有古風，多誤寶之，以爲張伯英書

也。而拓本大行于世。

梁蕭子雲，字景喬，晋陵人。父鬷。景喬官至侍中。少善草行、小篆，諸體兼備，

而創造小篆、飛白，意趣飄然。點畫之際，若有驚舉。妍妙至極，難與比肩。但少乏

古風，抑居妙品。故歐陽詢云：「張烏巾冠世，其後逸少、子敬又稱絕妙爾。飛而不

白，蕭子雲輕濃得中，蟬翼掩素，游霧崩雲，可得而語。」其真草少師子敬，晚學元常。

及其暮年，筋骨亦備，名蓋當世，舉朝效之。其肥鈍無力者，悉非也。今之謬賞，十室

九焉。梁武帝擢與二王并迹，則若牝雞仰于鸞鳳，子貢賢于仲尼。雖絕唱于彼朝，未

曰《陽春》、《白雪》。以太清三年卒。景喬隸書、飛白入妙，小篆、行草、章草入能。

子特，字世達，亦善書，位至太子舍人，先景喬卒。

阮研，字文幾，陳留人，官至交州刺史。善書，其行草出于大王，甚精熟。若飛泉交注，奔競不息，時稱蕭、陶等各得右軍一體，而此公筋力最優，比之于勇，則被堅執銳，所向無前。喻之于談，則緩頰朵頤，離堅合異。有李信、王離之攻伐，無子貢、魯連之變通。其隸則習于鍾公，風神稍怯。庾肩吾云：「阮居今觀古，窺衆妙之門，雖師王祖鍾，終成別構一法矣。然遲速之對，可方于陸柬之。」則意此公性急，亦猶枚皋文章敏疾，長卿製作淹遲，各一時之妙也。

陳永興寺僧智永，會稽人。師遠祖逸少，歷記專精。攝齊升堂，真草唯命。夷途良轡，大海安波。微尚有道之風，半得右軍之肉。兼能諸體，于草最優。氣調下于歐、虞，精熟過於羊、薄。智永章草、草書入妙，隸入能。兄智楷，亦工草；丁覘亦善隸書，[二]時人云：「丁真楷草。」

皇朝歐陽詢，長沙汨羅人，官至銀青光祿大夫、率更令。八體盡能，筆力勁險，篆體尤精。高麗愛其書，遣使請焉。神堯嘆曰：「不意詢之書名，遠播夷狄。彼觀其

迹，固謂其形魁梧耶？」飛白冠絕，峻于古人。有龍蛇戰鬥之象，雲霧輕濃之勢。風旋電激，掀舉若神。真行之書，雖于大令，亦別成一體，森森焉若武庫矛戟，風神嚴于智永，潤色寡于虞世南。其草書迭蕩流通，視之二王，可爲動色。唯永公特以訓兵精練，議欲旗鼓相當。歐以猛銳長驅，永乃閉壁固守。以貞觀十五年卒，年八十五。飛白、隸、行、草入妙，大小篆、章草入能。子通，亦善書，瘦怯于父。薛純陀亦效詢草，傷于肥鈍，乃通之亞也。

虞世南，字伯施，會稽餘姚人。祖儉，梁始興王諮議。父荔，陳太子中庶子。世南受業于吳郡顧野王門下，讀書十年，國朝拜銀青光祿大夫、秘書監、永興公。太宗詔曰：「世南一人有出世之才，遂兼五絕：一曰忠讜，二曰友悌，三曰博文，四曰詞藻，五曰書翰。」有一于此，足爲名臣，而世南兼之。其書得大令之宏規，含五方之正色。姿榮秀出，智勇在焉。秀嶺危峰，處處間起。行草之際，尤所偏工。及其暮齒，加以遒逸，臭味羊、薄，不亦宜乎。是則東南之美、會稽之竹箭也。貞觀十

二四二

二年卒，年八十一。伯施隸行書入妙。然歐之與虞，可謂智均力敵，亦猶韓盧之逐東郭逡也。論其衆體，則虞所不逮。歐若猛將深入，時或不利；虞若行人妙選，罕有失辭。虞則內含剛柔，歐則外露筋骨。君子藏器，以虞爲優。族子纂，書有叔父體則，而風骨不繼。楊師道、上官儀、劉伯莊并立，師法虞公，過于纂矣。張志遜又纂之亞也。

褚遂良，河南陽翟人。父亮，銀青光祿大夫、太常卿。遂良官至尚書左僕射、河南公。博學通識，有王佐才，忠讜之臣也。善書，少則服膺虞監，長則祖述右軍。真書甚得其媚趣，若瑤臺青鏁，窅映春林，美人嬋娟，不任羅綺。增華綽約，歐、虞謝之。其行草之間，即居二公之後。顯慶四年卒，年六十四。遂良隸行入妙。亦嘗師授史陵，然史有古直，傷于疏瘦也。

陸柬之，吳郡人，官至朝散大夫、太子司議郎，虞世南之甥。少學舅氏，臨寫所合，亦猶張翼換義之表奏，蔡邕爲平子後身。而晚習二王，尤尚其古。中年之迹，猶有怯懦。總章已後，乃備筋骨。殊矜質樸，恥夫綺靡。故欲暴露疵，同乎馬不齊髦，

人不櫛沐。雖爲時所鄙，「回也不愚」。拙于自媒，有若通人君子。尤善運筆，或至興會，則窮理極趣矣。調雖古澀，亦猶文王嗜昌蒲菹，孔子蹙頞而嘗之，三年乃得其味。一覽未窮，沉研始精。然工于效仿，劣于獨斷，以此爲少也。隸行入妙，章草書入能。一本云：「隸、行草、章草并入能。」

校勘记

〔一〕「衛宏」，「宏」原作「密」，從《書苑》改。本篇下同改，不一一。

〔二〕「王知敬」，「知」原作「智」，從《墨池》、《書苑》改。

〔三〕「使放小學者漁獵其中」，范校：「《墨池》無『放』字，疑是衍字。」

〔四〕「謚貞定」，「貞」原作「直」，從《學津》本改。

〔五〕「張伯英之離孫」，「離」原作「隸」，從《墨池》改。

〔六〕「率爾師心」，「師」原作「私」，從四庫本、《書苑》、《廣記》二〇七引改。

〔七〕「季琰爲小令」，原本脫「季」字，從《墨池》補。

〔八〕「然草迹之妙」，「草」原作「真」，從《墨池》、《廣記》二〇六引改。

〔九〕「心不措乎是非」，「措」原作「惜」，從《晋書·嵇康傳》改。

〔一〇〕「其法遵于衛氏」，「衛」原作「魏」，從《墨池》改。

〔一一〕「纖穠得中」，「穠」原作「能」，從《墨池》改。

〔一二〕「丁覘亦善隸書」，「覘」原作「現」，從《墨池》改。

法書要録卷九

張懷瓘書斷下

能品

漢張敞，字子高，河東平陽人，官至京兆尹。善古文，傳之子吉，吉傳其出杜鄴，杜鄴傳其子林。[一]吉子靖，字伯松，博學文雅，過于子高。三王以來，古文之學蓋絕，子高精勤而習之。其後杜林、衛宏爲之嗣。子高好古博雅，有緝熙之美焉。

嚴延年，字次卿，東海人，河南太守。雅工史書，規模趙高，時稱其妙。後以罪棄市。

後漢班固，字孟堅，扶風安陵人，官至中郎將。工篆，李斯、曹喜之法，悉能究之。

昔李斯作《倉頡篇》，趙高作《爰歷篇》，胡毋敬作《博學篇》。[二]漢興，閭里書私合之，

總謂《倉頡篇》，〔三〕斷六十字爲一章，凡五十五章。至平帝元始中，徵天下通小學者以百數，各令記字于未央庭中。揚雄取其有用者作《訓纂篇》二十四章，以纂續《倉頡》也。孟堅乃復續十三章。和帝永初中，賈魴又撰《滂熹篇》，取所續章而廣之爲三十四章，用《訓纂》之末字以爲篇目，故曰《滂熹篇》，言滂沱大盛，凡百二十三章，文字備矣。明帝使孟堅成父彪所述《漢書》。永平初受詔，至章帝建初二十五年而成，以寶憲賓客，繫于洛陽獄，卒。年六十三。大小篆入能。

徐幹，字伯張，扶風平陵人，官至班超軍司馬。善章草書，班固與超書稱之曰：

「得伯張書，稿勢殊工，知識讀之，莫不嘆息。實亦藝由己立，名自人成。」後有蘇班，亦平陵人也。

五歲能書，甚爲張伯英所稱嘆。

許慎，字叔重，汝南召陵人，官至太尉、南閣祭酒。少好古學，喜正文字，〔四〕尤善小篆，師模李斯，甚得其妙。作《説文解字》十四篇，萬五百餘字。疾篤，令子沖詣闕上之。安帝末年卒。

晉呂忱，字伯雍，博識文字，撰《字林》五篇，萬二千八百餘字。《字林》則《説文》

之流。小篆之工，亦叔重之亞也。

張超，字子并，河間鄭人，官至別部司馬。工章草，擅名一時。字勢甚峻，亦猶楚共王用刑失節，不合其宜。吳人以皇象方之，五原范曄云：「超草書妙絕。」

崔寔，[五]字子真，瑗之子也。博學有俊才，爲五原太守。章草雅有父風，良冶良弓，斯焉不墜。張茂先甚稱之。

羅暉，字叔景，京兆杜陵人，官至羽林監。桓帝永壽年卒。善草，著聞三輔。張伯英自謂方之有餘，與太僕朱賜書云：「上比崔、杜不足，下方羅、趙有餘。」朱賜，亦杜陵人，時稱工書也。

趙襲，字元嗣，京兆長安人，爲燉煌太守。與羅暉并以能草見重關西，而矜巧自與，衆頗惑之。與張芝素相親善。靈帝時卒。燉煌有張越，仕至梁州刺史，亦善草書。

左伯，字子邑，東萊人。特工八分，名與毛弘等列，小異于邯鄲淳。亦擅名漢末，尤甚能作紙。漢興，用紙代簡，至和帝時，蔡倫工爲之，而子邑尤得其妙。故蕭子良

《答王僧虔書》云：「左伯之紙，妍妙輝光；仲將之墨，一點如漆；伯英之筆，窮神盡思。妙物遠矣，邈不可追。」然子邑之八分，亦猶斥山之文皮，即東北之美者也。

張紘，字子綱，廣陵人。善小篆，官至侍御史。年六十一卒。孔融與子綱書曰：「前勞筆迹，乃多爲篆。舉篇見字，欣然獨笑，如復觀其人」。融之此言，不易而得。

紘之小篆，時頗有聲。

毛弘，字大雅，河南武陽人。服膺梁鵠，研精八分，亦成一家法。獻帝時爲郎中，教于秘書，建安末卒。

魏衛覬，字伯儒，河南安邑人，官至侍中。尤工古文、篆隸，草體傷瘦，筆迹精絕。

魏初傳曰，古文者篆出于邯鄲淳，[六]伯儒嘗寫淳《古文尚書》，還以示淳，淳不能別。

年六十二卒。伯儒古文、小篆、隸書、章草并入能。子孫皆妙于書。

晋何曾，字穎考，陳郡陽夏人。官至太保，咸寧四年卒，年八十餘。工于稿草，時人珍之也。　一云，穎考善草書，甚有古質，少于風味。孔子曰：「質勝文則野。」是之謂乎？

傅玄，字休奕，北地范陽人。祖燮，漢漢陽太守。父幹，魏扶風太守。休奕少孤

貧，博學善屬文，解鍾律，性剛直，不容人之短。舉秀才，爲御史中丞，司隸校尉。善

于篆隸，見重時人，云得鍾、胡之法。休奕小篆、隸書入能。時王允之善草隸，官至衛

將軍。又張嘉善隸書，羊欣云：「嘉師于鍾氏，勝王義之在臨川也。」嘉字子勝，官至

光禄大夫。時又有皇甫定，年七歲，善史書，從兄謚深奇之。

劉紹，字彦祖，彭城人，官至御史中丞，遷侍中。善小篆，工飛白。雖不及張、毛，

亦一時之秀。作《飛白勢》。永和八年卒。小篆、飛白入能。柳詳亦善飛白，彦祖之

亞也。

楊肇，字季初，榮陽宛陵人，官至折衝將軍、荆州刺史。工于草隸，咸寧元年卒。

潘岳誄云：「草隸兼善，尺牘必珍。翰動若飛，紙落如雲。」亦猶甘茂不能自通，借餘

光于蘇代。安仁之誄，抑其然乎？季初隸草入能。

杜預，字元凱，京兆杜陵人。度即六世祖。祖畿，魏僕射。父恕，幽州刺史。并

善行草。預博學，官至鎮南將軍、當陽侯。父祖三世善草書，時人以衛瓘方之，稱杜

預三世焉。

齊獻王攸，字大猷，河內人，武帝母弟。善尺牘，尤能行草書。蘭芳玉潔，奇而且古。才望出武帝之右。帝用荀勗言，出都督青州。上道，憤怒嘔血。咸寧四年卒，年三十六。行草入能。

李式，字景則，江夏鍾武人，官至侍中。衛夫人之猶子也。甚推其叔母善書。右軍云：「李式，平南之流，亦可比庾翼。」咸熙三年卒，年五十四。隸草入能。許靜民善題宮觀額，將方直之體，其草稍乏筋骨，亦景則之亞也。

王導，字茂弘，琅邪臨沂人。祖覽，父載。導行草兼妙，然疏柯迥擢，寡葉危陰，雖賢有餘，而才不足。元、明二帝并工書，皆推難于茂弘。王愔云：「王導行草見貴當世。」咸寧五年卒，年六十四。行草入能。有六子，恬、洽書皆知名矣。

張彭祖，吳郡人，官至龍驤將軍。善隸書，右軍每見其縅牘，輒存而玩之。夷、齊雖賢，若仲尼不言，未能高舉。亦猶彭祖附青雲之士，不泯于茲。

韋弘，字叔思，位至原州刺史。弟季，字成爲，平西將軍，善隸書。

王濛，字仲祖，太原晋陽人，官至長山令。女爲皇后。贈光禄大夫、晋陽侯。善隸書，法于鍾氏，狀貌似而筋骨不備。永和三年卒，年三十九。隸、章草入能，衛臻、陶侃亞也。

王恬，字敬預，導之子，官至後將軍、會稽内史。工于草隸，當世難與爲比。永和五年卒，年三十六。張翼善隸書，尤長于臨仿。率性而運，復非工，劣于敬預也。時戴安道隱居不仕，總角時以雞子汁溲白瓦屑作《鄭玄碑》，[七]文自書，刻之。文既奇，隸書亦妙絶。又有康昕，亦善隸書，王子敬常題方山亭壁數行，[八]昕密改之，子敬後過不疑。又爲謝居士題畫，以示子敬。子敬嘆能，以爲西河絶矣。[九]昕字君明，外國人，官至臨沂令。

庾翼，字稚恭，潁川鄢陵人，明穆皇后弟，安西將軍、荆州刺史。善草隸書，名亞右軍。兄亮，字元規，亦有書名。嘗就右軍求書，逸少答云：「稚恭在彼，豈復假此。」嘗復以章草答亮，示翼，乃大服。因與王書云：「吾昔有伯英章草十紙，因喪亂遺失，嘗謂人曰妙迹永絶。今見足下答家兄書，焕若神明，頓還舊觀。」永和九年卒，年四十一。

王脩，字敬仁，濛之子也，著作郎。善隸，求右軍書，乃寫《東方朔畫贊》與之。昇平元年卒，年二十四。始王導愛好鍾氏書，喪亂狼狽，猶衣帶中盛《尚書宣示帖》。過江後與右軍，乞敬仁。敬仁亡，其母見此書平生所好，遂以入棺。殷仲堪亦敬仁之亞也。

韋昶，字文休，誕兄，涼州刺史康之玄孫，[一〇]官至潁州刺史、散騎常侍。善古文，[一一]大篆，見王右軍父子書云：「二王未足知書也。」又妙作筆，子敬得其筆，稱為絕世。

宋蕭思話，蘭陵人，父源。思話官至征西將軍、左僕射。工書，學于羊欣，得其體法。行草連岡盡望，勢不斷絕，雖無奇峰壁立之秀，亦可謂有功矣。王僧虔云：「蕭令法羊欣，風流媚態，殆欲不減。筆力恨弱。」袁昂云：「羊真、孔草、蕭行、范篆，各一時之妙也。」然上方琳之不足，下方范曄有餘。喻之于玄，蓋緇緅間耳。孝建二年卒，[一二]年五十。時有丘道護，善隸書，便書素。時司馬珣之為吳興，羊欣弟倫為臨安令，欣吳興看弟，珣之乃以道護素書《洛神賦》示欣，欣嗟咨其工，以為勝己。道

護，烏程人也，官至相國主簿。時有張昶，亦善草書，官至征北將軍也。

范曄，字蔚宗，順陽人也。父泰。曄官至太子詹事。工于草隸，小篆尤精。師範

羊欣，不能俊拔。永嘉二十年伏誅。諸葛長民亦善行草，論者以爲曄之流也。長民

官至前將軍，義熙八年伏誅。時又有張休，善隸書。初羊欣愛子敬正隸法，其崇仰以

右軍之體微古，不復見貴。休始改之，世乃大行。休字弘明，官至豫章太守也。

齊高帝，姓蕭氏，諱道成，字紹伯，蘭陵人也。善草書，篤好不已。祖述子敬，稍乏

風骨。嘗與王僧虔賭書，書畢，曰：「誰爲第一？」對曰：「臣書臣中第一，陛下書帝

中第一。」帝笑曰：「卿可謂善自謀矣。」然太祖與簡穆賭書，亦猶雞之搏狸，稍不自知

量力也。年五十六崩。太子賾，[二三]亦善書。倫字世調，多才藝，善隸書，始變古法，

甚有娟好，過諸昆弟。倫子確，字仲正，才兼文武，甚工草隸，爲侯景所殺。「太子賾」

後當有誤。

謝朓，字玄暉，陳留人，官至吏部郎中。風華黼藻，當時獨步。草書甚有聲，草殊

流美。薄暮川上，餘霞照人；春晚林中，飛花滿目。《詩》曰：[二四]「有美一人，清揚

婉兮。邂逅相遇，適我願兮。」是之謂矣。顏延之亦善草書，乃其亞也。

梁武帝，姓蕭氏，諱衍，字叔達，蘭陵中都里人，丹陽尹順之之子。好草書，狀貌亦古，乏于筋骨，既無奇姿異態，有減于齊高矣。年八十六崩。子綱、繹、并有書名也。

庾肩吾，字叔慎，新野人，官至度支尚書。才華既秀，草隸兼善，累紀專精，遍探名法，可謂贍聞之士也。變態殊妍，多慚質素，雖有奇尚，手不稱情，乏于筋力。「文勝質則史」，是之謂乎？嘗作《書品》，亦有佳致。大寶元年卒。肩吾隸草入能。子信，亦工草書。時有殷鈞、范懷約、顏協等，并善隸書，有名于世。

陶弘景，字通明，秣陵人，隱居丹陽茅山。善書，師祖鍾、王，采其氣骨，然時稱與蕭子雲、阮研等各得右軍一體。其真書勁利，歐、虞往往不如。隸行入能。

周王褒，字子深，琅邪臨沂人。曾祖儉，齊侍中太尉。祖騫，梁侍中。父規，并有重名。子深，官至司空。工草隸，師蕭子雲，而名亞子雲。躡而踪之，相去何遠。雖風神不峻，亦士君子之流也。

隋永興寺僧智果，會稽人也，煬帝甚喜之。工書銘石，甚爲瘦健，嘗謂永師云：「和尚得右軍肉，智果得右軍骨。」夫筋骨藏于膚內，山水不厭高深。而此公稍乏清幽，傷于淺露。若吳人之戰，輕進易退，勇而非猛，虛張誇耀，毋乃「小人儒」乎？果隸行草入能。時有僧述、僧特，與果并師智永。述困于肥鈍，特傷于瘦怯。觀。藝業未精，過于奔放，若呂布之飛將，或輕于去就也。諸王仲季，并有能名。韓王、曹王，即其亞也。曹則妙于飛白，韓則工于草行。魏王、魯王，亦韓王之皇朝漢王元昌，神堯之子也。尤善行書，金玉其姿，挺生天骨，襟懷宣暢，灑落可倫也。[一五]

高正臣，廣平人，官至衛尉少卿。習右軍之法，脂肉頗多，骨氣微少，修容整服，尚有風流，可謂「堂堂乎張」也。睿宗甚愛其書。[一六]懷瓘先君與高有舊，朝士就高乞書，馮先君書之。高會與人書十五紙，先君戲換五紙以示高，不辨。客曰：「有人換公書。」高笑曰：「必張公也。」終不能辨。宋令文曰：「力則張勝，態則高強。」有人求高書一屏障，曰：「正臣故人在申州，書與僕類，可往求之。」先君乃與書之。自任潤

州、湖州，筋骨漸備，比見蓄者，多謂爲褚後。任申、邵等州，體法又變，幾合于古矣。陸柬之爲高書告身，高常嫌，不將入帙，後爲鼠所傷，持示先君曰：「此鼠甚解正臣意耳。」風調不合，一至于此。正臣隸行草入能。

裴行儉，河東人，官至兵部尚書。工草書，行及章草并入能。有若搢紳之士，其貌偉然，華袞金章，從容省闥。

王知敬，洛陽人，官至太子家令。工草及行，尤善章草，入能。膚骨兼有，戈戟足以自衛，毛翮足以飛翻，若翼大略，宏圖摩霄，殄寇則未奇也。房僕射玄齡與此公同品。房行草亦風流秀穎，可與亞能。又殷侍御仲容，善篆隸，題署尤精，亦王之雁行也。

宋令文，河南陝人，官至左衛中郎將。奇姿偉麗，身有三絕，曰書、畫、力，尤于書備兼諸體。偏意在草，甚欲究能。翰簡翩翩，甚得書之媚趣。若與高卿比權量力，則驪忌之類徐公也。

王紹宗，字承烈，江都人。父修禮。越王友道雲孫也。承烈官至秘書少監。清

鑒遠識，才高書古，祖述子敬，欽羨東之。其中年小真書，體象尤異，沈邃堅密，雖華

不逮陸，而古乃齊之。其行草及章草次于真。晚節之草，則攻乎異端，度越繩墨，薰

蕕同器，玉石兼儲。苦以敗為瑕，筆乖其指。嘗與人云：「鄙夫書翰無功者，特由微

水墨之積習，常清心率意，虛神靜思以取之。每與吳中陸大夫論及此道，明朝必不覺

已進。陸于後密訪知之，嗟賞不少。將余比虞君，以虞亦不臨寫故也。但心準目想

而已。聞虞眠布被中，恒手畫肚，與余正同也。」阮交州斷割不足，陸大夫蕪穢有餘。

此公尤甚于陸也。又曾謂所親曰：「自恨不能專有功，褚雖以過，陸猶未及。」承烈隸

行、章草入能。 兄嗣宗，亦善書，況之二陸，則少監可比德于平原矣。

孫虔禮，字過庭，陳留人，官至率府錄事參軍，博雅有文章，草書憲章二王，至于

用筆，俊拔剛斷，尚異好奇，然所謂少功用，有天材，真行之書，亞于草矣。嘗作《運筆

論》，亦得書之指趣也。 與王秘監相善，王則過于遲緩，此公傷于急速。使二子寬猛

相濟，是為合矣。 雖管夷吾失于奢，晏平仲失于儉，終為賢大夫也。 過庭隸行草

入能。

薛稷，河東人，官至太子少保。書學褚公，尤尚綺麗，媚好膚肉，得師之半，可謂河南公之高足，甚爲時所珍尚。雖似范睢之口才，終畏何曾之面質。如聽言信行，亦可使爲行人；觀行察言，或見非于宰我。以罪伏誅。稷隸、行入能。魏草書亦其亞也。〔二七〕

盧藏用，字子潛，京兆長安人，官至黄門侍郎。書則幼尚孫草，晚師逸少，雖闕于工，稍閑體範。八分之制，頗傷疏野。若況之前列，則有奔馳之勞；如傳之後昆，亦有規矩之法。子潛隸行草入能。自陳遵、劉穆之起濫觴于前，曹喜、杜度激洪波于後，群能間出，角立挺拔。或秘象天府，或藏器竹帛。雖經千載，歷久彌珍。并可耀乎祖先，榮及昆裔。使夫學者發色開華，靈心警悟，可謂琴瑟在耳，貝錦成章。或得之于齊，或失之于楚。足爲龜鏡，自可韋弦。此皆天下之聞人，人于品列，其有不遭明主以展其材，不遇知音以揚其業？蓋不知矣。亦猶道雖貴，必得時而後動。有勢而後行，況瑣瑣之勢哉！

評曰：蓋一味之嗜，五味不同；殊音之發，契物斯失。方類相襲，且或如彼，況

書之臧否、情之愛惡無偏乎？若毫厘較量，誰驗準的，推其大率，可以言詮。觀昔賢之評書，或有不當。王僧虔云：「亡從祖中書令筆力過子敬者。」「君子周而不比」，乃有黨乎？

梁武帝云：「鍾繇書法，十有二意。世之書者，多師二王。元常逸迹，曾不睥睨。逸少至于學鍾勢巧，及其獨運，意疏字緩。譬猶楚音習夏，[一八]不能無楚。」子敬之不逮真，[一九]亦劣章草。然觀其行草之會，則神勇蓋世。夫天下之能事，悉難就也。假如效蕭子雲書，雖則童孺，但至效數日，見者無不云學蕭書。欲窺鍾公，其牆數仞，罕得其門者。小王則若驚風拔樹，大力移山，其欲效之，立見僵仆，[二〇]可知而不可得也。右軍則雖學者日勤，而體法日速。可謂鑽之彌堅，仰之彌高。其諸異乎？莫可知也已則優斷矣。右軍云：「吾書比之鍾、張，終當抗衡，[二一]或謂過之。張草猶當雁行。[二二]」又云：「吾真書勝鍾，草故減張。」羊欣云：「羲之便是少推張學。[二三]」庾肩吾云：「張功夫第一，天然次之，天然不及鍾，功夫過之。」懷素以爲杜

草蓋無所師，[二四]鬱鬱靈變，為後世楷則，此乃天然第一也。有道變杜君草體，以至

草聖。天然所資，理在可度；池水盡墨，功又至焉。太傅雖習曹、蔡隸法，藝過于師，

青出于藍，獨探神妙。右軍開鑿通津，神模天巧，故能增損古法，裁成今體。進退憲

章，耀文含質。推方履度，動必中庸。英氣絕倫，妙節孤峙。然此諸公，皆藉因循。

至于變化天然，何獨許鍾而不言杜？亦由杜在張前一百餘年，神踪罕見，縱有佳者，

難乎其議，故世之評者言鍾、張。夫鍾、張心晤手從，動無虛發，不復修飾，有若生成。

二王心手或違，因斯精巧，發葉敷華，多所默綴。是知鍾、張得之于未萌之前，二王見

之于已然之後。然庾公之評未有焉。故韋文休云：「二王自可，未能足之書

也。[二五]或此為累，然草隸之間，已為三古。伯度為上古，鍾、張為中古，羲、獻為下

古。王僧虔云：「謝安殊自矜重，而輕子敬之書。嘗為子敬書稾中散詩，[二六]子敬或

作佳書與之，[二七]意必珍録，乃題後答之，亦以為恨。」或云，安問子敬：「君書何如家

君？」答云：「固當不同。」安云：「外論殊不爾。」又云：「人那得知此？」乃短謝公

也。羊欣云：「張字形不及古，自然不如小王。」虞龢云：「古質而今妍，數之常；愛

妍而薄質，人之情。鍾、張方之二王，可謂古矣，豈得無妍質之殊？父子之間，又爲

今古。子敬窮其妍妙，固其宜也。并以小王居勝，達人通論，不其然乎？」羊欣云：

「右軍古今莫二。」虞龢云：「獻之始學父書，正體乃不相似。至于筆絶章草，殊相擬

類，筆迹流澤，婉轉妍媚，乃欲過之。」王僧虔云：「獻之骨勢不及父，媚趣過之。〔二八〕」

蕭子良云：「崔、張以來，歸美于逸少。僕不見前古人之迹，計亦無過之。」孫過庭

云：「元常專工于隸書，伯英猶精于草體。彼之二美，而羲、獻兼之，并有得也。」夫

輪爲大輅之始，以椎輪之樸，不如大輅之華。蓋以拙勝工，豈以文勝質。若謂文勝

質，諸子不逮周、孔，復何疑哉？或以法可傳，則輪扁不能授之于子。是知一致而百

慮，異軌而同奔。鍾、張雖草創稱能，二王乃差池稱妙。若居先則勝，鍾、張亦有所

師，固不可文質先後而求之。蓋一以貫之求其合，天下之達道也。雖則齊聖躋

神，〔二九〕妙各有最。若真書古雅，道合神明，則元常第一；若真行妍美，粉黛無施，則

逸少第一；若章草古逸，極致高深，則伯度第一；若章則勁骨，天縱草則，變化無方，

則伯英第一：其間備精諸體，唯獨右軍，次至大令。然子敬可謂《武》「盡美矣，未盡

善也」，逸少可謂《韶》「盡美矣，又盡善也」。然此五賢，各能盡心，而際于聖。或有悔毀，亦猶日月之蝕，無損于明。白雲在天，瞻望悠邈。固同爲終古獨絶，百世之模楷。高步于人倫之表，棲遲于墨妙之門。不可以規矩其形，律呂其度。鵬搏龍躍，絶迹霄漢，所謂得玄珠于赤水矣。其或繼書者，雖百世可知。

然史籀、李斯，即字書累葉之祖。其所製作，并神妙至極，蓋無等夷；八分書則伯喈制勝，出世獨立，誰敢比肩。至如崔及小張、韋、衛、皇、索等，雖則同品，不居其最，并不備載較量，[三〇]然各峻彼雲峰，增其海派，使後世資瞻仰而露潤焉。趙壹有貶草之論，仍笑重張芝書爲秘寶者。嗟夫！「道不同，不相爲謀。」夫藝之在己，如木之加實，草之增葉。繪以衆色爲章，食以五味而美。亦猶八卦成列，八音克諧，聾瞽之人，不知其故。[三一]耳想心識，[三二]自該通審，[三三]其不知，則聾瞽者耳。庚尚書以臧否相推，而列九品，升阮研與衛瓘、索靖、韋誕、皇象、鍾會同居第三等，此若棠杜之樹，植橘柚之林。又抑薄紹之與齊高帝等三十人同爲第七等，亦猶屈鹽梅之量，處掾屬之伍。李夫人以程邈居第一品，且書傳所載，程創爲隸法。其于工

拙，蔑爾無聞，遺迹又無，何以知其品第？又云梁氏石書雅勁于韋、蔡。〔三四〕以梁比

蔡，豈不懸絕。又張昶，伯英之弟，妙于草隸、八分，混兄之書，故謂之「亞聖」。衛恒

兼精體勢，時人云得伯英之骨，并居第四，仍與漢王同流。又黜桓玄、謝安、蕭子雲、

釋智永、陸柬之等與王知敬同居第五等，若此數子，豈與埒能？嗜好不同，又加之以

言，況可盡之于剛柔消息，貴乎適宜，形象無常，固難平也。蕭子雲言欲作

《二王論草隸法》，言不盡意，遂不能成。又云：「頃得書，意轉深，點畫之間，所言不

得盡其妙者，事事皆然。」誠哉是言也！

「藝成而下，德成而上。」然書之爲用，施于竹帛，千載不朽，亦猶愈没没而無聞

哉！萬事無情，勝寄在我。苟視迹而合趣，或循幹而得人。雖身沉而名飛，冀托之

以神契。每見片善，何慶如之！懷瓘恨不果游目天府，備觀名迹，徒勤勞乎其所未

聞，祈求乎其所未見。今錄所聞見，粗如前列。學慚于博，識不迨能，繕奇纘異，多所

未盡。且如抱絕俗之才，孤秀之質，不容于世，或復何恨？故孔子曰：「博學深謀而

不遇者衆矣，何獨丘哉！」然識貴行藏，行忌明潔。至人晦迹，其可盡知。

開元甲子歲，廣陵臥疾，始焉草創。其觸類生變，萬物爲象，庶乎《周易》之體也；其一字褒貶，微言勸戒，竊乎《春秋》之意也；其不虛美，不隱惡，近乎馬遷之書也。冀其衆美，以成一家之言。雖知不知爲上，然獨善之與兼濟，取捨其爲孰多？童蒙有求，思盈半矣。且二王既没，書或在兹。語曰：「能言之者，未必能行；能行之者，未必能言。」何必備能而後爲評。歲泊丁卯，薦筆削焉。

繫論

繫論

趙壹字克勛〔三五〕

昔犧后作《易》，周公創《禮》，孔父修《雅》，豈徒異之而已？將實大造化之根，出君臣之義，考風俗之正耳。若三聖不作，則後王何述？故天地非伏皇不昭，長幼非周公不序。《雅》、《頌》又非孔子不列矣。是三聖者，所謂能弘其道而由之也。兹又論夫文字發軔，箋翰殊出，本于其初，以迄今代，三千餘載，眇然難知。而《書斷》之爲義也，聞我後之所好，述古能以方之，不謂其智乎？較前人之尤工，陳清頌以別

之，不謂其智乎？體物備象，有《大易》之制；紀時錄號，同《春秋》之典。自古文逮草迹，列十書而詳其祖，首神品至能筆，出三等而備厥人，所謂執簡之太素，含毫之萬象，申之宇宙，能事斯畢矣。若是，夫古或作之有不能評之，評之有不能文之。今斯書也，統三美而絕舉，成一家以孤振。雖非孔父所刊，猶是丘明同事。偉哉獨哉，君哉臣哉，前載所不述，非夫人之能，誰究哉！

校勘记

〔一〕「吉傳其出杜鄴杜鄴傳其子林」，原本脫二「杜鄴」，從《墨池》補。

〔二〕「胡毋敬作博學篇」，原本「胡」上有「故」字，於意不通，從《墨池》刪。

〔三〕「總謂倉頡篇」，「總」原作「想」，從四庫本《書斷》改。

〔四〕「喜正文字」，「喜」原作「書」，從《墨池》改。

〔五〕「崔寔」，「寔」原作「湜」，從《墨池》改。

〔六〕「古文者篆出于邯鄲淳」，范校：「『者篆』二字疑誤倒。」

〔七〕「總角時以雞子汁溲白瓦屑作鄭玄碑」，「溲」原作「投」，從《墨池》改。

〔八〕「王子敬常題方山亭壁數行」，「亭壁」原作「庭殿」，從《廣記》二〇七引改。

〔九〕「以爲西河絶矣」，「以爲」原作「爲以」，從《墨池》改。

〔一〇〕「凉州刺史康之玄孫」，「康」原作「庚」，從《廣記》二〇七引改。

〔一一〕「善古文」，「文」原作「書」，從《廣記》二〇七引改。

〔一二〕「孝建二年卒」，原本「二」字上有「元」字，從《墨池》删。

〔一三〕「太子贖」，「贖」原作「熙」，從《墨池》改。

〔一四〕「詩曰」，原本脱「曰」字，從《墨池》補。

〔一五〕「亦韓王之倫也」，「亦」原作「即」，從《廣記》二〇八引改。

〔一六〕「睿宗甚愛其書」，「睿」原作「玄」，從《廣記》二〇八引改。

〔一七〕「魏草書亦其亞也」，范校：「『魏』下疑有脱字。」

〔一八〕「譬猶楚音習夏」，「習夏」原作「夏習」，從梁武帝《觀鍾繇書法十有二意》改。

〔一九〕「子敬之不逮真」，「真」字，范校：「疑有脱字。」

〔二〇〕「立見僵仆」，「僵仆」原作「疆外」，從《墨池》改。

〔二一〕「終當抗衡」，「終」字，范校：「當是『鍾』之音誤。」王右軍《自論書》此句作「當抗行」。

〔二二〕「張草猶當雁行」，「草」原作「學」，從王右軍《自論書》改。

〔二三〕「義之便是少推張學」，「學」字，范校：「疑是『草』字之誤。」

〔二四〕「懷素以爲杜草蓋無所師」，「素」字，范校：「疑當作『瓘』。」

〔二五〕「未能足之書也」，「之」字，范校：「疑當作『知』。」

〔二六〕自「右軍則雖學者」至「嘗爲子敬書稯中散詩」四百六字，原本脱，從《墨池》補。

〔二七〕「子敬或作佳書與之」，此句原作「然小王嘗與謝安書」，從《墨池》改。

〔二八〕「媚趣過之」，「趣」原作「越」，從《墨池》改。羊欣《采古來能書人名》亦作「趣」。

〔二九〕「雖則齊聖躋神」，「躋神」原作「齊深」，從《學津》本、《墨池》改。

〔三〇〕「并不備載較量」，「載」原作「再」，從《學津》本、《墨池》改。

〔三一〕「若知其故」，「其」原作「而」，從《學津》本、《墨池》改。

〔三二〕「耳想心識」，原本脱「心」字，從《墨池》補。《學津》本有「心」字，與「想」并作小字。

〔三三〕「自該通審」，「自」原作「不」，從《學津》本、《墨池》改。

〔三四〕「又云梁氏石書雅勁于韋蔡」，「勁」原作「敬」，從《墨池》改。

〔三五〕「字克勛」，「字」原作「子」，從《王氏》本、《墨池》改。

右軍書記

《十七帖》長一丈二尺，即貞觀中內本也。一百七行，九百四十二字，是烜赫著名帖也。太宗皇帝購求二王書，大王書有三千紙，[一]率以一丈二尺爲卷。取其書迹及言語，以類相從，[二]綴成卷，以「貞觀」兩字爲二小印之。褚河南監裝背，率多紫檀軸首，白檀身，紫羅襻織成帶。開元皇帝又以「開元」二字爲二小印之，跋尾又列當時大臣等。《十七帖》者，以卷首有「十七日」字，故號之。二王書，後人亦有取帖內一句語稍異者褾爲帖名，大約多取卷首三兩字及帖首三兩字也。

1　十七日先書，郗司馬未去，即日得足下書，爲慰。先書以具示，復數字。

2　吾前東，粗足作佳觀。吾爲逸民之懷久矣，足下何以方復及此？似夢中語耶？

無緣言面爲嘆。書何能悉。

3 瞻近無緣，省告，但有悲嘆。足下小大悉平安也？云卿當來居此，喜遲不可言，想必果，言告有期耳。亦度卿當不居京。此既僻，又節氣佳，是以欣卿來也。此信旨還，具示問。

4 龍保等平安也，謝之。甚遲見卿舅。可早至，爲簡隔也。今往絲布單衣財一端，示致意。[三]

5 知足下行至吳，念違離不可居。叔當西耶？遲知問。

6 計與足下別，廿六年于今，雖時書問，不解闊懷。省足下先後二書，但增嘆慨。頃積雪凝寒，五十年中所無。想頃如常。冀來夏秋間，或復得足下問耳。比者悠悠，如何可言。吾服食久，猶爲劣劣，大都比之年時爲復可耳。足下保愛爲上。臨書但有惆悵。

7 省足下別疏，具彼土山川諸奇。揚雄《蜀都》，左太冲《三都》，殊爲不備悉。彼故爲多奇，益令其游目意足也。可得果，當告卿求迎，少人足耳。至時示意，遲此期，真

以日爲歲。想足下鎮彼土，未有動理耳。要欲及卿在彼，登汶嶺、峨眉而旋，實不朽之盛事。但言此，心以馳于彼矣。

8 諸從并數有問，粗平安，唯修載在遠，音問不數，懸情。司州疾篤不果西，公私可恨。足下所云皆盡事勢，吾無間然。諸問想足下別具，不復一一。

9 得足下旃罽胡桃藥二種，知足下至，戎鹽乃要也。是服食所須，知足下謂須服食。方回近之，未許吾此志。知我者希，此有成言。無緣見卿，以當一笑。

10 云譙周有孫，高尚不出。今爲所在，其人有以副此志不？令人依依。足下具示，嚴君平、司馬相如、揚子雲皆有後否？

11 天鼠膏治耳聾，有驗否？。有驗者乃是要藥。

12 朱處仁今所在？〔四〕往得其書信，遂不取答。今因足下答其書，可令必達。

13 省別，具足下小大問，爲慰。多分張。念足下懸情。武昌諸子亦多遠宦，足下兼懷，并數問不？老婦頃疾篤，救命，恒憂慮。餘粗平安，知足下情至。

14 旦夕，都邑動靜清和，想足下使還一一。時州將桓公告，慰情。企足下數使命

也。謝無奕外任，數書問，無他。仁祖日往，言尋悲酸，如何可言。

15 知有漢時講堂在，是漢何帝時立此？[五] 知畫三皇五帝以來備有，畫又精妙，甚可觀也。彼有能畫者不？欲摹取，當可得不？信具告。[六]

16 往在都，見諸葛顒，曾具問蜀中事。云成都城池、門屋、樓觀，皆是秦時司馬錯所修，令人遠想慨然。為爾不信，一一示，為欲廣異聞。

17 青李、來禽、櫻桃日給藤已上四行。子，皆囊盛為佳，函封多不生。吾篤喜種果，今在田里，惟以此為事，果佳，可為致子，當種之。此種彼胡桃皆生也。足下所疏云此果佳，可為致子者，大惠也。

18 彼所須此藥草，可示當致。

19 虞安吉者，昔與共事，常念之。今為殿中將軍，前過云，與足下中表，不以年老，甚欲與足下為下寮。意其資可得小郡，足下可思致之耶？所念，故遠及。

20 吾有七兒一女，皆同生。婚娶以畢，惟一小者，尚未婚耳。過此一婚，便得至彼。今內外孫有十六人，足慰目前。足下情致委曲，故具示。已上《十七帖》也。

21 玄度先乃可耳。嘗謂有理，因祠祀絕多感，其夜便至此，致之生而速之死。[七]每尋痛惋，不能已已。省君書增酸悲，[八]大分自不可移，時至不可以智力救如此。

22 先生適書，亦小小不能佳，大都可耳。此書因謝常侍信還，令知問，可令謝長史且消息。

23 數親問叔穆嘉賓，并有問爲慰。

24 知道長不孤，得散力，疾重而邇進退，甚令人憂念。遲信還知問。

25 婦安和，婦故羸疾，憂之焦心。餘亦諸患。

26 君昨示欲見穆生敍贊，今欲默語興廢之格，粗當書爾不？玄度好佳，君謂何似？

27 從事經過崔、阮諸人，昨旦與書疾，故示毒愁，當增其疾。吾如今尚劣劣，又晚熱未有定發日，有定示足下興耳。近書或欲留，吾甚欲與俱。而吾疾患，遲速無常，其竟云何。足下今知問。

28 適太常、司州、領軍諸人二十五六書，皆佳。司州以爲平復，此慶之可言。餘親

親皆佳，大奴以還吳也，冀或見之。

29 司州供給寥落，去無期也。不果者，公私之望無理。或復是福。得大等書慰心，今因書也，野數言疏平安定太宰中郎。

30 適州將十五日告，徐一瘨方尺許，口四寸，云數如來小如差，然疾源如此，憂悒尚深。故遣信治徐舍人書以示徐，還示足下也。不堪纏疑，事列上台。周青州視事，今以當至下耶？甚是事宜。無方身世，而任事者疾患如此，使人短氣。

31 六月十九日羲之白，使還，得八日書，知不佳，何爾耿耿。僕日弊，而得此熱，忽忽解日爾。力遣不具，王羲之白。「白」字只點成。

32 一見尚書書，一二日遣信以具，必宜有行者，情事恐不可委行使耶？遲還具問，亦以與尚書諮懷，今復遣諮吳興也。

33 遠近清和，士人平安。荀侯定住下邳，復遣軍下城。此間民事，愚智長嘆，乃亦無所隱。如之何？又須求雨，以復爲災？卿彼何似？

34 江生佳，須大活以始見之。與人上蕭索可嘆。

35 汝宜速下，不可稽留。計日遲望，今日亦語劉長史，令速。

36 近因得里人書，想至知故面腫耿耿。[九] 今差不？吾比日食意如差，而骭《玉篇》：「下諫反，堅也。」中故不差，以此爲至患。至不可勞，力數字，令弟知聞耳。

37 姊適復二告安和，郗故病篤，無復他治，爲消息耳。憂之深。今移至田舍，就道家也。事畢，當吾遣信。視淑還，母子平安爲慰。至恨不得暫見，故未得下船。道夷書云已得一宅，想今安穩耳。不政解此移趨，知部兒不快。何所在，今已佳也。耿耿，信白。

38 與殷侯彼此格卿取。

39 卒喜慰氣滿，無他治，啖數合米來三日方愈。[一○]

40 知足下哀感不佳，耿耿。吾下勢、腹痛小差，須用女萎丸，得應甚速也。

41 在我而已，誠無所多。云與謝豫州共入河，不乃煩劇。得安萬送書，云六日可至。諸賢云朝廷失之，轉覺闕然，與卿書同。此四字注。不有君子，其能國乎？此言深也。但云卿當入，何以如夢？恐卿表將復經年，想仁祖差時還內，鎮慰人情耳。

皆在卿懷矣。

42 産婦兒，萬留之月，盡遣，甚慰心。

43 得袁、二謝書，具爲慰。袁生暫至都，已還未？此生至到之懷，吾所盡也。弟預須遇之，大事得其書無已已。二謝云秋末必來，計日遲望。萬羸，不知必俱不？知弟往別，停幾日，決其共爲樂也。尋分旦與江姚女和別，殊當不可言也。

44 知庚丹陽差數深深，致心致心。

45 得孔彭祖十七日具問，爲慰。云襄經還蠡，是反善之誠也。于殷必得速還，無復道路之憂。比者尚懸悒，得其去月書，省之悲慨也。

46 上流近問不竟，何日即路，知謝定出？居內所弘，故重是不情，廢情存大。

47 明或就卿圍棋邑散，今雨寒，未可以治謝。

48 江表付還。此四字一行。

49 得書，知足下問，各骹骼上，下黨反。下，口亞反。腰骨。拘闢。痛，俛仰欲不得，此何理耶？願輒與相見，無盡治。宜足下得益，使之不疑也。但月又未，陰沉沉恐不

可針。不知何以教，目前甚憂悴，王羲之。

50 比信，尋知足下有書可道，知足下未能得果，望近爲然。知得家問，賢子動疾，念甚憂慮。懸得後問不？分張何可久，幼小故疾患無賴。

51 野大皆當以至，不得還問，懸心，大得善悉也。野當不能過，卿并轉茂清談。

52 足下小大佳也？〔二〕諸疾苦憂勞非一，如何？復得都下近問不？吾得敬和二十三日書，無他，重熙住定爲善。

53 謝二侯。此三字又一行。

54 山下多日不得復意問，一作晚還，未得遣書。得告，知中冷不解。更壯濕，甚耿。服何藥耶？僕此日差勝，尋知問，王羲之頓首。

55 羲之頓首，向又慘慘自舉哀，乏氣勿勿，知便當西。且不相知來，想熊能更言問。力遣不次，王羲之頓首。此二帖帶行。

56 七日告期，痛念玄度，未能闋。心。汝臨哭悲慟，何可言？言及惋塞。夜闋。市器俱不合用，令摧之也。吾平平，但昨來念玄度，體中便不堪之。耶告。

57 汝當須過，殯還，恒有悲惻。

58 王延期省。此四字一行。

59 妹轉佳，慶不及啼不？憶念奴，殊不可言。涼當迎之。

60 昨即得丹陽水上書，與足下書同，故不送。昨諸書付還。悠悠數十，卒當何期？

61 去冬遣使，想久至。乖離忽四年，言之嘆慨，豈言所喻？

汝等將慎爲上，知復何云。

62 念足下窮思兼至，不可居處。雨氣無已，卿復何似？耿耿。善將息。吾故劣，力知問，王羲之。

63 吾何當還。此四字一行。

64 汝尚小，愁思兼至，不可居處。多疾，足下前許歲未。今暫還，想必可爾，故復白。

65 十一月十三日告期等，得所高餘姚并吳興二十八日二疏，知并平安，慰。吾平平，比服寒食酒，如似爲佳。力因王會稽，不一。阿耶告知。

66 想大小皆佳，丹陽頃極佳也。云自有書，不附此信耳。大小問多患，懸心。想二奴母子佳，遲卿問也。

67 吾去日盡，欲留女過吾，去自當送之，想可垂許。一出未知還期，是以白意。夫人涉道康和，足下小大皆佳，度十五日必濟江，故二日知問。須信還知，定當近道迎足下也。可令時還。遲面，以日爲歲。

68 去冬臨臨安事近，便欲決去，而何侯不許事聞，以有小寇。今未便得果，然故有移南意，尚未可倉卒復信，更具信汝也。

69 六日，昨書信未得去，時尋復逼。或謂不可以不恭命，遂不獲已。處世之道盡矣，何所復言。

70 丹陽旦送，吾體氣極佳，共在卿故處，增思詠。

71 若可得耳，要當須吾自南，但增感塞。

72 十四日，諸問如昨，云西有伐蜀意，復是大事，速送袍來。

73 遂當發詔催吾，帝王之命，是何等事。而辱在草澤，憂嘆之懷，當復何言？見

足下一一。

74 昨送諸書，令示卿，想見之。恐殷侯必行，義望雖宜爾。然今此集，信爲未易，卿若便西者，良不可言。

75 安復後問不？ 想必停君諸舍，疾若差也。便疾綿篤，了不欲食，轉側須人，憂懷深。小妹亦故進退不孤，得散力，煩不得眠，食至少，疾患經日，兼憔勞不可言。迎集中表，親疏略盡，實望投老得盡田里骨肉之歡。此一條不謝二疏，而人理難知此，不知小却得遂本心不？ 交衰朽羸劣，所憂縈如此，君視是頤養之功，當有何理？ 今都絕思此事也。冀疾患差，末秋初冬，必思與諸君一佳集，遣無益，快共爲樂，欲省補頃者之慘蹙也。追尋前者意事，豈可復得？ 且當率目前，及當此急要。願諸君各保愛，以俟此期。未近見君，有諸結，力聊以當面。

76 各間意必欲省安西，如今意無前却也，想君必俱。賊勢可之者必進許洛，無可不果。相遇于一世，豈可度之尋常？ 以此至終，故當極盡志氣之所託也。君此意弘足，然決在必行。「當面」止，似爲一帖。

77 未復知問晴快，卿轉勝，向平復也。猶耿耿。想上下無恙，力知問，不具，王羲之敬問。

78 日月如馳，媭更棄背再周，[二二] 去月穆松大祥，奉瞻廓然，永惟悲摧，情如切割。汝亦增慕，省疏酸感。

79 延期官奴小女，病疾不救，痛愍貫心。吾以西夕，情願所鍾，唯在此等。豈圖十日之中，二孫夭命，愴傷之甚，未能喻心，可復如何。此有兩帖，語小異。

80 敬親今在剡，其後復亡，甚不可言。

81 穰鐵不知已得。一行短書。

82 行近遣書，想即至此。雨，汝佳不？得懸心。吾乏劣，力數字。

83 七月十三日告，鄱陽兄弟大降，制終去悔，悼甚永絶，悲傷痛懷，切割心情也。

84 諸葛忝者，君識之不？才幹好佳，往爲錢唐著績，又入僕府，有以盡悉宰民之至也。甚欲自託于明德。云臨安春當闕，爾者君能請不？僕必欲言得佳長史，亦當是君所須。既得里人，共事異常故乃爾，須還告之。

85 人理不可得都絕，每至屬致，使人多嘆。

86 十五日義之報，近甚倉卒，得十三日音，知卿佳，慰之。力及陽主，書不一一，義之報。

87 會稽亦復與選官論卿否？〔二三〕吾誠敕敕于論事，然于弟尚不惜小宜。謂選官前意已佳，可不復煩重。卿更思，必謂宜，論者必有違矣。

88 上下安也，和緒過，見之欣然。敬豫乃成委頓，令人深憂。江生亦連病，今已差。

89 知阮生轉佳，甚慰甚慰。會稽近患下，始差。諸謝粗佳。

90 足下差否？甚耿耿。喉中不復燥耳，故知問。具示，王義之白。

91 冷過，足下夜得眠不？祇差也，復何治？甚耿耿。長史復何似？故問具示，王義之白。

92 遂無雨候，使人嘆。得諸孫書，高田皆欲了。

93 得書，知足下患癤，念卿無賴，思見足下，冀脫果。力不一一，王義之白。

94 此賢懷所禮也，面一一。

95 五月十四日羲之白，[二四]近反至也，得七日書，知足下故爾，耿耿。善將息。吾腫得此霖雨轉劇，憂深。力不一一，羲之。

96 適萬石去月五日書，爲慰。尋得彭祖送萬九日露版，再破賊，有所獲。想足下摧寇越逸之勢，宜適許司農書爲慰，無人未能得重，故向餘杭間。此注三行短。

97 因緣示致問，非書能悉，想君行有旨信。

98 伯熊上下安和，爲慰。可令知問。叔夷子前恨不見，可令熊知消息。

99 羊參軍還朝，論長見敦恕，其爲慶慰，無物以喻。今又告誡先靈，以文示足下，感懷慟心。

100 又以表書示卿，政當亦不？

101 痛念玄度，立如志而更速禍，可惋可痛者！省君書，亦增酸。

102 服食故不可，乃將冷藥，僕即復是中之者。腸胃中一冷，不可。如何？是以要春秋輒大起多，腹中不調適，君宜深以爲意。省君書，亦比得之物養之妙，豈復容

言？直無其人耳。許君見驗，何煩多云矣。

103 袁彭祖何日過江？想安穩耳。失此諸賢，至不可言。足下分離，如何可言？

104 此段不見足下，乃甚久。遲面，明行集，冀得見卿。

105 得申近不？問。此五字一行。

106 謝侯。此二字一行。

107 四月五日羲之報，建安靈柩至，慈陰幽絕，垂卅年。永惟崩慕，痛徹五內，永酷奈何？無由言告，臨紙摧哽，羲之報。此一帖真草書。

108 十一月十八日羲之頓首頓首，從弟子夭沒，孫女不育，哀痛兼傷，不自勝，奈何奈何！王羲之頓首。此一帖行書。

109 二蔡過葬來居此，[二五] 親親集事，而君復出爲因耳。此一帖草書。

110 九月十八日羲之頓首，茂善晚生兒，不育，痛之惻心，奈何奈何！轉寒，足下可不可不？不得問多日，懸情。吾故劣，力不具。王羲之頓首。此一帖行草。

111 十月十一日羲之敬問，得旦書，知佳，爲慰。吾爲轉差，力不一一，羲之敬問。

行草。

112 二十七日告姜，汝母子佳不？力不一一，耶告。此一帖行草。

義之頓首，念足下哀禍頻仍，承凶，悲摧不可勝任。奈何奈何！無緣省苦，望酸，義之頓首。此一帖帶真。〔一六〕

113 義之頓首，二孫女天殤，悼痛切心！豈意一旬之中，二孫至此。傷惋之甚，不能已已，可復如何？義之頓首。真行。

114 廿八日義之白，得昨告，承飲動懸情，想小爾耳。還旨不具，王義之再拜。

115 庚新婦入門未幾，豈圖奄至此禍？情願不遂，緬然永絕，痛之深至，情不能已。況汝豈可勝任？奈何奈何！無由敘哀，悲酸。此帖行書。

116 君服前賢弟逝没，一旦奄至，痛當奈何！當復奈何！臨紙咽塞，王義之頓首頓首。此一帖真行。

117 雪候既不已，寒甚盛。〔一七〕冬平可苦患，足下亦當不堪之，轉復知問，王義之。

草書。

此一帖行書。

118 書末云得諸爲慰。知汝姨欲西，情事難處。然今時諸不易得，東安書甚不欲令汝姨出，懇至，想自思之。行書。

119 上下可耳，産行往當迎慶。思之不可言。此一帖行書。

120 今付吳興酢二器。真行。

121 一日不暫展，至恨叱而不已，便懷不果東至。可恨。思敘想閒暇，必顧也。

122 適都使還，諸書具一一，須面具懷。

123 得征西近書，委悉爲慰。不得安西許有問，不知何久？長風書平安，今知殷侯不久留之，甚善甚善。

124 舍内佳不？中書何似？家中疾篤，恒救旦夕。比知覺有省書，想至。

125 義興何似？懸情。慕容遂來據鄴，可深憂。官復遣軍，可以示義興中書。

126 昨得殷侯答書，今寫示君。承無怒意，既而意謂速思順從，或有恕理。〔一八〕大小宜盤桓，或至嫌也。想復深思。

127 復征許也。此四字一行。

128 八月二十四日羲之頓首，闕。竟增哀感，奈何奈何！雨足，〔二九〕足下可耳？
不得問，闕。日懸心。吾故劣劣。王羲之頓首。

129 此雨足「可耳，〔二〇〕故當收佳。云彼甚快，大事吳義興吳闕。是蕩然可嘆。

130 知諸患，耿耿。今差也，華母子佳。

131 時行皆遍，事輕耳。彼云何。

132 道祖廗下，乃危篤，憂怛憂怛。

133 賊勢可見，此方軌萬萬如志。但守之尚足令智者勞心，此回書恒懷湯火，處

134 諸人十二日書云，慕容乃抄梁下，得數闕。目下疾疫非常，乃以至京，極有傷，
此憂之下者。想君勤勤之。

135 復委篤，恐無興理。諸人書亦云爾也。憂之怛怛。得停，乃公私大計也。

136 君頃以何永日？憶去冬不可得知，如何如何！

世不易，豈惟公道？此兩字行也，下側書。

137 桓公以江州還，臺選，每事勝也。不可，當在誰耳？

138 源書以發，吾欲路次見之，亦不欲停甚。闕。

139 官舍佳也，得諸舍問不？不知遮何日西，言及辛酸。卿不可懷期等，故勿憂，勿憂深。

140 近書及至也，瞻望不遠，而未期暫面，如之何？遲得問也。

141 謝侯數不在嘆。此一行至底皆缺。

142 前知足下欲居此，常喜，遲知定不果，悵恨。未知見卿期，當數音問也。

143 得都近問，清和爲慰。云劉生近欲舉君爲山陰，以中軍當爲最。[二]君期於未獲供養處，相爲慨然。仕宦殆是想也。

144 君學書有意，今相與草書一卷。

145 小大佳不？可得司馬問，懸情。適安以中軍出鎮，有避賢意，乃云行得言面，不知公私此理卒當之耶？甚憂。真本無集之者，想今與君書一一。

146 見此當何言？但恐今歸必門首有出。四字注。復有將來之弊耳。此願盡珍

御理。

147 想彼人士平安，二郗數闕。也。敬豫諸人近來停數日，悉佳。安石已南遷，其諸兄弟此改殊命蕭索，聞君以復入相府，何時當應命？未得坐處，亦當愁罔。思得爲鄰，豈常情？恐君方處務，此命難期。如之何？不一，小佳，復意問也。

148 源遂差不？云尚未恭命，終之何？聞真長知吳興，想必如意，南道差不？

149 君大小佳不？松廬善研也，僕信還奉州，將去月十二日告，[三]甚慰。如曹失護語。此君甚康壯，常是肥渴耳。實尋還，遲之不可言。二妹差佳，慰問心期，中冷，頃時行，可畏愁人。

150 不得司馬近問，懸情。近所送書，即至也。君信明早令得，後得鄗書未至，即想東不久耳。

151 此鄗問無恙，諸從皆佳，比諸數耳。知劉阮數。闕。

152 溫公在此，前東北面還此，復初。闕。散爲慰。便乞良不可言。卿得知之，復共一快樂。

153 武妹小大佳也。闕一字。

154 知郡荒，吾前東，周旋五千里，所在皆爾，可嘆。江東自有大頓勢，不知何方以救其弊？民事自欲嘆，復爲意卿示聊及。闕一字。

155 數得桓公問，疾轉佳也。每懸胡。云征事未有日佳也，以逼勢，不知卒云何爾。

156 君大小佳不？至此乃知熙，往覺少不得同，萬恨萬恨！云出便當西，念遠別，何可言。遲見玄度，今或以在道。

157 賓如人往不堪致，心憶之，不忘懷之。

158 妹不快，憂勞，餘平安。

159 未得安西問，玄度忽腫，至可憂慮。得其昨書，云小差，然疾候自恐難耶。

160 與安石俱佳，還七日，增想投命。積日不復知問，弟佳寧善，然復憂之不去懷。昨來增服陟釐丸，得下不知遂斷不？了無所吾遂沈滯兼下，如近數日，分無復理。理不？獨下便長嘆，小蘇息更知問。二奴庶諸唉，而藥得停，不知當復見弟二字注。

人何以謝之？已上九字注兩行。

161 想清和士人皆佳，彭祖諸人得足下慰旦夕也。此諸賢平安，每面粗有嘆慨，追恨近日，不得本善，散無已已，度足下還期不久耳。此者數令知問。

162 懷足下可謂禮之。闕。今以志心寄卿，想必至，到論之，救命不暇，此事于今爲奢遠耳。要是事其本心。

163 所欲論事今付。

164 今與馮公論何産，足下可思助明清談。至是舉今又語真道，今宣旨矣。

165 臣義之言，寒嚴，不審聖體御膳何如，謹付承動靜，臣義之言。右表皇太

166 臣義之言，伏惟陛下天縱聖哲，德齊二儀。自「哲」以下側注。〔二四〕

167 應期承運，踐登大祚。普天率土，莫不同慶。臣抱疾遐外，不獲隨例瞻望宸極，屏營一隅。臣義之言。

168 劉氏平安也。梅妹可得。袁妹腰痛，冀當小爾耳。汝母故苦以不安食，〔二五〕疾

久憂憤，當思平理也。神意不同前者也。

169 今付北方脯二夾、吳興鮓二器、蒜條四千二百。

170 司馬雖篤疾久，頃轉平除，無他感動。奄忽長逝，痛毒之甚，驚惋摧慟，痛切五内，當奈何奈何！省書感哽。

171 雨寒，卿各佳一字注。不？諸患無賴，力書不一一，羲之問。

172 想官舍無恙，吾必果二十日後乃往，遲喜散恙，比爾自相聞也。

173 九月三日羲之報，敬倫遮諸人去晦祥禫，情以酸割，念卿傷切諸人，豈可堪處？奈何奈何！及書不既，羲之批。

174 九月二十五日羲之頓首，便陟冬日，時速感嘆，兼哀傷切，不能自勝，奈何！得七月末時書，爲慰。始欲寒，足下常疾，比何似？每耿耿。吾故不平，復憂悴，力困不一一。王羲之頓首。

175 旦極寒，得示。承夫人復小欬，不善得眠助，反側，想小爾。復進何藥？念足下猶悚息。卿可否？吾昨暮復大吐，小唶物便爾。且來可耳。知足下念。王羲之

頓首。

176 延期官奴小女并得暴疾，遂至不救。愍痛貫心，[二六]奈何！吾以西夕，至情所寄，唯在此等，以禁慰餘年。何意旬日之中，二孫夭命。且夕左右，[二七]事在心目，痛之纏心，無復一至于此，可復如何！臨紙咽塞。

177 六月二十七日義之報，周嫂弃背，再周忌日，大服終此晦，感摧傷悼，兼情切劇，不能自勝，奈何奈何！穆松垂祥除，不可居處。言以酸切。及領軍信書不次，義之報。

178 頓首頓首，亡嫂居長，情所鍾奉。始獲奉集，冀遂至誠，展其情愿，何圖至此！未盈數旬，奄見背弃，情至乖喪，莫此之甚！追尋酷恨，悲惋深至，痛切心肝，當奈何奈何！王義之頓首頓首。

179 君頃復以何散懷？鐵云秋當解褐，行復分張，想君比爾快爲樂。彦仁書云，仁祖家欲至蕪湖，單弱伶俜何所成？君書得載停郡迎喪，甚事宜，但異域之乖素已不可言，何時可得發？

180 六日告姜,復雨始晴,〔二八〕快情。汝一字注。母子平安。

181 二十七日告姜,汝母子佳不?力不一一,耶告。

182 前使還,有書,哀猥不能敘懷。情痛兼哀若割,當奈何奈何!省弟累紙,哀毒之極。但報書難爲心懷,況卿處之,何可具忍?有始有卒,自古而然,雖當時不能無情痛,理有大斷,豈可以之致弊,何由寫心!絶筆猥咽,不知何言也!

183 十二月六日義之報,一昨因暨主簿不悉,昨得去月十五日、二十三日二書,爲慰。雨晝夜無解,〔二九〕夜來復雪,弟各可也。此日中冷,患之始小佳,力及不一一,義之報。

184 義之死罪,前得雲子諸人書,并毀頓胡之,惟分推難爲心。當有分西者否?義之死罪。

185 七月五日義之頓首,昨便斷草,葬送期近,痛傷情深,奈何奈何!得去月二十八日告,具問慰懷。力還不次,王義之頓首。

186 七月十六日義之報,凶禍累仍,周嫂棄背,大賢不救,哀痛兼傷,切割心情,奈

何奈何！遣書感塞，義之報。

187　二十三日發至長安，云渭南患無他，然云苻健衆尚七萬，苟及最近，雖衆由匹夫耳。即今剋此一段，不知歲終云何守之。想勝才、弘之，自當有方耳。

188　隔以久，諸懷既不可言。且今多慘戚，遲君果前，暫得一散懷。知以多疾不果，乃當秋事，省告，同此嘆恨，如何可言？葬事不可倉卒，當在九月初。知以多疾不一與吳興集，冀無不尅耳。然事來萬端，不知如人意不。非書能悉，君數告，以慰之耳。

189　六月十六日義之頓首，秋節垂至，痛悼傷惻，兼情切割，奈何奈何！此雨過，得十日告，知君如常，吳興轉勝，甚慰。想得此涼日佳，患散乃委煩，耿耿。且以佳興消息，僕故是常耳。劣劣解日，力不次，王義之頓首。

190　歌章輒付卿，或有寫書人者，可寫一道與吾也。付十一板書，王散騎筆，篤患，餘不一一。〔三〇〕

191　義之死罪，去冬在東鄲〔三一〕，因還使白箋，伏想至。自頃公私無信便，故不復承

動靜。至于詠德之深，無日有隤，省告，可謂眷顧之至。尋玩三四，但有悲慨。民年以西夕，而衰疾日甚，自恐無暫展語平生理也。以此忘情，將無其人，何以復言？惟願珍重，爲國爲家。時垂告慰，絕筆情塞，羲之死罪。

192 六月十一日羲之報，道護不救疾，惻怛傷懷。念弟聞問，悲傷不可勝，奈何奈何！曹妹累喪兒女，不可爲心，如何？得二十三日書，爲慰。及還不次，王羲之報。

193 追尋傷悼，但有痛心，當奈何奈何！得告慰之。[三三]吾昨頻哀感，便欲不自勝，舉旦服散行之益，頓乏推理，皆如足下所誨，然吾老矣，餘願未盡，唯在子輩耳。一旦哭之，垂盡之年，轉無復理，此當何益？冀小却，漸消散耳。省卿書，但有酸塞。足下念故言散，所豁多也，王羲之頓首。

194 向遣書，想夜至，得書，知足下問，當遠行，諸懷何可言！一十必早發，想足下如向期也。阮侯止于界上耳，向書已具，不復一一，王羲之白。

195 宿息，想足下安書，吾猶不勝能佳。一十早往遲，王羲之頓首。

196 二十九日羲之報，月終哀摧傷切，奈何奈何！得昨示，知弟下不斷，昨紫石散

未佳，卿先羸甚，羸甚好消息。吾比日極不快，不得眠食，殊頓，勿令合陽，冀當佳。力不一一，王羲之報。

197 九月二十八日羲之頓首頓首，昨者書想至，參軍近有慰阮光禄信在耳，許中郎家欲因書比去報，如庾君遂不救疾，摧切心情，不得自塗兩三字。甚，痛當奈何！深當寬勉，以不忘先心。臨紙但有酸惻。王羲之頓首。

198 羲之白，不復面，有勞。得示，足下佳，爲慰。吾却邊，又睡甚勿勿。力不具，王羲之白。

199 十一月五日羲之報，適爲不吾悉不適，弟各佳不？吾至勿勿，力數，闕。羲之報。

200 兄弟上下遠至，此慰不可言。嫂不和，憂懷深，期等殊勿勿，燋心。

201 桓公不得敘情，不可居處。雲子諸人何似？耿耿。能數省否？

202 彥仁數問也，修載暫來，忻慰。

203 六月十九日羲之白，使還，得八日書，知不佳，爾何耿耿。僕日弊而得此熱，勿

勿解白耳。力遣不具，王羲之白。

204 十二月一日羲之白，昨得還書，知極，不加疾，人甚憂，耿耿。消息比佳耳。吾

至乏劣，為爾日日，力不一一，羲之報。

205 想明日可謝諸子。

206 十四日羲之白，近反不悉闕。兩足下佳不？不得近問，問無殊不佳。頓劣因

不一一，羲之白。

207 羲之頓首，得覩知意至，[三二]諸君皆困乏，常想無之。何緣作此煩損？今付

還。王羲之。

208 長高當暫還耶？

209 范公書如此，今示君，須庚見，故當勸果之告旨語君，遲而不可言。

210 一日多恨，知足下散動，耿耿護護，吾至不佳，劣劣不一一。王羲之頓首。

211 司馬疾篤，不果西，憂之深。公私無所成。

212 知比得丹陽書，甚慰。乖離之嘆，當復可言！尋答其書，足下反事復行，便為

索然，良不可言。此亦分耳，遲面一一。

213 比日尋省卿文集，雖不能悉，周遍尋玩，以爲佳者，名固不虛。序述高士所傳，小有異同，見卿一一問。應止楊王孫，前以共及，意同，可誠述叙之耶？暇日無爲，想不忘之。

214 初月一日義之白，忽然改年。新故之際，致嘆至深，君亦同懷。近過得告，故云腹痛，懸情災雨，比復何似？氣力能勝不？僕爲耳，力不一一，王義之。

215 旦書至也，得示爲慰。云小大多患，憂念勞心，[三四]遲見足下，未果爲兩字注。結。力不一一，王義之白。

216 三日先疏未得去，得四日疏，爲慰。兄書已具，不復一一。

217 鎮軍昨至，欣一字拓本暗。尚未見也。[三五]尋見之，悲欣不可言。

218 上下近問慰馳情，不知何似？絕不得松問。汝得旨問，馳白，宜豫知分春事也。吾日東，可語期，令知消息。

219 復數橘子，即云乃好可啖。久得新栗，此院冬桃不能得多送。觸事何當不

存？往恒語然獨折。

220 知書有去縣奔去，誠意義官至也。有禮制，恐不必果耶？且君在彼縣，常以爲得意，宜思之耶？意至故示。

221 兄子發尚未有定日，當送至瀾，遠乖不可復言。

222 適欲遣書，會得足下示。

223 十九日羲之報，近書反至也。得八日書，知吳故羸，敬倫動氣發，耿耿。想得冷，此爲佳也。敬文佳，不一，羲之報。

224 省足下前後書，未嘗不憂。欲與事地相與有深情者，何能不恨？然古人云「行其道，忘其爲身」，真卿今日之謂，政自當豁其胸懷，然得公平正直耳。未能忘己，便自不得行。然此皆在足下懷，願卿爲復廣求于衆，所悟故多。山之高，言次何能不？

225 十一月七日羲之報，近因闞。子卿書，想行至，三字注。霜寒，弟可不？頃日了不得食，至爲虛劣。力及數字，羲之報。

226 二十三日羲之報，一日得書，皆在計書所不得有，反轉熱，卿各佳否？定何可得來？遲面不一一，羲之報。

227 知須果，裁便可遣取。視君勢陳欲，欲無出理。

228 近書至也。得十八日書，爲慰。雨蒸，比各一字注。可不？參軍轉差也，懸耿。吾胛痛劇，炙不得力，至患之。不得書，自力數字。

229 尊夫人向來復何如？爲何所患？甚懸情。念卿累息具至。羲之欲問。

230 想諸舍人小大皆佳，弟摧之可爲心，且得集目下，此慰多矣。姊累告安和，梅妹大都可行，袁妹極得石散力，然故不善佳，疾久尚憂之。想野久羔，至善，分張諸懷，可云不知其期，何時可果，永嘉競逐者有力，恐難冀得。大柿，當種之。

231 不喜見客，篤不堪煩事，此自死不可化，而人理所重如此。都郡江東所聚，自非復弱幹所堪，足下未知之耳。給領與卿同，殊爲過差。交人士因開門以勉待之，無所復言。

232 君遠在此，乃受恩來，今留之，明晚共卿親集。〔三六〕想君未便至餘姚爾。

233 云殷生得快罔大事，數謝生書，但有藥耳。云彥仁或宣城，甚佳，情事實宜。

今有云想深復征許也。

234 寂不得都問。知卿云日問故，未知西審問，使人憂耿。得問，示。

235 信使甚數，而無還者，似書疏不可得，得問，宜示告之，知長翔田舍，比卿還，當

知何候？須得音副民望，甚善。

236 義之白，霧氣，足下各何如？長素轉佳，甚耿耿。

237 冀行面，遣知問，王義之白。

238 昨得諸書，[三七]今示卿，想見之。[三八]恐殷侯必行，義望雖宜爾，然今此集，信爲

未易，卿者便西者，良不可言也。

239 晴快，足下各佳不？長素轉佳也，甚耿耿。故知問，具示，王義之白。

240 足下晚可耳，至劣劣，力不一一，王義之白。

241 十二月二十四日義之報，歲盡感嘆，得十二日書，爲慰。大寒，比可不？吾故

羸乏，力不一一，王義之報。

242　藥湯諸人佳也。今知問，朱博士何當還？君可致意，令速還，想無稽留。

243　吾至今，目欲不復見字。

244　見君小大佳不？過此乃知熙佳，覺少不得同，萬恨萬恨！云出便當西，念遠別，何可云？遲見玄度，今或以在道。

245　賓諸人佳不？皆致心，憶之不忘懷。

246　妹不快，憂勞，餘平安。

247　初月十二日，羲之累書，至得去月二十六日書，爲慰。比可不？僕下連連不斷，無所一欲，啖輒不化消。諸弊甚，不知何以救之，罔極然及不一一。羲之白。

248　昨近有書至，此故不多也。遲書不悉耳。

249　知尚書中郎差，爲慰。不得吳興問，懸心。數吳中聞耳。小奴在此忽患瘧，比數發，今日最爲大，都輕瘧耳，尚小停，今在吾厩中。念猶懸心，小患耳，無所垂心，須佳乃去。

250　此言不可乏，得知足下問，吾忽忽力數字。

251 直遣軍使者，可各差十五人耶？合三十人，足周事。

252 足下知消息，今故遣問，使至具示之。力書不一一，王羲之白。

253 方回遂舉爲侍中，都下書云「殷生議論，殊異處憂之道」。故思同歲寒，盡對此書還。

254 論亦不能佳，體懷省無所乏，然卿供給人士，及使役吏人，論者亦謂大任，意在世中，政自不得不小俯仰同異，卿復爲意。卿此懷亦當玄同，不能勉人耳。

255 見尚書一日遣信以具，必宜有行者，情事恐不可委行使耶？遲還具問，亦以與尚書諮懷，今復遣諮吳興也。

256 官舍佳也。節氣不適可憂，彼云何？昨得羲書比佳，甚慰甚慰！得官奴、晋寧書，賓平安，念懸心。此粗佳，一日書此一一。

257 民以頃情事，不可不勤思自補。節勤以食啖爲意，乃勝前者，而氣力所堪不如。自喪初不哭，不能不有時惻愴，然便非所堪。哀事損人故最深，益知不可不豁之。

258 知足下數祖伯諸人問助慰，絕不得兒子問，懸念可言。此于南北旨使無理，比欲嘆久也。亦同失人，并欲勿勿。群從書皆佳，道冲書平安，汝當改葬，不可云勞。冲遇此事，或復連留。

體甚羸，所啖食至少，年衰老羸，使人深憂。君甚懸情，餘疾患少差也。〔三九〕

259 省告一一，足下此舉，由來吾所具。卿所云皆是情言，然權事慮之重，則當廢情以從宜。非書所悉，見卿一一。

260 吾陟冬節，便覺風動，日日增甚。至去月十日，便至委篤。事事如去春，但爲輕微耳。尋得小差，固爾不能轉勝。沉滯進退，體氣肌肉便大損，憂懷甚深。今尚得坐起，神意爲復可耳。直疾不除，晝夜無復聊賴，不知當塗一字。得暫有間，還得闕。其寫不？如今忽忽日前耳。手亦惡欲，不得書示，令足下知問。

261 七月十五日義之白，秋日感懷深，得五日告，甚慰。晚熱盛，君比可不？遲復後問。僕平平，力及不一一，王義之白。

262 知君患隱，何以及爾？是爲疲之極也。一知此事，恐不可以不絕骨肉之愛，

無論人事也。君若自量過嘆患不以輕心者，一事不爾，當何理。

263 鄙故勿勿，飲日三斗，小行四升，至可憂慮。如桓公書旨闕其不去，恐不能平。

264 此信過不得熙書，想其書一一也。小大佳不？賓轉勝，皆謝之。賢妹大都勝

前，至不欲食，篤羸，恒令人憂，餘粗佳。

265 阿刁近來到，〔四〇〕下上下皆佳，姜夫數白。

266 得書，知足下且欲顧，何以不進耶？向與謝生書，說欲往，知登停山。停山非

所便，〔四一〕故可共集謝生處，登山可他日耶？王羲之白。

267 不得君家書，疏多往來皆平安耳。今年此夏節氣至惡，當令人危。幼小疾苦，

故爾憂勞勞不可言。

268 七月二十一日羲之白，昨十七日告，爲慰。極有秋氣，君比可耳。力及不一

一，王羲之頓首。

269 近復因還信，書至也。

270 得九日問，亦云鄙平平，想得涼轉勝，以疾乃服，法必解此意。

271 來月必欲就到家，而得其問，云尚多溪毒，當復小却耳。僕故有至臨州意，尚未定，自更有，果南行者，還乃得至壽春耳。

273 得都九日問，無他。

273 得豫章書，爲慰。想以具問。昨得都十七日書，賊徑還蠡臺，不攻譙，是其反善之誠也。想殷生得過此者，猶令人憂。期諸處分猶未定，羊參軍旦夕至也。遲一一。

274 殷廢責事便行也，令人嘆悵無已。

275 安石定目絶，令人悵然。一爾，恐未卒有散理，期諸處分猶未定，憂縣益深，念君馳情。又遣從事發遣，君無復坐理，交疾患，何以堪此！何以堪此！恐屬無所復厝懷，即乖大小不可言。且憂君以疾，他曳不易。

276 得司州書，轉佳，此慶慰可言。云與君數數或采藥山崖，可願樂遥想而已。云必欲克餘杭之遲期，此不可言，要須君旨問。僕事中久，宜暫東復，令白便行，還便行。當至剡槌上，二十日後還以示，政當與君前期會耳。遲此情兼一二三。

277 昨暮得無奕，阿萬此月二日書，甚近清和耳。羌賊故在許下，自當了也。桓公未有行日，阿萬定闕。吳興。

278 未復弘道近書，見與弘遠書。恐卿不得久坐，何如休？稚玄佳不？想數得足下旨，令知問。

279 矇風膠今年似晚，來年其主不起首者，想或可得借乎！

280 得反，又獲示，知足下發動脅腫，卿此疾苦甚，似期一一想消，一當轉佳，爲何治也。吾爲亦劣，大都復是平平，隔耳許日，前後有其效，何喻？冀涼日晚散耳。尋復知問。王羲之。

281 羲之頓首，賢女殯斂永畢，情以傷惋，不能已已！況足下慇悴深至，[四三]何可爲心？奈何奈何！不能無時之痛，憂卿便深。今何如？患深達既往，吾志勿勿，力知問。臨書惻惻，王羲之頓首。

282 賢室何如？何可爲心？唯絕難于人理耳。諸患猶爾，憂勞深似闕。江侯闕到行底。足下遺臨愵次冷取書。

283 得謝范六日書，爲慰。桓公威勛，當求之古，令人嘆息。比當集姚襄也。

284 斷酒事終不見許，然守之尚堅，弟亦當思同此懷。此郡斷酒一年，所省百餘萬斛米，乃過于租。此救民命，當可勝言？近復重論，相賞有理，卿可復論。

285 知數致苦言于相，時弊亦何可不耳？頗得應對不？吾書未被答，得桓護軍書云「口米增運，皆當停」爲善。

286 問董祥，吾亦問之，冀必來，兵時得之甚佳。頃日憒憒，不暇復此。省示及，乃復憶之耳。

287 周公東征，四國是違。誠心款著，謂之累積。頻頻書想至，陰寒想自勝常，皇矣漢祖纂堯。此四字眞，後闕。

288 羲之死罪，荀、葛各一國佐命宗臣，觀其轍迹，實奇士也。然荀獲譏于憂卒，意長恨恨，謂其弘濟之心，宜被大道。諸葛經國達治，無間然，處事而無玷累，獲全名于數代。至于建鼎足之勢，未能忘已，所謂命世大才，以天下爲心者，容得爾乎？前試論意，久欲呈，多疾憒憒，遂忘致。今送，願因暇日，可垂試省，大期賢達興廢之道，不

審謂粗得阡陌不？

289 信所懷願告，其中并爾，郎子意同異復云何？ 邈然無諮敘之期。 每賜翰墨，使如暫展，義之死罪。 此一帖真行。

290 足下行穰久，人還竟應快不？ 大都當任，縣量宜其令。 闕二字。 因便任耳，立俟。 王義之白。

291 足下各可不？ 都五日書今送，〔四三〕謝即至，想源得免豺狼耳。 王義之。

292 義之死罪，近因周參軍白牒，〔四四〕伏想必達。 此春以過，時速與深，兼哀傷摧，切割心情，奈何奈何！ 須臾寒食節，不審尊體何如？ 不承問以經月，馳企，民疾根治滯，了無差候，轉久憂深。 叔闕。 遣信，自力粗白，不宣備。 義之死罪。

293 墳墓在臨川，行欲改就吳中，終是所歸。 中軍往以還田一頃烏澤，田二頃吳興，想弟可還以與吾，故示。 想弟居意，故如往言，忠終高也。 是以思同之。

294 此三頃田，樂吳舊耳。 云卿軍府甚多田也。 已上八字注。 宜須一用心吏，可差次忠良。

295 十九日羲之頓首,明二旬,增感切,奈何奈何!得十二日書,知佳爲慰。僕左邊大劇,且食少,至虛乏,力不一一。王羲之頓首。

296 十二日告李氏甥,得六日書,爲吾劣劣,無言以喻。羲之書。行書。

297 羲之死罪,復蒙殊遇,求之本心,公私愧嘆,力不一一。羲之書。去月十一日發都,違遠朝廷,親舊乖離,情懸兼至,良不可言。且轉遠非徒無諮覲之由,音問轉復難通,情慨深矣。故旨遣承問,還願具告。羲之死罪。

298 群從彫落將盡,餘年幾何,而禍痛至此!舉目摧喪,不能自喻。且和方左右時務,公私所賴,一旦長逝,相爲痛惜。豈惟骨肉之情,言及摧惋,永往奈何!袁妹委篤,示致問,荒慣不得此熱,不能不取給。腹中便復惡,無賴。

299 羲之死罪,累白想至。雨快,想比安和。遲復承問,下官劣劣,日前可,力白不具。王羲之死罪。

300 皆以具示復自耳。羊參軍尋至,具一一。子期諸人何似?耿耿。心制行終,不可居處。

法書要録卷十

三一一

301 餘皆平安也。此五字一行闕。

302 及以令弟食後來，想必如期果之，小晚恐不展也。故復旨示，義之報。

303 增運白米，來者云必行，此無所復云。吾于時地甚疏卑，致言城不易。然太老子以在大臣之末，要爲居時任，豈可坐視危難。今便極言于相，并與殷、謝書，皆封示卿，勿廣宣之。諸人皆謂盡當今事宜，直恐不能行耳，足下亦不可思致若言耶？人之至誠，故當有所面，不爾，坐視死亡耳。當何？「當何」已下闕。

304 吾復五六日至東縣，還復至問。

305 想官舍佳，見護軍近書，甚慰。仁祖轉嘉，然疾根不除，尚令人憂。復得問，未復反書，甚慰。入月共至窟山看甘橘，思君宜深。想鐵已還，且夕展也。故復旨示，義之報。

306 小大佳也；不得尚書、中書問、耿耿。得業書，慰之。

307 亦得業書，爲慰。今付還，安方決去不言，言即卿書致。

308 適阮兒書，其氣散暴處便危篤，憂之忸忸。

309 貴奴差不？想不成大病。傷寒可畏，令人憂。當盡消息也。〔四五〕比來食日幾

310 蚶二斛，屬二斛，前示啖蚶得味，今旨送此，想啖之，故以爲佳。

許，得味不？具示。

311 所欲示之。一行。

312 若治風教可弘，今忠著于上，義行于下，雖古之逸士，亦將眷然，況下此者。觀頃舉厝，君子之道盡矣。今得護軍還君，屈以申時，玄平頃命，朝有君子，曉然復謂有容足地，常如前者。雖患九天不可階，九地無所逃，何論于世路。萬石，僕雖不敏，不能期之以道義，豈苟且，豈苟且！若復以此進退，直是利動之徒耳，所不忍爲，所不以爲！

313 上方寬博多通，資生有十倍之覺，是所委息，乃有南卷。情足謂何？以密示，一勿宣！此意爲與卿共思之，省以付火。

314 諸暨始寧屬，事自可得如教。丹陽意簡而理通，屬所無復逮錄之煩，爲佳。想君不復須言謝，丹陽亦云此語君諸暨始寧。

315 古之辭世者，或被髮祥狂，或污身穢迹，可謂艱矣。今僕坐而獲免，遂其宿心，其爲幸慶，豈非天賜！違天不祥。四字注。頃東游還，修治桑果，今盛敷榮，率諸子，抱孫，游觀其間，有一味之甘，割而分之，以娛目前。雖植德無殊邈，猶欲教養子孫以敦厚退讓。戒以輕薄，庶令舉策數馬，彷彿萬石之風。君謂此何如？遇重熙去，當與安石東游山海，并行田盡地利，頤養閒暇。衣食之餘，欲與親知時共歡讌，雖不能興言高詠，銜杯引滿，語田里所行，故以爲撫掌之資。其爲得意，可勝言耶！常依陸賈、班嗣、楊王孫之處世，甚欲希風數子，老夫志願盡于此也。君察此當有二言不？真所謂賢者志于大，不肖志其小。無緣見君，故悉心而言，五字注。以當一面。

316 想大小皆佳，知賓猶爾，〔四六〕耿耿。想得夏節佳也。念君勞心，賢妹大都轉差，然以故有時嘔食不已，是老年衰疾久，〔四七〕亦非可倉卒。大都轉差，爲慰。以大近不復服散，當將陟釐也。此藥爲益，如君告。

317 大都夏冬·自可可，春秋輒有患。此亦人之常。期等平安，姜此羸少差。先生至其歡慰，且卿女一而已。

318 大婚定芳勢道也。

319 先生頃可耳，今日略至，遲委垂，知樂公可爲之慰。桃膠易得，可以少耶？專一物不移，乃不忠也。充迎不致意，知陽意事迎，願人之善。

320 行政五十日，不復得問，懸情。皆佳也。闕。何貽云，得潁陽書平安，慰意。不得吳諸人問，懸遲之。

321 古之御世者，乃志小天下。今封域區區，一方任耳，而恒憂不治，爲時耻之。但今卿重熙之徒，必得申其道，更自行有餘力相弘也。

322 甲夜義之頓首，向遂大醉，乃不憶與足下別時，至家乃解。尋憶乖離，其爲嘆恨，言何能喻！聚散人理之常，亦復何云？唯願足下保愛爲上，以俟後期。故旨遣此信，期取足下過江問。臨紙情塞，王義之頓首。

323 足下識先日之言信信，具。此一帖似闕。

324 前得君書，即有反，想至也。謂君前書是戲言耳，亦或謂君當是舉不失親，在安石耳。省君今示，頗知如何。老僕之懷，謂君體之。方復致斯言，愧誠心之不著。

若僕世懷不盡，前者自當端坐觀時，直方其道，或將爲世大明耶？政有救其弊，算之熟悉，不因放恕之會，得期于奉身而退，良有已，良有已！此共得之心，不待多言。又餘年幾何，而逝者相尋，此最所懷之重者。頃勞服食之資，如有萬一，方欲思盡頤養。過此以往，未知敢聞，言止于今也。

325 知諸賢往，數見范生，亦得其近書，爲慰。又得孔生書，亦云不能數，何爾耶？江生可耳斷絕，冀涼集也。得司州十六日書，諸疾患至，憂之至深矣。有斷未？想桓公數便，亦知謝生大得情和，至慰安。以當至吳興，遲見之也。

326 知須米，告求常如雲，此便大乏，敕以米五十斛與卿，有無當共，何以論借？

327 今有教敕付米，可送之。

328 數上下問如常，何可得集耶？念馳情未異，果爲結念致問。

329 不得東陽問，想卿婦遂平復耳，聾佳不？謝之。幼小頃可行。華母子平安。知足下故望暫還，歲內何理？過歲必有理不？思存足下，復得一敘平生，當可言。得卿書，尋省反復，但有悲慨。比者且當數致年知。闕一字。

330 畢力果思，遲言面不可復得，此與范期後月五日，遂乃剋耳。還遣旨進。

331 頃猶小差，欲極游目之娛，而吏卒守之，可嘆。丹陽花果似小可，[四八] 何日得卿諸人。

332 鄙疾進退，憂之甚深。使自表求解職，時以許乃當，是公私大計。然此舉不深，又不宜是之于始，二三無所成，可以示從女，其劣欲知消息。

333 足下所欲餘姚地，輒敕驗，所須輒告。

334 此雨過將爲災，[四九] 想彼不必同，苗稼好也。

335 比見敬祖，小大可耳。念孫、阮諸人皆何似？耿耿。

336 尚書中郎諸人皆佳，比面，雖近隔殊思卿。度還旦夕。

337 吾頃胸中惡，不欲食，積日勿勿。五六日來小差，尚甚虛劣。且風大動，舉體急痛，何耶？賴力及，足下家信不能悉。王羲之。

338 永和九年，歲在癸丑，暮春之初，會于會稽山陰之蘭亭，修禊事也。群賢畢至，少長咸集。此地有崇山峻嶺，茂林修竹，又有清流急湍，[五○] 映帶左右，引以爲流觴

曲水，列坐其次。雖無絲竹管弦之盛，一觴一詠，亦足以暢敍幽情。是日也，天朗氣清，惠風和暢。仰觀宇宙之大，俯察品類之盛，所以游目騁懷，足以極視聽之娛，信可樂也。夫人之相與，俯仰一世。或取諸懷抱，晤言一室之内；或因寄所託，放浪形骸之外。[五一] 雖趣舍萬殊，静躁不同，當其欣于所遇，暫得于己，快然自足，不知老之將至。及其所之既倦，情隨事遷，感慨係之矣。向之所欣，俛仰之間，已爲陳迹，猶不能不以之興懷。況修短隨化，終期於盡。古人云：「死生亦大矣。」豈不痛哉！每覽昔人興感之由，若合一契。未嘗不臨文嗟悼，不能喻之于懷。固知一死生爲虚誕，齊彭殤爲妄作。後之視今，亦由今之視昔。悲夫！故列敍時人，録其所述。雖世殊事異，所以興懷，其致一也。後之覽者，亦將有感于斯文。纏利害，未若任所遇，逍遥良辰會。其一。三春啓群品，五字草。寄暢在所因。仰眺望天際，俯瞰緑水濱。寥朗無涯觀，寓目理自陳。大矣造化功，萬殊莫不均。群籟雖參差，適我無非新。其二。猗歟二三子，莫非齊所託。造真探玄退，涉世若過客。前世非所期，虚室是我宅。自辰會。其二。三子，莫非齊所託。相與無所與，形骸自脱落。其三。鑒明

「前」字至「宅」字注。遠想千載外，何必謝曩昔。相與無所與，形骸自脱落。其三。鑒明

去塵垢，止則鄙郄生。體之周未易，三觔解天形。方寸無停主，務伐將自平。雖無絲與竹，玄泉有清聲。雖無嘯與歌，詠言有餘馨。取樂在一朝，寄之齊千齡。其四。合散固有常，修短定無始。造新不暫停，一往不再起。于今為神奇，信宿同塵滓。誰能無慷慨，散之在推理。言立同不折，河清非所俟。其五。

339 十一月四日右將軍、會稽內史、琅邪王羲之，敢致書司空、高平郄公足下：上祖舒，散騎常侍、撫軍將軍、會稽內史、鎮軍儀同三司。夫人，右將軍劉闞。女，誕晏之、允之。允之，建威將軍、錢唐令、會稽都尉、義興太守、南中郎將、江州刺史、衛將軍。夫人，散騎常侍荀文女、誕希之、仲之。及尊叔廙，平南將軍、荊州刺史、侍中、驃騎將軍、武陵康侯。 夫人，雍州刺史、濟陰郄說女、誕頤之、胡之、耆之、美之。 胡之，[五二]侍中、丹陽尹、西中郎將、司州刺史。 妻，常侍譙國夏侯女，誕茂之、承之。 義之妻，太宰、高平郄鑒女、誕玄之、凝之、徽之、操之、獻之。 肅之，授中書郎、驃騎諮議、太太子左率，不就。 徽之，黃門郎。 獻之，字子敬，少有清譽，善隸書，咄咄逼人。 仰與公宿舊通家，光陰相接，承公賢女淑質貞亮，[五三] 確懿純美，敢欲使子敬為門閭之賓，

故具書祖宗職諱。可否之言，進退唯命。羲之再拜。此是郗家論婚書，書迹似夫人。

更失也，夫兵行知偽餽者至慎也，將不私是爲不無功也，將不受讒者爲士有離心也，將貪。

六駁、師子、虎豹、熊、羆、鹿、驚蛦、蟜。〔五四〕

一卷章草急就。云云。〔五八〕

師氏垂誥以後。不録，是《勸學篇》。〔五七〕

一日上盛化問。云云。〔五六〕

瑗頓首云云。〔五五〕

340 良深路滯久矣，況今季末，無所多怪，足荒何郵于此？足下志蟜，外有由來，及然以勢觀之，卿人貴于不令耳，書政當爾。王羲之白。

341 知以智之所無，奈何不復稍憂，此誠理也。然闕。之懷，何能已已乎？未能得面，書何所悉。怛深，得近期暫還，故因教初月日。〔五九〕

342 吾湖孰縣須水田，卿都可遣僦之，墓不知處。去年僦之者，似是俞進，可問之，

卿不出停此。

343 親往爲慰，思後諸能數不？ 想昨咁兄以日，此粗佳。二謝叔喪，興公近便索然。 玄度來數日，有疾患，便復來。 阿萬小差，大事問有重慮。 安佳，行來遇大蕩然。

阮公政散耿，懷祖可呼賀祭酒俱。

344 足下欲同至上虞一宿，還無所廢。吾初至，便與長史俱行，無不可不？

345 吾爲卿任此聲者，但此懷自不復得關之于時。〔六〇〕

346 小大皆佳也，度有近問不？得上虞，甚佳，足下當能相就不？思面卿，前云當來，何能果也？遲散無喻，吾後月當出，以省示。

347 下近欲麻紙，適成，今付三百，寫書竟訪得不？得其人示之。

348 省書，知定疑來，汝居長，〔六一〕謂所養雖小，〔六二〕要爲喪主〔六三〕劉夫人靈坐在堂，政爾遠來，於禮誠不可違，所以狼狽遠迎。汝情地信難忍，交恐有性念慮，得來想慰釋實引，是以不復思此耳。〔六四〕若汝能割遣無益，得過喪制，遂來居此，乃事宜也。

若自量不能違哀念，須吾等旦夕相喻者，〔六五〕當來，汝當自若。吾意盡此也。〔六六〕

349 若來，大小祥當復出者，殊更良昌。若汝不出，農當單出，汝能遣農速行不？

諸宜皆當自詳計，審日遲望，而更未定，殊更恨恨不可言。

350 此乃爲汝求宅，謂汝來居止理，軍千何可久處？而情事不得從意，可嘆可

嘆！終果來居者，故當爲汝求也。以書示農。

351 初月二日羲之頓首，忽然此年，感遠兼傷，情痛切心，奈何奈何！念君哀窮，

奄經新故，仰慕崩絕，豈可堪忍。比各何似？相憂不忘。當深消息，以全勉爲大。

僕衰老，殆是日不如日，力知問，王羲之頓首。

352 思率府朝，得書知問，足下差，但尚頓極之，不一一。

353 初月一日羲之報，忽然改年，感思兼傷，不能自勝，奈何奈何！異更寒，諸疾

比復何似，〔六七〕不得問多日，懸心不可言。吾猶小差，甚尚劣，力遣不知。羲之報。

354 卿各何罪，似先羸而處至痛，憂涕深重。得之思寬遣。吾并乏劣，自力不

報悉。〔六八〕

355 此上下可耳，出外解小分張也。須産往迎慶，思之不可言。知静婢面猶爾，甚

懸心。

356 袁妹當來，悲慰不言。下家當慰意，令知之。

357 期小女四歲，暴疾不救，哀愍痛心，奈何奈何！吾衰老，情之所寄，唯在此等。失此女，痛之纏心，不能已已，可復如何。臨紙情酸。

358 知靜婢猶未佳，懸心。可小須留爾。

359 十月十五日義之頓首，月半哀傷切心，奈何奈何！不可居忍。得十三日書，知問，此何似？恒耿耿。吾至勿勿，小佳，更致問。王義之頓首。

360 謝范新婦得闕。富春還，諸道路安穩，甚慰心。比日涼，即至平安也。上下集聚，欣慶也。華等佳不？自新婦母子去，寂寞難言，思子輩不可言。

361 義之死罪，伏想朝廷清和，稚恭遂進鎮，東西齊舉，想剋定有期也。義之死罪。

362 義之白，乖違積年，每懷辛苦，[六九]痛切心肝，惟同此情，當可居處。義之脚不踐地，十五年無由奉展，比欲奉迎，不審能垂降不？豫唯哽，闕。故先承問，義之

再拜。

363 再昔來熱，如小有覺，然晝故難堪，知足下患之。云故以圍棋，是不爲患。吾其爾無佳。自得此熱，憔悴終日，未果如何。王羲之頓首。

364 五月二十七日州民王羲之死罪死罪，此夏復便半闕。惟違離，衆情兼至，時增傷悼。頃水雨未知有，不審尊體如何，得疾除也不？承近問，馳企。民自服橡屑，下斷，體氣便自差強。此物益人斷下，去陟釐劫樊遠也。以爲良方出何是？真此之謂，謹及。因青州白牒不備。羲之死罪死罪。

365 寒，伏想安和，小大悉佳，奉展乃具。

366 羲之死罪，見子卿，具一一，荒民惠懷，塗一字。最要也，甚以欣慰，唯願不倦爲善。承留此生當廣陵任，佳。此生處事以驗，海陵江闕。間，殊令人有懷也。羲之死罪死罪。

367 想元道弘廣平安，道充當得還不？〔七〇〕 女差不？耿耿。想比能果力不？王羲之頓首

368 羲之頓首，凉，君可不？

頓首。

369 阮信止于界上耳。向書已具，不復一一。王羲之頓首。

370 昨得殷侯答書，今寫示君，承無怒詔，連思順從，或有怨望。其不宜盤桓，或順從至嫌也。想復深思。

371 驗同罪。一行。

372 十二月十日羲之白，近復追付期，想先後三字注。皆至。昨得二十七日告，知君故乏劣腹痛，甚懸情。災雨比日復何似？善消息遲後問復，平平不一一。王羲之白。

373 知尋遣家信，遲具問。

374 向遣書，想夜至。得書知足下問，當遠行。諸懷何可言。十一必早發，想至足下如向期也。

375 行當是防民流逸，不以爲利耶？此于郡爲由上守郡更尋詳，若不由上命而斷中求絶者，此爲以利，卿絶之是也。更尋詳具白，若不由上。[七二]縱民所之，恐有如向

者流散之患，可無善詳具聞。

376 君欲船，輒敕給，所須告之。

377 得君戲詠，承念，至此年，乃未見。

378 太保思一散，知足下歸，乃至孔建安家。熱乃爾，往還以十，實非乏所堪，若之，不復兩字注。更剋近道，唯命是往矣。

379 恐有簿書之煩，益屬所事，可立制。縣不給下貧，二字注。而給饒有之家，開令治國，別許爲盛田不平者。嚴制如此，事省而虛實可知，其或非所樂，而絕付給者。今爲不賦，得里人遂安黃籍，前年皆斯人，非復一條，可嘆。今便獨坐，令白都侯求官，邈等想必可得，君亦當得。〔七二〕見書若萬一不樂，想可共思，得州二字注。數十家，見經營。不爾，無坐此理也。別當以具，慰深共思，不待煩言。

380 十二月二十二日羲之白，節近，感嘆情深。得去月二十三日書，知君故苦日耿耿。善護之。往不？僕得大寒疾，不堪甚。力還不具。王羲之白。

381 十四日疏，昨信未即取遣。適得孔彭祖書，得其弟都下七日書，說雲子暴霍亂

亡，人理乃當可耳，惋惋。桓公、周生之痛，豈可爲心。褚映。

382　農敬親同日至，至數日耳。道路平安，爲慰。妹且停爲大慶。懷充。

383　知弟不果行，吾不佳，面近也。珎。〔七三〕

384　適書至也，知足下明還，行復剋面，王羲之白。

385　小大佳也，賢兄如猶當小佳，然下不斷，尚憂之。僧權。

386　近所示，欲依上虞別上申一期尋案，臺報不聽上，〔七四〕當戮力于事，不可但役

解。故君縣乃是今勝縣，〔七五〕而復以爲難耶？

387　知足下以界內有此事，便欲去縣，豈有此理！此縣弊久，因足下始有次第耳。

必無此理，便當息意。今敕諸處事及縣者省馳書于臺中，論必釋然。故遣旨信示意。

388　義之頓首白，雨無已，小兒猶小差，力不一一，王羲之頓首。

389　省告，攝功曹事，一一屬以所求。寬通廢守命，必欲蕭之，是以間意。其志既

立，不得不必行。普通三年三月，徐僧權，二十五紙，天寶十載三月二十八日，安定胡英裝。朝議

郎、檢校尚書、金部員外郎徐浩。

390 與殷侯物示當爾，不可不卿定之，勿疑。下字注。

391 李母猶小小不和，馳情。伏想行平康，郗新婦大都小差。

392 卿大小佳。四字別行，縫有僧權字。

393 近書至也，得十八日書，爲慰。雨蒸，各可不？參軍轉差也，懸耿。吾胛痛劇，炙不得力，至患之。不得書，自力數字。縫上僧權字不全，開元十五年跋尾，其折處非本卷，翰印楷處。

394 足下當爲遠慮，不可計日。前僧權。

395 省示，知足下奉法轉到勝理極此，此故蕩滌塵垢，研遣滯慮，可謂盡矣，無以復加。四字注。漆園比之，殊誕謾如下言也。吾所奉設教意政同，但爲形迹小異耳。方欲盡心此事，所以重增辭世之篤。今雖形係于俗，誠心終日，常在于此。足下試觀其終。懷充，褚映。

396 適都十五日間，清和，傳賦問定寂寂，〔七六〕當是虛也。然始興郡奴屯結不肯出，恐成，令人邑邑。想官吏長制之耳。褚映。

397 雨寒，卿各佳一字注。不？諸患無賴，力無不一一。羲之問。君清。〔七七〕

398 庚雖篤疾，謂必得治力，豈圖凶問奄至，痛惋情深。半年之中，禍毒至此，尋念相摧，不能已已。況弟情何可任。遮等荼毒備盡，當何可忍視，言之酸心。奈何奈何！可懷君懷。

399 此公立德由來，而嬰斯疾，每以惋慨。常冀積善之慶，當獲潛佑，契同昔人。事，緬然永絕，哀惋深至，未能喻心。省足下書，固不可言，已矣可復奈何！尋憶闊。

400 足下各可耳？復雨可厭，若吾所啖日去，不復辭此意。想足下明必顧之，遲散，羲之頓首。

401 范公及阮公既并微旨，足下謂合損益之耳，不謝。

402 羲之死罪，累白至也，辱十四日告，慰情。念轉塞，想善平和。下官至匆匆，自力白。羲之死罪。諸人何似？耿耿。

403 遣令使白，恐不時至耳。

404 奉黃柑二百，不能佳，想故得至耳。船信不可得，不知前者至不？〔七八〕

405 云停雲子代萬。頃桓公至，今令荀臨淮權領其府，懷祖都共，事已行。前僧權。

406 月十三日義之頓首，追傷切割心，不能自勝，奈何奈何！昨反想至。向來快雨，想君佳，方得此雨爲佳，深爲欣喜。信既乏劣，又頭痛甚，無闕。力不一一，王義之頓首。

407 兄靈柩垂至，永惟崩慕，痛貫心脣，痛當奈何！計慈顏幽翳十三年，而吾勿勿不知堪臨，始終不發言，哽絶當復奈何！吾頃至劣劣，比加下，昨。

408 義之頓首，想創轉差。僕其爾未欲佳，憂憤。力知問，王義之頓首。長史，劉信。

409 三月十三日義之頓首，近反亦至。念足下哀悼之至，不可勝。更寒外足下何如？吾劣劣，力遣知問，王義之頓首。

410 書雖備至聚，宜有以宣事情。今遣羊參軍西，諸懷所具，必欲一字注。今觀，想可思？今得時面，克令得還也。僧權，徐浩。

411 義之白，一日殊不敘闊懷。得書，知足下咳劇，甚耿耿。護之，冀以散。力不

一二，王羲之白。

412 知德孝故平平，想當轉得散力，每耿耿不忘懷。足下小大佳不？

413 忽然夏中感懷，冷冷不適，足下復何似？耿耿。吾故不佳，得遠近問不？虞生何當來？遲一集。昨見無奕十九日三字注。書，二十六日酉也。云仁祖服石散一齊，不覺佳，酷羸至可憂，力知問。王羲之書白。

414 書成，得十一日疏，甚慰。三舍動靜馳情，先書已具，不得一一。

415 知汝表出便去，不得見汝，此何可言。想秋必還，恐此書不復及汝，不一一。

後有四行字，是韓晉公章草批。

416 九家真慰，鸞開鶴瑞。集客登秦望書一紙。

417 孔侍郎著作闕三字。朝，當時侍從。庾參軍兄弟三人，輒承命。參軍弟至都，孫道常約孔東遷駒，承命。長曹言切敕待從承命。謝功曹長旭故夫，謝輒死罪死罪，奉命輒侍從。塗三字。孔孝廉前吏孔琨死罪，命違輒侍從。王征東郎最言輒當侍從。孫參軍定伯承命。

418 王逸少字注。頓首謝，七日登秦望，可俱行，當早也。僧權，闕字。

419 諸患者復何如？懸心。此疏已具，不復一一。

420 桓安西觀自代蜀五。

421 書勿勿，未得遣信，又不知足下問。吾既不快，弱小疾苦甚無賴。損尚小停，有定定字注。去日，更與足下相聞。還不具，王羲之白。

422 兒故未至，不知何久。〔七九〕知足下念。

423 適書至也，此人須當令遲，想足下可為停之，故示。王羲之頓首。徐僧權，徐浩。

424 六月三日羲之白，徂暑，此歲已半，感慨深可。〔八〇〕得二十七日書，知足下安頓，〔八一〕耿耿。愁增患耶？善消息，吾至勿勿，常恐一夏不可過，不一一。王羲之白。

425 賊以還，不知遇官軍云何，可深憂之。欲依上虞，初到別上，今敕聽之。縣事不同，直不相連耳。

426 曰奉祠，感思悲慟。得書知問，吾之劣力，不一一。王羲之問。僧權。

427 重熙去具，今子日與曹論謝嶧吾，又不下蔡書，一一。足下清談，四字注。想必有理耳，長任比得解末？吾與二字注。江生論書答如此。足下思所向示之，要至懷也。須卿示。誠非非字注。復至書言所然於義故後來之，今不能忘懷。〔八二〕

428 王逸少頓首敬謝，各可不？欲小集，想集後能果。

429 想曹參軍疾者已往，必能同來。

430 得告。慰。爲妹下斷，以爲至慶。吾比日至未果，殊有邑想。王羲之頓首。

431 見弘遠二書，皆以遠也。動散即佳，爲慰。

432 足下晚各何似？恒灼灼。吾坦之欲不復堪事內然。力不一一，王羲之頓首。

433 足下各復何似？恒灼灼，故問。王羲之白。

434 足下似有董仲舒開閉陰陽法，可救令料付。不雨，憂之深，珍重。

435 曹庚王六君別。六字別行，僧權。

436 羲之頓首，君可不？語差也，耿耿。力之問，王羲之頓首。

前邊僧權，後邊珍。

437 上下無恙，從妹佳也。得敬和近問不？人有至憂其疾者，令人深憂。

438 隔久，何日能來？六字別行。

439 曹參軍。三字別行，珍、哲、弟。僧權，開元五年。闕。十五日陪戎副尉臣張善慶裝

云云。〔八三〕

440 累書想至，君比各可不？僕近下數日，勿勿腫劇，數爾進退，憂之轉深，亦不知當復何治。下由食穀也。自食穀，小有肌肉，氣力不勝，更生餘患。去月盡來，停穀噉面，復平平耳。

441 知玄度在彼，善悉也。無由見之，此何可言。

442 今與王會稽丘山陰書借人，想故當有所得。又語丘令，臨葬兩字注。必得耳。

縫上僧權。

443 知劉公差，甚慰甚慰！知前乃爾委頓，追以悒然。今轉平復也。阮公近聞不？萬轉差也。

已上《右軍書語》，都計四百六十五帖。

大令書語

1 得諸慰意，吾故冀惡尋視汝，又告。

2 未復東近動靜，馳情。昨即遣行，爲不至耶？

3 如省。此二字行，僧權。

4 二十三日獻之問，得十九日書，知問。[八四]後何如？吾故劣，力不一一，王獻之問。

5 向聞游諸縣作，今退念時事，闕。覽之後復慨然。縫上起居郎臣褚遂良、姜珍。

6 五月十二日獻之白，節過，感懷深至，念痛傷難勝。得五日告，知君轉勝，甚慰甚慰。雨過，此復何如，想消息日平復也。謹僕近暴不佳，如惡氣，當時極惡，賴即退耳，故虛劣。勿勿還不多，王獻之白。

7 知祖希佳，爲慰慰。數不得書，其云至水門，增深款之。

8 思想轉深，[八五]省告，知君亦同。如今未知面期近遠，此慨可言。惟深保愛。數

音問，尋故旨，取君消息。

9 適得元直二十三日疏，送白鮓，今送十裹，似并猶堪啖。獻之白。

10 信明還，東有還書，願送來，已今分明至著都上。

11 慰之。吾故沈頓，思見之。故想時能問疾，得來先報之，不能得自致者。旨取車，王獻之答。

12 獻之白，兄靜息應佳，何以復小惡耶？復想比消息，理盡轉勝耳。礜石深是可疑事，兄熹患散輒發癰，勢爲積乃不易，〔八六〕願復更思。唯賴消息。獻之內外二字注。極生冷，而心腹中恒無他，此一事是差，但疾源不除，〔八七〕自不得佳。〔八八〕論事當隨宜思之也。獻之白。又一行屈，猶存「須見出欲」。

13 獻之白，奉承問，近雪寒，患面疼腫，脚中更急痛。兼少下，甚馳情，轉和佳。不審尊體復何如？得此諸患，小差不復思何如？幸能服散，〔八九〕故鎮益久藥，何以不更將之？遲尋復旨，若獻之弊于淡飲，飲得春風，氣惛亂言，故欲熱，復食酒，爲腹可耳。獻之白。縫上紹宗，點處各闕一字。

14 獻之白，承姊故常惡，不審得春氣，復何如冬？馳情。餘安和至寧此故耳。獻之白。

15 育等可不？轉思見之，知恩慕不中。鍾紹京、僧權。

16 忽動小行多，晝夜十三四起，所去多，又風不差，脚更腫。轉欲書疏，自不可已，惟絕嘆于人理耳。二妹復平平，昨來山下，差静，岐當還。

17 知汝決欲來下，是至願，然嫂當得供養，冀郡固有理，若宣城、琅邪不果，南有空缺。[九〇]可作者，此信還具白。當與在事論，爲不可須留者，便可決作來下記也。上方大枋，想汝不過數枋足，彼故當足合偶此耳。人方當粗足不果耳，可白。

18 吾當託桓江州助汝，此不辦，得遣人船迎汝，當具東改枋，枋三四，吾小可。三字注。當自力蕪湖迎汝，故可得五六十人。小枋諸謝當有，便是見今當語之，大理盡此。信還，一一白。胛痛不可堪，而比作書，欲不能成之。[九一]

〔一〕「大王書有三千紙」，「書」原作「草」，從《墨池》改。范校：「按唐太宗所收右軍真迹，真行草共二千二百九十紙，見韋述《敘書錄》及張懷瓘《二王書錄》。此言三千紙，乃約數言之，不當單言草。作『書』爲是，從改。」

〔二〕「以類相從」，「類」原作「數」，從《墨池》改。

〔三〕范校：「原本脱此，《墨池》連屬于『龍保』帖下。按《十七帖》有此帖，不連屬，今從補。」

〔四〕「朱處仁今所在」，「所」原作「何」，《王氏》本作「所」，與《十七帖》一致，從改。

〔五〕「是漢何帝時立此」，「何」原作「和」，從《墨池》、《十七帖》改。

〔六〕「信具告」，「信」原作「須」，從《墨池》、《十七帖》改。

〔七〕「致之生而速之死」，原本脱「死」字，從《墨池》補。

〔八〕「省君書增酸悲」，「悲」原作「恐」，從《墨池》改。

〔九〕「想至知故面腫耿耿」，「耿耿」二字，原本脱，從《墨池》、《閣帖》補。

〔一○〕「唉數合米來三日方愈」，「方愈」二字，原本脱，從《墨池》補。

〔一一〕「足下小大佳也」，「足下小」、「王氏」本、《墨池》作「野足下」。

〔一二〕「日月如馳婭更棄背再周」，原本「馳」下「婭」上有「一」字，從《墨池》、《閣帖》刪。

〔一三〕「會稽亦復與選官論卿否」，原本脫「官」字，從《墨池》補。

〔一四〕「五月十四日羲之白」，原本脫「白」字，從《墨池》補。

〔一五〕「二蔡過葬來居此」，「來」字，《王氏》本、《墨池》作「采」。

〔一六〕范校：「原本脫此條，從《墨池》補。」

〔一七〕「寒甚盛」，「盛」字，《王氏》本、《墨池》作「成」。

〔一八〕「或有恕理」，「恕」原作「怨」，從《墨池》改。

〔一九〕「雨足」，「雨」原作「兩」，從《墨池》改。

〔二〇〕「可耳」，「可」原作「何」，從《墨池》改。

〔二一〕「以中軍當爲最」，原本脫「軍」字，從《墨池》補。

〔二二〕「將去月十二日告」，「奉」原作「秦」，從《墨池》改。

〔二三〕「右表皇太后一」，「右」原作「召」，從《墨池》改。

〔二四〕「自哲以下側注」，「側」原作「則」，從《墨池》改。

〔二五〕「汝母故苦以不安食」，「苦」原作「若」，從《墨池》改。

〔二六〕「愍痛貫心」，原本脫「貫」字，從《墨池》補。

〔二七〕「旦夕左右」，「旦」原作「日」，從《墨池》改。

〔二八〕「復雨始晴」，「雨」原作「内」，從《墨池》改。

〔二九〕「雨晝夜無解」，「雨晝」原作「兩書」，從《墨池》改。

〔三〇〕「付十一板書王散騎筆篤患餘不一一」，此十五字，原本脫，從《王氏》本補。《墨池》亦載，但「餘不一一」四字作「餘者」二字。

〔三一〕「去冬在東郢」，「郢」原作「鄲」，從四庫本、《墨池》改。范校：「東鄲屬會稽郡。」

〔三二〕「得告慰之」，「告」原作「吾」，從《墨池》改。

〔三三〕「得覩知意至」，「得」原作「何」，從《墨池》改。

〔三四〕「憂念勞心」，原本脫「憂」字，從《墨池》補。

〔三五〕「欣一字拓本暗尚未見也」，原本「欣一字拓本暗」脫，從《墨池》補。

〔三六〕「明晚共卿親集」，「卿」原作「親」，從《墨池》改。

〔三七〕「昨得諸書」，「得」原作「道」，從《墨池》改。

〔三八〕「想見之」，「想」原作「相」，從《墨池》改。

〔三九〕范校：「原本脫此條，從《墨池》補。」

〔四〇〕「阿刁近來到」，「刁」字，范校：「『刁』疑是『万』字之形訛。阿万，謂謝萬。」

〔四一〕「停山非所便」，「便」原作「辯」，從《墨池》改。

〔四二〕「況足下憿悴深至」，「況」原作「兄」，從《墨池》改。

〔四三〕「都五日書今送」，「都」字，《墨池》作「得都下」三字。范校：「原本疑有脫。」

〔四四〕「近因周參軍白牒」，「軍」原作「筆」，從《墨池》改。

〔四五〕「當盡消息也」，「也」原作「地」，從《墨池》改。

〔四六〕「知賓猶爾」，原本「猶」下有「伏」，從《墨池》、《閣帖》刪。

〔四七〕「是老年衰疾久」，「久」原作「更」，從《墨池》、《閣帖》改。

〔四八〕「丹陽花果似小可」，「丹」原作「耳」，從《墨池》改。

〔四九〕「此雨過將爲災」，「災」原作「受」，從《墨池》改。

〔五〇〕「又有清流急湍」，原本「有」字，從《墨池》及唐摹《蘭亭敘》帖諸本改。

〔五一〕「放浪形骸之外」，「骸」原作「體」，從《墨池》及唐摹諸本改。

〔五二〕「胡之」，原本此二字上有「內兄」二字，从《墨池》刪。

〔五三〕「承公賢女淑質貞亮」，「貞」原作「直」，從《墨池》改。

〔五四〕范校：「原本脱此條，從王本、《墨池》補。《墨池》『駿』上無『六』字。」

〔五五〕范校：「原本脱『更失也』條，從王本、《墨池》補。『慎』，王本作『甚』。『讒』，《墨池》作『纔』。《墨池》『瑗頓首』下連屬于上，不別爲一條。」

〔五六〕范校：「原本脱此條，從王本、《墨池》補。王本『問』作『門』。」

〔五七〕范校：「原本脱此條，從王本、《墨池》補。」

〔五八〕范校：「原本脱此條，從王本、《墨池》補。此謂章草《急就篇》一卷，全文不録。」

〔五九〕「故因教初月日」，原本「月日」倒，從《墨池》改。

〔六〇〕「但此懷自不復得闕之于時」，「闕」字，范校：「疑是旁注，誤入正文。」按《全晋文》「闕」爲旁注。

〔六一〕「汝居長」，「居」原作「君」，從《墨池》改。

〔六二〕「謂所養雖小」，「謂」原作「膶」，從《墨池》改。

〔六三〕「要爲喪主」，「主」原作「玉」，從《墨池》改。

〔六四〕「是以不復思此耳」，「不」原作「下」，從《墨池》改。

〔六五〕「須吾等旦夕相喻者」，「吾」原作「吳」，從《墨池》改。

〔六六〕「吾意盡此也」，「吾」原作「吳」，從《墨池》改。

〔六七〕「諸疾比復何似」，「比」原作「此」，從《墨池》改。

〔六八〕「自力不報悉」，「悉」原作「息」，從《墨池》改。

〔六九〕「每懷辛苦」，「懷辛」原作「惟乖」，從《墨池》改。

〔七〇〕「道充當得還不」，「不」字，《王氏》本作「人」。

〔七一〕「更尋詳具白若不由上」，此九字原本脱，從《王氏》本、《墨池》補。

〔七二〕「君亦當得」，《王氏》本「當得」二字位置顛倒。

〔七三〕「珎」，范校：「按此當是『珍』字，即姚懷珍。」

〔七四〕「臺報不聽上」，此段字下，《王氏》本、《墨池》并有「此無道」三字。

〔七五〕「故君縣乃是今勝縣」，「故」原作「散」，從《王氏》本、《墨池》改。

〔七六〕「傳賦問定寂寂」，「賦」字，范校：「《墨池》作『賊』，疑是。」

〔七七〕「君清」，范校：「『君清』，《墨池》作正文，連屬于下條首，又改『庚』作『瘦』，繆。按君清應是『君倩』之誤。」

〔七八〕「不知前者至不」，原本脱前「不」字，從《墨池》、《閣帖》補。

〔七九〕「不知何久」，「久」原作「父」，從《墨池》改。

〔八〇〕「感慨深可」，「感」原作「載」，從《墨池》改。

〔八一〕「知足下安頓」，「頓」原作「頃」，從《墨池》改。

〔八二〕「誠非非字注復至書言所然於義故後來之今不能忘懷」，此段文字，原本脱，從《王氏》本、《墨池》補。又，《墨池》「來」作「成」。

〔八三〕「十五日陪戎副尉臣張善慶裝云云」，「陪」原作「倍」，從《墨池》改。

〔八四〕「知問」，「知問」原作「之間」，從《墨池》改。

〔八五〕「思想轉深」，「深」原作「思」，從《墨池》改。

〔八六〕「勢爲積乃不易」，「勢爲」二字原作「熱」，從《墨池》及《閣帖》補正。

〔八七〕「但疾源不除」，原本脱「除」字，從《墨池》補。

〔八八〕「自不得佳」，原本脱「自不」二字，從《墨池》補。

〔八九〕「幸能服散」，「服」原作「復」，從《墨池》改。

〔九〇〕「有空缺」，此三字原本作正文，從《墨池》改。

〔九一〕此條及上條，范校本從《王氏》本及《墨池》合作一條，且又據《王氏》本及《墨池》置于《右軍書記》第257條與258條之間。

附録

歷代著録

《法書要録》十卷，張彥遠撰。

（《崇文總目·經部·小學類》）

張彥遠《法書要録》十卷。弘靖孫，乾符初大理卿。

（《新唐書·藝文志·經部·小學類》）

《法書要録》十卷。張彥遠。

（鄭樵《通志·小學類·法書類》）

《法帖要録》十卷。

唐大理卿河東張彥遠愛賓撰。彥遠，弘靖之孫。三世相門。其父文規，嘗刺湖州，著《吳興雜録》。

張彥遠《法書要録》十卷。 （陳振孫《直齋書録解題・雜藝類》）

《法書要録》。 （王應麟《玉海・藝文・小學》）

《法書要録》十卷。 （尤袤《遂初堂書目・雜藝類》）

陳氏曰：唐大理卿河東張彥遠愛賓撰。彥遠，弘靖之孫，三世相門。其父文規，嘗刺湖州，著《吳興雜録》。 （馬端臨《文獻通考・經部・小學類》）

張彥遠《法書要録》十卷。 （《宋史・藝文志・經類・小學類》）

《法書要録》十卷。 （徐燉《徐氏紅雨樓書目・子部・書類》）

陶隱居每患無書可看，願作主書令史，晚愛楷隸，又羨典掌之人，且曰得作才鬼，

猶勝頑仙。世有若人，則葰山之扇，愈可增錢；凌雲之臺，無煩誡子矣。迄唐河東張氏，三世藏法書名畫，彥遠又能彙其祖父所遺，成二書以記録書畫之事，令陶隱居復生，不知又作何願也？

月旦在。

予讀其《法書要録》十卷，載漢魏以來名文百篇，不下一注脚，不參一評跋，豈其鑒識未精耶？蓋謂昔賢垂不朽之藝，後人睹妙絶之迹，自有袁昂、二庾及竇泉諸人

<div style="text-align:right">（毛晋《隱湖題跋》）</div>

《法書要録》十卷。　唐張彥遠撰。

<div style="text-align:right">（馬瀛《唅香僊館書目·子部·藝術類》）</div>

《法書要録》十卷。

唐張彥遠撰。集諸家論書之語，起于東漢，訖于元和。有未見其書者，如王愔《文字志》之類，亦存其目。采摭繁富，後之論書者大抵以此爲根柢。末附二王帖釋文，四百八十二條，亦閣帖釋文之祖本也。

《法書要録》十卷。 浙江巡撫采進本。

唐張彥遠撰。書首有彥遠自序，但署河東郡望。郭若虛《圖畫見聞志》、晁公武《讀書志》亦但稱其字曰愛賓，而仕履時代皆不及詳。今以《新唐書》世系表、藝文志、列傳與彥遠自序參考，知彥遠乃明皇時宰相嘉貞之玄孫。序稱高祖河東公，即嘉貞。其稱曾祖魏國公者，爲同平章事延賞。 案：延賞封魏國公，本傳失載，僅見于此序中。稱大父高平公者，爲同平章事弘靖。稱先公尚書者，爲桂管觀察使文規。唐書皆有傳。此書之末附載《畫譜》本傳，不知何人所作，乃稱彥遠大父名惣。考《歷代名畫記》中有彥遠叔祖名惣之文，非其大父，亦非惣字，顯然舛謬。至本傳稱彥遠博學有文辭，乾符中至大理寺卿，《藝文志》亦同，而《世系表》作祠部員外郎，則未詳孰是也。

是編集古人論書之語，起於東漢，迄於元和，皆具録原文。如王愔《文字志》之未見其書者，亦特存其目。惟一卷中王羲之《教子敬筆論》一篇，三卷中蔡惲《書無

定體論》一篇，四卷中顏師古《注急就章》一篇、張懷瓘《六體書》一篇，有錄無書。然

目錄下俱注「不錄」字，蓋彥遠所刪，非由闕佚。其《急就章注》當以無關書法見遺，

餘則不知其故矣。其書采摭繁富，漢以來佚文緒論，多賴以存。即庾肩吾《書品》、

李嗣真《後書品》、張懷瓘《書斷》、竇臮《述書賦》各有別本者，實亦於此書錄出。自

序謂好事者得此書及《歷代名畫記》，書畫之事畢矣，殆非誇飾也。末爲《右軍書記》

一卷，凡王羲之帖四百六十五，附王獻之帖十七，皆具爲釋文，知劉克莊《閣帖釋文》

亦據此爲藍本，則其沾溉于書家者非淺鮮矣。

（《四庫全書總目·藝術類》）

《法書要錄》十卷，唐張彥遠撰。

《津逮祕書》本，《學津討原》本，《書苑》本。

〔續錄〕明正德、嘉靖間刊本，十行二十字，徐積餘有之，京肆亦見兩部。涵芬

樓有何義門校本，極精細，先以宋刊《書苑精華》校過，復以吳方山鈔本再校。

（邵懿辰、邵章《增訂四庫簡明目錄標注·子部·藝術類》）

《法書要録》十卷《王氏書苑》本

唐張彥遠撰。彥遠，字愛賓，河東人。宰相張嘉貞之玄孫也。乾符初，官至大理卿。《四庫全書》著錄。《新唐志》、小學。《崇文目》、小學。《書錄解題》、《通考》，小學類。《宋志》小學類。俱載之。陳氏「書」作「帖」，恐聚珍版誤也。唐河東張氏世藏法書名畫，愛賓因采掇自古論書之説，勒爲是編。中有未見其書者，王愔《文學志》一篇，亦存其目。其有録無書者，王羲之《教子敬論筆》、蔡惲《書無定體論》、顏師古《注急就章》、張懷瓘《六體書》四篇，亦俱于目録下注明，實止三十四篇，皆具録全文。後之論書者，大抵以此爲根柢。又全録竇泉《述書賦》并竇蒙注二卷、張懷瓘《書斷》三卷二種，俱另爲記之。末又載《右軍書記》一卷，計右軍書四百六十五帖，大令書十七帖，蓋恐好事者未盡知王帖草書，故集之，即劉克莊《閣帖釋文》之濫觴也。前有愛賓原序稱：別撰《歷代名畫》十卷，有好事者得余二書，書畫之事畢矣。則兼序及二書，故《名畫記》不再序云。《津逮秘書》、《學津討原》均收入之，其附載《宣和書譜》二十本傳，俱與是本合，自後漢趙一《非草書》，迄于唐盧元卿《法書録》，凡三十九篇。

惟此三書俱誤作「畫譜」耳。

《法書要錄》十卷　唐張彥遠撰。○《王氏書苑》本。○《津逮》本。○《學津》本。

（周中孚《鄭堂讀書記·子部·藝術類·書畫》）

〔補〕○明正德、嘉靖間刊本，十行二十字，白口，左右雙闌。○

明刊本，十一行二十字，白口，左右雙闌。卷一至四、五至十各爲一册，各爲通葉碼。徐乃昌有一帙，都中又見二帙。○

黃丕烈、劉喜海藏印、寶珣識語。余藏。○明《王氏書苑》本，十行二十字，白口，左右雙闌。何煌校。先以宋刊《書苑菁華》校一過，○明末

毛氏汲古閣刊《津逮秘書》本，八行十九字，白口，左右雙闌。○明王世懋手寫本，厚棉紙，行楷書，十行二十六字。

再以吳岫寫本校。涵芬樓藏，余曾借臨一本。○明王世懋手寫本，改訂頗多，卷十《右軍書

有王世懋手跋及清葛正笏、楊繼振跋。徐坊遺書。余取校《津逮秘書》本，改訂頗多，卷十《右軍書

帖》增補十餘則。

（莫友芝、傅增湘《藏園訂補郘亭知見傳本書目·子部·藝術類》）

王敬美手寫法書要錄跋

《法書要錄》十卷，明王世懋敬美手鈔，半葉十行，行二十六字，楷法精雅，古氣

盎然。舊藏崑山葛正笏，旋歸宛平查儉堂、漢軍楊幼雲，後爲臨清徐梧生所得。余取

三五二

《津逮》本對勘之，則補佚訂訛，多至不可勝舉。惟卷七、八、九錄張懷瓘《書斷》，節約頗多，其他各卷，文字均視《津逮》本爲勝，卷十右軍書帖增益至十數則。余昔年在上海見何義門手校此書，曾臨寫一部。據義門跋，謂得吳方山所藏鈔本，改正非止一二。後又見譚公度藏鈔本《墨池編》、内府藏宋刊《書苑菁華》，更藉以參校。今以敬美寫本證之，其異同之處大率與何校都合，疑方山之本與敬美所見乃同出一源也。

古人求學，自課精勤，每遇異書，咸手自繕錄，連篇累軸，多或盈數十萬言，神采焕然，終始若一。余生平所見者，如金亦陶手寫元人《漢泉漫稿》等凡十九家，予分得《傅汝礪集》八卷，餘歸涵芬樓。翁又張手寫《江月松風集》，今藏朱幼平家。勞巽卿、季言昆仲手寫《松雨軒集》、今藏朱幼平家。宋人詞周美成等六家，今藏余家。《典雅詞》。推而上之，若姚舜咨手寫《續玄怪錄》，年七十所寫，今藏余家。錢叔寶手寫《華陽國志》，舊藏繆小山家。《南唐書》、舊藏鄧孝先許。《游志續編》，今藏蘭泉家。皆精雅絶倫，深可寶愛。今敬美此書用厚棉紙寫成，裝爲四册，書法參用行楷，不汲汲以求工，而筆致疏古，行格停匀，非澄心息慮殆未可卒辦。嘗歎前輩爲學，凛其强毅之心，策以堅定之

力，鍥而不舍，卒底於成，以視吾輩志亢而行荒，晨窗千字，午夜一燈，操筆未終而已頹然欲瞑者，對之愧汗浹襟矣。余得此書，展誦殆逾百日，有感於中，聊一發之。古今人不相及，又匪獨茲事爲然也。藏園偶志。

茲將各家跋語録之左方：

余頗慕好臨池，業于友人處見《法書要録》，借歸手自鈔録，勒成此書。其間譌謬百出，或稍爲改正，或便仍其故，略可備觀覽，頗自寶愛。後得宋刻《書苑菁華》讀之，既詳且核，群疑釋然。凡余向所辛勤得之者，一旦敝屣，爲手筆不忍廢，略爲訂定存之。世懋識。

《法書要録》諸書多所稱引，而未見全書，每以爲恨。昨友王君孚吉以此相贈，喜出望外。日來展閲，聞所未聞，蓋自漢至唐論書之旨甚備，而諸家之源流得失亦較若列眉，誠藝苑之秘笈、臨池之寶鑒也。此本爲婁東王敬美先生手鈔，後有跋語，足知鄭重。而先生之好學勤求可以想見，字亦有書卷氣，對之神怡。後來者宜寶藏潛玩，識前賢用意之所在也。乾隆甲申六月一日，信天葛正笏識，時年七十有六。

乙酉之秋，余有北行，携此書以自隨。客窗散帙，所得殊多。儉堂先生爲三十年

舊友，京邸獲遇，相得甚歡。丙戌仲春下浣，返棹南歸，中心惘惘，留此至別。先生博

物好古，翰墨色色出群，又精于鑒賞，此書庶幾其得所矣。崑山研弟葛正笏。

書王敬美手寫法書要録後并跋

古書歷久，幾劫塵蠹，必一二好古之士搜亡補闕，相與珍持，庶幾傳之久遠，而不

及就湮。有明一代，首數方、楊，終以弇州昆弟，餘則喜事啖名，紛雜僞託。若毛氏父

子則直好事，不得與焉。此書爲敬美先生手鈔秘本，流傳數十百年，完好無少闕失，

殆有神物隱與護持。觀其自跋，似曾以己意略爲參定。首卷右軍論書，四卷《急就

章》及張懷瓘《六體書》又皆闕而不録。篇中譌脱處亦未盡刊，似非張氏本觀，更爲

夫己氏武斷點讀，尤爲可笑。有唐迄今近千年，輾轉傳寫，豈無脱誤？或義有未合，

學者不妨旁徵曲引以訂正之，分條詳注于其下，未可意爲增删，致失古書體例。王氏

通儒，亦不免此，甚矣！傳録之難也。予聞見未廣，又索處此鄙，無從取古本是正，

姑存疑以俟考，或核定之有時。此生此願，取畢何日，思之惘然。楊繼振。

繼振又按：查禮字恂叔，一字魯存，號儉堂，宛平人。乾隆丙辰薦舉鴻博，以部郎從平金川，積功至湖南巡撫。兼有《銅鼓堂集》，工山水花鳥，尤工點梅。葛正笏字信天，崑山諸生。戊午嘉平月，重寫於天藤書屋。

（傅增湘《藏園群書題記・藝術類》）

《法書要録》十卷。《王氏書苑》本、《津逮秘書》本、《學津討原》本。

唐張彦遠集。見前《歷代名畫記》。

是書采輯至爲精審，《四庫提要》具言之。其後宋朱長文輯《墨池編》，陳思輯《書苑菁華》，矜多務博，所録唐以前論書之文頗多僞託之作，俱未見于是書，或彦遠已灼知其僞矣。今檢編中所録諸篇，僅衛夫人《筆陣圖》及右軍《題後》兩篇爲僞品，殆偶未及察，或後人刊本增入，亦難言之。《墨池編》載王羲之《草書勢》，朱氏注云張彦遠以爲右軍自序，今編中無之，足證舊本與今本當有異同。其注明不録之四篇，《四庫》除《急就章注》外，不明其故。今按：不録王羲之《教子敬筆論》，蓋亦知其僞託，以流俗所傳，故存其目。不録張懷瓘《六體書》，殆以其所論不出《書斷》之外，凡

此俱足徵其精審。　至蔡惲《書無定體論》，今已佚，其不録之故，真不可知矣。　前有自序。

（余紹宋《書畫書録解題・叢輯・叢纂》）

《法書要録》十卷。

嘉錫案：《歷代名畫記》卷一《敍畫之興廢》云：「大父高平公與愛弟主客員外郎，自注，彥遠叔祖名論。及汧公，案謂李勉。愛子纘，自注，祠部郎中。纘弟約，自注，兵部員外郎，字存博。更敍通舊，遂契忘言。遠同莊、惠之交，近得荀、陳之會；綵是萬卷之書，盡歸王粲；一厨之畫，惟寄恒玄。」又卷九《吳道玄傳》，彥遠云：「親叔祖父主客員外郎論有《吳畫說》一篇，在本集。」考之《唐郎官石柱題名》，主客員外郎内有張論。見勞格《郎官石柱題名考》卷二十六。《新唐書・宰相世系表》，河東張氏嘉貞，相玄宗；子延賞相德宗；延賞子弘靖相憲宗。論，主客員外郎。弘靖子文規，桂管觀察使。文規子彥遠，祠部員外郎。是論爲彥遠之叔祖，與《名畫記》合。而此書卷末所附《畫譜》本傳，乃云「其大父稔，已有書名」，殆是不知史事人之所爲，宜《提要》之譏

三五七

之也。但其傳中只言彦遠善書，不言其善畫，何以列之《畫譜》？余嘗考之，乃《宣和書譜》卷二十之文，此書刻本誤書爲畫，《提要》遂不知其出于何書矣。當宣和時，方廢史學，故其所著書紕漏如此。唐李綽著《尚書故實》，所謂：「賓護尚書賓護，曾愷《類説》卷四十五引作護賓，與彦遠字愛賓合，當從之。河河東張公者，即彦遠之群從昆弟。其書有曰，兵部李員外約，汧公之子也，與主客張員外諮同棄官，尤厚于張。」可與《名畫記》互證。詳見雜家類四《尚書故實》條下。《故實》稱延賞爲張魏公者凡兩見，一曰：「臺儀自大夫以下至監察，通謂之五院御史，國朝踐歷五院者共三人，爲李商隱、案當作李尚隱。張魏公延賞、溫僕射造也。」一曰：「西平王案謂李晟。始將禁軍戍蠻，與張魏公不叶，及西平功高居相位，德宗欲追魏公者數四，慮西平不悦而罷。」《唐文粹》卷六十三有張彦遠《三祖大師碑陰記》，亦云：「大曆初，彦遠曾祖魏國公留守東都，兼河南尹。」則延賞之曾封魏國，亦不僅見于此書自序也。

案唐宋之制，凡卿寺官署銜均不帶寺字，故《新唐書·張嘉貞傳》卷一百二十七。及《藝文志》小學類敘彦遠官，均只稱大理卿，《提要》引作大理寺卿，是以明清人之

官職加之唐人也。《舊唐書・張延賞傳》卷一百二十九列傳第七十九。云：「文規子彥遠，大中初由左補闕爲尚書祠部員外郎。」與《新唐書・世系》合，然其《懿宗紀》云：「咸通六年二月，以吏部尚書崔慎由、吏部侍郎鄭從讜、吏部侍郎王鐸、兵部員外郎崔瑾、張彥遠等考宏詞選人。」則是時已不官祠部。《僖宗紀》云：「乾符二年秋七月，以大理卿岑氏本《舊唐書校勘記》卷十引張宗泰云三字譌，或大理下脫少字。張彥遠爲大理卿。」與新書志傳亦合。蓋其弊在修史之時，雜成衆手，《世系表》從舊傳書其早歲之官，《藝文志》及列傳則從舊紀記其所終之官也。《藝文志》又云：「《續唐曆》二十二卷，韋澳、蔣偕、李荀、張彥遠、崔瑄撰，崔龜從監修。」《新書・蔣偕傳》附《蔣乂傳》。曰：「初柳芳作《唐曆》，大曆以後闕而不錄，宣宗詔崔龜從、韋澳、李荀、張彥遠及偕等分年撰次，盡元和以續云。」《舊唐書・崔龜從傳》曰：「大中五年七月，撰成《續唐曆》三十卷上之。」《唐郎官石柱題名》祠部員外郎，勞氏《考》卷二十二。主客員外郎，勞氏《考》卷二十六。内均有張彥遠，《唐文粹・三祖大師碑陰記》末題「咸通二年八月舒州刺史河東張彥遠」足補新舊史之闕。合而觀之，其一生仕履可得而言，蓋自宣宗

大中之初，由左補闕爲主客員外郎，尋轉祠部，五年奉詔修《續唐曆》，疑其以本官兼史館修撰也；懿宗咸通初爲舒州刺史，久之復入爲兵部員外郎；僖宗乾符二年累遷至大理卿。《紀》于四年書以殷僧辯爲大理卿，彥遠此時或已卒矣。《名畫記》卷一云：「長慶初，大父出鎮幽州，遇朱克融之亂，彥遠時未齓歲。」《說文》云：「齓，毀齒也，男生八歲而齓。」則彥遠當生于元和十年前後，至乾符四年，六十餘歲矣。作《提要》者不讀舊史，故懵然不辨《新書》表志之異同，即勞格之博極群書，亦只引新表、舊傳，不能得其始末也。蓋舊史本紀，雜亂無法，爲人所厭觀久矣，然欲考一代之史事，又惡可廢乎！

（余嘉錫《四庫提要辨證·子部·藝術類》）